유럽 아트
투어

일러두기

- 미술 작품, 영화, 기사 제목은 〈 〉로, 전시 및 단행본은 《 》로 표기했습니다.
- 각 도판에 대한 정보는 작가, 작품명, 제작 연도, 소장처의 순서로 표기했습니다.
- 이 책에 실린 사진은 지은이로부터 제공을 받아 수록을 하였습니다. 저자가 직접 촬영을 하였거나 저작권자로부터 수록 허가를 받았으며, 출처가 필요한 경우에는 사진 하단에 별도로 출처를 표기하였습니다.
 저작권 관련해 궁금하신 내용은 시원북스 이메일로 연락을 부탁드립니다.
 siwonbooks@siwonschool.com

Europe
Art Tour

프랑스부터 영국,
네덜란드, 덴마크,
스페인까지

유럽 아트 투어

시원
북스

혼자 알기 아까운
유럽 미술관으로의 초대

신께서는 인간에게 꿈을 꾸며 상상하는 특별한 재능을 주셨다. 우리 중에 특별히 더 창조하고 실행해 낼 수 있는 에너지로 축복을 받은 사람들이 예술가가 아닐까? 그들이 만들어낸 놀라운 상상의 결과물을 보고 듣고 느낄 수 있는 나는 축복받은 사람이기에 감사하며 만끽하고 싶다. 그것들은 너무나 아름답다. 긴 역사 속에서 인간은 꿈을 가지고 무에서 유를 창조해 왔고, 그 결과물을 소중히 지키고 전달해 온 데에는 많은 사람들에게 그럴 만한 가치가 있었기 때문일 거다.

어릴 때부터 미술에 늘 관심을 가지고 좋아하다 보니 예술을 즐길 수 있는 나름의 요령이 생겼다. 그 노하우를 딸 이재에게 알려주고 싶었는데 고맙게도 딸은 미술을 전공하며 나의 즐거움을 함께 나눌 수 있는 친구가 되어주었다. 미술을 사랑하는 나와 영국에서 미술을 공부

하고 전문가의 길을 걷고 있는 이재가 예술 세계를 함께 알아가는 과정이 무척 소중했고, 우리가 하나씩 배워가며 느꼈던 기쁨을 이제는 더 많은 사람들과 나누고 싶어서 용기를 내어 보았다.

미술 작품을 보는 것은 언제나 즐겁다. 눈에 보이는 대로 그 자체를 보는 것만으로도 충분히 좋기는 하지만, 작품의 액면만 보는 관람에는 한계가 있었다. 감동과 감탄은 다른 감정이다. 나로서는 흉내도 낼 수 없는 창조의 결과물을 보면서 감탄한다. 특히 고전 작품은 그야말로 예술이다. 그들은 신이 내린 천재적인 능력을 갖추고 있었다. 나의 감성이 풍부하다면 수많은 형용사를 끌어와 화려한 어휘력으로 감상을 풀어내겠지만 쉽지 않았다.

또한 현대 작품은 작가의 창작 의도에 관해 설명을 들어도 이해하기가 쉽지 않았다. 동시대의 작가 인터뷰를 접하는 게 아니라면, 작가의 마음을 다른 사람들이 논하는 것도 무의미하게 느껴진다. 이제는 작품의 내면을 들여다보면서 좀 더 사실에 가까운 진실을 알고 싶었다. 모든 작품마다 감탄할 수도 없다. 솔직히 잘 그리지 못했다고 느껴지는 그림도 있고, 왜 제작했는지 이해할 수 없는 작품도 많지 않은가.

작품의 내면을 들여다보기 위해서는 시대적 배경을 공부해야 하고, 작가가 처한 환경과 주변 인물을 알아야 했다. 작가의 상황은 작품에 그대로 나타났다. 작가의 주변 탐색이 끝나면 작가가 생계 걱정에서 벗어나 작업할 수 있도록 도와준 사람을 찾아보았다. 과거에는 대부분의 작가가 가난했다. 운이 좋으면 일찍이 능력을 인정받고 돈벌이가 되는 자리를 얻는 경우도 있었지만, 후원가가 없었더라면 생계 문

제로 작품 활동을 이어 나가기는 어려웠을 거다. 작가의 작품이 쏟아져 나오기 시작하면 작품의 진면목을 알아보고 구매해 주는 이가 있었다. 한두 점 구매해 주는 마음씨 좋은 부자 말고 당대의 최고 수집가의 눈에 띄어야 했다. 그래야 작품이 대대로 상속되면서 대저택이나 미술관에 보관될 수 있었다.

지금 우리는 이런 수집가들 덕분에 미술시장과 미술관에서 잘 보존되어 온 유산을 만나보고 있다. 이렇게 입체적으로 그림의 내면을 들여다보니 그 안에는 어김없이 뛰어난 재능을 가진 예술가를 발굴한 후원가, 그리고 그의 작품을 수집하고 보존해 온 컬렉터가 있었다. 이런 트라이앵글 구조 속에서 얽혀 있는 인간관계와 감동이 있는 스토리를 찾아가는 과정이 즐거웠고, 미술사와 맞물린 세계사도 흥미로웠다. 마치 큐브를 맞춰 나가는 느낌이랄까. 큐브 각각의 정육면체를 색상별로 모아서 전체를 다 맞췄을 때의 희열을 그림 속에서도 스토리를 맞춰가면서 느낄 수 있었다.

이끌림에 의해서 미술관을 다니는 시간은 나의 적성을 찾아가는 시간이었다. 한국에 정착한 서른쯤부터는 그냥 관심 가는 대로 국내에서 유치되는 전시와 아트 페어를 찾아다니면서 눈으로 보고, 예술 관련 책들은 출간되는 대로 읽고 정기 간행물도 구독해서 보다 보니 점점 미술과 가까워졌다. 최근 몇 년간은 좀 더 전문적으로 공부하고 싶어서 문화 예술 교육기관을 찾아다니며 강의를 듣기도 했다. 특히 '에이트 인스티튜트'에서는 다방면의 예술 분야에 계신 전문가들과 만나 소통하며 국내외 미술 흐름을 나눌 수 있는 과정이 다양하게 있어서

전공자 교육을 받는 기분을 내며 자아충족을 할 수 있었고, 박혜경 대표님 권유로 아트 투어도 참가하며 배움에는 끝도 없음을 느끼며 즐길 수 있었다. 이 과정에서 배운 한국 미술시장의 흐름과 변화에 대해서는 영국에 있는 이재에게 알려주며 우리는 서로 정보 교환을 하듯 대화가 더 잘 통할 수 있었다. 엄마도 늘 공부하고 있고 뒤처지지 않는 느낌이랄까.

오히려 딸 이재 덕분에 정말 좋아하는 일을 찾은 것 같다. 우리 대부분은 자신의 적성을 잘 모르고 살아간다. 보통 재능, 적성, 직업이 다 따로따로 물 위의 기름처럼 둥둥 떠다니는 삶을 살고 있지 않은가. 최근 10여 년간 의도하지 않았던 여정을 지나고 나서 뒤를 돌아보니 이 시간은 우리 모녀의 적성 찾기 프로젝트였구나 싶었다. 눈에 보이지도, 손에 잡히지도 않는 자녀의 재능과 적성을 찾아가는 여정을 함께 해 주는 과정이 부모의 역할일 텐데, 운 좋게도 우리 모녀는 이런 면에서 잘 통했다. 나의 관심과 열정은 자연스레 딸에게 영향을 미쳤고, 딸의 재능과 직업을 함께 찾던 과정은 축복이었고 감사한 시간이었다. 그뿐만 아니라 나도 아이를 통해서 나를 발견하고 발전시켜 나갈 수 있어서 참 좋았다. 부모가 자식을 향한 응원뿐만 아니라, 부부간은 물론이고 자녀가 부모에게도 힘이 되어 줄 수 있는 것 같다.

나와 이재는 처음 함께 책을 쓰면서 지역과 미술관을 선정하는 데 있어서 고심을 많이 했다. 우선 나라마다 미술관과 박물관 명칭이 특별한 기준 없이 고유의 이름을 가지고 있어서 정리가 필요했다. 번역에 통일감을 주기 위하여 기원 전후의 작품을 보유하고 있으면 박물관

으로 칭했다.

우선 미술관 하면 프랑스 파리이기도 하지만, 어린 이재를 데리고 오로지 미술관을 보여줄 목적으로 방문했던 도시이기도 하다. 그로부터 10년 후, 이재가 유학 중에 외할아버지 외할머니를 모시고 똑같은 코스로 미술관 안내를 했다. 파리는 어느 계절에 가도 눈부셨지만, 이 두 번의 파리 여행은 내 인생에 있어서 가장 아름다웠던 여행이었다.

런던에도 너무나 좋은 미술관이 많은데 이 책에 다 담을 수가 없었다. 런던에서는 이재가 학교에서 필드 트립으로 나갔던 미술관 중에서 스토리가 있는 곳으로 선정했다.

스페인 마드리드는 3대 미술관을 중심으로 살펴보았다. 프라도 미술관의 궁정 화가들뿐만 아니라, 피카소 없이 세계 미술사를 논할 수 있을까.

네덜란드에서는 암스테르담과 헤이그 두 도시에서 1600년대에 발달한 황금기 시대의 미술과, 반 고흐 그리고 몬드리안까지 만날 수 있었다.

덴마크 코펜하겐에서는 여러 번의 대형 화재로 중세의 역사와 고미술이 남아 있지 않아서 아쉬웠지만, 기가 막힌 컬렉션을 보유하고 있는 미술관과 현대작품들로 뜻밖의 눈 호강을 하며 북유럽 감성의 힘을 느낄 수 있었다.

나와 이재가 직접 가본 곳들 중에서 뽑은, 유럽에서 예술을 대표하는 5개 나라의 대표적인 25개 미술관을 소개한 이 책이 여행과 미술을

사랑하는 모든 분들과 자녀와 함께하는 프로젝트를 계획하고 계신 분들께 도움이 되기를 바란다. 우리의 소중한 경험을 세상에 내놓을 수 있도록 손을 내밀어 주신 시원북스에 감사 인사를 드린다. 나의 딸 이재, 늘 세상을 아름답게 볼 수 있도록 해주시는 엄마아빠, 영원한 소울메이트 남편 앤디, 그리고 내 삶을 주관하시는 하나님께 감사드린다.

2024년 9월
딸 이재와 함께 박주영 씀

프랑스어로 '아름다운 시절'이라는 뜻인 벨 에포크Belle Époque는 전 유럽이 평화로웠던 1800년 후반부터 1914년 세계대전이 일어나기 전까지 태평성대의 시기를 말한다. 문학, 철학, 미술 등의 중심지였던 파리에서는 유럽 전역에서 모여든 예술가들이 서로 친구가 되었고 화려한 작품의 꽃을 피웠다.

Part 1

프랑스

France

오르세 미술관 Musée d'Orsay
파리의 아름다웠던 시절 벨 에포크

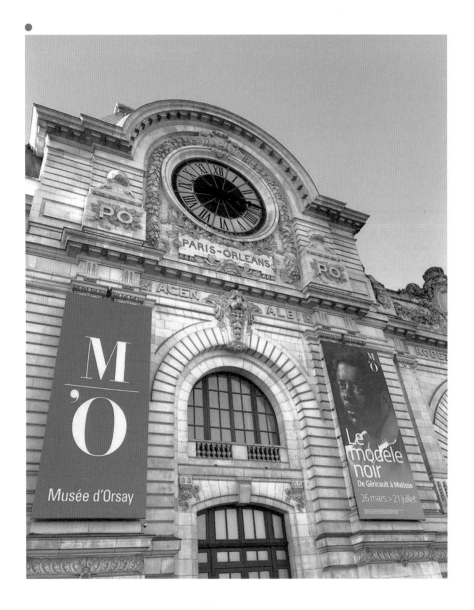

프랑스어로 '아름다운 시절'이라는 뜻인 벨 에포크Belle Époque는 전 유럽이 평화로웠던 1800년 후반부터 1914년 세계대전이 일어나기 전까지 태평성대의 시기를 말한다. 문학, 철학, 미술 등의 중심지였던 파리에서는 유럽 전역에서 모여든 예술가들이 서로 친구가 되었고 화려한 작품의 꽃을 피웠다. 흑백 필름으로 봐도 생기가 넘치고 아름다웠던 벨 에포크 시대의 파리 모습을 그대로 간직한 곳이 오르세 미술관이 아닐까 싶다.

오르세 미술관 외관

오르세 미술관이 기차역이었다는 사실은 익히 들어서 알고 있지만 미술관에 들어서면 화려했던 19세기의 기차역 모습이 그대로 남아 있다. 호텔 등의 부대시설까지 갖추고 있던 기차역의 외형은 그대로 유지되고 있고, 세 곳에 자리한 큰 앤티크 시계가 기차역임을 상징적으로 보여준다. 과거의 기찻길 자리는 조각상으로 채우고 양 옆 플랫폼은 층층이 테마별 회화로 채웠다.

만국박람회에 맞춰서 1900년에 개통된 오르세 역은 1939년까지만 해도 프랑스 남서부 노선의 종착역으로 이용되며 하루에 200편의 기차가 오가는 중요한 곳이었다. 기술의 발달로 기차는 점점 길어졌지만 플랫폼을 더 길게 확보할 수 있는 공간이 없었기에 이 역은 점차 쇠퇴하게 된다. 전쟁 중에는 소포 보관소와 포로들이 대기하는 공간으로 사용되었고, 전쟁 후에는 영화 촬영지로도 활용되었으나 이후에는 호텔 등 다양한 건축방안이 논의되었다. 센 강과 건너편의 루브르 박물관 그리고 튈르리 정원Tuileries 등의 아름다운 주변 환경과 현대적 건축물은 어울리지 않기 때문에 신축은 하지 않는 것으로 결론 내리고, 기존 외형은 그대로 유지하면서 박물관으로 활용하는 리모델링 프로젝트가 1978년 발표되

었다. 사공이 많으면 배가 산으로 갈 수 있음에도, 각계각층의 여론을 수렴해 도출된 결과라니 프랑스가 도시 계획과 예술 보존에 얼마나 신중했는지가 느껴지며 진심으로 부러운 마음이 든다.

그 자체가 작품인 오르세 미술관

1977년 현대미술관인 퐁피두 센터The Centre Pompidou가 개관하면서 고대와 중세의 작품을 소장하고 있는 루브르 박물관과의 가교가 필요했고 그 역할을 오르세가 맡게 되었다. 1986년 12월 오르세 미술관이 개관했을 때 많은 미술 애호가들은 "오르세 미술관에서 가장 처음 만나게 되는 작품은 미술관 그 자체"라며 성공을 축하했다고 한다. 오르세는 루브르 박물관과 프티 팔레Petit Palais, 그리고 주드폼Jeu de Paume에서 조각품과 회화 작품들을 가져왔다. 소장품은 1848년부터 1914년 제1차 세계대전 발발 전까지 19세기 서양 미술의 흐름을 시간 순으로 정리해 회화, 조각, 건축, 장식 예술품, 사진에 이르기까지 다양한 장르를 망라하고 있다. 특히 마네, 모네, 드가, 르누아르 등 다 나열할 수도 없이 많은 유명 작가들의 인상파와 후기 인상파 작품을 세계에서 가장 많이 보유하고 있다. 모네와 르누아르는 종종 함께 그림을 그리며 의지하던 좋은 친구였는데 이곳에 그들의 작품이 함께 걸려 있다니 그들 생전에 이런 날을 상상이나 했을까?

2010년 1월, 딸 이재의 중학교 1학년 겨울방학 중 짧은 휴가를 내고 에어텔을 패키지로 예약해서 단둘이 파리 여행을 했다. 무척 추웠고 튈르리 정원에는 눈이 쌓여 있었다. 그즈음에는 해외 미술

관을 주제로 한 책이 많이 출간되었다. 그 책들을 읽으며 미술관 여행을 꿈꾸었는데 생각보다 빨리 실현이 되었고, 이 여행이 우리 인생의 방향을 바꿔주지 않았나 하는 생각이 든다. 일주일이 안 되는 짧은 기간 동안 열 군데가 넘는 미술관을 다녔다. 지금 생각하면 이재가 어린 나이에 용케도 군말 없이 잘 따라다녀 주었다. 물론 중간중간 기념품도 사주고 예쁜 초콜릿 가게도 들어가며 당근을 주긴 했지만, 이재도 어릴 때부터 좋아했던 동화책 《매들라인Madeline》*의 도시에 와서 무척 신기했을 거다. 이재에게도 이때의 프랑스 여행은 인상 깊었는지 지금까지도 또렷이 기억하고 있다. 그런데 2008년도 일본 여행 중에 관람했던 프랑스 화가 카미유 코로의 전시는 전혀 기억하지 못하는 걸 보면 고생스러웠던 여행이 강렬한 추억으로 남는 것 같다.

*
파리의 기숙사에서 지내는 12명 소녀의 스토리, 주인공은 7살 막내

오르세 미술관 제대로 즐기는 법

오르세 미술관은 들어서면서부터 가슴이 설렌다. 너무 많은 작품이 있어서 어디서부터 봐야 할지 정하지 못하고 허둥댈 수 있지만 다니다 보니 생긴 효율적으로 관람하는 노하우를 공유한다. 오전에 최상의 컨디션으로 도착하면 무조건 5층으로 올라가서 오르세의 상징인 벽시계 앞에서 사진부터 찍는다. 사람이 북적이지 않는 아침 시간에 여유롭게 인증 샷을 남긴 후에 5층에 몰려 있는 인상파 그림부터 보기 시작한다.

이곳에는 그동안 책에서 봐왔던 그 유명한 그림들이 놀라울 정도로 다 모여 있다. 특히 에두아르 마네Édouard Manet, 1832~1883의

주요 작품들이 인상 깊었다. 퇴폐적이라 비난받았던 마네의 〈풀밭 위의 점심 식사The Luncheon on the Grass〉, 다양한 해석이 있는 〈올랭피아Olympia〉, 그리고 〈피리 부는 소년〉과 함께 모네의 초기 작품들, 그리고 반 고흐의 대표작들이 기억에 남는다.

다 언급할 수도 없이 많은 귀한 작품들을 천천히 음미하며 충분히 다 보고 난 후에 5층에 있는 카페에서 간단하게 빵과 커피를 들며 쉬어가는 시간을 갖는다. 이 카페에서도 센강 쪽 외벽에 있는 큰 시계를 하나 더 볼 수 있다. 5층에 더 이상 아쉬움이 없을 즈음에 아래층으로 내려가면서 인상파에 영향을 끼친 화가들의 작품을 본다. 장 프랑수아 밀레Jean-François Millet, 1814~1875의 〈이삭 줍

에두아르 마네,
〈풀밭 위의 점심 식사〉,
1863, 오르세 미술관

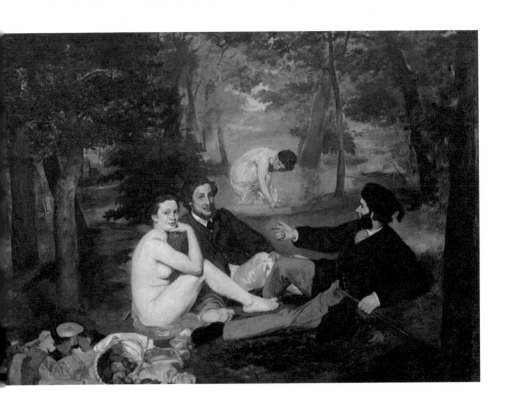

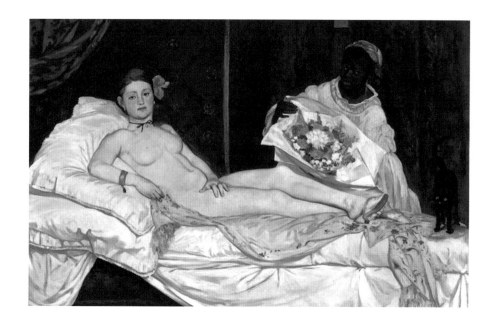

는 사람들The Gleaners〉과 〈만종〉도 놓치지 말자. 하나하나 너무나 소중한 작품이다.

　인상파 작품들은 대부분 크기가 작은 편이다. 19세기에는 증기 기관차가 생기며 이동이 편리해지기도 했고, 1841년에는 밀봉이 가능한 튜브 물감이 발명되면서 야외 작업이 편해졌기 때문이다. 클로드 모네Claude Monet, 1840~1926의 〈루앙 대성당Rouen Cathedral〉을 처음 만났을 때의 장면이 마음속에 그대로 남아 있다. 이 작품은 모네가 1892년부터 노르망디의 작은 도시 루앙에서 2년여간 머무르면서 그렸다. 대성당 길 건너편에 임시 스튜디오를 임대하고 총 30여 점의 루앙 성당을 그려가며 빛을 연구했다. 그의 나이가 52세 정도 되었을 때니 이미 인상파 화가로 자리 잡고 경제적으로도 안정되었던 시기였을 거다. 그럼에도 불구하고 모네는 회화에

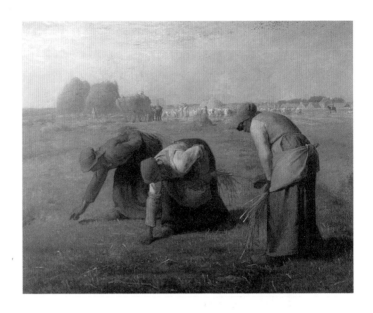

장 프랑수아 밀레
〈이삭 줍는 사람들〉, 1857,
오르세 미술관

한계를 느끼며 불만족스러웠고 이 좌절감을 해소하기 위해 건초
더미와 루앙 성당과 같은 단일 주제를 가지고 빛 표현 방법을 집중
적으로 연구했다. 그는 계절과 날씨, 빛의 움직임에 따라서 피사
체가 변화하는 모습에 깊은 인상을 받았고 다양한 색을 사용해 피
사체가 품은 빛을 표현했다. 이 작품을 보면서 모네 같은 대작가
도 타고난 재능만 가지고 그리지는 않았구나, 끊임없이 관찰하고
고민하고 노력한 흔적이 남아 있구나 싶었다. 성당은 하나하나 독
립적인 작품으로만 봐도 모두 다 명작이다. 이런 집요함과 끈기,
그리고 고찰의 과정이 있었기에 이후에 〈수련〉 시리즈가 나올 수
있지 않았을까.

나만의 컬렉션을 만드는 법

오르세 첫 방문 때 뮤지엄 숍에서 아주 두꺼운 화집을 샀다. 이재가 골랐는데, 고양이가 등장하는 회화 작품들을 모아둔 꽤나 무거운 소장용 책이었다. 그날 종일 그 무거운 책을 안고 다닌 기억이 난다. 여행을 다녀온 그 해 봄, 첫 고양이를 키우기 시작했고 이후 이런저런 사연을 가진 고양이들을 입양해서 지금은 총 네 마리를 키우고 있다. 이재도 독립해서 유학을 시작할 때 새끼 고양이 한 마리를 입양해서 8년째 키우고 있다. 고양이 덕분에 유학생활이 외롭지 않았고 책임감도 느꼈다고 한다. 우리 삶의 큰 부분을 차지하는 고양이 집사 인생에 있어서 고양이 화집이 복선의 역할을 한 듯하다.

방문했던 뮤지엄에서 도록을 구매하는 건 나의 즐거움 중 하나이다. 얇은 책이든 두꺼운 책이든 한 권은 꼭 사서 이고지고 가져온다. 세월이 지나면 내가 다녀온 곳에 대한 기억도 희미해진다. 물론 온라인으로도 다 찾아볼 수 있지만, 서가 한 컨을 뮤지엄 도록으로 채워두고 언제든 손 뻗으면 닿을 수 있는 아날로그가 더 좋다. 솔직히 말하면 평소에는 절대로 꺼내보지 않겠지만, 그저 기념품이고 나중에 나이 들어서 다니고 싶어도 못 다니게 될 때 다시 봐야지 하는 마음에 추억을 모아두는 정도가 되는 것 같다.

미술관을 다니면서 마음에 와닿는 특별한 작품들은 사진을 찍어두는 것도 나만의 컬렉션을 갖기에 좋은 방법이다. 예를 들어 기독교인이라면 성모 마리아가 십자가에서 내려진 예수 그리스도의 시신을 떠안고 비통에 잠긴 모습을 묘사한 〈피에타Pietà〉나

〈최후의 만찬〉 작품을 만날 때마다 사진으로 간직하는 것도 시작할 만한 주제이다. 복잡한 이성 관계로 유명한 피카소는 연인들의 초상화를 많이 남겼는데, 그 초상화들을 사진으로 모아 봐도 재미있을 것 같다.

보통 한 작가는 비슷한 작품을 반복해서 그리는데 반 고흐도 해바라기 작품을 여러 점 남겼다. 화병에 담긴 해바라기 작품은 총 6점이 남아 있고 테이블 위에 놓여 있는 해바라기 꽃도 여러 점이다. 같은 주제지만 다른 색감과 붓 터치, 그리고 몇 송이의 해바라기가 화분에 꽂혀 있는지, 어느 장소에서 그렸는지 등을 비교하는 것도 추천한다. 간혹 사진 촬영이 금지인 기획전도 있으니 주의하며 에티켓을 지키면서 관람하면 좋겠다.

오르세 미술관 내부

아트 로스 레지스터에서의 인턴십

소더비 인스티튜트 오브 아트Sotheby's Institute of Art 석사 과정의 마지막 학기에는 인턴십을 선택할 수 있었다. 나는 오래전에 수강했던 아트 로스 레지스터The Art Loss Register, 예술품 데이터베이스 회사 소속의 독일 변호사 아멜리 에빙하우스Amelie Ebbinghaus의 강의가 너무나 인상적이어서 예술법Art Law에 관심을 가지게 되었고, 타 대학의 예술법 과목도 수강하며 다양한 시도를 하고 있었다. 그러던 중에 아트 로스 레지스터의 인턴십에 지원했고 운 좋게 높은 경쟁률을 뚫고 합격해 새로운 분야에서 실무를 접해보는 기회를 가지게 됐다.

2009년 오르세 미술관은 소장하고 있던 에드가르 드가Edgar Degas, 1834~1917의 작품 〈합창단Les Choristes〉을 프랑스 남부의 마르세유Marseille에 위치한 캉티니 미술관Musée Cantin에 대여해 주었으나 도난당하는 사건이 발생했다. 도난 신고를 하고 백방으로 찾았으나 행방을 알 수 없던 그 작품은 2018년 프랑스 외곽에서 마약류 단속을 하던 경찰에 의해 버스의 화물칸에서 발견되었다. 이 작품이 도난당한 후 9년 동안 프랑스를 벗어나지 못했던 이유는 아마도 범인이 작품을 처분할 방법을 찾지 못했기 때문일 거다. 그 도둑은 작품을 구매해 줄 고객을 확보하지 못했

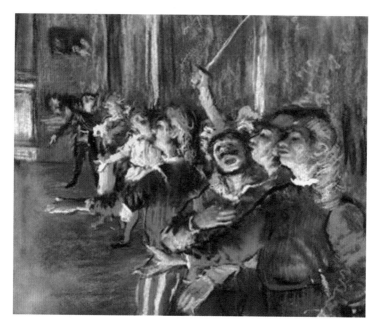

에드가르 드가,
〈합창단〉, 1877, 오르세 미술관

을 거고, 갤러리나 아트 페어, 옥션 하우스와 같은 아트 관련 회사와는 도난 작품을 거래하기가 무척 어려운 구조이기 때문에 판로를 찾을 수 없었을 것으로 추측된다.

이러한 사건이 생길 때 아트 로스 레지스터의 중요성이 부각된다. 아트 로스 레지스터는 세계 최대의 미술품 데이터베이스를 운영하고 있다. 이 데이터베이스로 미술품 리스트를 관리해 작품이 도난당하고 불법적으로 거래되는 것을 방지하는 역할을 한다. 오르세 미술관이 캉티니 미술관에 〈합창단〉을 대여해 주는 경우처럼 전 세계의 미술관은 다른 기관에 소장품을 대여해 주기 전에 아트 로스 레지스

터의 데이터베이스에 작품을 등록해 미술품이 도난당하는 경우를 대비하고 보호하는 장치를 해둔다.

또한 이혼이나 유산 상속 등의 분쟁이 발생했을 때 작품을 상호 협의 없이 판매하지 못하도록 데이터베이스에 등록하기도 하고, 은행에서 작품을 담보로 대출을 제공할 때도 소유권 변경을 방지하기 위해 해당 작품을 데이터베이스에 등록한다. 이 데이터베이스는 전 세계의 옥션 하우스와 유러피안 파인 아트 페어The European Fine Art Fair, TEFAF, 아트 바젤Art Basel, 프리즈 아트 페어Frieze Art Fair 등의 주요 아트 페어, 아트 딜러, 박물관, 사법기관, 그리고 은행 등에서 활용하고 있다.

또한 갤러리가 아트 페어에 참여할 경우에는 출품되는 작품이 아트 로스 레지스터의 도난 작품 데이터베이스에 등록되어 있지 않다는 보증서를 발급받아 첨부해야만 한다. 즉 갤러리는 출품되는 작품이 도난 신고된 작품이 아니라는 보증을 해야 하는 것이다. 이는 도난품이 판매되어 분쟁이 발생하는 것을 사전에 방지하기 위함이다. 옥션 하우스도 마찬가지로, 경매에 나올 예술품이 도난품이 아니라는 보증서를 사전에 받아야 한다. 이러한 과정들은 아트 로스 레지스터의 중요한 역할 중 하나로, 미술품 거래의 안정성을 보장하는 데 크게 기여하고 있다.

아트 로스 레지스터에는 도난당한 작품을 다루는 리커버리 부서와 시계와 보석 같은 귀중품을 다루는 부서, 그리고 나치 약탈품을 전문으로 다루는 제2차 세계대전 리커버리 부서가 있다. 나는 나치 약탈품 리스트를 관리하는 업무를 했다. 특히 제2차 세계대전 리커버리 부서는 나치가 약탈한 예술품을 원래의 소유자에게

반환하는 작업을 중점적으로 하고 있으며, 작품의 소유권 이력인 출처를 밝히는 데 집중한다. 옥션 하우스나 아트 페어에 작품이 출품되기 이전에 도난 여부뿐만 아니라 출처에도 문제가 없는지 확인하는 것은 중요한 절차이다.

만약 작품의 출처를 확인하는 과정에서 제2차 세계대전 동안 소유권이 이전되었던 기록이 발견된다면 그 기록에 대해서 자세히 조사하고 확인하는 작업을 거쳐야 한다. 이는 나치에 의해 약탈당한 작품이 새로운 소유주에게 판매되는 경우에는 원래 소유자의 후손들이 소유권을 주장할 수 있기 때문에 확인해야 하는 필수적인 절차이다.

아트 로스 레지스터는 예술 작품뿐만 아니라, 피아노와 바이올린 등의 악기까지 데이터로 관리하고 있다. 유럽은 정통성 있는 가문에서 악기 제작을 해왔고, 악기를 구입한 사람은 대를 이어서 후손에게 물려주고 있다. 그렇기 때문에 나치에 의해 약탈당한 악기의 숫자도 상당하다. 나는 이곳에서의 인턴 경험을 통해서 여러 데이터베이스에 접근하는 방법을 배울 수 있었다.

이 과정에서 터득한 리서치 방법은 이후 옥션 하우스에서 근무할 때 고객에게 의뢰받은 작품의 출처를 조사하는 데 매우 도움이 되었다. 소더비 경매에 출품되는 예술품의 출처 조사는 경매를 준비하는 데 있어서 가장 중요한 사전 작업으로, 추정가에 직접적인 영향을 미치는 요소가 되기 때문이다. 아트 로스 레지스터에서의 경험은 미술시장의 기본적인 시스템을 이해하는 데 도움이 되는 소중한 경험이었다.

오랑주리 미술관 Musée de l'Orangerie
모네의 정원 지베르니

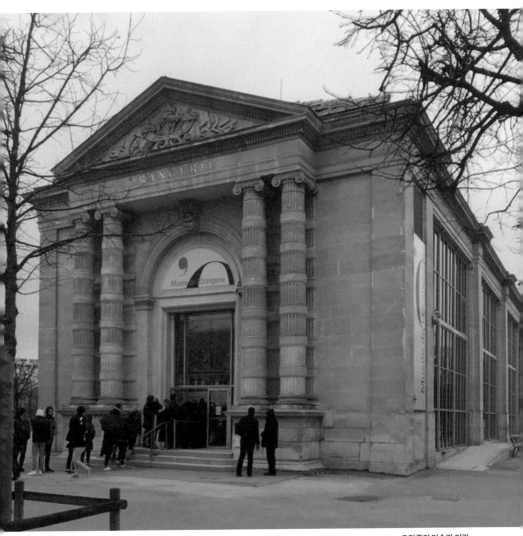

오랑주리 미술관 외관

이름도 예쁜 오랑주리Orangerie는 프랑스어로 오렌지 나무를 뜻한다. 불결했던 파리의 도시 정비와 산업혁명을 이끈 나폴레옹 3세Napoleon III, 1808~1873가 1852년에 지은 오랑주리는 루브르 궁의 튈르리 정원에 있던 오렌지 나무를 위한 겨울 온실로 지어졌다. 스페인에는 오렌지 나무가 가로수로 심어져 있었는데, 파리의 오렌지 나무는 왕실에서 아끼는 나무였나 보다. 1927년에 미술관으로 개관한 오랑주리는 그 유명한 모네의 수련 연작뿐만 아니라 르누아르, 세잔, 피카소, 마티스 등 보석 같은 인상파와 후기 인상파 작품을 소장하고 있고, 유럽에서도 최고 수준으로 인정받는 환상적인 컬렉션을 가지고 있다. 파리의 수많은 미술관 중에서 감히 몇 곳을 골라서 추천한다는 것은 참 어려운 일이지만 튈르리 정원의 끝자락에 있는 오랑주리 미술관은 꼭 추천하고 싶다.

월터, 기욤, 그리고 도메니카

인상파 작품은 어떤 기준으로 오랑주리와 오르세 미술관 두 곳에 나뉘어 있는 것일까? 오랑주리에 있는 인상파 작품은 개인이 수집한 컬렉션으로, 폴 기욤Paul Guillaume, 1891~1934과 장 월터Jean Walter, 1883~1957가 수집했다. 열정적이었던 젊은 아트 딜러 폴 기욤이 42세로 사망하면서 그의 미망인 도메니카Domenica, 1898~1977가 컬렉팅을 이어 나갔다. 그녀는 몇 년 후에 광산 사업으로 큰돈을 번 건축가 장 월터와 재혼하게 되고, 지속적으로 미술품을 사고 팔면서 1860년대에서 1930년대 인상파 작품에 집중해 컬렉션을 완성해 나간다. 이후 국가에서 그녀의 컬렉션을 구매했고, 도

메니카는 두 남편의 성을 따서 월터-기욤 컬렉션The Walter-Guillaume Collection으로 이름을 지어달라고 요청했다. 이렇듯이 컬렉션의 중심에는 처음부터 끝까지 도메니카가 있었다. 도메니카가 사망한 후 1984년부터는 그녀의 인상파 작품 컬렉션 148점이 오랑주리에서 영구적으로 전시되고 있다.

특히 오귀스트 르누아르Pierre-Auguste Renoir, 1841~1919의 작품은 아름다움 그 자체이다. 르누아르의 환상적인 색감을 글로 표현할 형용사가 마땅치 않아 아쉽다. 그의 〈피아노 앞의 소녀들〉은 비슷한 작품이 여러 점 전해지고 있는데, 그중 한 점은 오르세 미술관에 있고 다른 한 점은 오랑주리 미술관에 있다. 가까운 곳에 소장되어 있는 두 점을 비교하면서 보면 더 흥미롭다.

●
오귀스트 르누아르,
〈피아노 앞의 소녀들〉, 1892,
오르세 미술관

●
오귀스트 르누아르,
〈피아노 앞의 소녀들〉, 1892,
오랑주리 미술관

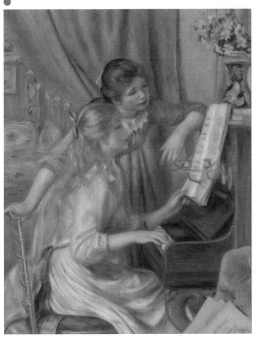

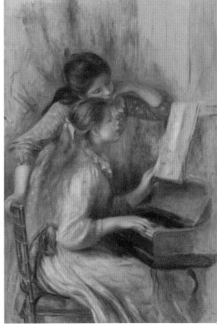

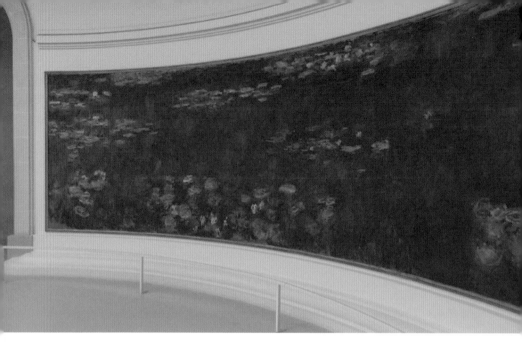

영원한 빛의 화가

오랑주리 미술관이 사랑받는 이유이자 방문하는 목적이 되는 모
네의 〈수련〉 방에 들어가면 공간과 작품이 한데 어우러져 그야말
로 예술이다. 자연 채광으로 환한 흰색 공간은 공기처럼 느껴지며
잔잔하고 고요하다. 마치 정원의 벤치에 앉아서 연못을 바라보듯,
가운데에 놓인 기다란 의자에 앉아 한동안 그 정원과 연못을 느껴
본다. 오랑주리의 〈수련〉은 모네의 250여 점의 수련 시리즈 작품
중에서 마지막 시기에 작업한 가장 대형 사이즈의 작품들이다. 모
두 다 높이는 2m이고 넓이는 6m에서 17m까지 각기 다른 8개의
작품이 두 개의 타원형 방의 벽을 완전히 둘러싸고 있다.

　　제1차 세계대전이 종식된 다음날인 1918년 11월 12일, 모네
는 평화의 상징으로 두 개의 대형 〈수련〉 작품을 국가에 기증하겠

다는 의사를 밝히고, 이후에 추가 기증도 약속한다. 그는 1899년
부터 86세인 1926년에 사망할 때까지 20여 년 동안 그의 마지막
정착지인 지베르니Giverny에서 〈수련〉 작업에 집중했다.

　오랑주리의 모네 전시실은 해가 뜨면서 공간이 빛으로 채워질
수 있도록 설계되었다. 작품의 배치에도 얼마나 고심했는지 일출
색상이 짙은 작품은 동쪽에, 일몰 색상의 작품은 서쪽으로 배치해
최대한 자연의 빛으로 작품을 느낄 수 있도록 만들었다. 그런데 처
음부터 이곳이 각광받는 건 아니었나 보다. 모네의 사망 몇 달 후인
1927년 5월부터 그의 작품 27점이 오랑주리에 전시되었는데, 당
시 그의 후기 작품에 관심이 없었던 미술 비평가와 관계자들은 그
전시에 거의 방문하지 않았다. 세월이 지나 2006년 건물을 보수
하고 재개관하면서 오랑주리는 가장 사랑받는 미술관이 되었고,
2023년 뉴욕 크리스티 경매에서는 50년 만에 세상에 모습을 드러
낸 〈수련〉 2m 대작 한 점이 약 7,400만 달러에 판매되었다.

　모네는 노후에 백내장으로 시력이 점점 흐려져 갔고, 〈수련〉

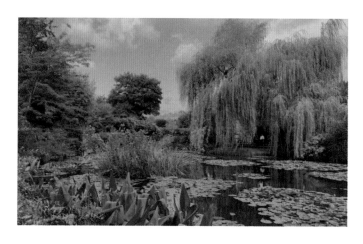

지베르니 풍경

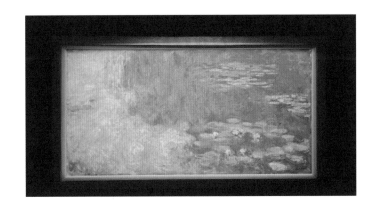

작품도 추상화처럼 변해갔다. 색상 인식에 어려움을 겪던 그는 팔레트에 물감의 순서를 엄격하게 지키며 기억과 상상에 의존해 작업했다. 수술이 무서웠던 건지 고집이 셌던 건지 그는 백내장 수술을 받으라는 의사의 권유를 여러 번 거절하다가 83세인 1923년이 되어서야 수술을 받게 된다. 수술 후 다시 색상을 볼 수 있게 된 그는 시력이 안 좋았을 때 작업한 캔버스들을 보고는 마음에 들지 않아서 폐기했고, 일부는 이전보다 더 푸른색을 섞어 사용해 10년 전의 스타일로 되돌아갔다. 그의 작품들을 보다 보면 흐릿하고 뭉개져서 마치 추상화를 그린 듯한 연못을 만날 때가 있는데, 그가 색조와 음영을 보는 게 어려웠던 시기의 그림이라는 것을 알 수 있다. 그러다가 말기 작품을 보면 오히려 예전 분위기로 돌아오고 회춘한 듯 선명하고 밝아지는데, 시력을 회복한 시기에 그렸다고 이해하면 되겠다.

모네는 자연에서 그리는 것을 좋아했고 순간적인 빛을 포착해 냈다. "공기를 칠하겠다"는 그의 한마디가 모든 그림을 설명해 준다. 모네가 그린 연못과 정원이 그대로 남아 있는 곳이 있으니, 파

리 근교의 작은 마을인 지베르니다. 초록초록한 정원의 꽃과 버드나무, 그리고 수련 그림 속으로 들어가 볼 수 있는 현실의 정원이 있다니 안 갈 수가 없었다. 조금이라도 시간을 내서 다녀올 만한 가치가 충분히 있다. 기왕이면 양귀비꽃, 들꽃을 즐길 수 있는 봄이나 물레꽃을 볼 수 있는 여름이 예쁠 것 같다. 이렇게 좋은 곳을 나 혼자 다녀오다니, 좋은 건 나눠야 한다. 이재에게도 꼭 가보라고 추천해 줬다.

미술관을 다니다 보면 모네 작품을 얼마나 많이 보유하고 있는지에 따라서 그 미술관의 위상이 다르게 느껴지기도 한다. 의외로 일본에서 모네 작품을 많이 만나 볼 수 있었는데 발견할 때마다 그들의 발 빠름에 감탄하게 된다. 최근에는 우리나라 이건희 컬렉션에 모네의 〈수련〉 작품이 있어서 무척이나 감사했다.

모네는 한평생 끊임없이 빛을 연구하며 다작을 했지만, 그의 초기 작품부터 후기의 수련 시리즈까지 어느 시기의 작품을 보아도 부족한 부분 없이 한결같이 완벽하다. 지베르니 모네의 집에서 〈수련〉 작품의 일부분을 클로즈업한 포스터 두 점을 사서 집에 걸어 뒀는데, 집 안에 꽃이 피어 있고 연못이 있는 것처럼 언제 봐도 기분 좋고 예쁜 그림이다.

오랑주리의 데칼코마니 주드폼

아트 로스 레지스터The Art Loss Register의 제2차 세계대전 리커버리 부서에서의 인 턴생활 동안에는 나치에게 약탈당한 미술품 반환과 관련된 업무를 담당하며 하루 에도 수십 번씩 아트 로스 레지스터의 자체 데이터베이스를 이용해 자료를 찾았다. 이 외에도 여러 종류의 데이터베이스를 사용해 검색할 수 있었다. 나치가 예술품을 약탈하고 직접 관리까지 하면서 꼼꼼하게 작성해둔 리스트가 있었고, 약탈품을 모 아둔 수장고 안의 카탈로그도 잘 보존되어 있었다. 그리고 전쟁 후 약탈품을 반환 하기 위해 작성한 리스트도 있었기 때문에 여러 경로로 데이터베이스를 놓치지 않 고 확인할 수 있었다. 나치가 아주 상세하게 남긴 이 기록 덕분에 많은 약탈품이 원 래의 소유자에게 돌아갈 수 있었는데, 이 자료에는 주드폼Jeu de Paume이라는 장소 명이 자주 등장했다.

튈르리 정원에 위치한 오랑주리 미술관의 맞은편에는 외관이 거의 동일한 건물이 한 채 더 있는데 그곳이 주드폼이다. 이 건물은 1861년 나폴레옹 3세의 명령으로 테니스장으로 지어졌다. 이후 1909년부터는 전시 공간으로 사용되기 시작했다. 1922년부터는 독립적인 미술관으로 운영되다가 현재는 사진과 미디어 아트 위주

로 전시하는 현대미술관으로 운영되고 있다. 주드폼 미술관의 외관은 오랑주리 미술관과 데칼코마니 같이 닮았지만, 오렌지 온실로 사용되었던 오랑주리의 아름다운 이미지와는 다르게 주드폼에는 어두운 역사가 있다.

1940년부터 1944년까지 나치의 특수 작전 부대인 ERR은 프랑스의 예술품과 유대인 소유의 미술품을 체계적으로 약탈했고, 그것들을 독일로 보내기 전에 주드폼에 보관했다. 프랑스 로스차일드Rothschild 가문의 컬렉션과 미술품 딜러였던 폴 로젠버그Paul Rosenberg, 1881~1959의 소장품을 포함한 많은 명작들이 이곳에 보관되었다. 나치 고위 관료 헤르만 괴링Hermann Göring, 1893~1946은 종종 이곳을 방문해서 나중에 설립할 계획이었던 아돌프 히틀러Adolf Hitler, 1889~1945의 총통 박물관Führermuseum을 위해 작품을 선별해서 오스트리아와 독일 등으로 보내거나, 자신이 소유하고 싶은 예술품을 고르며 주드폼을 자신의 개인 갤러리로 이용하기도 했다.

이때 주드폼에서 근무하던 프랑스인 큐레이터 로즈 발랑Rose Valland, 1898~1980은 독일어를 이해할 수 있었는데, 나치가 이를 모른다는 것을 이용해서 20,000점이 넘는 약탈품에 대한 정보를 비밀리에 기록해 두었다. 또 작품을 이동시키라는 명령이 내려지면 중요한 기차 운송 정보를 프랑스에 넘겨주어 귀중한 예술품이 실린 기차가 폭격을 맞는 것을 방지하는 데 큰 도움을 주었다. 전쟁이 끝난 후에 로즈 발랑은 주드폼에 보관되어 있던 약탈품들이 원주인에게 반환되는 과정을 지휘했고, 나치의 예술품 약탈에 관련된 재판에 증인으로 서기도 했다.

린츠 아트 갤러리Linz Art Gallery라고도 불리는 총통 박물관은 히틀러가 그의 출생지

인 오스트리아 린츠를 위해 계획했던 상상 속의 미술관이다. 그는 제2차 세계대전 당시 유럽 전역에서 약탈한 예술품으로 린츠에 미술관을 만들어 나치 문화의 중심지이자 유럽에서 가장 훌륭한 예술의 중심지로 만들기를 꿈꿨다. 그가 혐오했던 도시 빈의 역사를 무색하게 만들고, 그가 흠모하던 부다페스트보다 더 아름답고 강한 도시가 탄생하기를 원했다. 그는 1950년에 완성을 목표로 계획을 세웠지만 그의 꿈은 다행스럽게도 산산조각이 났다.

루브르 박물관 Musée du Louvre
시민을 위한 로열 컬렉션

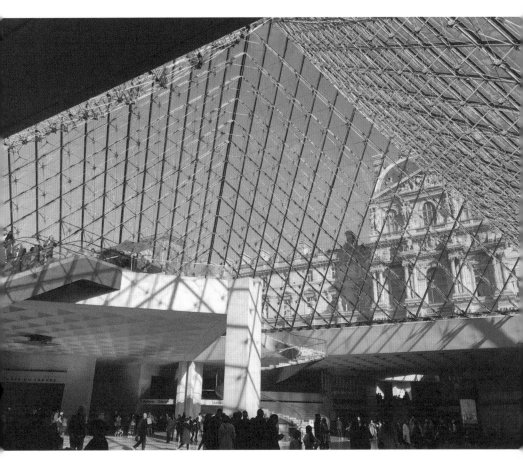

루브르 박물관의
피라미드 내부

파리는 많은 사람이 제일 사랑하고 동경하는 도시가 아닐까 싶다. 나도 파리에 처음 갔을 때 시내에 들어서면서 거리가 돌바닥으로 바뀌던 영화 세트장 같은 첫 장면을 잊을 수가 없다. 어느 곳을 보아도 영화의 한 장면 같았다. 이렇게 볼거리가 많은 예쁜 도시에서조차도 나의 첫 방문지는 늘 루브르 박물관이었다. 두 번째 파리 방문 때도 루브르 박물관부터 관람하고 나서 일정을 시작했다. 마치 중요한 의식을 치러야 하는 의무감이라도 있는 듯 루브르 박물관부터 보고 나서야 임무를 수행했다는 만족감을 가지고 다른 곳으로 이동할 수 있었다.

그러나 몇 번 그 의식을 치른 후에는 웬만하면 그곳을 찾지 않게 되었다. 이유는 너무 지치기 때문이다. 시차도 있어서 피곤한데 한번 들어가면 어찌나 넓은지 출구를 찾아 나오기까지 무조건 몇 시간이 걸린다. 작품은 너무 많아서 눈에 들어오지도 않았고 이곳에서 탈출해야겠다는 마음으로 직진만 하는데도 빠져나오기까지 상당한 시간이 걸렸다. 박물관 동선을 계산해 보면 12km 정도가 된다고 한다.

솔직히 루브르 박물관 안에서 헤맬 시간에 바깥에서 먹고 보고 즐길 거리가 너무 많기 때문에 고미술을 좋아하지 않는다면 굳이 갈 필요가 있겠냐고 말리고 싶다. 그러나 나는 알 수 없는 이끌림 때문에 한동안 안 찾던 그곳을 2019년도에 다시 방문했다. 이때는 시간을 정해놓고 박물관에서 추천하는 동선을 따라 주요 작품만 빨리 보고 나오는 지혜를 발휘해서 만족스러웠지만, 사실 아쉬운 마음이 훨씬 더 컸다. 아쉬운 마음이 들다니 애정이 생겼나 보다.

루브르 박물관은 아무리 노력해도 어차피 다 볼 수 없기 때문에 효과적인 전략이 필요하다. 2019년 기준으로 루브르는 61만여 점을 소장하고 있다. 그중 35,000여 점을 전시하고 있어서 한 작품 앞에 서서 30초씩만 봐도 전부 다 보는 데는 무려 100일이 필요하다고 한다. 처음부터 가벼운 마음으로 보고 싶은 작품 몇 개만 공략하든지 아니면 박물관의 추천 동선을 선택해 주요 작품만 보고 최대한 빨리 나오기를 추천한다.

루브르 박물관 전시 모습

코로나 팬데믹 시기에는 48만여 점의 작품을 업로드 해서 온라인으로 찾아볼 수 있도록 했다고 하니 이 또한 너무 놀랍다. 자료화를 위해서 얼마나 많은 자원이 동원되었을까? 소장품의 숫자도 놀랍지만, 모든 소장품에 번호를 부여해서 관리하는 시스템을 갖추고 있다는 점은 존경스럽기까지 하다.

루브르 박물관과 나폴레옹

1190년 루브르 박물관 자리에는 북쪽의 침략을 막기 위한 요새가 지어졌고, 16세기에는 프랑수아 1세François I, 1494~1547가 르네상스 양식의 궁전으로 재건하며 왕궁으로 쓰였다. 1682년 루이 14세Louis XIV, 1638~1715 때는 왕궁을 베르사유로 옮기면서 루브르는 예술가들의 거주지로 사용되었고, 일부는 왕실 회화를 전시하는 박물관으로 사용되었다. 1791년에 프랑스 혁명을 겪으면서 루브르는 비로소 공공 미술관으로 대중들에게 개관된다. 이후에는 한때 나폴레옹 박물관이라 불렸을 정도로 나폴레옹Napoléon Bonaparte, 1769~1821은 루브르 역사에서 빠질 수가 없다.

나폴레옹이 유럽 전역을 정복하던 1797년에서 1815년 사이에는 인근의 독일과 오스트리아 빈은 물론이고 이탈리아, 북유럽, 스페인, 포르투갈, 이집트, 시리아 등지에서 어마어마하게 많은 양의 예술품을 약탈해 프랑스로 가져오게 되었다. 이에 따라 루브르의 소장품 규모도 엄청나게 늘어났다. 그러나 1815년 나폴레옹이 몰락하면서 소집된 비엔나 회의에서는 나폴레옹이 약탈한 작품들의 반환을 명령했고, 예술품들은 다시 제자리를 찾아가느라 대혼란을 겪게 된다. 당시 루브르 박물관장은 약탈품을 전부 다 반환하는 것은 물리적으로 불가능하다고 하며, 일부는 고의로 지하실에 숨겨두었다고도 한다.

그랜드 루브르 프로젝트

루브르 박물관에는 매일 평균 15,000명이 방문한다. 그러니 인기 작품 앞에 가면 발 디딜 틈이 없다. 특히나 레오나르도 다 빈치 1452~1519의 〈모나리자〉는 생각보다 작품의 크기가 작고, 작품 앞에는 관람객이 가득하다. 〈모나리자〉를 가까이서 보는 게 목표라면 박물관 오픈 시간보다 한참 일찍 가서 줄을 서 있다가 입장하고, 동선을 미리 잘 파악해 뒀다가 헤매지 않고 빠르게 목적지까지 도달해야만 한다.

그러나 주요 인기 작품들을 제외하고는 나머지 공간이 워낙 넓고도 넓어서 15,000명의 관람객과 부딪히지 않고도 쾌적하게 감상할 수 있는, 시공간을 초월하는 신기한 곳이다. 박물관 곳곳에는 간혹 유령이 나타난다는 스토리도 전해지니 매우 흥미롭다.

원래는 박물관 입구가 길가 쪽으로도 여러 곳에 있었는데 몰러드는 관람객을 원활하게 입장시키기 위해 중앙에 입구를 만드는 방안이 모색되었다. 1981년 프랑수아 미테랑 대통령은 그랜드 루브르 프로젝트를 발표했고, 이듬해에는 중국계 미국인 건축가 이오 밍 페이Ieoh Ming Pei, 1917~2019가 프로젝트를 맡게 된다. 프로젝트는 공항이나 터미널처럼 중앙의 넓은 공간에서 티켓팅하고 각자의 목적지로 분산되는 구조로 고안됐다. 1989년 완공된 피라미드는 파리의 랜드마크가 되었으나 건축가 선정 단계에서부터 완성된 후까지 반대와 비난 여론이 많았다. 에펠탑 건설 때도 그랬듯이 파리와 어울리지 않는 건축물이라고 여론의 질타를 받았다. 또한 피라미드는 고대 이집트의 죽음을 상징하기 때문에 루브르 안뜰에 건축되기에는 부적절하고, 고전적인 르네상스 스타일인 루브르와 모던한 유리 건축물은 어울리지 않으며, 중국계 미국인 건축가인 이오 밍 페이는 프랑스의 랜드마크를 맡을 만큼 프랑스 문화를 이해하지 못한다고 미테랑 대통령을 공격했다. 그러나 에펠탑도 그랬듯이 피라미드는 파리의 명소가 되었고, 보면 볼수록 더 멋지게 느껴진다. 아직 어둑어둑한 겨울의 이른 아침에 도착한 피라미드 앞뜰은 조명과 여명이 한데 어우러져서 신비롭기까지 하며, 고미술품과 유물들을 만나러 들어가는 관문으로 묘하게 잘 어울린다는 생각이 든다.

이곳에서 우리가 당연히 놓치는 유리 피라미드가 하나 더 있으니 피라미드 출입문 지하 로비에서 볼 수 있는 거꾸로 서 있는 또 하나의 유리 피라미드이다. 그리고 그곳에서 유리 피라미드를 받치고 있는 돌로 된 작은 피라미드 하나를 더 볼 수 있다. 건축가

의 설명을 읽으면서 대단한 관찰력이라 생각했다. 여러 번 드나들면서도 인지하지 못했던 그 피라미드의 존재는 건축과 유현준 교수님의 책 《인문 건축 기행》(을유문화사, 2023)에서 음양의 반복이라 설명하셨는데 참 흥미로웠다.

루브르 컬렉션 운반 대작전

세계대전을 겪으면서 이 많은 작품들을 어떻게 보관했을까? 제2차 세계대전 때 독일이 프랑스를 침공하면서 프랑스는 몰락을 예상했고, 루브르의 컬렉션을 파리 외곽으로 분산시키기로 결정한다. 1939년 8월 25일부터는 '박물관 내부 보수 중'이라는 공식적인 명목으로 3일간 폐쇄하고 1,862개의 나무 상자에 주요 작품을 담아 트럭 203대에 나누어 싣고 루아르 계곡의 샹보르 성Château de Chambord으로 운반한다. 상자마다 예술 작품의 중요도에 따라서 노란색, 초록색, 빨간색 원을 그려서 표시했다. 모나리자가 들어 있는 박스에는 빨간색 동그라미를 3개나 그려 매우 귀중한 작품으로 표시했다.

〈사모트라케의 니케〉는 가장 마지막으로 독일의 최후통첩이 만료되는 1939년 9월 3일에서야 옮겨졌다. 나무 상자에 들어가지 않는 큰 작품들은 담요로 덮어 씌워 운반했다. 1,862개의 상자는 전체 작품 수량에 비하면 엄선된 일부 작품일 뿐이다. 대부분의 작품은 루브르 지하로 옮겨지고, 이미 옮겨진 작품도 나치에게 약탈당하지 않도록 더 안전한 곳을 찾아 여러 번 이동시켰다고 한다.

루브르에서 유명한 작품은 너무 많지만 역시 〈사모트라케의 니

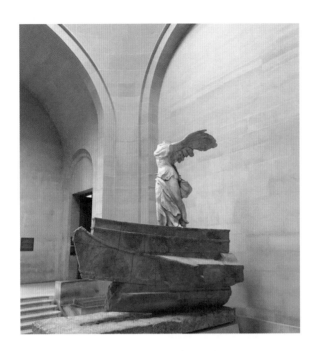

〈사모트라케의 니케〉,
기원전 220~190년 추정,
루브르 박물관

〈밀로의 비너스〉,
기원전 130~100년 추정,
루브르 박물관

〈앉아 있는 서기관〉, 기원전
2600년, 루브르 박물관

〈타니스의 큰 스핑크스〉,
기원전 2600년,
루브르 박물관

케Winged Victory of Samothrace〉는 루브르의 자랑으로, 기원전 220년에서 190년 사이에 제작된 것으로 추정되는 그리스 조각이다. 그리스 신화에서 승리를 관장하는 여신인 니케를 묘사한 대리석상으로, 발굴 당시 머리와 양팔이 잘린 채로 발견되었고 높이는 2.75m이다. 로도스섬의 주민들이 에게해에서 일어난 해전에서 승리한 것을 기념하기 위해 사모트라케섬에 세운 것으로 추정된다. 1863년 프랑스의 영사이자 고고학자인 샤를 샹푸아Charles Champoiseau가 발견했으며, 1884년부터 루브르에 소장되어 있다.

〈사모트라케의 니케〉보다 더 먼저 루브르에 소장된 그리스 조각상이 있으니 〈밀로의 비너스Venus de Milo〉다. 기원전 130년에서 100년 사이에 제작된 것으로 추정되는 비너스는 그리스 신화에서 사랑과 미를 관장하는 여신인 아프로디테를 묘사한 대리석상이다. 높이는 2미터가 넘고 8등신의 황금 비율이다. 두 팔은 남아 있지 않지만, 다양한 연구자료에 의하면 왼손으로는 사과를 쥐고 있었을 거고, 오른손으로는 흘러내리는 옷을 잡고 있었을 거라 추정한다. 이 작품은 1820년 4월 8일에 당시 오스만 제국의 영토였던 밀로스섬Milos에서 한 농부에 의해서 발견되었고, 당시 오스만 제국 주재 프랑스 대사가 구매해 1821년부터 루브르에 소장되었다.

특히 이집트 고미술 컬렉션에는 기원전 3300년경에 제작된 것으로 추정되는 칼과 기원전 2600년경의 조각상 〈앉아 있는 서기관The Seated Scribe〉과 〈타니스의 큰 스핑크스Great Sphinx of Tanis〉 등 수천 년 된 유물도 보유하고 있다. 이 밖에도 35,000여 점의 소장품이 전시되어 있으니 취향대로 요령껏 보면 되겠다.

이재가
들려주는
미술 이야기

루브르 박물관의 컬렉션 형성 과정

루브르 박물관에 있는 작품들이 어떻게 하나의 컬렉션이 될 수 있었는지에 대해 이야기해 보려고 한다. 루브르 박물관에서는 1737년부터 비엔날레Biennale가 열려 프랑스 아카데미 회원들의 작품을 선보였고, 비엔날레는 1789년까지 개최되었다. 같은 시기인 1750년부터는 로열 컬렉션의 회화 작품을 모아서 파리 6구에 위치한 뤽상부르궁The Luxembourg Palace에 전시하며 누구나 방문해 무료로 관람할 수 있도록 했다. 이때부터 왕실은 대중을 위해 컬렉션을 양보한 셈이다.

프랑스 정부는 1770년대부터 본격적으로 대중을 위한 미술관을 루브르 박물관에 새롭게 개설하기로 한다. 기존의 로열 컬렉션에 새로운 컬렉션을 추가하기 위해 작품을 새로 사들였고, 작가들에게 작품을 의뢰했다. 이 기간에 개인 수집가와 교회, 경매를 통해 구입한 회화 작품만 약 200여 점에 달했고, 15년 동안 회화, 드로잉 그리고 장식 미술품에 100만 리브livre, 당시 화폐 단위를 지출했다고 한다. 이러한 노력으로 로열 컬렉션은 시대별로 작품을 갖추며 규모가 커져갔으나, 컬렉팅을 시작했을 때는 이미 로코코의 유행이 끝난 상황이었기 때문에 로코코 장르는 컬렉션에 추가되지 못하는 빈틈이 생기게 되었다.

마침내 1793년 루브르 컬렉션은 완성되었고 한층 더 풍부해진 로열 컬렉션으로 대중에게 공개되었다. 그러나 다음 해부터 프랑스 혁명 정부는 네덜란드, 벨기에, 독일, 이탈리아 등 주변 정복국에서 작품을 약탈해 오기 시작했다. 자국 내 이민자들의 소장품도 계속해서 약탈하며 루브르 컬렉션에 추가했다. 이와 같이 형성된 루브르 컬렉션을 본 영국도 내셔널 컬렉션의 필요성을 느끼게 되었고, 급하게 결정해서 개관한 곳이 런던의 내셔널 갤러리The National Gallery이다.

로댕 미술관 Musée Rodin
사업가로서의 로댕

로댕 미술관 외관

이재는 런던에서 유학하면서 시간이 될 때마다 파리를 가는 듯했다. 미술학도에게 파리는 그럴 만한 곳임에 틀림없다. 나의 학창 시절 존경하는 교수님께서 하신 말씀이 뇌리에 박혀 있다. "유학하는 동안은 한국에 들어오지 말아라. 방학 중에도 한국에 왔다 갔다 하지 말고 유학하는 나라에서 시간을 보내며 하나라도 더 배워라." 수많은 조언 중에 왜 이 말씀만 나의 마음에 평생 남은 건지. 그 덕분에 이재는 방학 때마다 한국에 꼬박꼬박 오지 못했다. 한국에 들어오는 대신에 그 시간과 비용을 가까운 나라에 여행을 다니며 쓰라고 했다. 미술관, 박물관은 무조건 많이 보라는 우리 부부의 조언대로 이재는 원없이 파리를 넘나들었다. 중학교 1학년 때 처음 방문했던 파리였지만 시간은 금세 지났고, 엄마와 딸은 파리에 가면 그때의 여행을 추억한다.

위작이 가장 많은 작가

우리에게 너무나 친숙한 오귀스트 로댕Auguste Rodin, 1840~1917은 50년이 넘는 기간 동안 수천 개의 조각을 만들었다. 여러 미술관을 다니면서 로댕의 작품을 자주 만나보게 되는데, 한 작품을 몇 개나 주조했길래 자주 보이는 건지, 어디까지가 진품인지 항상 궁금했다. 로댕은 이미 1901년부터 작품 위작에 맞서 싸웠다는 기록이 있다. 그의 사후에는 조직적이고 대규모의 위작 사례가 나왔는데, 위작이 많은 작가로 10위 안에 든다고 한다. 이에 프랑스 정부는 청동 복제의 위조 가능성을 막기 위해 복제를 12개 주조로 제한하는 법률을 만들었다고 하니 내가 다 안심이 된다.

로댕은 몸이 쇠약해지면서 1916년에 자신의 모든 작품을 프랑스 정부에 기부하겠다고 선언했다. 그의 작업실로 사용하던 18세기의 아름다운 건물인 호텔 비롱을 갤러리로 꾸며 1919년에 개관했다. 이곳에는 6,000여 점의 조각품과 7,000여 점의 회화 작품이 소장되어 있다. 미술관 정원에 아름답게 가꾸어진 정원수 사이에도 로댕의 조각 작품이 많이 있으니 정원에서의 감상 시간도 고려해 두자.

로댕도 40세까지는 생활이 넉넉하지 않아서 자기 작업에 온전히 몰두할 수 없었고 건축직공으로 일하며 생계를 이어갔다. 그는 문이나 계단, 난간, 창틀 등 장식예술에 숙련공이었다. 그는 1864년에 로즈 뵈레Rose Beuret를 만나 첫 아들도 낳았고 평생의 동반자가 되어 53년을 동거했다. 그러다가 1917년 1월이 되어서야 상속 문제도 해결할 겸 로즈와 결혼을 하게 된다. 그러나 결혼식 2주 후에 로즈는 폐렴으로 사망하게 되고, 슬퍼하던 로댕도 그해 11월에 생을 마감한다. 로즈와의 사실혼 생활과 동시에 로댕은 그의 학생이자 조수, 훗날 동료가 된 까미유 클로델Camille Claudel, 1864~1943과 폭풍 같고 열정적인 관계였다는 스토리는 유명하다. 로댕 갤러리에는 클로델의 작품도 많이 전시되어 있는데 그 둘의 작품 간에 닮은 점이 상당히 느껴진다. 클로델의 인생과 작품은 훗날 재조명되며 영화로도 여러 편 나왔다. 로댕은 어떤 캐릭터였을까 상상해 보게 된다. 흉상 하나하나의 표정을 보면 역시 로댕이다 싶다.

그가 본격적으로 조각을 한 것은 이탈리아 여행 때 미켈란젤로의 작품에서 큰 감동을 받으면서였다. 그는 이 즈음에 〈청동기시대〉라는 작품을 출품했는데 근육 조직과 힘줄까지 너무나 사실

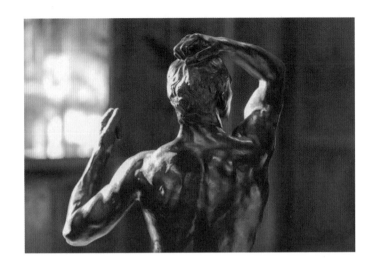

적으로 잘 만들었기에, 직접 조각한 것이 아니라 모델 자체에 석고본을 뜬 게 아니냐는 의심을 받았다. 이는 달리 해석하면 작품을 매우 잘 만들기는 했지만 너무 사실적이라서 인체의 전신상 이상의 의미를 찾기 어렵다는 뜻으로 이해될 수 있다. 그는 매우 모욕감을 느끼고, 오랜 시간을 들여 모델을 보면서 직접 자신의 손으로 만든 작품이라고 해명을 해야 했다. 결국에는 로댕 작품의 가치를 알아본 프랑스 정부가 이 작품을 구매하며 논란은 일단락된다. 이후에는 일부러 실물보다 크거나 작게 만들어서 그런 오해를 사지 않도록 했다.

　　로댕은 〈청동기 시대The Age of Bronze〉로 조각가로서의 입지를 확고히 했고, 이 작품은 로댕의 현존하는 가장 오래된 작품이 되었다. 정말 잘 만들었다. 이후 두 번째 남성 누드 작품인 〈설교하는 세례 요한St. John the Baptist Preaching〉은 실물보다 큰 2m 높이로 양 발을 땅에 단단하게 붙이고 서 있는 모습임에도 역동적이고, 몸짓과

근육의 섬세한 표현은 그야말로 예술이다.

〈칼레의 시민〉 작품은 실물보다 책으로 먼저 접했다. 이전에 책에서 읽은 기억을 더듬어 자랑스럽게 딸에게 작품 설명을 해주던 기억이 나는데, 그때 어렸던 이재가 흠칫 놀라던 표정이 지금도 생생하다. 엄마가 너무나 유식하게 그 어려운 칼레의 스토리를 읊었던 거다. 나 스스로도 대견했던 순간이었다. 그렇게 〈칼레의 시민The Burghers of Calais〉이 한번 눈에 들어오고 나니 이후에는 자주 만나게 되는 느낌이 들었다. 절대로 흔한 작품은 아니고 내가 이 작품이 있는 곳마다 찾아다닌 셈이었다. 몰랐으면 그냥 지나쳤을 텐데 아는 작품이라 눈에 더 잘 들어왔다. 이 작품은 칼레Calais 시에서 로댕에게 역사 기념물로 제작을 의뢰했고 2년만에 완성되었다. 높이는 2m, 무게가 2t에 달하는 청동 조각이다. 6명의 사람이 다양한 모습으로 서 있는데 분위기는 무겁고 어둡다. 로댕은 한

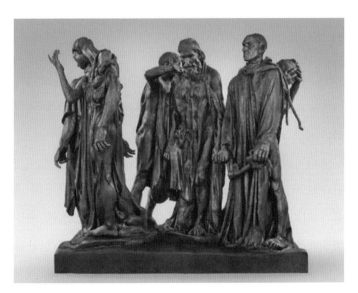

오귀스트 로댕,
〈칼레의 시민〉, 1889, Cast
1919~1921, 로댕 미술관

사람에게 초점을 맞추지 않고 6명을 동등하게 표현했다. 이들은 한 곳을 보지 않고 서로 다른 방향으로 서 있기 때문에 이 작품을 보기 위해서는 조각품 주위를 한 바퀴 돌며 고개를 떨구고 있는 한 명 한 명의 표정을 살피게 된다. 내용을 알고 보면 이들의 번뇌와 복잡한 심경이 더 잘 느껴진다.

칼레 시민들의 끈질긴 저항

프랑스 북서부에 위치한 작은 도시 칼레는 도버 해협의 최단거리 34km에 위치해 있어서 중세부터 중요한 항구였다. 영국의 에드워드 3세Edward III, 1312~1377에게 1347년에 정복된 후 1558년 프랑스 손에 다시 넘어갈 때까지 영국의 영토였다.

14세기 프랑스의 역사가인 장 프루아사르Jean Froissart, 1337~1405경의 《연대기》에 의하면 백년전쟁 중이던 1347년, 영국의 집중 공격에도 불구하고 칼레의 시민들은 끈질기게 1년을 저항했다. 이에 영국은 칼레를 포위하고 식량의 보급로를 차단하며 전방위로 압박한 끝에 항복시킨다. 그들의 끈질긴 저항에 격노한 왕은 칼레 시민을 몰살시키려고 했으나 주변에서 만류하자 대신 칼레를 대표하는 시민 6명만 처형하겠으니 자발적으로 나오라고 명한다. 아무도 나서지 않을 거라는 예상과 달리 가장 부유한 지도자인 외스타슈 드 생 피에르가 제일 먼저 자원했다. 이를 지켜보던 상인, 법률가, 귀족 등 5명도 용기를 내어 앞으로 나오게 된다. 이들은 모두 밧줄로 몸이 묶여 성문의 열쇠를 들고 처형장으로 향한다. 임신 중이던 왕비는 이들에게 감동해 왕에게 간청했고 결국 희생을 자처

한 6명은 목숨을 구하게 되었다는 일화를 보여주는 작품이다.

완성된 작품은 기대했던 영웅들의 늠름한 모습이 아닌 죽음의 공포에 휩싸여 떨고 있는 나약한 인간의 모습이어서 논란이 되었지만, 어쨌든 칼레 시청 광장에 세워져 있다. 총 12개의 작품과 더불어 6명의 조각을 각각 분리시킨 복제본이 미국의 스탠퍼드 대학 정원 등 5곳에 전시되어 있어서 작품수가 더 많아 보이는 듯하다.

로댕의 작품을 둘러싼 논란

로댕의 작품은 의뢰인과 대중에게 호평을 받으며 쉽게 넘어간 적이 없었다. 로댕은 유명해지면서 작품 의뢰를 많이 받게 되는데 완성된 작품을 마주 대했을 때 흡족해한 의뢰인은 별로 없었던 것 같다. 항상 작품에 논란이 일어나서 열띤 토론이 벌어졌고, 결국에는 시간이 지난 후 고심 끝에 인수했다는 비슷한 스토리들이 남아있다. 그도 그럴 것이 로댕의 인물상들은 하나하나 살펴보면 인상이 아주 강해 의뢰인이 쉽게 받아들이지 못했을 수도 있다. 의뢰인들은 전통적인 조각상처럼 실제보다 멋지고 아름다운 자신의 모습이기를 기대하지 않았을까.

그럼에도 그를 옹호하고 지지하는 사람도 많이 있었기에 로댕의 명성은 날로 높아져갔고, 1889년에는 모네와 공동 전시도 열었다. 이후에는 프랑스 국가로부터 빅토르 위고와 발자크를 기리기 위한 기념비 제작을 의뢰받아서 제작했으나, 이 작품들 역시 논란의 중심에 섰다. 1900년 파리 만국박람회의 파빌리온에는 그의 작품 150점이 전시되며 국제적인 명성도 확고히 했고, 이후에는

오귀스트 로댕,
〈생각하는 사람〉,
1904, Cast 1904,
로댕 미술관 야외정원

유럽 각국의 유명 정치인들과 저명한 예술가들로부터 흉상 주문이 밀려들어왔다. 아일랜드의 극작가인 버너드 쇼와 구스타프 말러의 흉상도 인상깊다. 이 당시 로댕은 조각가가 아니라 조각 사업가에 가까웠다는 평가를 받는다.

로댕이 가장 사랑했던 작품은 〈생각하는 사람The Thinker〉인 듯하다. 그는 생전에 이 작품으로 자신의 비석과 비문을 세워달라고 부탁했다. 로댕의 바람대로 그가 살았던 뫼동Meudon의 자택 정원에 〈생각하는 사람〉으로 로댕 묘지의 비석을 세웠고, 로댕은 그 아래 로즈와 함께 누워 있다. 그가 20여 년간 공들여 작업했던 〈지옥의 문〉(1917)은 그의 사후에 주조로 제작되어 그의 대표작이 되었다. 나는 그의 작품 중 〈키스〉를 제일 좋아한다. 어느 방향에서 봐도 완벽한 아름다움이다. 오랑주리 미술관의 입구 정원에도 청동으로 제작된 〈키스〉 작품이 있는데 아름답다. 〈칼레의 시민〉 마지

오귀스트 로댕, 〈키스〉,
1882, 로댕 미술관

막 12번째 작품과 〈지옥의 문〉 7번째 작품은 우리나라 기업 삼성이 소유하고 있다니 다시 볼 수 있는 날을 기대한다.

로댕 미술관에는 그가 수집한 다양한 작품들도 전시되어 있다. 이집트, 그리스, 로마 시대의 골동품뿐만 아니라, 예술가 친구들과 교류하며 사들인 작품도 많이 있다. 르누아르, 모네, 반 고흐의 작품도 여러 점 볼 수 있는데, 특히 반 고흐의 〈페르 탕기의 초상Portrait of Père Tanguy〉이 눈에 띈다. 반 고흐는 탕기 아저씨에게 초상화를 세 번 그려 주었는데, 이 그림은 훗날 탕기의 딸이 로댕에게 판매한 것이다. 탕기 아저씨는 미술용품을 판매하며 미술품도 수집하고 작가들을 후원하기도 했다. 이 그림에 그려진 일본풍의 배경은 탕기의 가게에서 판매하고 있던 일본 판화들이다. 배경에는 후지산과 마을 풍경, 가부키 배우, 그리고 벚꽃이 보인다. 이미 이 당시에 동양의 일본이라는 나라에 호기심이 충만했던 것 같다. 요즘 해외 미술관을 다니다 보면 일본 작품 전시가 많이 보이고 뮤지엄 숍에는 일본 미술책과 액세서리 등이 한 자리를 차지하고 있는 것을 볼 수 있다. 일본 문화는 동양의 예술을 대표하며 유럽에서 이미 깊게 자리 잡은 것으로 보인다. 우리나라의 K-문화가 널리 알려지고 있어서 다행이지만, 다양한 우리 고유의 문화를 알리기 위해 다방면으로 더 노력해야겠다.

반 고흐, 〈페르 탕기의 초상〉, 1887, 로댕 미술관

이름도 영국스러운 런던의 본드 스트리트. 피커딜리쪽으로는 명품거리
가 이어지고, 옥스포드 스트리트Oxford Street에는 유명 백화점들이 나란히
포진하고 있어 언제나 붐비는 곳이다. 어릴 때부터 나는 백화점이라는 공
간을 좋아했다. 그러나 세월이 지나면서 체질도 바뀌는지 어느 순간부터
는 백화점이 무척 피곤한 공간으로 느껴졌고, 그 대신에 갤러리라는 공간
이 새롭게 눈에 들어왔다.

영국

England

앱슬리 하우스 Apsley House
세계사를 바꾼 영웅의 집

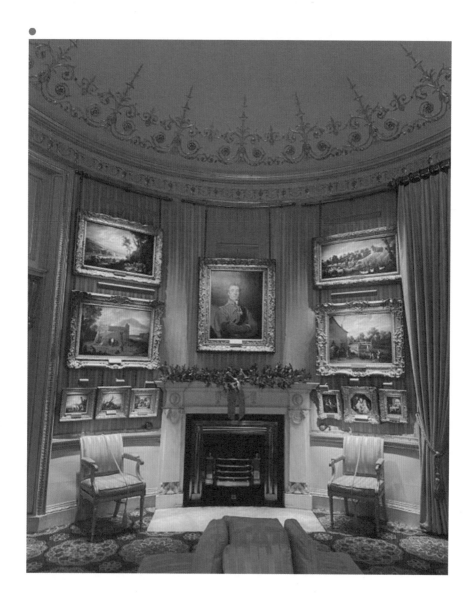

화려한 쇼핑가인 피커딜리Piccadilly 거리. 11월 말부터는 블랙 프라이데이 세일과 크리스마스 쇼핑을 나온 인파로 발 디딜 틈이 없다. 이 길을 따라 서쪽 끝까지 가면 하이드 파크Hyde Park가 나오고, 공원의 초입 코너에는 웅장한 저택 한 채가 어색하게도 덩그러니 홀로 서 있다. 1962년에 도로가 확장되기 전까지는 이 저택의 옆으로 세 채의 저택이 더 있었다고 한다. 저택 앞의 넓은 도로 가운데에는 웰링턴 장군이 말을 타고 있는 조각상이 서 있고, 조금 더 떨어진 곳에는 웰링턴 장군의 승전 기념 아치가 세워져 있다. 이 저택은 웰링턴 장군 후손이 소유하고 있는 앱슬리 하우스로 웰링턴과 관련된 미술품이 전시되어 있는 박물관이다. 이 나라는 보물이 너무 흔해서일까, 한산한 곳이 많아서 부러울 따름이다.

앱슬리 하우스의 내부

웰링턴 장군 vs 나폴레옹

앱슬리 하우스의 키워드는 단연 웰링턴 장군Arthur Wellesley, 제1대 웰링턴 공작, 1769~1852과 그의 맞수 나폴레옹이다. 이런 곳에 와보면 내가 역사를 잘 알았더라면 얼마나 좋았을까 싶어서 뒤늦게라도 공부를 하게 된다. 세계사와 미술사는 톱니바퀴처럼 함께 움직이니 역사를 모르면 아무리 좋은 곳을 방문해도 보이는 게 없어서 재미가 없고, 그래서 공부를 안 할 수 없다. 나는 이재한테 그 부분을 잘 못해준 것 같다. 부모가 역사를 알아야 아이를 데리고 다닐 때 재미나게 설명을 해주며 흥미를 돋울 텐데 아쉽다. 남편은 세계사를 좋아해서 늘 우리를 붙잡고 소 귀에 경읽기를 하듯 독백을 했다. 그러나 이제는 나도 꽤 많이 따라잡은 듯하다. 이런 면에서 이

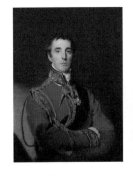

토마스 로렌스,
〈제1대 웰링턴 공작〉, 1817,
앱슬리 하우스

재는 외할아버지와 여행하는 것을 참 좋아한다. 전문 가이드처럼 역사적인 배경에 대해 설명을 해주시니 재미가 있었던 모양이다. 이재는 훗날 신혼여행에도 할아버지를 모시고 가야겠다고 우스갯소리를 하곤 했다.

최근 들어서는 웰링턴과 나폴레옹이 역사 속에서만 존재하던 사람이 아니라는 것을 실감하고 있다. 이재가 옥션 하우스에서 일을 하다 보니 역사적 인물과 직접 관련된 골동품을 취급하는 일이 생긴다. 놀랍게도 일반인이 나폴레옹이 사용하던 가구나 웰링턴이 가지고 있던 예술품을 소장하다가 경매에 출품을 의뢰하는 경우가 종종 있다. 회사는 의뢰받은 물품이 진품인지를 확인해야 하므로 역사를 거슬러 올라가서 족보를 찾아내야 한다. 예를 들어 의뢰인이 나폴레옹이 직접 사용했던 책상이라고 주장하면, 그 당시 나폴레옹의 가구를 제작했던 장인이 똑같은 책상을 몇 개 만들어서 판매했는지부터 기록을 찾아야 한다. 그 이후에 그 책상을 어느 가문에서 소유했고, 다시 어느 가문으로 팔려갔는지 등등의 히스토리 퍼즐이 다 맞춰져야 역사적 기록을 근거로 추정가를 제시할 수 있다. 이재는 이런 퍼즐 맞추기를 잘한다.

간혹 진귀한 물건에 대한 스토리를 이재한테 듣게 된다. "우와, 진짜?!" 너무 신기하고 재미있다. 이러다 보니 엄마와 딸은 함께 성장하는 것 같다. 엄마라고 해서 딸보다 더 많이 아는 건 아니지 않나. 이렇게 함께 배워나가는 과정에서 보람을 느낀다. 이재는 공부하고 일하면서 자연스럽게 역사와 친해졌으니 안목이 넓어지고 깊어졌을 거다. 전문성을 가지고 즐기면서 일할 수 있으면 좋겠다.

앱슬리 하우스의 유일한 현대미술품

저택의 1층에 들어서면 오른쪽에 눈에 띄는 디지털 작품이 있
으니 내가 좋아하는 작가인 마이클 크레이그 마틴Michael Craig-
Martin 경의 작품이다. 1817년 초상화가였던 토마스 로렌스Thomas
Lawrence, 1769~1830 경이 그린 웰링턴의 초상화를 디지털로 재해석
한 작품으로 가만히 서서 보고 있으니 크레이그 마틴 특유의 단순
한 레이아웃에 강한 파스텔색이 입혀져 카멜레온처럼 아주 서서
히 색상이 바뀌고 있었다. 1분 정도의 주기로 세팅되어 있었는데
역시나 작가의 환상적인 색상이 돋보인다. 이 박물관에서 볼 수
있는 유일한 현대미술품이다. 크레이그 마틴의 작품을 의외의 장
소에서 만나다니 무척 반가웠다.

마이클 크레이그 마틴,
〈제1대 웰링턴 공작 아서 웨
즐리〉, 2014, 앱슬리 하우스

크레이그 마틴은 아일랜드 출신이지만 미국과 파리에서 교육
을 받았고, 미술뿐만 아니라 영문학과 역사도 공부했다. 문학과
역사와 미술을 같이 공부하다니, 정도를 걸었다. 1973년부터 런
던의 골드스미스Goldsmiths 대학에서 미술을 가르쳤고 오랫동안 미
술대학의 학장으로 있으면서 영국 현대미술의 대표 작가인 데미
안 허스트Damien Hirst, 1965~를 비롯한 YBASYoung British Artists가 탄
생하는 데 큰 역할을 했다. 기본적으로 영국이 현대미술의 주도권
을 다시 찾아오는 데 크게 기여했다고 볼 수 있다. 크레이그 마틴
은 테이트 갤러리Tate Gallery의 이사로 있으면서 영국 현대미술의
위상을 널리 알렸고, 프리즈 아트 페어가 설립된 초기에는 앞장서
서 예술가들에게 홍보하며 활동했다. 이재가 학부를 골드스미스
로 선택한 데는 크레이그 마틴 학장과 YBAs의 업적을 보며 파인

아트Fine Art 분야에서 꿈을 가진 영향이 컸다.

런던의 일번지

일단 이 박물관을 둘러보면서 몇 가지 궁금증이 생겼다. 첫째는
영국 이외의 다양한 나라들에서 가져온 기념품들이 1층 방안에
가득한데 어떻게 수집하게 됐을까 하는 것이다. 둘째는 나폴레옹
도 이 집에서 살았나 싶을 정도로 나폴레옹과 관련된 그림이 많았
는데, 웰링턴과 나폴레옹은 적군의 관계인데 그 이상의 스토리가
있었던 것인지 궁금했다. 세 번째로, 귀하고 귀한 스페인 작가의
작품들이 비중 있게 전시되어 있었는데 어떻게 수집한 것일까. 이
제 수수께끼를 풀어보자. 미리 공부하고 방문했으면 더 좋았겠지
만, 미술관을 다녀온 후에 거꾸로 역사 공부를 하며 수수께끼를 풀
어가는 과정은 언제나 재미있다.

앱슬리 하우스의 역사를 거슬러 올라가면 최초에는 1771년
부터 1778년까지 고위직을 역임한 앱슬리Apsley 경의 집이었다.
우리나라로 치면 대법관 자리까지 오른 사람이 건축한 집이었기
에 이 정도 수준이 될 수 있었나 보다. 이 저택은 서쪽에서 런던으
로 들어오는 톨게이트를 지나면서 나오는 첫 번째 집이었기 때문
에 공식 주소는 아니지만 오랫동안 'Number One, London', 즉
런던의 일번지라고 불렸다. 앱슬리 하우스는 1805년에 리처드 웰
즐리Richard Wellesley라는 사람에게 팔렸는데, 그는 웰링턴의 형이
었다. 그에게 재정적인 어려움이 생기면서 저택을 유지하기 어렵
게 되자 때마침 성공해서 런던으로 돌아온 동생 아서 웰즐리Arthur

안토니오 카노바,
〈평화의 중재자 마르스로
변한 나폴레옹〉, 1806,
앱슬리 하우스

Wellesley, 즉 웰링턴 공작이 넉넉한 가격에 매입하며 형을 도와주게
된다.

웰링턴 장군은 유럽의 격동의 시기에 군 생활을 시작하며 60
여 번의 전투에 나갔고, 워털루 전쟁에서의 승리로 나폴레옹을 퇴
위시키며 영웅이 되었다. 그는 영국뿐만 아니라 네덜란드에서는
워털루 왕자, 스페인에서는 공작, 포르투갈에서는 백작 등의 칭호
를 수여받으며 전 유럽에서 나폴레옹의 정복자로 칭송받았다. 그
도 그럴 것이 온 유럽을 들쑤신 나폴레옹 시대를 종식시켜주었으
니 얼마나 많은 나라들이 감사했을까. 황제, 차르, 왕, 유럽의 통치
자들은 앞다투어 감사의 선물과 트로피를 보냈다. 이렇게 선물 받
은 회화, 조각품, 은제품, 도자기, 지휘봉과 검 등 3,000여 점의 귀
한 선물로 전시실이 만들어졌다.

2층으로 올라가는 계단 옆에 큰 조각상이 있다. 이 작품은 나
폴레옹의 전성기였던 1806년에 이탈리아 조각가 안토니오 카
노바Antonio Canova, 1757~1822가 만든 나폴레옹의 전신 대리석 조
각상 〈평화의 중재자 마르스로 변한 나폴레옹Napoleon as Mars the
Peacemaker〉이다. 완성된 작품이 파리에 도착한 1811년에는 나폴레
옹이 프랑스의 황제가 되어 있었다. 이 작품은 루브르 박물관에서
공개되었는데, 나폴레옹은 이 작품이 썩 마음에 들지 않는다고 솔
직하게 말했다. 본인의 땅딸한 몸매에 비해 조각상이 현실감 없이
너무 멋지게 제작되어서 민망했을 수도 있겠다. 나폴레옹이 퇴위
된 후 1816년에 영국 정부가 이 조각을 사들였고, 당시 섭정 중이
던 훗날의 조지 4세George IV, 1762~1830가 웰링턴 공작에게 이 조각
상을 선물했다. 웰링턴은 나폴레옹을 존경했고 거절할 이유가 없

로베르 르페브르,
〈폴린 보나파르트〉, 1806,
앱슬리 하우스

어서 받아들였다고 한다. 실제보다도 멋지게 조각된 나폴레옹의 전신상을 왜 굳이 웰링턴에게 선물했을까? 어쨌든 웰링턴의 자존감은 더욱 높아졌을 듯하다.

2층에서는 나폴레옹과 그의 가족들 초상화도 여러 점 볼 수 있다. 웰링턴과 나폴레옹은 서로 만난 적은 없었다. 처음으로 워털루 전쟁에서 대적했음에도 웰링턴은 늘 나폴레옹을 존경한다고 표현했고, 그의 초상화도 직접 수집했다고 한다. 웰링턴이 프랑스 대사이자 연합국 점령군의 사령관으로 파리에서 지내던 1814년에 대사관저로 사용할 용도로 샤로스트 호텔Hôtel de Charost을 구매했다. 지금까지도 파리주재 영국대사의 공식 관저로 사용되고 있는 이 저택은 나폴레옹이 가장 아꼈던 여동생인 폴린 보나파르트Pauline Bonaparte의 집이었다. 폴린은 이 저택을 웰링턴에게 매각하고 이탈리아 엘바 섬에서 유배 중인 나폴레옹을 찾아가서 필요한 재정을 도왔다고 한다. 이후 웰링턴은 런던으로 귀국하면서 앱슬리 하우스에 정착하게 되었다. 그의 컬렉션 중에는 프랑스 역사화가 로베르 르페브르Robert Lefèvre, 1755~1830가 그린 폴린 보나파르트와 나폴레옹 부부의 초상화가 포함되어 있다. 폴린의 초상화는 웰링턴이 가장 아끼던 그림이었다고 한다.

앱슬리 하우스의 하이라이트는 단연 〈워털루 갤러리Waterloo Gallery〉이다. 세계사를 바꾼 이 승리를 기념하며 왕실의 공작과 외국대사, 그리고 워털루 전쟁에 참전했던 장군들을 초대해서 그가 사망하기 전까지 매년 6월 18일마다 이곳에서 연회를 열었다. 그들의 연회 장면은 여러 그림에 남겨져 있고, 갤러리 내부의 모습도 배경으로 담겨 있는데 지금의 모습과 거의 비슷하다. 〈워털루 갤

러리〉에는 스페인 왕실 소장품 200여 점 중에서 회화 80여 점이 전시되어 있다.

스페인 그림들이 런던까지 오게 된 스토리는 이렇다. 영국군은 1813년 6월 스페인 북부의 비토리아Vitoria 전장에서 나폴레옹의 형이자 스페인의 왕이었던 조제프 나폴레옹 보나파르트의 열차를 탈취하고, 그의 짐칸에서 200여 점의 예술품을 발견하게 된다. 이것은 조제프 보나파르트가 도망가기 직전에 스페인 왕실 컬렉션을 챙긴 것으로 그림은 액자 없이 캔버스만 둘둘 말려 있었다. 대부분의 그림은 상대적으로 작은 사이즈였는데 운반이 용이한 작품으로 급하게 골랐을 거라고 추정된다.

웰링턴은 이 작품을 스페인에 돌려주고자 했으나 복위한 스페인 황제 페르난도 7세Fernando VII, 1784~1833가 정중히 사양하며 스페인을 구해준 것에 대한 감사의 뜻을 담아 공식적으로 웰링턴에게 선물해 앱슬리 하우스가 소장하게 되었다. 웰링턴은 워털루 갤러리를 스페인에서 가져온 회화 165점이 전부 다 걸릴 수 있도록 꾸몄다. 이곳에는 무리요, 루벤스, 고야, 반다이크, 티치아노, 벨라스케스 등의 명작들이 전시되어 있다.

특히 디에고 벨라스케스Diego Velázquez의 〈교황 이노센트 10세의 초상화Pope Innocent X〉, 〈세비야의 물장수The Waterseller of Seville〉와 프란시스코 고야의 1812년 작품 〈웰링턴 공작의 승마 초상화〉를 놓치지 말자. 이 외에도 방마다 웰링턴이 직접 수집한 그림과 화려한 그릇이 가득 전시되어 있다. 세계의 역사를 바꾼 웰링턴은 런던 내에도 동상이 여러 개 있을 만큼 영국의 자랑스러운 영웅이다. 영웅을 영웅으로 인정하고 존경하고 기념하는 문화가 참 멋지다.

앱슬리 하우스의
워털루 갤러리

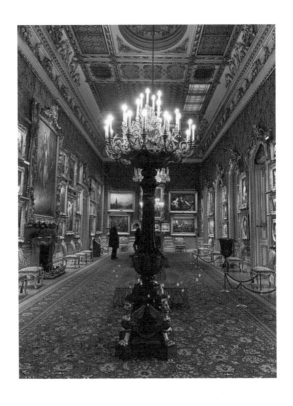

디에고 벨라스케스,
〈교황 이노센트 10세의
초상화〉, 1650,
앱슬리 하우스

디에고 벨라스케스,
〈세비야의 물장수〉, 1622,
앱슬리 하우스

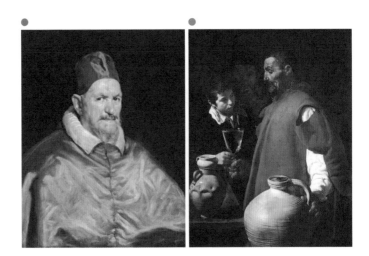

이재가
들려주는
미술 이야기

소더비 옥션 하우스

소더비 옥션 하우스

소더비 옥션 하우스Sotheby's Auction House에서 인턴 생활을 마무리할 즈음 맡았던
업무 중에 가장 기억에 남는 일은 출처가 불분명했던 앤티크 테이블의 히스토리를
조사했던 일이다. 보통 고객으로부터 앤티크 가구나 장식품 등의 판매를 의뢰받으
면, 그 제품의 족보를 완벽하게 찾아내야만 추정가를 제시할 수 있기 때문에 이 리
서치는 아주 중요한 과정이다. 가구의 경우에는 제작자의 서명이 없거나 가구 제조

사의 명판이 여러 개 찍혀 있는 경우가 종종 있기 때문에 정확한 감정을 위해서는 복잡한 리서치 과정을 거쳐야 했다.

그때 의뢰받았던 테이블에 대해 고객으로부터 전달받은 기본 정보는 거의 없었으나, 디자인을 보면서 몇 가지 추측을 할 수는 있었다. 우선 나폴레옹의 소유였을 가능성이 높아 보였고, 가구 제작자였던 조지 블록George Bullock, 1777~1818 추정의 작품일 수도 있다는 단서를 가지고 리서치가 시작되었다. 조각에 뛰어났던 조지 블록은 나폴레옹이 1815년 10월부터 세인트 헬레나섬에 유배되었을 당시 나폴레옹의 저택 롱우드 하우스Longwood House에 들어가는 가구들을 디자인하고 제작했던 가구 장인이었다. 나는 이 테이블의 정확한 출처를 밝혀내기 위한 첫 단계로 조지 블록의 작품 중 비슷한 형태의 테이블을 전부 다 찾아서 비교했다. 조사 과정에서 조지 블록이 롱우드 하우스를 위해 제작한 가구 드로잉과 영국 정부에 가구를 판매한 영수증에서 의뢰받은 테이블과 일치하는 기록을 찾을 수 있었다.

나폴레옹이 죽은 지 2년 후인 1823년, 영국의 군사지휘관이자 세인트 헬레나섬의 총독으로 나폴레옹을 감시했던 허드슨 로Hudson Lowe, 1769~1844 경이 롱우드 하우스의 가구를 런던으로 가져왔다는 사실을 알 수 있었다. 이 사람은 나폴레옹을 지나치게 감시하고 조롱하며 악랄하게 대했다고 한다. 최후에 나폴레옹이 병들었을 때는 의사를 영국으로 돌려보내면서까지 치료도 받지 못하게 했다고 알려져 있다. 그는 나폴레옹 사후에 자기 마음대로 나폴레옹의 가구를 처분했다. 이 가구 중 일부는 런던 메이페어Mayfair의 허드슨 로 경의 자택에서 20여 년간 사용되었고, 그가 죽은 후에는 런던의 경매회사인 필립스Phillips와 크리스티Christie's를 통해 판매

되었다. 이 테이블은 아마도 의뢰인의 가문에서 그때 구매했을 가능성이 높았다.

이 당시에 제작된 가구들은 통상적으로 한 쌍씩 제작되었다. 그렇다면 분명 이 테이블과 똑같은 테이블이 한 개 더 있을 거라 추측할 수 있어서 추가 조사에 들어갔다. 조사 결과 그 테이블은 13년 전 소더비에서 경매로 판매된 적이 있다는 기록을 찾을 수 있었다. 이렇게 나머지 테이블의 소재를 파악하게 되니 내가 조사한 출처에 더욱 힘이 실렸다. 아마도 여기까지의 스토리는 13년 전에도 조사가 되었을 것이다.

나폴레옹이 롱우드 하우스에서 사용했던 가구에 대한 연구 자료가 여러 건 나와 있어서 자료들을 참고하면서 놓친 부분은 없는지 더 면밀하게 검토했다. 그러던 중 도서관에서 읽던 학술지에서 나폴레옹이 말년에 병석에 있던 모습을 그린 그림이 있다는 기록 한 줄을 발견하고 찾기 시작했다. 마침내 도서관을 뒤져서 그 그림을 찾아냈고, 그림 속에서 우리가 조사하고 있는 테이블 한 쌍을 발견할 수 있었다. 퍼즐이 완성될 때의 기쁨이란!

모든 자료를 수집하고 나면 이를 바탕으로 감정을 진행하고 추정가를 결정하게 되는데, 이 부분은 스페셜리스트의 몫이다. 일반 귀족이 소유했던 테이블인지, 나폴레옹이 소유했던 테이블인지에 따라 추정가는 천지 차이가 된다. 의뢰받은 테이블의 히스토리를 증명하는 퍼즐을 완벽하게 맞추었기 때문에 추정가는 예상보다 훨씬 높게 올라가고, 우리 팀의 세일즈 실적도 덩달아 올라갔다.

내가 조사한 자료는 요약되어서 세일 카탈로그의 제품 설명 부분에 실리고, 경매 스케줄에 맞춰서 전 세계 소더비 회원들에게 우편으로 발송된다. 이 카탈로그는 발행부수가 적어서 매우 귀하게 여겨진다. 로컬 앤티크 숍에서 이 카탈로그를 구하고 싶어서 안달이라고 한다. 나는 내가 참여한 프로젝트의 세일 카탈로그가 발행될 때마다 소중하게 한 권씩 보관하고 있다.

고객에게 앤티크 소품과 가구의 판매를 의뢰받으면 어떤 숨은 히스토리를 가지고 있을지 설레고, 경험하면 할수록 리서치 부분은 내가 즐기면서 잘할 수 있는 분야라는 생각이 들었다. 인턴 과정에서 리서치 부분에서 인정받았고, 얼마 후에는 정직원으로 채용되어 다시 팀에 합류할 수 있었다. 정직원으로 출근했을 때 세일룸에는 그 나폴레옹의 테이블이 전시되어 있었다. 의뢰받을 때는 제품의 사진 한 장을 들고 짧으면 며칠, 길게는 몇 주씩 리서치로 씨름을 하는데, 실제로 제품이 세일 룸에 디스플레이 되어 실물로 마주하면 그렇게 반갑고 기쁠 수가 없다. 물론 고객에게 제품의 판매를 의뢰받으면 현장으로 나가서 조사하는 실사부터 진행한다. 제품이 판매되는 순간부터 누가 구매했는지는 비밀에 부쳐진다. 그 제품은 또 어떤 새로운 주인을 만나게 될지, 또 얼마나 그 집에서 머무르게 될지, 오랫동안 잘 지내길 빌어본다.

존 손 경 박물관 Sir John Soane's Museum
작은 대영박물관

존 손 경 박물관의 외부

2022년 12월의 런던은 이상기온으로 한파가 온다고 하더니 제법 춥다. 기온은 영상과 영하를 오가며 바람은 매섭고 손끝이 시리지만 하늘은 파랗고 걸을 만하다. 한국의 겨울에 비하면 런던은 외부에서 활동하기가 괜찮은 편이다. 이재의 추천으로 홀본Holborn 역에서 가까운 존 손 경 박물관으로 향했다. 박물관 바로 앞 링컨스 인 필즈Lincoln's Inn Fields 공원에는 며칠 전에 내린 눈이 쌓여 있었고, 강아지와 산책하는 사람들의 모습이 참 좋아 보인다. 이 공원 안에서는 강아지가 목줄 없이 뛰어놀 수 있다. 공원을 둘러싼 주택들은 분위기 있고, 창문마다 크리스마스 트리가 보인다. 집안에서 내려다 보이는 공원 뷰는 얼마나 좋을까.

존 손 경의 그랜드 투어

존 손 경 박물관의 주소는 13 Lincoln's Inn Fields이다. 올리브색 현관문의 초인종을 누르면 안내인이 나와 문을 열어준다. 실내에는 90명까지 입장이 가능하다. 존 손 경Sir John Soane, 1753~1837은 신고전주의 건축으로 많은 업적을 남긴 역사적인 인물이다. 왕립 아카데미에서 건축학과 교수를 지냈고, 1378년에는 영국 왕실에서 왕실 소유의 성과 주거지의 건축과 유지 관리를 감독하기 위해 설립한 기관Office of Works의 공식 건축가가 되면서 최고의 자리까지 오르고, 1831년에는 기사 작위도 받았다. 대표적인 그의 건축 작품으로는 영국은행 건물이 있고, 영국 최초로 갤러리 목적으로 지어진 덜위치 픽처 갤러리Dulwich Picture Gallery와 영국 총리실인 다우닝가 10번지 등이 있다.

존 손 경 박물관의 올리브색
현관문

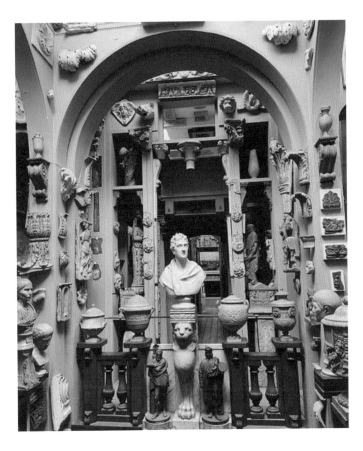

안내를 받아 지하층으로 내려가니 그리스와 로마시대의 흉상과 두상, 납골 항아리 등 수많은 고대 조각품이 그의 능력과 재력을 보여주었다. 런던에 이런 곳이 있다니 놀랍기 그지없었다. 한 개인의 컬렉션으로 혼이 담긴 고대 예술품을 이렇게나 많이 열정적으로 모았다고 생각하니 그 무게감이 느껴졌다. 빽빽하게 들어차 있는 조각품을 행여라도 건드릴까 봐 숨조차 크게 쉴 수도 없이 발끝으로 조용조용 조심스레 이동했다.

존 손 경은 1778년 청년 시절 인재로 발탁되어 그랜드 투어를

시작했고, 투어의 최종 목적지는 로마였다. 그는 이탈리아 전역을
여행하며 고대 그리스 로마시대의 건축물을 탐구했다. 당시의 런
던 역시 예술원에서 인재를 양성할 때 국비 장학생을 선발해서 이
탈리아로 유학을 보냈다. 그만큼 이탈리아의 예술 문화 수준은 월
등했고, 주변 국가들도 인정하고 배우려고 했다. 이곳에는 존 손
경이 작업한 건축 디자인의 스케치가 여러 점 전시되어 있는데, 수
학적으로 계산된 정교하고 섬세한 도면들은 오늘날의 도면과 별
반 차이가 없어 보였다. 그의 건축 도면뿐만 아니라 그가 수집한
영국의 주요 건축물 도면들이 이곳에 보관되어 있다.

　　뮤지엄의 하이라이트는 지하층에 전시되어 있는 〈이집트 파
라오 세티 1세의 석관The Sarcophagus of the Egyptian Pharaoh Seti I〉이다.
1817년 이탈리아 탐험가 벨조니Giovanni Belzoni, 1778~1823에 의해 이
집트 왕가의 계곡에서 발견된 석관으로, 세티 1세는 기원전 1279
년에 사망한 것으로 추정된다. 벨조니는 이 석관을 대영박물관에
판매하고 싶었으나 가격이 높다는 이유로 거절당했다. 이 소식을

들은 존 손 경이 지체 없이 2,000파운드에 구매한다. 3,300년 이상 된 이 석관은 영국에서 소장하고 있는 가장 오래된 유물 중 하나다. 왕의 석관을 어떻게 이집트 밖으로 반출했을지도 궁금하고, 크기와 무게가 상당한데 자택의 지하층까지 어떻게 가지고 내려왔을지도 너무 궁금했다. 지붕을 뜯고 기중기를 사용했을까, 상상만 해본다.

18세기 영국의 국민 화가

존 손 경은 1792년에 12번지를 구입해서 자택으로 사용했고, 1812년에는 13번지를 추가로 구입해서 자택 겸 사무실로 사용했다. 그는 점차 늘어나는 골동품과 건축 도면 컬렉션을 보관하기 위해 옆 건물인 14번지까지 구입해 박물관으로 리모델링했다. 1825년 3월 〈세티 1세의 석관〉은 마침내 존 손 경의 집에 도착했고, 그는 외국의 고위 인사들까지 900여 명을 초대해 3일 내내 파티를 열었다. 이 즈음에 12번지와 13번지 외부를 재건했다는 기록으로 보아 석관을 들여놓기 위해 출입구쪽 공사를 한 것으로 추정된다. 이 엄청난 석관은 집안의 가장 아래층 중심에 배치되었고 2층까지 온 사방의 벽면은 고대 그리스 로마 유물로 빽빽하게 채워졌다.

1층에는 픽처 룸Picture Room이 있는데 많은 그림 중에 윌리엄 호가스William Hogarth, 1697~1764의 작품이 눈에 띈다. 이곳에는 호가스의 대표작인 〈탕아의 편력A Rake's Progress〉(1732~1734)과 〈선거An Election〉 시리즈 원작이 있다. 1825년경에 이 곳에 설치된 이래로 몇 번 이동하지 않고 그대로 있어서 훌륭한 상태로 보존되고 있다.

월리엄 호가스는 두각을 나타내는 화가가 별로 없던 18세기 영국에서 떠오른 국민 화가이다. 그는 사회 풍자적인 그림을 유쾌하게 그리면서 대단한 인기를 끌었다. 호가스는 작품을 통해 부패한 귀족세계의 허를 찌르고 상류층으로 진입하려고 술수를 쓰는 부르주아, 탐욕스러워 보이는 부패한 성직자, 가난에 찌든 하류층 사람들, 그리고 술 취한 남자들과 흥정하는 여자들의 모습을 날카롭게 묘사하며 교훈을 주려고 했다.

호가스의 그림을 볼 때마다 느끼지만 그는 정말로 그림을 잘 그리는 사람이고, 천재가 아닌가 싶다. 나는 호가스가 너무 궁금하고 그에 대해 더 알고 싶어서 책도 몇 권 사서 보고 그가 살았던

윌리엄 호가스, 〈선거〉, 1755,
존 손 경 박물관

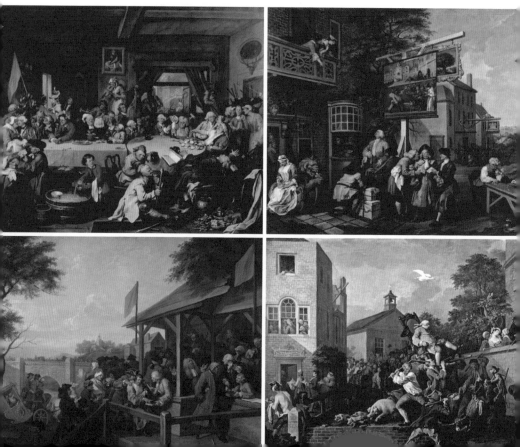

호가스 하우스Hogarth's House까지 찾아가 보았다. 1717년에 지어진 가옥으로 런던 서쪽의 치스윅Chiswick에 위치하고 있다. 호가스는 이곳에서 작업하며 살다가 생을 마감했다. 2층 집은 호가스처럼 꾸밈없고 소박하며 정감 가는 곳으로 그대로 보존되어 있었다.

그의 작품 중 최고로 꼽히는 〈선거〉 시리즈는 4점으로 선거 과정에서 보여지는 인간의 모습이 오늘날과 별반 다를 게 없는 듯해 씁쓸한 재미를 느끼게 해준다. 의회 선거에서 만연한 부패를 보여주고, 당의 승리와 지지자들의 축하파티를 묘사한 그림이다. 첫 번째 그림은 선술집에서 후보자와 지지자들의 함께하는 선거유세 정도로 볼 수 있다. 두 번째 그림은 〈투표를 위한 여론조사〉인데 여관 주인에게 뇌물을 주는 모습과 그것을 바라보는 주변인들의 모습을 그리고 있다. 세 번째 그림은 득표율을 높이기 위해서 수단과 방법을 가리지 않으며, 심지어는 부상당하고 죽어가는 사람들까지 끌고 와서 투표를 시키는 모습을 보여준다. 네 번째 그림은 승리한 의원의 행진과 함께 아수라장이 된 상황이다. 이 작품은 잉크 에칭 버전으로도 재현되어 다른 박물관에서도 볼 수 있다.

빛의 화가 터너의 '터너 옐로'

북쪽 응접실North Drawing Room에는 존 손 경의 40년 지기 친구인 터너JMW Turner, 1775~1851가 그린 해양 그림이 걸려 있다. 런던의 코벤트 가든에서 태어난 터너는 존 손 경과 가까이에 살았다. 그들은 정기적으로 왕립 아카데미에서 열리는 서로의 강의에 참석했고, 템스 강에서 함께 낚시를 즐겼으며, 빛과 날씨에 대한 연구를

공유했다. 존 손 경은 1815년 11월 아내가 사망한 후에 바로 다가
온 크리스마스 이브를 터너와 함께 보냈을 정도로 둘은 각별한 친
구였다.

이 방의 노란색 벽은 그 당시에 유행했던 색소인 '터너 옐로
Turner yellow' 색상으로 되어 있다. 빛의 화가로 불리는 터너는 유화
보다는 수채화 작품을 훨씬 더 많이 남겼고, 바다와 하늘을 표현할
때도 노란색과 흰색을 많이 사용했다. 특히 오늘날 물감에는 터너
가 태양의 빛을 포착하기 위해 자주 사용하던 노란색과 비슷한 안
료에 터너 옐로라는 이름을 붙였는데, 사실 이 터너는 화학자였던
제임스 터너James Turner라고 한다. 어쨌든 이 벽의 노란색은 터너의
그림과 잘 어울린다.

존 손 경은 부인을 많이 사랑했다. 그는 아내가 묻힌 세인트 판
크라스 올드 교회St Pancras Old Church에 대리석과 포틀랜드석으로
무덤을 장식했다. 런던의 상징인 빨간색 전화 박스를 디자인한 자

일스 길버트 스콧Giles Gilbert Scott, 1880~1960 경은 이 묘지에서 런던
의 빨간색 전화 박스 디자인의 영감을 받았다고 한다.

작지만 귀한 골동품으로 꽉 차 있는 이곳. 집 안의 미로 같은
구조도 신비스러움을 더한다. 대형 박물관의 고대 그리스 로마관
을 축소해 둔 것 같아서 거대 규모의 박물관을 좋아하지 않는 분들
께 권하고 싶다. 3,000여 년 전의 이집트 석관을 어떤 경로로 영국
인의 집 안까지 옮겨올 수 있었는지, 대영제국 시대의 파워가 참
여러 곳에서 느껴진다. 사람은 떠나가고 골동품만 남아 있는 이
곳, 육신은 사라지고 껍데기만 남아 있어서 그런지 차가운 느낌이
들기도 한다.

존 손 경 박물관 픽처 룸

존 손 경 박물관의 픽처 룸 내부

출처: Tammy Tour Guide

픽처 룸은 겉보기에는 평범한 그림 전시 공간처럼 보이지만 사실은 여러 겹의 판넬이 열리는 독특한 구조로 되어 있다. 겹겹의 판넬을 한 장씩 열면 앞뒤로 그림이 걸려 있고, 겉에서는 보이지 않는 숨겨진 내부 공간에도 작품이 전시되어 있어서 존 손 경의 컬렉션에 대한 열정과 창의성을 엿볼 수 있는 공간이다.

그는 그랜드 투어를 다니던 시절 가난으로 인해 원하는 작품을 구매하지 못하는 경우가 많았으나, 부유한 건축업자인 조지 아이어트George Wyatt이 조카이자 그의 상속녀인 엘리자베스 스미스Elizabeth Smith와의 결혼으로 경제적인 어려움에서 벗어나게 된다. 엘리자베스가 가져온 상당한 결혼 지참금 덕분에 존 손 경은 자신이 원하는 작품을 자유롭게 구매할 수 있게 되었고, 12 Lincoln's Inn Fields 집도 매입할 수 있었다. 이 픽처 룸에는 호가스, 카날레토, 터너, 피라네시와 같은 대가들의 작품이 전시되어 있다. 존 손 경은 3.96m×3.65m 크기의 작은 방 안에 움직이는 판넬을 설치해 실제 사용 가능한 공간의 3배에 달하는 컬렉션인 118점의 그림을 효과적으로 수용할 수 있도록 했다. 이 공간은 존 손 경이 얼마나 그림을 사랑하고 고민했는지를 보여주는 숨겨져 있는 공간이다. 이 공간을 보려면 사전 예약이 필요하다.

켄우드 하우스 Kenwood House
최초의 흑인 귀족

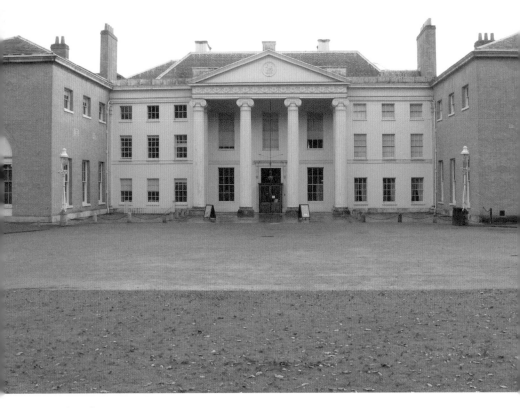

켄우드 하우스 외부

출처: Wikimedia Common

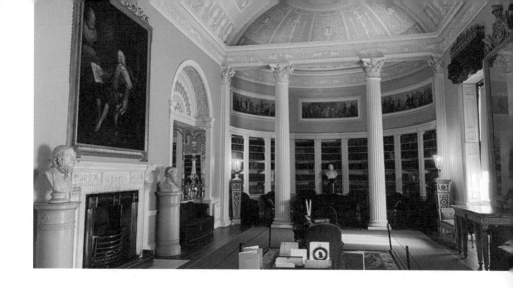

네덜란드 황금기의 대표 화가 요하네스 페르메이르의 작품 소장
처를 살펴보다가 런던의 켄우드 하우스의 존재를 알게 되었다.
오, 여기는 어떤 곳이길래 그 귀한 37점 중의 한 점을 소장하고 있
는 걸까?

켄우드 하우스는 런던 도심에서 북쪽으로 조금 떨어진 햄프스
테드 히스Hampstead Heath 공원 한쪽에 위치해 있는 대저택이다. 아
기자기한 동네 거리를 지나 공원을 따라 걷다 보면 각각 고유의 이
름을 가진 저택들이 부촌을 형성하고 있다.

켄우드 하우스1층
라이브러리

영화 촬영지로도 사용된 켄우드 하우스

켄우드 하우스는 그 자체만으로도 우아하지만 저택을 둘러싼 정
원과 호수의 풍광이 너무나 아름다웠다. 내가 방문한 늦가을에는
노란빛의 단풍이 환상적이었는데 역시 내 눈에만 아름다운 건 아
니었나 보다. 영화 〈노팅 힐Notting Hill〉과 〈센스 앤드 센서빌리티

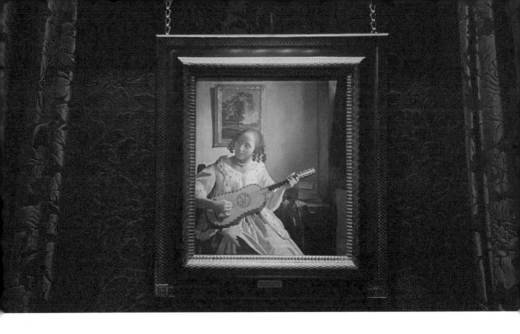

Sense And Sensibility〉를 이곳에서 촬영했다고 한다. 정원에 있는 카페 더 브루 하우스The Brew House에서 맛본 홈메이드 스콘과 커피 한 잔의 여유도 너무 좋았다.

1616년경에 최초로 지어진 켄우드 하우스는 1754년에 윌리엄 머레이가 매입했고 당대에 가장 유명한 건축가인 로버트 아담에게 새로 건축을 의뢰했다. 로버트 아담은 26세 때 당시 귀족 자제와 예술가 사이에서 유행하던 그랜드 투어로 로마를 다녀오면서 고대 그리스와 로마 예술에서 영향을 받아 신고전주의 건축 스타일을 선보였다. 그의 건축물은 '아담 스타일'이라 불리며 엄청나게 인기를 얻었다. 켄우드 하우스의 라이브러리 천장은 아담이 가장 공들인 고대 건축의 돔 형식으로 매우 아름답고 고급스럽다.

세월이 지나 아일랜드에서 맥주회사를 운영하던 에드워드 기네스Edward Guinness, 1대 이베그 백작, 1847~1927가 켄우드 하우스를 매입하게 된다. 그는 사업에 성공하며 여러 지역에 자택을 소유했

기에 이곳에서 살지는 않았고 부를 소유하는 기쁨만 누린 듯하다.
에드워드 기네스가 사망하면서 켄우드 하우스는 63점의 컬렉션
과 함께 국가에 기증된다. 에드워드 기네스(이베그 백작)이 남긴
유산이라고 해서 켄우드 하우스를 이베그의 유산Iveagh Bequest이라
고도 부른다.

2층으로 올라가면 아름답고 평화로움을 담은 올드 마스터들
이 즐비하게 걸려 있다. 천사처럼 예쁜 어린이의 모습과 과장되게
환상적인 풍광 속의 여인들, 사랑스러운 동물 그림이 이곳의 분위
기와 잘 어울린다. 이베그 백작이 특히 어린이와 여성의 초상화를
선호했다고 한다.

아름다운 뮤직 룸을 지나 다이닝 룸에 들어서면 드디어 귀하
고 귀한 요하네스 페르메이르Johannes Vermeer의 〈기타를 연주하는
소녀The Guitar Player〉를 만날 수 있다. 사이즈는 작지만 멀리서도 한
눈에 들어온다. 다이닝 룸에 중요한 작품들이 모여 있는데, 프란

스 할스Frans Hals와 렘브란트의 명작도 볼 수 있다. 손꼽히는 미술관이 아닌 저택에 귀한 작품이 여러 점 걸려 있다니, 런던은 알면 알수록 놀라운 곳이다.

에드워드 기네스는 겨우 20세인 어린 나이에 기네스 양조장을 물려받아 세계 최대의 규모로 성장시켰다. 1886년에는 아서 기네스 주식회사Arthur Guinness, Son & Co Ltd를 런던 증권 거래소에 상장시키며 막대한 부를 얻게 된다. 억만장자가 된 그는 빈민을 위한 공공주택을 기부하고 의학과 과학 분야의 연구비를 지원하는 등 자선가로서도 뜻깊은 업적을 남겼다.

그는 아일랜드와 런던 등 여러 곳에 집을 가지게 되면서 집을 장식하기 위한 목적으로 예술품을 구입했다. 컬렉션의 대부분은 1887년에서 1891년까지 4년이라는 짧은 시간 동안에 집중적으로 수집되었다. 그는 런던의 본드 스트리트Bond Street를 거닐다가 들어간 아트 숍과 인연이 되어 무려 212점의 회화를 구입했는데, 다양한 작가의 작품을 골고루 구매해서 컬렉션의 완성도가 매우 높다. 초상화가인 조슈아 레이놀즈Joshua Reynolds, 1723~1792 경의 작품은 무려 36점이나 구매했다. 그의 컬렉션 중에서 가장 고가로 구입한 작품은 렘브란트의 〈두 개의 원이 있는 자화상〉으로 1888년 27,500파운드에 구매했다. 렘브란트는 자화상을 대략 40여 점 정도 그렸는데, 이 작품은 그가 사망하던 해에 완성한 세 점 중 하나이다. 페르메이르의 〈기타를 연주하는 소녀〉는 1,050파운드를 지불했으니 비교적 저렴하게 구매하긴 했다. 200여 점을 한번에 사들인 데서 산업 자본주의에서 성공한 자의 위력이 느껴진다.

흑인 귀족 디도의 영화 같은 이야기

켄우드 하우스 입구에 들어서면 초상화 두 점이 걸려 있는데, 특이하게도 한 점은 흑인의 초상화이다. 이곳과 연관된 중요한 인물인 듯한데 누구일까? 오른쪽 초상화는 1754년에 켄우드 하우스를 매입한 윌리엄 머레이의 1738년도 초상화이고, 왼쪽 초상화의 주인공은 디도 엘리자베스 벨Dido Elizabeth Belle, 1761~1804로 흑인 여성의 찬란한 아름다움을 표현해 내는 자메이카 예술가인 미켈라 헬리로우Mikéla Henry-Lowe, 1993~의 2021년도 작품이다.

그렇다면 디도는 누구일까. 그녀는 노예였던 마리아 벨과 영국 해군 장교인 존 린지 사이에서 태어났다. 이 둘이 결혼했다는 기록은 없지만 여러 기록에서 디도의 어머니와 아버지로 언급된다. 18세기에 혼혈아가 영국 귀족 가문의 일원으로 자란 것은 극히 이례적인 일이다. 게다가 그녀는 정식 교육을 받았고 상류층 여성들과 교류하며 30여 년간 켄우드 하우스에서 낙농업을 감독하며 지냈다고 한다. 그녀는 왜 이곳에서 지내게 되었을까.

켄우드 하우스의 소유주였던 윌리엄 머레이는 디도의 아버지인 존 린지의 삼촌이고, 디도에게는 할아버지가 된다. 존 린지는 서인도제도에서의 임무를 마치고 1765년에 마리아 벨과 사생아인 디도와 함께 귀국한다. 세상에나 이렇게 책임감 있는 장교라니, 영화 같은 스토리다. 그는 자녀가 없었던 그의 삼촌 윌리엄 머레이에게 디도의 양육을 부탁한다.

윌리엄 머레이William Murray, 1대 Mansfield 백작, 1705~1793는 1756년에서 1788년까지 영국에서 가장 권위 있는 대법관이었다. 그는

데이비드 마틴,
〈디도 엘리자베스 벨 린제이
와 엘리자베스 머레이 부인의
초상화〉, 1778, 스코틀랜드
스콘 팰리스

노예무역의 합법성을 조사하는 여러 사건을 다뤘고, 1772년의 재
판에서는 노예제도를 "혐오스럽다"고 언급했다는 기록으로 보아
노예무역에 반대했음을 알 수 있다. 그는 유언장에 디도를 자유로
운 여성이라고 명시했고 그녀의 권리 보호를 약속하며 재정적 지
원과 유산도 남긴다. 다른 사촌들과 비교했을 때 디도가 상속받은
금액은 완벽하게 동등하지 않아서 아쉽지만 여러 정황으로 보아
충분히 귀족 가문의 일원으로 인정받았다고 볼 수 있다. 아마도
그녀는 영국 최초의 흑인 귀족이었을 거다. 그녀의 인생은 2014
년도 영화 〈벨Belle〉로도 제작되었다.

디도의 초상화가 한 점 남아 있는데 켄우드 하우스에서 함께
자란 사촌 엘리자베스 머레이Elizabeth Murray와 함께 있는 그림이
다. 그림 속 디도는 노예의 딸로 보이지는 않는다. 여느 귀족 집안

의 딸처럼 사촌인 엘리자베스와 매우 동등하게 보이고 오히려 디도가 더 아름답고 매혹적이다. 이렇게 흑인과 백인이 동등하게 등장하는 모습은 18세기 영국 미술에서 매우 이례적이다. 디도가 입고 있는 실크 드레스와 진주 목걸이도 고급스럽다. 단지 깃털 달린 터번과 들고 있는 열대과일로 이국적인 분위기가 연출되었다. 이 그림은 스코틀랜드 초상화가 데이비드 마틴David Martin, 1737~1797의 작품으로 훗날 켄우드 하우스가 매각되면서 스코틀랜드 퍼스Perth에 위치한 스콘 팰리스Scone Palace로 옮겨져 보관되고 있다. 이후 디도는 영국으로 이민 온 프랑스인과 결혼해 세 자녀를 두었다고 한다. 비현실적인 스토리이다 보니 영화로도 제작되었나 보다.

미술사적으로 주목받는 그림은 아니지만 숨겨진 스토리를 알아가는 게 그림을 보는 매력이다. 인간이 만든 제도에는 언제나 부족함이 있기에 시대 흐름에 맞게 제도를 고치고 변화시키고 발전시켜간다. 반복되는 역사를 보면 우리의 현실과도 닮은 점들이 보이고 위로가 되기도 한다.

자료 조사를 하면서 다시 한번 놀랐다. 영국인들은 기록을 남기고 보존하는 정신이 정말 대단하다. 몇 백 년 전에 세례 받은 날짜, 그곳에 참석했던 사람이 누구인지, 상속뿐만 아니라 세세한 가계 지출 내용까지도 기록해 두고 보존하는 것을 볼 때마다 매번 놀란다. 그들에게 옛 기록은 버릴 게 하나도 없는 것 같다. 켄우드 하우스는 런던 도심에서 멀지 않으니 풍광과 스토리를 한아름 담아 오는 반나절 코스로 추천한다.

월리스 컬렉션 The Wallace Collection
작은 무기고

월리스 컬렉션의 외부

이름도 영국스러운 런던의 본드 스트리트. 피커딜리쪽으로는 명품거리가 이어지고, 옥스포드 스트리트Oxford Street에는 유명 백화점들이 나란히 포진하고 있어 언제나 붐비는 곳이다. 어릴 때부터 나는 백화점이라는 공간을 좋아했다. 그 공간에 제품을 넣어주는 해외 바잉 MD로 서른 살 늦은 나이에 한국에서의 사회생활을 시작했다. 나는 내 직업을 무척 사랑했다. 마흔 넘어 사업을 시작한 이후에도 일상과 경계가 없는 시장조사는 몸에 밴 즐거움이었다. 대학 때 선택한 경영학 전공이 나에게는 어려웠기에 방향을 조금 틀어 패션 머천다이징 전공으로 대학원에 진학했고, 다행스럽게도 적성에 맞는 직업을 찾게 된 운 좋은 케이스였다. 직업적으로는 의류에 한정되어 있었지만 의식주 전반의 트렌드에 민감했다. 그러나 세월이 지나면서 체질도 바뀌는지 어느 순간부터는 백화점이 무척 피곤한 공간으로 느껴졌고, 그 대신에 갤러리라는 공간이 새롭게 눈에 들어왔다.

런던의 뉴 본드 스트리트New Bond Street에 즐비한 명품 매장들 사이에 보석처럼 자리 잡고 있는 갤러리에는 당장 구매할 목적이 아니더라도 당당하게 들어가서 작품을 감상하고 직원에게 질문도 해본다. 대화가 잘 통할 때는 비밀스러운 방으로 안내되고, 더 많은 작품을 보여주며 설명도 곁들여준다. 여러 갤러리에서 눈호강을 하다가 조금 더 북쪽으로 올라가면 월리스 컬렉션을 만날 수 있다. 위치상으로는 백화점의 유혹을 뛰어넘어야 비로소 접근이 가능한 곳이다.

월리스 컬렉션의 내부

로코코 시대의 불륜과 삼각관계

월리스 컬렉션에는 18세기부터 영국의 귀족 가문이 5대에 걸쳐 수집한 유산을 전시하고 있다. 하트포드Hertford 후작 가문은 유럽에서 가장 부유한 가문 중 하나였다. 그들은 잉글랜드, 웨일스, 아일랜드 등에서 결혼을 통해 부를 키워갔다. 약 5,500여 점의 예술품으로 구성된 컬렉션은 하트포드 하우스Hertford House에서 보관하다가 1900년에 박물관으로 개관되었다. 저택은 너무 크지도 않고 아담하며 내부는 화려한 색상의 실크 벽지로 고급스럽다. 앤티크 가구와 예술품을 보면 사람이 한평생 살면서 이렇게 물질적인 호사를 누릴 수도 있구나, 또 한편으로는 귀족이 누리는 호사를 위해 한평생 작업에만 몰두하는 장인도 있었겠구나 하는 생각이 든다.

월리스 컬렉션은 네덜란드, 프랑스, 이탈리아, 스페인 등 다양한 유명 작가의 작품을 골고루 가지고 있다. 특히 네덜란드 황금

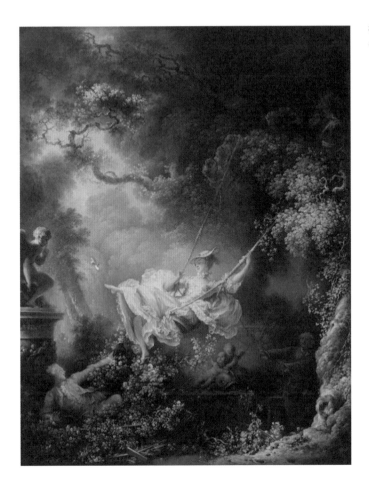

기 작가들의 작품도 많이 보인다. 컬렉션 중에 로코코 시대의 프
랑스 작가 장 오노레 프라고나르Jean-Honoré Fragonard, 1732~1806의
〈그네The Swing〉라는 작품이 유명해서 기대를 하고 찾아보았다. 콘
솔 위에 걸려 있는 작품은 자그마했다. 가까이서 자세히 들여다보
니 그림이 참 예쁘다. 동화 속의 한 장면처럼 사랑스럽다. 언뜻 보
면 예쁜 그림이지만 내용을 알고 보면 아름다움과는 전혀 동떨어
지는 경박함이 무척 흥미로웠다.

이 그림은 로코코 시대의 유행 같았던 불륜과 삼각관계를 묘사하고 있다. 젊은 와이프가 그네를 타고 있고 나이 많은 남편이 뒤에서 그네를 밀어주고 있다. 여자는 신나게 그네를 타며 덤불 앞에 숨어 있는 애인에게 눈길을 주고 있다. 뒷방 늙은이 같은 남편을 등지고 그네를 타고 왔다 갔다 하며 열애 중인 애인에게 다가가려고 하는 모습이다. 얼마나 신이 났는지 예쁜 구두 한 짝이 허공으로 날아갔다. 늙은 남편 앞에 있는 작은 강아지는 숨어 있는 애인을 보고 짖기 시작하고, 왼쪽에 큐피드 조각은 입에 손을 대고 쉿 하는 눈짓으로 강아지를 조용히 시키며 이 비밀스러운 상황을 지켜보고 있다. 강아지는 아주 작아서 잘 안 보이니 숨은 그림 찾기 하듯이 찾아보아야 한다.

작가인 장 오노레 프라고나르는 외설적인 장르화와 연애하는 장면을 주로 그렸다. 장르화 외에도 풍경화, 초상화, 종교화 등 다양한 유화를 550여 점이나 남겼는데, 날짜를 기록한 작품이 대여섯 점밖에 되지 않아서 진위 여부에 논란이 많다. 그의 그림은 대체로 여유롭고 사랑이 넘치며 즐거워 보이는데, 네덜란드의 풍속화와는 다르게 남녀관계와 에로티시즘이 느껴진다. 좀 도발적이라고 해야 할까. 그는 사회를 풍자하거나 낯 뜨거운 장면으로 사람들을 놀라게 했다. 그러나 그가 처음부터 음탕한 풍속화를 그린 건 아니었다. 루이 15세Louis XV, 1710~1774 때는 부유한 예술 후원가들이 방탕한 사랑과 음탕함을 즐기며 관능적인 장면을 그려달라는 요청을 많이 해왔기 때문에 그의 그림도 자연스럽게 돈이 되는 트렌드를 따라가게 되었다. 이 당시 유행하던 로코코 미술은 화려하고 우아하고 섬세하고 장식성이 강했는데, 이 형용사들로 〈그네〉

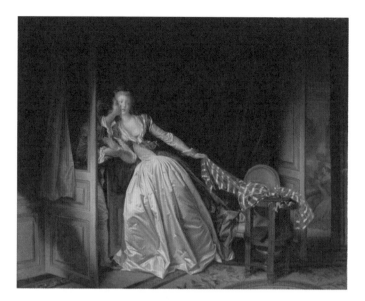

장 오노레 프라고나르,
〈은밀한 입맞춤〉, 1787,
상트페테르부르크
에르미타주 미술관

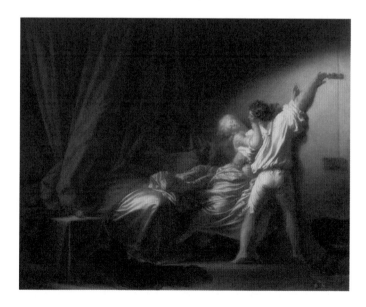

장 오노레 프라고나르,
〈빗장〉, 1777, 루브르 박물관

작품은 충분히 설명된다. 이 그림을 모방해 발레, 시, 음반커버, 뮤지컬 등으로 파생되었다. 특히 디즈니 애니메이션 〈겨울왕국〉에서도 그네를 타다가 신발이 날아가는 장면이 패러디 되었다.

작가의 다른 작품인 〈은밀한 입맞춤The Stolen Kiss〉과 〈빗장The Lock〉도 흥미롭다. 이 두 작품은 대놓고 도발적이며 비밀스러운 로맨스의 한 장면이다. 빗장을 잠그는 남성의 손을 포착해 내는 작가의 상상력은 대단하고 이 그림을 보며 즐겼을 귀족들의 모습이 눈에 보이는 듯하다. 곧 닥칠 귀족사회의 몰락과 어려움은 상상도 하지 못한 채 본능에 충실하게 한껏 즐기고 있는 모습이 불안하고 아슬아슬하다.

벨라스케스가 그린 마르가리타 테레사Margarita Teresa, 1651~1673의 초상화가 반갑다. 이 작품은 마드리드 주재 총영사 존 미드John Meade, 1775~1849가 처음으로 수집했고, 이후 여러 차례 소유주가 바뀌다가 1852년에 4대 하트포드 후작이 인수해서 이곳 월리스 컬렉션에 자리 잡게 되었다.

세계 최고의 무기 컬렉션

1층에 전시되어 있는 무기와 갑옷은 오늘날 세계 최고의 무기 컬렉션으로 인정받고 있다. 유럽에서 가져온 것들 뿐만 아니라 인도, 중동, 옛 오스만 제국 지역과 극동 지역에서 갑옷과 무기들을 사들였다. 또한 나폴레옹 3세Napoleon III, 1808~1873 때 루브르 박물관의 관장이었던 알프레드 에밀리앙 드 니우베르케르케Alfred Émilien de Nieuwerkerke, 1811~1892의 무기 컬렉션과 무기 수집가이자

학자인 새뮤얼 러시 메이릭Samuel Rush Meyrick 경의 수집품을 구입하면서 무기 컬렉션은 완성되었다. 15~17세기의 부유하고 강력한 귀족들은 전쟁뿐만 아니라 창 시합이나 축제에서 사용하기 위해 아름답게 장식된 무기와 갑옷을 소장했다. 그러다 보니 훌륭한 무기는 예술 작품으로 분류·수집되었다. 컬렉션 중에는 프랑스의 루이 13세와 루이 14세, 러시아 황제 니콜라이 1세Nicholas I, 1796~1855를 포함해 유럽 통치자들을 위해 만들어진 수준 높은 작품도 많이 있다. 신기하게도 말에게 입히는 갑옷도 있었다. 말이 저 갑옷을 입고 뛸 수 있었을까?

미술관에는 애프터눈 티 카페가 있는데 스콘도 맛있고 브런치 하기에도 좋은 곳이다. 이렇게 좋은 박물관이 도심 한복판에서 100년이 넘는 오랜 기간 동안 조용하게 자리 잡고 있었다니, 런던은 참 풍요로운 도시이다.

오픈 퍼니처 먼스

월리스 컬렉션에서는 매년 1월에서 2월 사이에 가구를 소개하는 행사인 오픈 퍼니처 먼스Open Furniture Month를 진행한다. 이때 평소에는 볼 수 없는 귀한 가구의 내부를 살펴볼 수 있는 특별한 기회가 제공된다. 18세기 파리에서 활동했던 가구 장인인 장 헨리 리제너Jean-Henri Riesener, 1734~1806, 장 프랑수아 외벤Jean-François Oeben, 1721~1763, 장 프랑수아 를뢰Jean-François Leleu, 1729~1807 등이 제작한 가구의 내부를 살펴보는 체험을 할 수 있다.

18세기에는 글쓰기가 유행하면서 프랑스인의 삶의 방식에도 다양한 영향을 미쳤다. 흥미롭게도 오픈 퍼니처 먼스에서는 글쓰기의 유행이 가구에 어떤 영향을 미쳤는지를 보여줬다. 일 예로, 글을 쓰는 책상Writing desk에는 연애 편지를 숨겨두던 비밀 공간 같은 숨겨진 디테일이 있었다. 단순히 가구의 내부만을 보여주는 것이 아니라 가구가 실제로 어떻게 사용되었는지, 가구 안에 숨겨진 공간이 있다면 어떤 기능으로 사용되었는지에 대해서도 설명을 해주었다. 이 시간에는 가구 전문 큐레이터가 나와서 진행을 해주는데, 평소에 앤티크 가구에 관심이 별로 없었더라도 매우 흥미로운 내용일듯 하다.

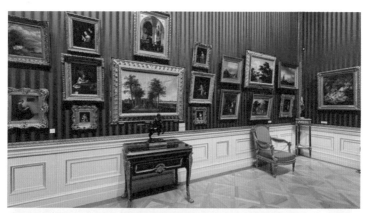

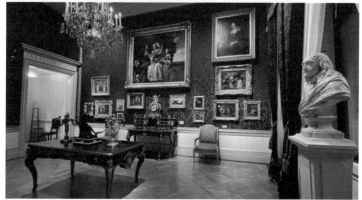

오픈 퍼니처 먼스 행사 모습

나도 이런 이벤트가 있는지 몰랐는데 내가 소속된 소더비의 가구 부서에서 가구를
무척 사랑하는 동료가 "이번 달이 월리스 컬렉션의 오픈 퍼니처 먼스인 거 다들 알
지? 매주 수요일마다 가구를 열어준대! 점심시간마다 같이 갈 사람~!"이라고 부서
전체에 메일을 돌려서 알게 되었다. 이 행사는 무료이니 시간이 된다면 꼭 한번 방
문해 보기를 추천한다.

코톨드 갤러리 The Courtauld Gallery
코코슈카의 집착

코톨드 갤러리 내부

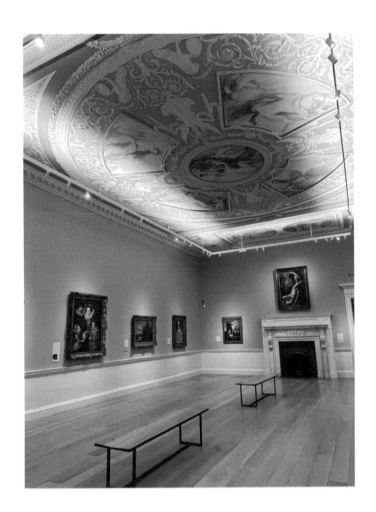

코톨드 갤러리는 템스 강변의 서머셋 하우스Somerset House 안에 위치해 있다. 런던에 올 때마다 꼭 방문하는 곳으로 관광객이 없어서 조용하고 아늑하다. 아마도 유료 입장이라 더 한산한 것 같다.

코톨드 마피아

코톨드 갤러리는 특이하게 미술 교육기관과 역사를 함께한다. 코톨드 예술학교Courtauld Institute of Art는 예술을 사랑하는 세 명의 후원가에 의해서 1932년에 설립되었다. 사업가이자 미술품 수집가인 새뮤얼 코톨드Samuel Courtauld, 1876~1947, 외교관이자 수집가인 아서 리Arthur Lee, 변호사이자 미술사가인 로버트 위트 경Sir Robert Witt 등 당대의 쟁쟁한 실력자 삼인방은 예술을 통해서 사회를 발전시킬 수 있다는 신념으로 뜻을 함께했다. 현재 이 대학은 미술사 연구 분야에서 세계에서 가장 권위 있는 전문대학으로 인정받고 있다. 코톨드 졸업생은 전 세계의 미술관에서 한 자리씩 차지하고 있어서 '코톨드 마피아'라는 농담이 있을 정도로 파워가 있다.

학교를 설립하면서 새뮤얼 코톨드는 자신이 수집한 인상파, 후기 인상파 작품을 코톨드 예술학교에 기증했고, 컬렉션 관리를 위해 코톨드 갤러리가 설립되었다. 그는 영국 정부에 50,000파운드의 신탁기금을 후원하여 런던 내셔널 갤러리에서 반 고흐의 해바라기 작품을 비롯하여 마네, 르누아르, 쇠라, 드가 등의 작품을 구입하는 데 큰 공헌을 했다. 그와 뜻을 함께한 수집가들도 최고 수준의 작품을 기증하고 유증*하여 코톨드 갤러리는 성장했고 세계 최고 수준의 컬렉션을 갖추게 되었다.

*
유언으로 재산의 일부를 무상으로 타인에게 주는 행위

코톨드 갤러리는 1989년부터 서머셋 하우스를 사용했고, 처음으로 리뉴얼 프로젝트에 들어가서 3년간의 공사 끝에 2021년 11월에 재개관했다. 총 5,700만 파운드의 비용이 들어갔다는데 도대체 그 자금을 전부 다 어디에다 쓴 거냐고 할 정도로 공사한 티가 나지 않아 여론의 질타를 받고 있다. 영국은 유서 깊은 건물 공사에 제약이 많기 때문에 최소한의 내부 공사만 진행할 수 있다. 벽과 천장을 모던하게 바꾸고 케이블과 전선 등은 안 보이도록 숨겼다. 기존에 있던 샹들리에의 고풍스러운 분위기가 나쁘지는 않았지만 인상파 그림과 포스트 모더니즘 그림에 어울리는 현대적인 조명으로 바꾸는 게 공사의 주된 목적이었다. 눈에 보이는 화려한 변화는 없었지만 티는 거의 안 나면서도 중요한 대공사였을 거라 짐작된다. 덕분에 인상파 회화에 어울리는 모던한 공간으로 재탄생되었다.

런던에서 가장 오래된 전시 공간

코톨드의 하이라이트는 LVMH 그레이트 룸Great Room이다. 런던에서 가장 오래된 전시 공간으로 1768년에 설립된 영국 왕립 미술원Royal Academy of Art이 1780년에 전시장으로 사용하던 모습이 그림으로 남아있다. 이번 리뉴얼로 코톨드의 자랑인 인상파 작품들은 이 그레이트 룸에 전시되었다. 공간은 작지만 작품의 내용은 최고 수준이다.

에두아르 마네의 〈폴리베르제르의 바A Bar at the Folies-Bergère〉 작품이 이 그레이트 룸에 있다. 얼마나 유명한 작품이던가. 그림 앞

에두아르 마네,
〈폴리베르제르의 바〉, 1882,
코톨드 갤러리

에 서서 자세히 들여다본다. 정면에 서 있는 여자의 이름은 쉬종Suzon이다. 그녀의 시선은 정면 아래를 향해 있고 무슨 생각을 하는지 가만히 서 있다. 그녀의 뒤에는 거울이 있어서 쉬종이 어떤 신사를 응대하고 있었음을 알 수 있다. 화면 위의 가장 왼쪽을 보면 초록색 신발을 신고 누군가가 높은 곳에서 서커스 묘기를 보여주고 있는 상황이다. 그런데 쉬종의 앞모습과 뒷모습은 거울에 반사되는 것 같지 않은 부자연스러움으로 거울이 아닐 수도 있겠다는 생각을 해본다. 또 다른 여인의 뒷모습은 아닐까? 관람할 때 그림에 대한 일반적인 해석대로 보는 것보다는 혼자만의 상상을 하면서 보면 더 재미있다.

재개관 후 첫 방문 시에 가장 나의 시선을 사로잡은 것은 나선형 계단 위에 걸려 있는 현대 추상화였다. 이 작품은 현역으로 활발하게 활동 중인 영국 태생의 세실리 브라운Cecily Brown의 2022년 작품 〈언모어드 프롬 헐 리플렉션Unmoored from Her Reflection〉이다. 곡

선벽을 위해서 특별히 제작되었지만 영원히 이 자리에 있을 계획은 아니고 3년만 전시될 예정이라고 한다. 천장의 유리돔을 통해 들어오는 햇살이 참 좋다. 건물이 건립될 때부터 있었던 클래식한 나선형 계단이 세실의 현대 작품과 잘 어울린다. 1969년생인 그녀는 슬레이드 미술학교Slade School of Fine Art에서 두각을 나타내며 졸업 후에는 바로 뉴욕의 가고시안 갤러리Gagosian Gallery와 계약하고 런던을 떠나 뉴욕에서 활동하고 있다. 2024년 4월 국내에서도 개인전이 열렸던 세실리 브라운의 그림은 현존하는 여성 작가 중 가장 높은 금액으로 거래되고 있다.

나치 탄압의 트라우마를 겪은 코코슈카

계단 위의 왼쪽 방에서는 오스트리아의 표현주의 화가 오스카 코코슈카Oskar Kokoschka, 1886~1980의 〈프로메테우스Prometheus 신화 3부작〉을 볼 수 있는데 가로 길이가 8m나 된다. 10여 년 동안 보관

만 하다가, 이번 리뉴얼을 하면서 자리를 잡았다고 한다. 이 작품은 코톨드의 중요한 후원자 중 한 명이었던 앙투안 세일런Antoine Seilern 백작이 런던 자택의 응접실 천장에 걸기 위해 작가에게 의뢰했던 작품이다. 제2차 세계대전과 냉전시대에 고전 신화와 성경 이야기를 들려주며 종말과 희망을 동시에 보여주고 있다.

빈에서 활동한 오스카 코코슈카는 구스타프 클림트Gustav Klimt, 1862~1918의 제자였고 에곤 실레Egon Schiele, 1890~1918와 함께 빈의 모던 미술을 이끌었다. 그러나 클림트와 에곤 실레는 스페인 독감으로 일찍이 사망하고, 코코슈카 홀로 격동의 세계대전을 겪게 된다. 나치는 그를 퇴폐 예술가 중에서도 최고 등급으로 매기고, 그의 작품 417점을 압류하고 탄압했다. 그는 1934년 오스트리아 빈에서 체코 프라하로 망명하게 되었고, 1938년에는 프라하에서 만난 올다 팔코프스카Olda Palkovskà와 함께 다시 영국으로 망명해 런던의 지하 대피소에서 결혼식을 올린다. 이 당시에는 경제적인 어려움으로 유화보다는 수채화를 많이 남겼다. 전쟁 후에 그는 스위스에 정착했고, 회화뿐만 아니라 오페라 무대 디자인 등 다양한 예술 활동을 활발하게 하다가 93세에 생을 마감한다. 나치 탄압의 트라우마 때문인지 그는 끝까지 고향으로 돌아가지 않았다.

오스카 코코슈카, 〈자화상〉, 1948, 오스카 코코슈카 재단

그의 인생 여정의 고단함만큼이나 초상화에서 깊이가 느껴진다. 코코슈카는 단순히 인물만 잘 그린 게 아니고 대상의 내면과 영혼을 만지는 그림을 그렸다. 그는 첼로 연주자인 파블로 카잘스Pablo Casals 등의 유명인사 초상화를 여러 점 남겼는데, 인물의 형태는 느슨하게 표현했지만 강렬하고 눈부신 색과 풍부한 선으로 대상의 움직임을 포착했다. 그래서 그런지 인물이 역동적으로 느껴

오스카 코코슈카, 〈파블로 카잘스의 초상 2(Pablo Casals II)〉, 1954, 오스카 코코슈카 재단

오스카 코코슈카,
〈프로메테우스 신화 3부작〉,
1950, 코톨드 갤러리

진다. 이곳에 걸려 있는 세 점의 프로메테우스 신화 속 인물도 자세히 보자. 작품 속의 인물은 배경과 섞인 듯이 보이지만 완전히 녹여지지는 않았고 그렇다고 추상적으로 그리지도 않았다. 코코슈카가 추상화를 좋아하지는 않았다고 한다.

코코슈카의 젊은 시절 연애사는 아주 유명하다. 그는 1912년인 26세에 7살 연상의 알마 말러Alma Mahler, 1879~1964를 만나게 된다. 그녀는 작곡가인 구스타프 말러Gustav Mahler의 미망인으로, 젊었을 때부터 이미 빈에서 유명한 뮤즈였다. 이 둘은 1912년부터 1914년까지 세상이 떠들썩하게 연애를 했다. 수많은 초상화에 알마가 등장했고, 그녀로부터 영감을 얻어서 그린 450여 점의 작품을 알마에게 바친다. 〈바람의 신부The Bride of the Wind〉는 코코슈카와 알마가 함께 있는 모습을 담은 가장 유명한 작품으로 현재 바젤 미술관에 소장되어 있다. 그림 속에서 그는 알마와 함께 있기

는 하지만 불안한 마음을 표현하는 것처럼 소용돌이 치듯 붓을 움직였다. 그의 불안한 마음은 적중했는지 3년간의 사랑 끝에 알마가 변심하게 된다. 코코슈카는 충격을 받고 제1차 세계대전이 발발하자 오스트리아 기병대에 자원 입대한다. 불행하게도 그는 전쟁에서 머리에 부상을 입는 등 두 번의 중상을 당하고, 전쟁이 끝난 후에는 드레스덴Dresden에서 후유증으로 인한 우울증을 치료하며 요양을 한다. 1919년에는 드레스덴의 아카데미에서 미술 교수로 자리를 잡고 그곳에 꽤 오래 머무르며 세계여행도 하고 풍경화를 그리면서 안정을 찾아간다.

코코슈카는 알마와 헤어진 후에도 이별을 받아들이지 못했는지 알마와 닮은 실물 크기의 인형을 주문했다. 그는 인형에게 맞춤속옷부터 옷을 제작해서 입히고 카페와 오페라 공연에도 데려가 옆자리에 앉혀두며 일상을 함께했다. 인형은 관능적이지 않고

오스카 코코슈카,
〈바람의 신부〉, 1914,
스위스 바젤 시립 미술관

덥수룩한 북극곰 같은 느낌이어서 처음에는 그가 싫어했으나, 그
는 그 인형에게 다양한 포즈를 취하게 하며 80여 개 이상의 그림
과 드로잉 작업을 했다고 한다. 이 정도면 정신질환이 아니었을
까. 알마가 이 사실을 알았다면 무서웠을 것 같다. 1920년대 초에
는 인형이 자신의 열정을 완전히 치료해 줬다고 선언하며 인형의
목을 베는 의식을 치르며 이별을 선언했다. 알마의 70세 생일에는
그녀에게 편지도 보냈다고 하는데, 부인은 이 사실을 알고도 괜찮
았을지 모르겠다.

역사상 가장 스캔들이 많은 여성

잠시 알마 말러의 이야기로 돌아가보자. 역사적으로 눈에 띄는 대
단한 여자들이 있는데 그녀도 빼놓을 수 없는 뮤즈였다. 알마에
대한 스토리를 찾다 보니 〈역사상 가장 스캔들이 많은 여성 15인
15 of the Most Scandalous Women in History〉이라는 기사에 당당히 알마가

올라가 있었다. 그녀의 본명은 알마 쉰들러Alma Schindler이고, 그녀의 아버지는 에밀 제이콥 쉰들러Emil Jakob Schindler, 1842~1892로 오스트리아의 루돌프 황태자(1858~1889)가 그림을 의뢰할 정도로 유명한 화가였다.

알마는 빈에서 뛰어난 작곡가였고 타고난 미모와 지성으로 선망의 대상이었다. 이에 걸맞게 그녀는 쉽없이 사랑에 빠진다. 자잘한 연애는 다 빼고 굵직한 연애만 살펴보면 일단 17세에 클림트와 사랑에 빠졌고, 클림트는 그녀의 첫 키스 상대가 되었다. 간혹 클림트의 초기 그림 속 주인공으로 알마가 언급되기도 하는데 이것은 확실하지 않다. 23세에는 19세 연상인 전설의 작곡가 구스타프 말러와 결혼하지만 남편에게 작곡가로서 인정받지 못하자 알마는 우울감에 시달린다. 1911년 5월 말러가 지병으로 사망하면서 1912년부터 1914년까지는 코코슈카와 불 같은 연애를 한다. 그러나 그녀는 코코슈카의 집착을 거부하고, 말러와의 결혼생활 중에 바람을 피웠던 상대인 바우하우스를 창설한 건축가 발터 그로피우스Walter Gropius와 1915년에 재혼을 하고 짧은 결혼생활을 한다. 그리고 이혼 전인 1917년부터는 오스트리아의 시인이

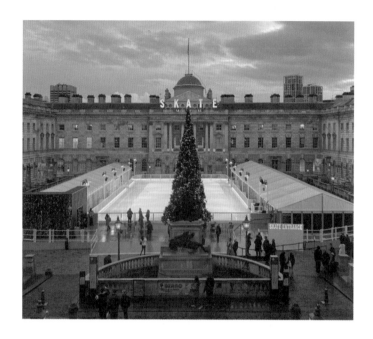

자 극작가인 프란츠 베르펠Franz Werfel과 만나다가 결혼까지 하게
된다. 그러나 유대인이었던 베르펠은 나치의 탄압으로 작품이 불
태워지는 등 불안감이 엄습해오자 알마와 함께 피레네 산맥을 건
너 미국으로 망명하고 로스앤젤레스에 정착한다. 베르펠은 미국
에서 소설가로서 성공을 거두고는 먼저 세상을 떠난다. 이로써 그
녀의 공식적인 결혼은 세 번으로 마무리되었고, 뉴욕에서 지내다
가 세상을 떠나 말러가 묻혀 있는 빈의 공동묘지에 딸과 함께 묻힌
다. 왜 최종적으로는 다시 말러 옆으로 간 걸까? 말러가 아니라 딸
옆으로 갔다고 해야 할까.

　　정말 그녀의 인생이 놀랍지 않은가. 남편 이외의 비공식적인
애인들도 모두 다 최고의 예술가였다. 빈의 대표화가 클림트와 코
코슈카의 그림에 주인공으로 그려졌고, 그 그림들은 명작으로 인

정받고 있다. 그 당시 빈의 대표 화가로는 한참 어렸던 에곤 실레까지 포함해 3명 정도였다고 평가되는데, 그중 2명과 연애를 한 셈이다. 코코슈카의 커플 그림 두 점을 같이 놓고 보니 훗날 나이들어서 부인과 함께 있을 때의 모습이 훨씬 더 편안해 보인다. 젊은 시절 알마와 연애 중일 때의 모습에서는 소유와 집착에서 나오는 듯한 불안감이 느껴진다.

새해 전야의 불꽃놀이

12월이 되면 서머셋 하우스에는 아이스 스케이트장이 생긴다. 신고전주의 양식의 웅장한 건물에 둘러싸인 스케이트장은 얼음에 비친 찬란한 조명 빛이 너무 예쁘다. 스케이트 링크에서 나오는 릭 애슬리Rick Astley의 1987년 앨범 수록곡인 〈Never Gonna Give You Up〉은 전혀 37년 전 노래같지 않다. 이재한테 이 노래 아느냐고 물어보니 당연히 모른다고 한다. 영국 젊은이들은 이 노래를 아는가 보다. 반가운 마음이 들었다. 특별히 2022년 12월 31일에는 코로나 팬데믹이 종식되고 3년만에 새해 전야의 불꽃놀이가 있었다. 런던 아이London Eye 근처에서 폭죽을 터트리는데 한 장소에 몰려서 관람하면 위험하니 여러 곳으로 분산해서 관람할 수 있도록 사전 예약을 받는데, 그중 한 장소가 서머셋 하우스의 템즈강쪽 발코니이다. 미리 공간마다 인원수 조절을 하기 때문에 안전하게 불꽃놀이를 볼 수 있었다. 안전과 여유로움을 돈 주고 살 수 있다니 너무나 자본주의스럽다. 새해 전야의 들뜬 축제 분위기는 겨울 여행의 묘미인 것 같다.

살롱 스타일 전시장

코톨드 갤러리가 들어오기 이전의 서머셋 하우스는 1768년에 설립된 영국 왕립 미술원Royal Academy of Art이 오랫동안 사용했고, 제일 위층의 그레이트 룸Great Room은 런던에서 가장 오래된 전시 공간이었다. 1780년 전시모습이 담긴 토마스 롤랜드슨Thomas Rowlandson의 〈왕립 아카데미 전시실, 서머셋 하우스Royal Academy Exhibition Room, Somerset House〉를 보면 그림 속에는 작품들이 다닥다닥 천장까지 높게 걸려 있음을 볼 수 있다. 바로 다음 사진은 코톨드 갤러리의 LVMH 그레이트 룸The LVMH Great Room 현재 모습이다. 1780년도와 같은 공간인데 지금은 그림이 몇 점 안 걸려 있음을 비교해서 볼 수 있다.

앞에 소개한 앱슬리 하우스의 워털루 갤러리도 처음에 전시실로 꾸며질 때 스페인 왕실 컬렉션의 회화 165점이 전부 다 전시될 수 있도록 인테리어를 계획했고, 1830년에는 회화 130점을 걸었다고 한다. 현재는 똑같은 공간에 83점의 회화가 걸려 있는데, 같은 공간에 50여 점이 더 걸려 있었다니 얼마나 빽빽하게 전시했는지 알 수 있다. 이 당시의 전시장 풍경을 그린 회화 작품을 보면 전시장에는 그림이 천장 바로 밑까지 꽉 차게 걸려 있는데 이는 살롱 스타일 전시가 유행했기 때문이다.

살롱 스타일 전시는 1667년 파리 왕립 아카데미 살롱Parisian Royal Academy Salons에서 시작되었다. 이 연례행사는 1670년 왕립 회화 조각 아카데미Académie Royale de Peinture et de Sculpture에서 공식적으로 시작되었으며 주요 문화 행사로 자리 잡게

토마스 롤랜드슨, 〈왕립 아카데미 전시실, 서머셋 하우스〉

코톨드 갤러리의 LVMH 그레이트 룸

왕립미술원 내부의 카페

되었다. 이후에는 왕실의 후원을 받아 에콜 데 보자르École des Beaux-Arts, 프랑스어로
미술 학교를 말한다 졸업생과 기성 예술가에게 작품을 발표할 수 있는 기회를 제공했
다. 전시회에는 다양한 장르와 크기의 그림들이 출품되어 바닥부터 천장까지 빽
빽하게 걸렸다. 보통 역사와 종교를 주제로 한 대형 작품은 위쪽에 배치되었고 정
물화와 같은 작은 규모의 작품들은 눈높이나 그 아래쪽으로 걸렸다. 이러한 스타
일의 작품 배치는 살롱 전시회의 매뉴얼로 굳어졌고, 프랑스를 넘어 다른 유럽 국
가들로 확산되었다.

런던의 왕립 미술 아카데미에서도 1769년에 첫 여름 전시회Summer Exhibition를 개
최한 이래 지금까지 매년 전시를 열고 있고, 이 방식을 채택해 많은 작품을 전시한
다. 오늘날의 전시에는 신진·기성 예술가들의 다양한 매체와 장르의 작품을 전시
하는데, 여전히 고전적인 살롱 방식을 사용해 전시장의 벽을 가득 채워 많은 작품

왕립미술원 외부

을 선보이며 과거의 매력적인 전시 스타일을 여전히 고수하고 있다.

현재 영국 왕립 미술원은 관광객들이 많이 찾는 피커딜리의 포트넘&메이슨 바로
길 건너에 위치하고 있어서 찾기가 쉽다. 상설전도 있고 기획전도 있으니 언제든
지 방문이 가능하다. 특히나 건물 내부에 있는 카페는 포스터가 너무 예쁘게 전시
되어 있어서 내가 가장 좋아하는 카페이다. 영국 왕립 미술원의 포스터는 항상 인
기 아이템이다. 전시 포스터에 학교 로고인 RA가 들어가면 디자인이 유독 빛이
난다. 역대 전시 포스터를 천장까지 배치한 게 특이하고 멋지다고 생각했는데, 이
렇게 전시한 것도 살롱 스타일 전시의 전통성을 살린 건가 싶어서 흥미롭다.

내셔널 갤러리 The National Gallery
컬렉션 형성에 대해

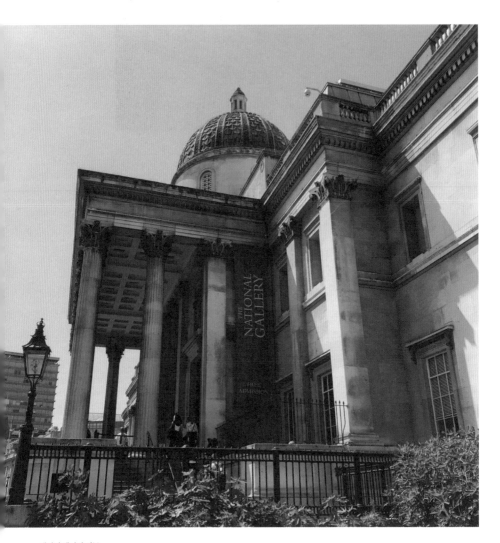

내셔널 갤러리 외부

런던의 번화가 트라팔가 광장Trafalgar Square에 있는 내셔널 갤러리도 놓칠 수 없다. 내셔널 갤러리는 프랑스의 루브르 박물관보다조금 더 늦게 설립되었고, 루브르 박물관을 보고 아이디어를 얻었다고는 하지만 컬렉션의 방향은 상당히 다르다. 1824년에 개관한내셔널 갤러리의 컬렉션 형성 과정에서는 안타까운 점이 매우 많았고, 컬렉팅에 있어서 매우 엉성한 출발을 했다.

이 즈음에 유럽 국가들은 왕실의 컬렉션을 국유화하며 대중에게 공개하는 추세였다. 바이에른 왕실 컬렉션, 메디치 가문의 컬렉션, 프랑스의 왕실 컬렉션의 경우에는 왕실에서 수집한 최고 수준의 컬렉션을 국립미술관에 기증했다. 이렇듯 로열 컬렉션이 국가에 기증된 많은 유럽 국가와는 달리 영국의 로열 컬렉션은 개인(왕실)의 컬렉션으로 구분되어 있었고, 내셔널 컬렉션이라는 것은따로 없었다. 영국 왕실은 로열 컬렉션을 공공 미술관에 넘기지않았고, 정부는 대중을 위한 미술관 설립에 무척 보수적으로 접근했다. 그 결과 영국 정부는 훌륭한 작품 수집 기회를 여러 번 놓치는 우를 범하게 된다.

영국이 국립미술관을 설립한 이유

영국이 컬렉션을 구축하고 국립미술관을 설립한 데는 네 가지 이유가 있었다. 첫째, 국제적인 명성에 뒤처지지 않기를 원했고 주변국들이 소유한 내셔널 컬렉션을 보며 경쟁심을 느꼈기 때문이다. 둘째, 예술가와 디자이너의 교육을 위해서였다. 셋째, 대중의 교육을 목적으로 했기 때문이다. 넷째, 이웃나라 프랑스에서 벌어진 시

민혁명과 같은 대중의 선동을 방지하고자 하는 목적이 있었다.

이 시기에 대규모의 중요한 컬렉션이 몇 차례나 시장에 매물로 나왔다. 이는 다시 오지 않을 컬렉팅의 기회였다. 적어도 내셔널 컬렉션 수준이 되려면 이탈리아 르네상스 시대의 라파엘과 티치아노, 바로크 시대의 루벤스와 렘브란트, 네덜란드의 풍경화와 정물화, 18세기의 영국 인물화, 그리고 18세기 프랑스 화가인 장 앙투안 바토Jean-Antoine Watteau, 1684~1721 정도는 포함되어야 했는데, 매물로 나온 컬렉션들은 이 작가들을 포함하는 최상급이었다. 영국 의회에서는 작품을 하나씩 사들이는 것보다는 매물로 나온 컬렉션을 한번에 구매하는 것이 훨씬 효율적이지 않겠냐는 의견이 강했다. 그러나 영국 정부의 소극적인 대응으로 월폴 컬렉션Walpole Collection, 칼론 컬렉션Calonne Collection, 그리고 오를레앙 컬렉션Orléans Collection 등의 매입 기회를 번번이 놓치게 된다.

월폴 컬렉션은 영국의 정치가였던 로버트 월폴Robert Walpole, 1676~1745 경의 수집품이다. 1777년에 존 윌크스John Wilkes 의원은 월폴 컬렉션 구매를 의회에 제안했지만 정부에서 적극적으로 나서지 않으면서, 2년 후에 러시아 예카테리나 2세Catherine the Great, 1729~1796가 컬렉션 전체를 획득하게 된다. 이 컬렉션은 현재 상트페테르부르크의 에르미타주 미술관The State Hermitage Museum에 소장되어 있다.

칼론 컬렉션은 프랑스 혁명 직전 루이 16세Louis XVI, 1754~1793의 재무부 장관이었던 샤를 알렉상드르 드 칼론Charles Alexandre de Calonne, 1734~1802의 컬렉션이다. 칼론은 정부 지출을 줄이려는 개혁에 실패하고 영국으로 망명하게 되면서 자신의 컬렉션을 매각

한다. 그러나 칼론 컬렉션은 영국의 조지 4세George IV, 1762~1830가 매입하면서 로열 컬렉션에 속하게 되었다. 즉, 왕실의 컬렉션이므로 내셔널 컬렉션과는 관련이 없어진 것이다.

오를레앙 컬렉션은 프랑스 루이 15세의 섭정을 지냈던 오를레앙 공 필리프 2세Philippe II, Duke of Orléans, 1674~1723가 1700년경부터 수집한 500여 점의 회화 컬렉션이다. 오를레앙 컬렉션은 유럽 최고의 개인 컬렉션이라는 평가를 받았으나, 슬프게도 1790년대에 오를레앙 공의 증손자가 도박 빚을 갚지 못하면서 컬렉션은 해체되어 매각된다. 1798년 영국 정부는 그의 컬렉션 중 150여 점의 구매를 검토했으나, 결국에는 25점밖에 구매하지 못했고 현재 내셔널 갤러리에 소장되어 있다.

내셔널 갤러리의 미흡한 출발

영국 정부가 이렇게 좋은 컬렉션의 구매 기회를 여러 번 놓치자 내셔널 갤러리를 서둘러 설립해야 한다는 주장이 강하게 나오게 된다. 조지 하울랜드 보몽George Howland Beaumont, 1753~1827 경은 1823년에 자신의 컬렉션 16점을 솔선수범해 국가에 기증했다. 기증의 조건으로 미술관 건축과 앵거스타인 컬렉션의 매입을 요구하며 내셔널 갤러리 설립에 중요한 역할을 하게 된다. 기본적으로 로열 컬렉션의 후원이 전혀 없는 백지 상태에서 미술품의 매입부터 시작하다 보니 내셔널 갤러리 설립으로서는 굉장히 미약한 출발이었다.

러시아 출신의 은행가로 런던에서 보험회사 로이드Lloyd를 인

수한 앵거스타인John Julius Angerstein, 1735~1823은 주로 16~17세기의 작품으로 구성된 컬렉션을 소장하고 있었다. 그가 사망한 후에 영국 정부는 앵거스타인 컬렉션 중에서 38점을 57,000파운드에 매입하고, 이듬해에 폴 몰Pall Mall에 위치한 앵거스타인의 자택을 임시 갤러리로 공개하게 된다. 이 컬렉션에는 라파엘로, 렘브란트, 벨라스케스, 티치아노, 윌리엄 터너의 작품이 포함되어 있다.

특히 윌리엄 호가스의 〈현대식 결혼Marriage A-la-Mode〉 시리즈는 1743~1745년에 그려진 내셔널 갤러리의 대표 작품으로, 2층 중앙에 위치한 호가스와 영국 회화 전시실에 시리즈로 6점을 나란히 걸어 두었다. 상류층의 정략 결혼을 풍자한 스토리로 그림을 보면서 내용을 상상해봐도 흥미로울 것 같다. 영국 정부는 앵거스타인 컬렉션을 매입함으로써 조지 하울랜드 보몽 경과의 약속을 지킨 셈이다. 1830년에는 성직자이자 미술품 수집가였던 윌리엄 홀웰 카William Holwell Carr, 1758~1830가 35점의 회화를 내셔널 갤러리에 유증으로 남겼고, 이 컬렉션도 내셔널 갤러리의 중요한 초기 컬렉션이 된다.

이때까지 기증받은 주요 작품 수를 다 합쳐야 겨우 100여 점이 넘는다. 이렇듯 시민 혁명을 겪은 프랑스와 왕정 체제를 유지해 온 영국은 대중을 위한 미술관 건립에 있어서 애초에 다른 태도를 가지고 있었다. 같은 목적을 가지고 설립했다고 하기에는 그 결과가 너무 다르다. 왕정의 재산을 대중과 공유한 프랑스 루브르 박물관과 영국의 내셔널 갤러리의 컬렉션이 그 차이를 말해주는 것이 무척 흥미롭다.

이재가
들려주는
미술 이야기

마네의 작품이 조각난 이유

미술을 전공하기로 하고 유학오면서 런던 골드스미스 대학교Goldsmiths, University of London에서 순수 미술Fine Art을 전공했다. 처음 전공을 선택할 때는 당연히 작가가 되겠다는 마음으로 선택을 했고, 런던에서 공부를 하면서는 학부를 졸업하고 나면 사치 갤러리Saatchi Gallery에서 전시를 하는 작가가 될 거라고 믿어 의심치 않았다. 영국의 현대미술을 이끈 데미안 허스트를 비롯한 YBASYoung British Artists 멤버들의 대부분이 골드스미스 대학교 순수미술학과를 졸업했고, 세계 현대미술에 큰 영향력을 가지고 있는 찰스 사치Charles Saatchi, 1943-의 후원을 받으며 예술활동을 시작하고, 그가 설립한 사치 갤러리에서 전시할 기회를 가지며 성장했기 때문에 그분들과 같은 학교에서 같은 과정을 공부하면 나도 비슷한 기회를 가질 수 있을 거라는 해맑은 생각을 하며 학부과정에 임했다.

그러나 졸업 작품을 준비하면서는 내가 자신 있게 다룰 수 있는 재료가 무엇인지조차도 아직 모른다는 것이 무척 혼란스러웠다. 마음은 더 조급해져갔고, 진로를 결정할 수 없는 상태에서 무조건 대학원부터 지원해야겠다는 생각만 앞서고 있었다. 이를 보신 부모님은 대학원 지원에 앞서 여러 가지 경험을 해볼 수 있는 코스를 먼

저 들어보고, 정말 하고 싶은 분야가 무엇인지를 경험해 보는 시간을 충분히 가져 보라고 권하셨다.

그래서 소더비 인스티튜트 오브 아트에서 3개월간의 단기 코스로 박물관과 갤러리 큐레이팅Curating Museums and Galleries 수업을 듣게 되었다. 3개월이라는 시간은 길지 않았지만 너무나 알찬 시간이었다. 각 분야의 전문가를 만나면서 예술계의 구석구석에 대해서 정말 많이 배울 수 있었다. 다양한 경험을 통해서 결국 내가 정말 더 공부하고 싶은 분야가 무엇인지 확신을 가질 수 있었다. 수업은 오전에는 강의실에서 이론을 배웠다면 오후에는 미술관이나 관련된 외부 장소에 나가서 수업을 듣는 현장 체험학습을 하거나 혹은 그 분야의 전문가가 학교로 와서 강의를 해주는 방식으로 진행되었다. 예술계의 A부터 Z까지 직간접적인 체험을 하고 나니 내가 무엇을 더 공부하고 싶은지 정확히 알 수 있었던 정말 가치 있는 시간이었다. 서두르며 앞만 보고 달려가지 않고 한 템포 쉬어가는 시간이 소중했던 귀한 경험이었다.

2021년 어느 날, 런던 내셔널 갤러리에 소장된 〈막시밀리안 황제의 처형The Execution of Emperor Maximilian〉 작품 앞에서 진행되었던 교수님의 수업이 인상적이었다. 그때 남긴 소중한 메모를 바탕으로 내가 배운 것을 나눌 수 있게 되어 기쁘다.

오스트리아의 대공이었던 페르디난트 막시밀리안Ferdinand Maximilian, 1832~1867은 멕시코 통치를 원했던 나폴레옹 3세의 지원을 받아 1864년에 멕시코의 꼭두각시 황제 막시밀리아노 1세Maximilian I of Mexico로 즉위했다. 그러나 멕시코에는 이미 베니토 후아레스Benito Juárez 대통령이 있었기에 황제와 대통령이 공존하는 상황이

되었고, 대통령을 지지하는 멕시코 공화파와 갈등이 생긴다. 상황이 어려워지자 나폴레옹 3세는 프랑스 군사 지원을 철회하며 멕시코에서 발을 빼고, 막시밀리아노 황제는 궁지에 몰리게 된다. 황제의 아내 샤를로트Charlotte of Belgium는 유럽으로 건너가 나폴레옹 3세와 교황 비오 9세 그리고 합스부르크 왕가에 지원을 요청하지만 거절당하고, 결국 막시밀리아노 황제와 그의 두 장군은 1867년 5월에 멕시코의 국민주의자와 공화국 세력에 의해 체포되고 그 다음 달인 6월 19일에 처형당한다.

나폴레옹 3세의 정치적 야망과 무능력으로 인해 희생된 막시밀리아노 황제의 죽음에 분노한 에두아르 마네는 황제의 죽음을 주제로 한 작품을 1867년부터 1869년 사이에 네 차례 그렸다. 흥미로운 점은 총을 든 멕시코 군인들의 모습은 멕시코인으로 보이지 않고 프랑스 군복을 입고 있는 듯하다는 것이다. 아마도 황제를 처형한 사람이 나폴레옹 3세와 다를 바 없음을 의미하는 것 같다. 처음에 그린 두 작품은 대형 캔버스로 보스턴 미술관Museum of Fine Arts, Boston과 런던 내셔널 갤러리에 소장되어 있고, 세 번째로 그린 작은 작품은 코펜하겐 신 카를스베르크 글립토테크 박물관에, 제일 마지막 작품은 독일의 쿤스트할레 만하임Kunsthalle Mannheim에 소장되어 있다.

런던 내셔널 갤러리에 소장되어 있는 조각난 작품 〈막시밀리안 황제의 처형〉에 대해 살펴보자. 이 작품은 그림이 여러 개로 조각나 있어서 볼 때마다 의아했다. 마네가 그린 〈막시밀리안 황제의 처형〉은 작품의 주제가 극도로 참혹하기 때문에 살롱 전시회에 출품할 수 없었다. 또한 당시 정치적 사건의 파장으로 프랑스의 국제적 명성이 훼손될 수 있었기 때문에 그림의 유통조차 허용되지 않았다. 그래서 마네 생전

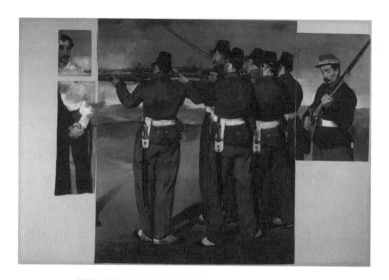

에두아르 마네, 〈막시밀리안 황제의 처형〉, 1867~1868, 런던 내셔널 갤러리

에 이 작품은 그 누구에게도 팔지 않았고, 마네의 스튜디오 한편에 그대로 두었다. 그렇게 시간이 지나면서 작품은 점차 훼손되었고, 마네가 세상을 떠날 즈음에는 이미 그림의 왼쪽 부분이 손상되어 잘려나간 상태였다. 1883년 마네가 떠나고 나서 그의 가족들은 이 그림을 여러 조각으로 나누어서 판매했다. 당시에는 큰 그림을 여러 조각으로 작게 잘라서 판매하는 것이 흔한 일이었다. 큰 그림보다 판매하기가 쉬웠고, 여러 점으로 나눠서 팔면 더 많은 돈을 벌 수 있다고 생각했기 때문이다.

1890년대에 들어서 마네의 친구이자 화가였던 에드가르 드가가 이 조각들을 수집해 하나의 캔버스에서 다시 조립하는 작업을 시작했다. 그는 이 조각들을 수집하기 위해서 정말로 많은 노력을 했다고 한다. 직접 딜러들을 만나러 다녔고, 많은 수집가들을 발로 뛰어 찾아다니며 수소문해 모은 게 지금의 네 조각이다. 드가가 세

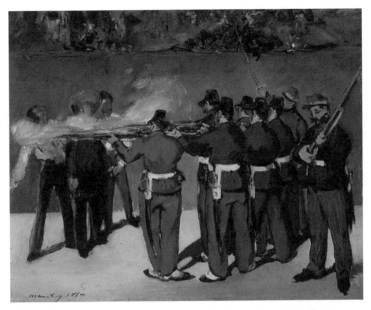

에두아르 마네, 〈막시밀리안 황제의 처형〉, 1867, 코펜하겐 신 카를스베르크 글립토테크 박물관

상을 떠난 후 1917년에 그의 컬렉션은 파리의 경매에 나왔고, 런던 내셔널 갤러리가 이 조각들을 사들였다. 그 후 수십 년 동안 이 조각들은 따로따로 개별적으로 전시가 되었으나, 1970년대 후반에 내셔널 갤러리의 보존 스튜디오에서 이 조각들을 드가가 했던 것처럼 하나의 캔버스 위에서 조립해 원래의 한 작품으로 완성했다. 조각을 완벽하게 찾아내지 못해서 비어 있는 부분은 있지만 그림의 내용을 이해하기에는 충분하다. 이 작업은 내셔널 갤러리의 입장에서도 매우 뜻깊은 작업이었다고 한다. 코펜하겐에서 만났던 작품은 캔버스 사이즈는 조금 작았지만 처참한 분노는 그대로 담겨 있었던 기억이 난다. 가슴 아픈 장면이다.

옥션 하우스 프리뷰
소더비 런던 옥션 하우스

소더비 옥션 하우스의
경매 현장
출처: Alamy

우리나라에도 옥션 하우스가 있는데 런던의 옥션 하우스와 차이점이 있다면 접근성인 것 같다. 런던에는 유명한 4대 옥션 하우스가 도심에 모여 있다. 이 회사들은 패션 브랜드, 주얼리와 시계, 그리고 유명 갤러리와 같은 하이엔드 매장들과 함께 위치해 있고, 이들 브랜드처럼 오래된 역사를 가지고 있다. 유럽인들은 좋은 물건을 대대로 소장하다가 여러 이유로 처분하기도 하고, 희소가치가 있는 옛날 물건을 찾아 고가로 구매하기도 한다. 이렇듯 돌고 도는 역사가 살아 숨쉬는 것을 생활 속에서 느낄 수 있는 도시가 런던이다.

옥선 하우스의 양대산맥

가장 오래된 옥션 하우스인 소더비 런던Sotheby's London은 1744년에 설립되었고, 크리스티는 1766년에 설립되어 지금까지 그 명맥을 유지해 오고 있다. 경매 문화에 익숙하지 않은 우리에게 옥션 하우스는 낯선 회사이긴 하다. 나는 경매의 프리뷰가 있을 때 작품을 보러 옥션 하우스를 방문하기도 하고, 운이 좋으면 현장 경매를 지켜보기도 했다. 경매는 테마를 가지고 기획되었다. 가령 실크로드 주제와 관련이 있는 회화만 모아서 경매를 한다든지, 어느 가문의 소장품을 대거 경매에 가지고 나온다든지, 주제를 가지고 경매 행사가 계획되었다.

사실 내가 군이 경매 프리뷰를 보기 위해 소더비를 방문할 일은 없었겠지만, 딸의 직장이 어떤 곳인지 궁금하기도 했고 이재가 참여하고 준비한 프로젝트가 어떤 것인지 구경도 할 겸 자랑스러

운 마음으로 방문하곤 했는데 미술관이나 갤러리를 가는 것과 다른 점은 없었다. 또한 옥션 하우스에서 경매를 준비하는 입장과 작품을 구매하는 고객의 입장을 간접 경험해 보고 싶기도 했다. 런던 사람들의 경매 문화를 지켜보면서 이방인으로서 신기했던 점을 몇 가지 요약해 본다.

런던의 경매 문화

재미있는 점은 개인이 소장품을 경매에 의뢰할 때 한 점 두 점을 들고 옥션 하우스에 상담을 요청하러 오지 않는다는 것이다. 수십 점에서 수백 점, 혹은 집을 통째로, 즉 집안에 있는 가구와 소품, 심지어 벽난로와 조명까지 전부 다 판매를 의뢰하기도 한다. 렘브란트, 루벤스, 르누아르의 작품을 개인이 소장하다가 경매에 나오는 일이 부지기수다. 이런 대작가의 작품은 미술관에만 걸려 있는 줄 알았는데 그렇지 않다는 것을 알고는 적잖이 충격을 받았다.

겨울에 특히 판매가 많다. 공통적인 이유로는 손주가 대학 갈 때 학비를 보조해 주기 위해 미리 준비하는 할아버지들이 가을 즈음에 옥션 하우스를 많이 찾아오는 듯했다. 요즘에는 와인의 매출이 상당하다고 한다. 셀럽들이 주말마다 파티를 하는데 파티용 와인을 준비하기 위해 옥션 하우스에 와서 와인을 구매해 간다. 명품 가방과 주얼리의 매출이 급격하게 늘었다. 이것은 전 세계적으로 같은 현상인 것 같다.

역사가 깊고 강대국인 영국인 줄은 알고 있었지만 옥션 하우스의 이야기는 정말로 남의 나라 이야기였다. 이외에도 1796년에

설립된 필립스와 1793년에 설립된 본햄스Bonhams도 중심가에 위치해 있다. 이들 옥션 하우스는 기획력이 뛰어나서 지나가다가 우연히라도 프리뷰가 진행되고 있다면 들어가 보기를 추천한다. 옥션 하우스마다 성격이 조금씩 다르기도 하고, 현대 작가의 조각이나 조명과 가구 등 폭넓은 전시를 볼 수 있다. 언젠가 내가 고객이 될 수도 있으니까 분명 좋은 경험이 될 것이다.

이재가
들려주는
미술 이야기

옥션 하우스에서 일하고 싶었던 이유

2021년 겨울, 대학원 진학에 앞서서 소더비 인스티튜트 오브 아트의 단기과정 커리큘럼 중에는 소더비 옥션 하우스를 견학하는 시간이 있었다. 우리 클래스는 소규모였기 때문에 현장학습에 용이했다. 소더비 옥션 하우스와 소더비 인스티튜트 오브 아트는 완전히 다른 재단이기 때문에 졸업생에게 취업이 보장되는 특별한 혜택은 없지만 교육 과정에 있어서는 특별하게 배려를 해주었다.

옥션 하우스를 체험하면서 가장 인상깊었던 점은 박물관에서는 함부로 만져볼 수 없는 예술품이지만, 이곳에서는 고객에게 판매해야 하는 제품이기 때문에 예술품도 물건으로 대한다는 점이었다. 일하는 사람의 입장에서는 제품의 안쪽면까지 전부 다 손으로 직접 만져보면서 제품을 확인하는 과정이 흥미로웠다. 옥션 하우스의 직원으로서는 반드시 해야 하는 일이라니 너무 신기했다.

옥션 하우스에는 경매 전에 판매할 제품을 고객에게 보여주기 위한 전시실이 있고, 미술관처럼 누구나 들어와서 볼 수 있는 공간이라는 것을 이때 처음으로 인지하게 되었다. 그 이전에는 들어와 본 일도 없고 들어와 볼 생각도 못해봤었다. 학부에서

회화 전공을 하는 중에는 학기 중의 작업에만 몰두하느라 시내의 갤러리를 다니거나 이런 회사에 와 볼 기회도 없었고 관심도 여유도 없었다. 그런 점에서 내가 선택한 단기 과정은 나에게 완전히 새로운 미술세계를 보여주는 의미 있는 선택이었다.

옥션 하우스의 내부는 복잡한 구조로 여러 개의 방이 연결되어 있었다. 인턴으로 일을 시작한 초반에는 매번 길을 잃고 헤맬 정도로 내부 구조가 복잡했다. 여러 개의 방은 경매의 프리뷰가 있을 때마다 가벽을 이동시켜 새로운 전시실로 바뀌었고, 옥션이 끝나면 바로 전시실을 해체하여 다음 경매를 위한 세트장으로 다시 꾸몄다. 미술관이나 박물관은 전시 기간이 길게 유지되지만, 옥션 하우스에서는 그 기간을 짧게 움직이는 차이인 것 같다.

처음 견학을 갔을 때 여러 분야에서 일하는 담당자들을 만나서 이야기를 나눌 수 있었는데, 그중 다이아몬드 전문가인 알렉산드로와의 만남이 가장 기억에 남는다. 그가 작업하던 공간은 메인 거리에서도 들여다볼 수 있도록 큰 창이 있는 다이아몬드 하우스라 불리는 룸이었다. 알렉산드로는 다이아몬드에 관해서 설명을 해주며 원석이 큰 사이즈의 반지도 보여주고 희귀한 핑크 다이아몬드도 보여줘서 우리는 눈이 휘둥그레졌다. 그는 자신이 이곳에서 일하면서 느끼는 점에 대해서 이야기를 해주었는데, 이 말은 잊을 수가 없다.

"여러분이 소더비에서 보는 것들은 앞으로 다시는 볼 수 없을 거예요At Sotheby's you can see things you will never see again."

맞는 말이다. 오늘 경매에서 판매가 되면 얼마에 팔렸는지까지는 공개되지만, 누가 샀는지부터는 비밀에 부쳐지기 때문이다. 보통 개인에게 판매된 작품의 대부분은 다시 경매에 출품되기 전까지는 세상에 나오지 않는다. 그의 말을 들으면서 이 직업이 참 매력적이라는 생각이 들었다. 제품들에게는 어쩌면 이번 세기에 바깥세상에서의 마지막일지도 모르는 인사를 내가 해주고 싶다는 생각이 들었다. 과연 내가 이 매력적인 곳에서 일할 수 있을지도 궁금해졌다.

후에 인턴에 합격했을 때 너무너무 기뻤다. 인턴 프로그램을 시작하면서 부서마다 높은 위치에 있는 분들이 직접 인턴을 데리고 다니면서 자기 부서에서 하는 일들을 소개해주는 시간이 있었는데 그때 알렉산드로를 다시 만날 수 있었다. 단기과정 이후에 소더비에서 석사 과정을 마치고 만난 거니까 2년 만에 인사를 하게 된 것이다. 알렉산드로는 나에게 여기까지 오느라 정말 수고가 많았다고 장하다고 빅허그를 해줬는데 정말로 뿌듯했다. 이후 나는 가구와 장식품팀에서 인턴생활을 시작했고 그것은 또 시작일 뿐이었다.

프라도 미술관의 성화와 역사화가 너무 무겁다면 인근의 현대미술관을 방문해 봐도 좋겠다. 이곳은 16세기 펠리페 2세 때 병원으로 설립되어 1965년까지 사용되었다. 병원조차도 몇 백 년의 역사를 갖고 있구나. 1986년 마드리드는 이 건물의 역사적 예술적 가치를 보존하기로 결정하면서 왕비의 이름을 사용해 국립 레이나 소피아 왕비 예술센터로 헌정되었다.

Part 3

스페인

Spain

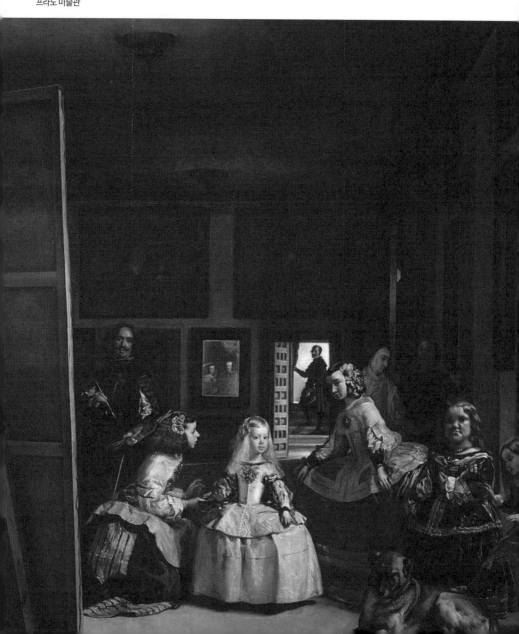

프라도 미술관 Museo del Prado
스페인의 궁정 화가들

디에고 벨라스케스,
〈시녀들〉, 1656,
프라도 미술관

벨라스케스 조각상

고야의 조각상

12세기부터의 스페인 왕실 컬렉션과 이탈리아, 플랑드르 등의 유럽 예술품을 소장하고 있는 프라도 미술관은 넓은 영토를 보유한 스페인 역사와 경제 중심지인 마드리드의 중요한 국립미술관이다. 마드리드는 1561년 펠리페 2세Felipe II, 1527~1598때 수도가 되었고, 그 이전까지의 중심지는 톨레도Toledo였다. 예술가들은 지리적으로 밀접하게 위치한 톨레도와 마드리드를 중심으로 교회와 왕실을 위한 예술 활동을 해왔고, 프라도 미술관은 이들의 역사를 보관하고 있다. 고대 이집트, 그리스, 로마 등 극동지역의 컬렉션은 인근에 있는 고고학 박물관에 따로 전시되어 있고, 프라도 미술관에는 회화와 조각을 전시하고 있다. 아이러니하게도 프라도는 역사상 가장 무능하고 비열하다고 평가받는 페르난도 7세Fernando VII, 1784~1833 때인 1819년에 개관되었다. 왕이 예술에 관심이 있었던 것 같지는 않고, 포르투갈의 공주였던 두 번째 부인 마리아 이사벨Maria Isabel of Braganza, 1797~1818의 뜻으로 왕실 박물관을 건립

하게 되었다. 안타깝게도 여왕은 즉위한 지 2년 만에 사망한다.

　프라도 미술관은 전반적으로 어둡고 무겁다. 비슷한 시기의 프랑스 회화와는 분위기가 사뭇 다르다. 갤러리 통로의 벽면을 가득 채운 대작들이 복도의 시작부터 끝까지 걸려 있다. 스페인이 얼마나 대강국이었던지, 그림으로도 압도당한다. 복도를 빠르게 지나 미로 같은 방으로 들어가면 스페인 대표 작가들의 작품을 만날 수 있다. 이곳에 남아있는 수많은 역사화 중에 몇몇 작가의 작품에만 관심을 두고 본다는 게 미안할 따름이다. 네덜란드나 덴마크처럼 풍속화는 별로 보이지 않는다. 스페인은 합스부르크 왕가의 황금기가 끝나면서 프랑스의 침략을 받았고 이후에는 내란으로 혼란이 지속되었던지라 평화로운 일상의 모습을 그림으로 남길 여유는 없었을 것이다. 어두운 왕실 중심의 그림 속에서 왕실 의복이 눈에 띈다. 디테일이 엄청나게 화려하고 넥카라의 레이스와 프릴은 실제 패브릭처럼 섬세하게 묘사되었다. 패션 역사의 관점에서 왕실 초상화는 상당히 의미 있을 것 같다.

바로크 시대의 궁정 화가

이 왕실 그림을 가장 많이 남긴 화가가 그 유명한 디에고 벨라스케스Diego Velázquez, 1599~1660다. 그는 바로크 시대의 궁정 화가로 펠리페 4세Felipe IV, 1605~1665의 두터운 신임을 받았다. 당시 스페인 왕실 컬렉션은 상대적으로 조각품이 부족했기에 왕이 직접 벨라스케스에게 왕실 컬렉션을 보강하라고 지시한다. 이에 벨라스케스는 1629년과 1649년 두 번에 걸쳐 이탈리아의 여러 도시를 방

문했다. 이때 티치아노, 틴토레토, 베로네세 등의 작품과 기타 예술품을 대거 구입해 온다. 현재 프라도에 있는 이탈리아 작품 중 상당수는 벨라스케스의 안목으로 수집되었다. 그의 대표작인 〈시녀들Las Meninas〉과 마르가리타 테레사Margarita Teresa, 1651~1673의 초상화 시리즈는 모두 프라도에서 만나 볼 수 있다. 〈시녀들〉은 벽면을 가득 채우는 대형 사이즈이다. 스페인 전성기에 활동한 벨라스케스는 공주의 초상화를 실물보다 예쁘게 그려내어 정략 결혼이 성사되도록 물밑 작업에 기여한 일등공신이라고 할 수 있다.

전쟁이 만든 우울

벨라스케스 이후에 활약한 궁정 화가 프란시스코 고야Francisco Goya, 1746~1828 작품도 관심 있게 보자. 고야는 43세에 궁중 화가의 자리까지 올라가며 화려하고 순탄한 삶을 살았다. 그러나 46세에 고열로 인해 청각에 문제가 생기면서 지속적으로 고통을 받았고, 동시에 스페인 독립전쟁을 몸소 겪으며 정신적인 우울함이 지속되었다. 그의 인생 키워드는 전쟁, 고통, 신경쇠약, 광기, 혐오, 은둔, 비관으로 함축될 수 있었고, 심신의 괴로움을 어두운 그림으로 적나라하게 표현했다. 전쟁은 그 시대 모두에게 고통의 시간이었음을 화가를 통해서 느낄 수 있다. 카를로스 4세Carlos IV, 1748~1819 때 수석 궁정 화가가 된 그는 왕족과 백작의 초상화를 수없이 그려낸다.

고야의 대표작인 〈카를로스 4세의 가족La Familia de Carlos IV〉에는 많은 의미가 담겨 있다. 보기에는 화려하고 다복해 보이지만,

알고 보면 왕가에 대한 비판을 담고 있다고 해석한다. 국정을 좌지우지했던 마리아 루이사 왕비María Luisa de Parma, 1751~1819가 위세 당당하게 중심에 서 있고, 국정에 대해 알고 싶지도 않았던 무능한 국왕은 의지박약한 표정으로 먼 곳을 바라보며 옆에 서 있다. 다가올 스페인의 운명을 암시하는 듯하다. 1808년 왕실의 부패함에 민중은 분노했고 왕은 퇴위당한다. 그리고 이 혼란을 틈타 나폴레옹은 스페인을 점령하게 된다.

미술관 서쪽 입구의 고야 청동 조각상을 자세히 보면 그의 발 밑에 비스듬히 누워 있는 여인의 대리석 조각상이 있으니 〈마하〉

프란시스코 고야,
〈카를로스 4세의 가족〉,
1801, 프라도 미술관

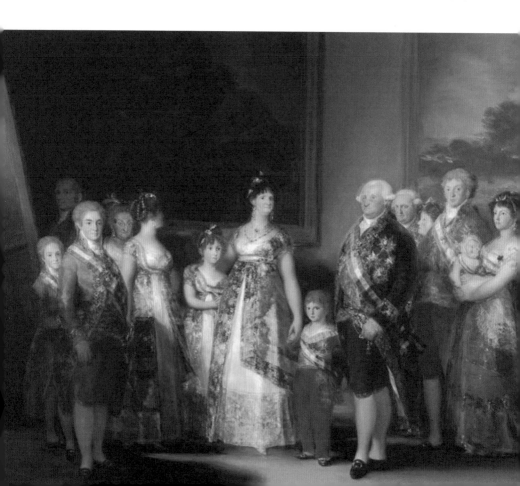

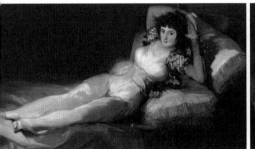
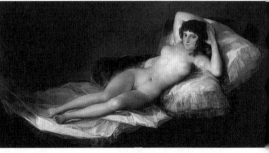

인 것 같다. 〈옷을 입은 마하La Maja Vestida〉 그리고 〈옷을 벗은 마하
La Maja Desnuda〉, 이 두 점은 고야가 청각 장애로 고통받다가 잠시
호전되었을 즈음에 작업했다. 이 당시에는 신화나 역사화에서는
얼마든지 누드 그림이 용인되었으나, 현실에서의 여성 나체화는
당시의 종교관으로는 용납될 수 없는 범죄였다. 고야는 이 그림으
로 인해서 종교 재판에 회부되어 궁정 화가 지위를 박탈당했고, 그
림에 옷을 입혀 복원하라는 명령까지 받게 된다. 그는 〈옷을 벗은
마하〉를 보존하고 싶은 마음에 이 그림은 숨겨두고, 〈옷을 입은 마
하〉를 새로 한 점 그려 명령대로 시정하였음을 보여준다. 프라도
에는 이 두 점이 나란히 걸려있다.

　　고야는 서서히 청력을 잃어갔고 이는 그의 인생을 흔들었다.
그는 점점 신경쇠약으로 고통을 느꼈다. 이때부터 환상과 어두움
속에서 가톨릭 교회의 부패한 실상을 고발하는 종교화를 그렸고,
그 안에 악마와 마녀가 등장했다. 또한 프랑스의 침공으로 폭력과
고문, 죽음의 실상을 보며 괴로워했다.

　　이 전쟁의 고통 속에서 탄생한 그림이 〈1808년 5월 2일〉과
〈1808년 5월 3일〉이다. 1814년에 완성한 두 작품 중 〈1808년 5

프란시스코 고야,
〈옷을 입은 마하〉, 1805,
〈옷을 벗은 마하〉, 1800,
프라도 미술관

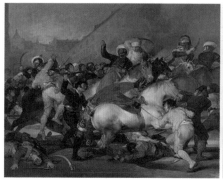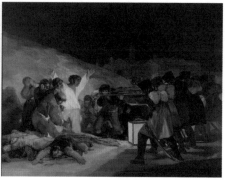

프란시스코 고야,
〈1808년 5월 2일〉, 1814,
〈1808년 5월 3일〉, 1814,
프라도 미술관

월 2일〉에서는 프랑스 군에 맞서 싸우는 스페인 시민의 모습이 그려졌고, 〈1808년 5월 3일〉에서는 무력으로 진압하는 프랑스군과 처형당하는 시민의 절규하는 모습이 사실적으로 표현되었다. 마치 조명을 사용한 듯 스페인 시민 쪽은 밝게 처리되었고, 프랑스군은 어둡게 처리함으로써 무감각하게 살상하는 인간의 잔인함과 비통함을 극대화했다.

고야는 이 시기에 전쟁으로 인한 살육의 현장을 많이 그려냈고, 정물화조차도 끔찍하게 표현했다. 사냥으로 숨이 막 끊어진 가축을 쌓아놓고 사실적으로 죽음을 묘사했다. 그 와중에도 수많은 귀족들의 초상화 작업은 그대로 진행되었다. 아마도 초상화 작품에는 비통한 마음과 분노를 담을 수 없었기에, 전쟁화와 정물화를 그리면서 괴로운 마음을 쏟아부은 듯하다. 이후에 마네가 그린 작품 〈막시밀리안 황제의 처형〉이 고야의 작품과 닮았다는 평가를 받는다.

고야의 말년 작품은 그가 은둔생활을 하면서 공포스럽게 그린 〈검은 그림〉 시리즈이다. 나폴레옹이 몰락하고 1814년도에 페르

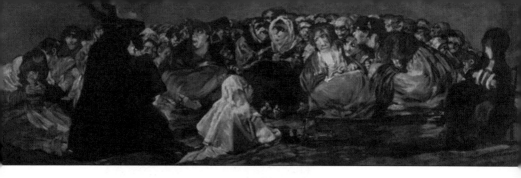

난도 7세가 왕궁으로 복귀했으나 정세가 나아지기는커녕 왕의 폭정으로 더 어려운 상황이 되었고, 고야는 1819년에 청력을 완전히 잃게 되었다. 고야는 이 때부터 자신이 살던 이층집 내부의 벽면에 14점의 그림을 그린다. 이 그림 속 사람들의 얼굴은 일그러지고 기괴한 모습으로, 인간에 대한 혐오와 광기를 담아내고 있다. 1874년부터 이 벽화들을 떼내는 작업이 시작되어 벽화는 캔버스로 옮겨지고 액자에 담겨져 프라도 미술관에서 보관되고 있다.

그중에서도 최고로 기괴한 작품은 〈제 아이를 잡아먹는 사투르누스Saturn Devouring His Son〉이다. 몇 년 전 처음 봤을 때는 정말 인상적이었다. 그런데 고야는 이 그림을 부엌 벽에 그려놓고 보면서 식사를 했다고 한다. 사투르누스가 아들을 잡아먹는 신화의 내용을 최대한 섬뜩하게 표현한 것은 그만큼 고야가 불안과 공포, 절망에 빠져 헤어 나오지 못하고 있음을 보여주는 것 같다. 그가 평탄했던 젊은 시절에 그린 예쁜 그림들과 비교해서 보면 한 사람의 그림이라고는 믿어지지가 않는다. 사람의 성향이 이렇게 극에서 극으로 바뀔 수 있다니, 나를 둘러싸고 있는 환경에 굴복하면 나락에 빠질 수밖에 없나 보다. 그래도 고야는 이렇게 스트레스와 화를 표출하며 신이 허락한 그날까지 살아냈으니 그에게는 최선이 아니었을까.

프란시스코 고야,
〈제 아이를 잡아먹는 사투르
누스〉, 1820~1823,
프라도 미술관

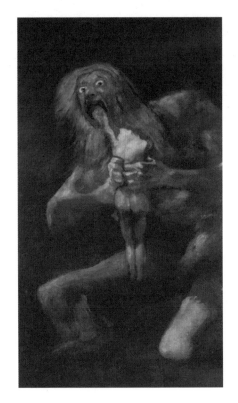

프란시스코 고야, 〈허수
아비(The Straw Manikin)〉,
1791~1792, 프라도 미술관

프라도 미술관 Museo del Prado
엘 그레코

엘 그레코,
〈오순절 성령강림〉, 1600,
프라도 미술관

프라도 미술관은 우리 가족에게 매우 인상 깊은 곳이다. 아주 오래전 스페인 여행 중 프라도 미술관에 잠시 들렀는데 그때는 시간도 촉박하고 스페인 그림에 대해 잘 알지 못했다. 대충 보고 나오면서 아쉬운 마음에 두꺼운 도록을 한 권 사왔다. 서울에 돌아와서야 영어가 아닌 스페인어로 된 도록으로 잘못 구입했음을 깨닫고 고이 모셔두며 언제 다시 가볼 수 있을까 싶었다. 이후 3대가 함께한 스페인 여행 때는 마드리드에서의 일정을 여유 있게 잡아서 프라도 미술관에서 충분히 시간을 보낼 수 있었고 사전에 미술 공부도 조금 해두었다.

마드리드 여행에서는 조금 특별하게 미술관을 동행하며 그림에 대해 설명해 줄 수 있는 한국인 유학생을 섭외했는데, 결론은 대만족이었다. 마드리드의 한 예술대학에서 미학을 연구하는 박사과정에 있던 그분 덕분에 미술관의 주요 작품에 대한 설명을 너무너무 재미있게 들으며 관람할 수 있었다. 이 경험을 통해 미술관에서 어떻게 작품을 봐야 재미있게 관람할 수 있는지를 배울 수 있었고 미술관 여행에 대한 나름의 노하우가 생긴 계기가 되었다. 미술관에서 대충 훑어보면서 그냥 앞으로 직진만 했던 시간들이 아까웠지만 그 또한 과정이었으리라. 이후에 이재는 대학원 시험을 봤는데, 우리가 스페인에서 미술 전문가의 설명을 들으면서 관람했던 게 아주 도움이 되었다고 해서 무척이나 뿌듯했다. 시험 문제는 작품 사진을 나열해 두고는 작품에 대해 설명하는 것이었다고 한다. 어른에게도 학생에게도 현장 학습의 효과는 최고인 것 같다. 현지의 미술관을 동행하며 작품 설명을 해주는 전문가는 다양한 업체를 통해서 소개 받을 수 있으니 활용하기를 추천한다.

종교화의 대가

미술관 출입구가 위치한 서쪽 입구에는 고야의 동상이 서 있는데 이곳이 보통 만남의 장소로 이용된다. 대로변 쪽에 접한 미술관 중간 지점에는 벨라스케스의 동상이 있다. 이 둘은 스페인의 역사를 그림으로 남겨준 위대한 화가들이다. 동상은 없지만 스페인의 대표 화가 한 명을 더 꼽자면 종교화를 많이 남긴 엘 그레코El Greco, 1541~1614를 추천하고 싶다.

엘 그레코는 당시 베네치아 공화국에 속하던 크레타섬Crete에서 출생한 그리스 태생이다. 부유한 가정에서 태어난 그는 이미 젊은 나이에 화가로서 인정받으며 이탈리아 베네치아로 건너가서 정통 비잔틴 성화 훈련을 받는다. 이후 로마에서 작업하면서 그만의 개성 있는 화풍을 만들어갔다. 그는 베네치아 르네상스 양

엘 그레코,
〈성 안드레와 성 프란치스코(Saint Andrew and Saint Francis)〉, 1595~1598, 프라도 미술관

엘 그레코,
〈성 마르틴과 거지(Saint Martin and the Beggar)〉, 1599, 워싱턴 D.C. 국립미술관

식을 접목시키면서도 전통적인 종교화와는 차별되는 그만의 독특함을 담아낸다. 그가 36세였던 1577년에는 종교의 중심이었던 스페인의 톨레도로 이주한다. 왕실과는 별로 인연이 없었던 그는 교회, 수도원, 병원 등의 제단화를 그리며 종교 화가의 대가가 된다. 그는 회화뿐만 아니라 교회와 수도원의 건축에도 관여했고 조각도 디자인했다.

엘 그레코의 초상화는 사실적인 인물 묘사는 물론이고 대상의 성품까지도 표현되었다. 인생에서 큰 굴곡은 없었는지, 개인 음악가를 고용해 연주를 들으며 식사할 정도로 안정적인 생활을 할 수 있었다. 엘 그레코는 그 시대의 화가로서는 특이하게도 풍경화는 세 점밖에 남아 있지 않고, 신화도 거의 그리지 않았다. 평생 동안 오로지 성서의 스토리와 성인, 그리고 의뢰받은 초상화만 그렸다. 그의 화풍은 다른 어느 화가와도 같지 않았고 뚜렷하게 구별되었다. 그의 작품은 대체로 인물은 길쭉해 민첩해 보이고, 빛을 받아 환하며 색상은 화려하게 사용되었다.

기독교 성화의 대표 주제인 목자들의 경배Adoration of the Shepherds는 수많은 작가의 작품이 전해진다. 엘 그레코도 여러 점의〈목자들의 경배〉제단화를 남겼다. 프라도에 전시되어 있는 작품은 그가 사망하기 직전인 1614년에 완성된 작품이다. 그는 상상력과 직관을 더해 생생한 장면을 연출했다. 형태보다는 빛과 색의 사용을 중요시했고, 그림 속 인물들은 빛을 품고 있거나 반사시켜 초자연적이고 신비롭게 표현되었다. 후기로 갈수록 주변 상황은 무채색으로 처리되었고, 중심 인물은 원색을 사용해 강조했다. 원색도 아주 기본적인 삼원색을 주로 사용한다. 그림 속 인체

비율은 길고, 뒤틀리는 표현으로 격렬한 몸짓이 느껴진다. 그만의
특징이 너무나 확실해서 미술관을 다니다 보면 엘 그레코의 그림
은 빠르게 알아볼 수 있는 즐거움이 있다. 〈목자들의 경배〉를 주
제로 한 독일 화가인 안톤 라파엘 멩스Anton Raphael Mengs, 1728~1779
와 스페인 화가 무리요Murillo, 1617~1682의 작품도 빼놓을 수 없다.
모두 다 완벽하고 아름답지만 엘 그레코의 그림은 아름다움에 더
해 하늘하늘 움직이는 듯한 역동성이 느껴진다.

　마리아 데 아라곤 제단화Doña María de Aragón Altarpiece는 엘 그레
코가 1596년부터 1599년 사이에 마드리드에 있는 예배당을 위해
제작한 것이다. 이 제단화에 대해 많은 논란이 있는데 총 7점으로
구성되었을 거라 추정되며 현재 6점이 보존되고 있다. 나폴레옹의
형인 조제프 보나파르트가 스페인 왕이 된 후 자행한 종교탄압으로
1810년에 이 제단화는 해체되었다. 현존하는 6점은 성서에 나오는

그리스도의 생애를 순서대로 다루고 있다. 〈수태고지〉, 〈목자들
의 경배〉, 〈그리스도의 세례〉, 〈십자가 처형〉, 〈오순절 성령강림〉,
〈그리스도의 부활〉 이렇게 총 6점이 남아있고, 7번째 그림인 〈성
모의 대관식〉은 분실된 것으로 추정된다. 6점 중에서 5점은 프라
도 미술관에서 볼 수 있고, 〈목자들의 경배〉는 루마니아 국립미술
관The National Museum of Art, Romania에서 볼 수 있다.

　　보통 종교화를 보면 그 당시 얼마나 신실한 마음을 가지고 혼
을 다해서 그렸을까 상상해 보기도 하지만, 때로는 맹목적인 신앙
심으로 그리지는 않았을까 하는 의심이 들 때도 있었다. 그런데
엘 그레코의 제단화 시리즈를 보면 조금 다른 느낌이 든다. 그의
화풍이 차별화되어서 그런 걸까. 기존의 성서화와는 다르게 빨려
들어가는 느낌이 든다. 아마도 당시에 글을 읽지 못했던 성도들은
엘 그레코의 제단화를 보면서 굉장한 감동을 받았을 것이고 성서
의 내용도 쉽게 이해했을 것이라고 생각된다. 그냥 잘 그린 그림

이 아니고 그림 속에서 성지순례를 하는 느낌이 든다. 엘 그레코가 평생을 살았던 톨레도를 방문하는 것도 추천한다. 톨레도 대성당과 수도원에는 엘 그레코의 제단화가 그대로 남아있는데 정말 성스럽다. 톨레도는 마드리드에서 가까워서 하루 코스로 다녀올 수 있다. 프라도 미술관에 전시되어 있는 여러 제단화 중 〈오순절 성령강림Pentecost〉이 감동적이어서 함께 싣는다.

프라도 미술관에는 왕실의 그림과 성화 위주로 소장되어 있지만, 그렇다고 지루하지만은 않다. 미래의 세계를 그린 듯한 네덜란드 화가인 히에로니무스 보스Hieronymus Bosch, 1450년경~1516의 〈세속적인 즐거움의 정원〉은 이미 21세기의 상황을 알고 그린 듯해 자세히 볼 수록 신기하다. 플랑드르 북부 화가 요아킴 파티니르Joachim Patinir, 1480년경~1524의 〈스틱스강을 건너는 카론이 있는 풍경〉도 천국과 지옥을 묘사한 몽환적인 그림으로 매우 특이하니 놓치지 말자.

〈오감〉 시리즈 속에서 만나보는 보물창고

대학원 과정에서는 두 차례 해외 미술관과 아트 페어 등으로 필드 트립을 다녀오는 코스가 포함되어 있었다. 그중 한번은 마드리드로 미술관 투어를 가게 되었는데, 나는 대학원 입학 바로 전에 부모님과 마드리드 미술관을 다녀온 적이 있어서 은근히 예습했다는 마음을 가지고 여유 있게 다녀올 수 있었다.

대학원 수업 중에 우리는 여러 번 호기심의 방Cabinet of curiosities에 대해 배웠다. 이것은 유럽의 르네상스 시대에 호기심으로 수집한 것들을 모아놓은 방으로 독일어로 'Kunstkammer'를 쓰기도 한다. 보물창고라고 생각하면 이해하기 쉬울 듯하다. 이 보물창고에 대해서는 수업 중 여러 번 설명을 들으며 상상으로 그려볼 수 있었지만, 그보다 교수님의 설명을 시각적으로 보여주는 작품이 있었으니 프라도 미술관에 소장되어 있는 〈시각의 알레고리Allegory of Sight〉였다. 우리 과 친구들과 함께 이 작품을 마주 대했을 때는 학습효과 덕분에 이 작품의 디테일에 대해서 직접 설명할 수 있는 수준이 되어 있었다.

이 작품은 두 명의 작가가 공동으로 작업했다. 그중 얀 브뤼헐Jan Brueghel the Elder,

1568~1625은 지금의 브뤼셀Brussels 지역에서 출생한 플랑드르 화가로 정말 유명한 화가인 피테르 브뤼헐Pieter Bruegel the Elder의 아들이다. 또 한 명의 작가는 우리에게 친숙한 루벤스Peter Paul Rubens, 1577~1640로 이 둘은 매우 친한 친구였다.

얀 브뤼헐과 루벤스의 공동 작업 중에 가장 유명한 작품이 1617~1618년경에 제작된 〈오감The Five Senses〉 시리즈로 〈시각Sight〉, 〈청각Hearing〉, 〈후각Smell〉, 〈미각Taste〉, 〈촉각Touch〉으로 구성되었다. 이 작품은 1617년 네덜란드의 통치자인 알베르트Albert VII, 1559~1621와 이사벨라 여왕이 의뢰해 제작되었다. 이 작품 중에서 〈시각〉의 내용이 호기심의 방을 묘사하고 있다. 〈시각〉은 17세기 초의 예술과 당시 사람들이 갖고 있던 호기심을 잘 보여주는 작품이다. 알베르트는 루돌프 2세의 형제이며, 이사벨라는 스페인 펠리페 2세의 딸로 호기심의 방을 꾸미는 것을 좋아하는 열정적인 수집가들이었다. 현재 그들의 수집품은 흩어졌지만, 이 작품 속에서 그들의 수집에 대한 열정을 엿볼 수 있다.

〈시각의 알레고리〉에서는 다양한 수집품을 캔버스 안에 담아 보여주고자 했다. 보통의 호기심의 방에는 자연물naturalia, 과학 기구, 동전, 보석, 골동품, 그리고 미술품 등을 포함한다. 이 작품 속에서도 자연물인 조개껍질과 과학 기구인 지구본, 나침반, 망원경, 그리고 동전, 보석, 고대 유물과 로마 흉상 등 다양한 예술품을 볼 수 있다. 이 중 일부는 알베르트와 이사벨라가 실제로 소유했던 작품들이다.

그림 속의 오브제들은 부와 권력을 가지고 있던 사람들의 생각과 삶의 방식을 상징적인 의미로 나타내고 있다. 다양한 과학 기구들은 천문학과 자연과학 그리고

얀 브뤼헐, 루벤스, 〈시각의 알레고리〉, 1617, 프라도 미술관

종교를 대하는 인간의 두려움과 경외심을 나타낸다. 고대 흉상과 다양한 예술품은 그들의 지적 자부심과 문화적 풍요로움을 상징하며, 뒤에 걸려 있는 태피스트리(여러 색실로 그림을 짜서 넣은 직물)는 부의 상징이다. 당시에는 태피스트리 제작이 어려웠고 제작에 시간이 많이 소요되었을 뿐만 아니라 빛에 약했기 때문에 바니시 처리로 보존되는 페인팅에 비해 더 귀하게 여겨졌다.

그림 속을 자세히 보면 원숭이와 공작새도 보이는데 이국적인 동식물을 모으는 것 또한 당시 부유층의 특권이었다. 17세기 유럽에서는 특이하고 이국적인 꽃은 비싸고 귀하게 여겨졌는데, 당시에 유행하던 특이한 꽃으로는 줄무늬가 들어간 튤립이 있었다. 간혹 당시의 꽃 정물화를 보면 특이하고 귀한 꽃들만 모아서 화병

에 담아 그린 그림들이 있다. 꽃이 피는 계절과 상관없이 활짝 피어 있는 꽃들을 모아서 그린 그림을 보게 되면 작가가 상상해서 그렸구나, 생각하곤 한다. 영국의 버킹엄 궁전 앞 세인트 제임스St. James's 공원에는 현재 펠리컨 40여 마리가 살고 있다. 17세기 영국 왕실에서도 코끼리, 악어, 낙타 같은 이국적인 동물들을 데려와서 키우는 호기심이 있었고, 이에 러시아 대사가 1664년에 펠리컨을 선물해 지금까지 귀하게 지켜오고 있다고 한다. 대륙과 섬이라는 거리감은 있지만 유럽 안에서의 유행은 비슷하게 돌았던 것 같다.

프라도 미술관 Museo del Prado
벨라스케스가 남긴 마르가리타 테레사 초상화 총정리

벨라스케스,
⟨분홍색 가운을 입은 인판타
마르가리타 테레사(Infanta
Margarita Teresa in a Pink
Gown)⟩, 1653~1654, 빈 미술
사 박물관, 2세 때 모습.

벨라스케스, ⟨제목 없음⟩,
1654, 루브르 박물관,
3세 때 모습.

벨라스케스, ⟨제목 없음⟩,
1656, 빈 미술사 박물관,
⟨시녀들⟩ 작품과 같은 드레스
를 입고 있는 것으로 미루어
보아 그리는 김에 한 점 더 그
려서 레오폴트 1세에게 보낸
것으로 추정된다. 이 작품이
《합스부르크 600년, 매혹의
걸작들》 전시로 한국을 방문
했다.

벨라스케스, ⟨제목 없음⟩,
1656, 월리스 컬렉션,
오스트리아로 보내진 전신 초
상화와 매우 비슷하다.

2022년 가을 프라도 미술관에 소장된 벨라스케스의 명작 〈시녀들〉속의 공주님이 한국을 방문했다. 오스트리아 수교 130주년을 기념해 빈 미술사 박물관과 함께 기획된 특별전《합스부르크 600년, 매혹의 걸작들》이 서울 국립중앙박물관에서 개최되었고, 마르가리타 테레사Margarita Teresa, 1651~1673의 초상화를 대대적으로 홍보했다.

　나는 같은 시기인 늦가을에 런던에 방문했다. 월리스 컬렉션에서 관람하던 중 높은 위치에 걸려 있는 작은 액자 속의 한 소녀가 눈에 들어왔는데 무척 낯이 익었다. 많이 보던 그림이다 싶었는데, 이 그림은 한국을 방문 중인 초상화와 아주 비슷한 마르가리타 테레사 공주의 초상화였다. 〈시녀들〉을 그리기 전에 연습 삼아 여러 점을 그린 걸까. 도대체 벨라스케스는 마르가리타 공주의 초상화를 몇 점이나 그린 걸까. 프라도 미술관뿐만 아니라 다른 곳에서도 마르가리타 공주의 초상화가 여러 점 있었는데, 너무 여러 곳에서 본 듯해 정리가 필요했다.

우리에게도 친숙한 마르가리타 공주

벨라스케스는 마르가리타 공주의 초상화를 1653년부터 1659년 사이에 6점 정도 남겼다. 그의 대표작인 〈시녀들〉속 주인공인 공주는 당시 5세 정도였다. 마르가리타 공주는 스페인이 가장 부흥했던 시기의 통치자인 펠리페 4세Felipe IV, 1605~1665와 그의 두 번째 부인인 오스트리아의 마리아나 왕비Mariana Anna of Austria, 1634~1696 사이에서 태어난 첫째 아이였다. 공주는 〈시녀들〉 작품으로 우리

에게 더욱 친숙한 합스부르크 왕가의 한 사람이 된 것 같다.

당시 합스부르크는 스페인과 오스트리아를 나눠서 통치하고 있었다. 부부의 몇 안 되는 생존 자녀 중 한 명이었던 마르가리타 공주를 엄마의 남동생, 즉 외삼촌인 신성 로마 제국의 황제 레오폴트 1세Leopold I, 1640~1705와 1666년에 결혼시킨다. 이때 마르가리타 공주는 15세밖에 안 되었다. 공주가 3세 때 이미 정략결혼이 결정되었기에 남편이 될 왕에게 공주가 잘 성장하고 있음을 보여주기 위해 때마다 공주의 초상을 그려서 오스트리아 빈Wien으로 보냈다. 이 때문에 마르가리타 공주의 주요 초상화들은 빈에 소장되어 있다. 벨라스케스는 공주의 주걱턱을 감안해서 그렸지만 공주가 성장하면서 더 이상은 숨길 수가 없었나 보다. 프라도 미술관에는 벨라스케스가 세상을 떠난 후에 그의 사위 후안 바우티스타 마르티네스 델 마조Juan Bautista Martínez del Mazo, 1612~1667가 그린 공

주의 초상화가 몇 점 더 남아 있는데, 그 그림들 속에서는 주걱턱이 훨씬 더 심하게 표현되었고 전체적인 모습도 다르게 느껴진다. 벨라스케스 그림 속의 공주는 귀엽고 총명해 보이며 아름답게 잘 커가는 모습이다.

공주의 8세 전 초상화들을 나이별로 정리해 보니 나의 혼란스러움이 한결 정리가 되었다. 공주는 어린 나이에 결혼해 아이 넷을 낳았으나 그중 셋이 요절했다. 몸이 약했던 마르가리타 테레사는 6년간의 결혼 생활을 끝으로 21세에 사망했다. 2세 때부터의 귀여운 모습이 눈에 익어서 그런지 더욱 안타까운 마음이 든다. 짧은 생 못다 받았던 사랑을 수백 년이 지난 지금 더 많이 받고 있는 게 아닐까.

국립 레이나 소피아 왕비 예술센터
Museo Nacional Centro de Arte Reina Sofía
전쟁과 게르니카

알베르토 산체스,
〈스페인 마을에는 별로 이어
지는 길이 있다〉, 1937,
복제품

프라도 미술관의 성화와 역사화가 너무 무겁다면 인근의 현대미술관을 방문해 봐도 좋겠다. 이곳은 16세기 펠리페 2세 때 병원으로 설립되어 1965년까지 사용되었다. 병원조차도 몇 백 년의 역사를 갖고 있구나. 1986년 마드리드는 이 건물의 역사적 예술적 가치를 보존하기로 결정하면서 왕비의 이름을 사용해 국립 레이나 소피아 왕비 예술센터로 헌정되었다. 이후 후안 카를로스 1세 Juan Carlos I, 1938~와 소피아 왕비Sofia, 1938~는 스페인 정부가 보존해 온 예술품과 스페인 현대미술관의 소장품을 이곳으로 가져오고 1992년에 국립미술관으로 개관하게 된다. 이곳에는 스페인의 대가 파블로 피카소, 살바도르 달리, 호안 미로, 후안 그리스뿐만 아니라 20세기 유럽의 현대 작품을 많이 보유하고 있다.

미술관의 복도

참 신기하다. 몇 백 년 동안 병원으로 쓰여서 그런지 아직도 병원의 느낌이 남아 있다. 오래된 영화에 나오는 병동의 모습이 느껴져서 왠지 하얀 모자를 쓰고 하얀 원피스를 입은 간호사가 걸어다닐 듯한 분위기다. 높은 층고에 아래위로 긴 창문을 통해 내려다 보이는 안뜰도 아늑하다. 저 곳 벤치에 환자들이 앉아 햇볕을 쬐지 않았을까.

미술관의 정원

낡은 것을 부정하고 세상을 바꾼다

프라도 미술관에 이어 이곳에서도 마드리드에서 예술 공부를 하는 유학생의 설명을 들으며 관람했다. 덕분에 이해하기 어려웠던 현대미술 속에서 처음으로 다다이즘을 구별할 수 있게 되었다. 책에서만 보던 다다이즘은 의외로 쉬운 개념이었다. 우리는 꽹장히

집중해서 들으며 다다이즘과 가까워졌다.

세계대전을 겪으며 충격을 받은 예술가들은 삶의 근간이 되던 제도를 부정하고 전통적인 것에 반대하며 비뚤어지기 시작했고, 사회적 도덕적 틀 안에서의 삶이 허무하게 느껴지며 모든 것을 뒤엎고 파괴하고 싶었다. 그들은 미술뿐만 아니라 음악, 문학, 예술 전반에서 기존의 가치와 형식을 부정하고 비꼬며 세상을 바꾸고자 했다. 1952년 전쟁을 피해 스위스로 도피했던 예술가들이 모여서 붓과 팔레트, 물감, 캔버스와 같이 구태의연한 낭만주의를 버리겠다고 선언한다. 이 분위기는 예술가들의 호응을 받으며 세계 곳곳으로 퍼져나갔다. 1916년부터 1922년까지 아주 짧은 시간에 불같이 일어났다가 사그라든 운동이었지만 많은 사람이 영향을 받았고, 이후 초현실주의로 이어졌다.

다음 작품은 뉴욕에서 다다이즘Dadaism을 이끈 만 레이Man Ray, 1890~1976의 작품이다. 1923년 처음 제작되었을 때의 제목은 〈파괴되어야 할 물체〉였으나 1957년 파리의 다다 전시회에서 작품이 파괴되었고, 이후에 리메이크 된 작품이 출품되면서 〈파괴할 수 없는 물체Indestructible Object〉로 제목이 바뀌었다.

'다다Dada'라는 이름은 별 뜻을 담고 있지 않다. 원래 '다다'는 프랑스어로 어린이 장난감인 목마를 뜻한다. 그들은 모여서 이 운동의 이름을 뭐라고 지을까 하면서 사전을 임의로 펼쳤고, 그때 그들의 눈에 들어온 단어가 '다다'여서 '다다'로 정했을 뿐 아무런 의미가 없다. 즉 무의미함을 암시하는 단어를 선택한 듯하다.

다다이스트들은 캔버스에 이질적인 재료들을 오려 붙이며 논리적이길 거부했으며, 전혀 아름답지 않은 오브제를 보여주며 아

만 레이,
〈파괴할 수 없는 물체〉,
1923~1933, 1982,
국립 레이나 소피아 왕비
예술센터

름답냐고 물었다. 우연히 나오는 결과물을 선호했고 계획하고 생각하는 창작을 거부했다. 몬드리안의 추상미술과는 전혀 다른 개념이다. 몬드리안은 선과 색채로 계획된 아름다움을 추구했고, 다다이즘은 일부러 계획해서 만드는 아름다움을 추구하지 않는다. 폐품이나 고철, 쓰다 버린 용품같이 이미 생산된 물건이라도 아름답다고 생각되면 그 자체가 예술품이 된다. 1917년 뉴욕에서 출품된 마르셀 뒤샹의 〈샘〉이 대표적인 사건으로 남아있다. 마르셀 뒤샹은 남성 소변기를 작품으로 출품했다. 원작품은 사라졌지만 복제품이 16개나 남아 있어서 현대미술관에서 종종 만나볼 수 있다. 현대미술품 중에 이상한 오브제와 의미 없는 요소들로 채워진 작품을 보면서 이해하려고 노력할 필요는 없다. 이런 작품들이 다다이즘이겠거니 하고 보면 훨씬 편안하고 재미있게 다가온다.

스페인의 초현실주의 작가

사랑받는 스페인의 대표 작가 호안 미로Joan Miró, 1893~1983는 바르셀로나에서 태어났다. 초현실주의 작가로 평가받는 그의 작품은 회화뿐만 아니라 사랑스러운 조각품과 도예품으로도 많이 접할 수 있다. 그의 고향인 바르셀로나는 스페인 동북쪽인 카탈루냐 해안 지역에 위치한 도시로 마드리드와는 역사도 다르고 언어도 다르며, 지금까지도 스페인으로부터의 독립을 원하는 지역이다. 그는 일찍이 프랑스에 정착해 고향을 오가며 작업을 했으나 내전 때는 고향에 돌아갈 수가 없었다. 그의 초기 작품에서는 카탈루냐를 사랑하는 민족주의 성향이 보이고, 이후 스페인 내전으로 정치적

호안 미로, 〈회화(Painting)〉,
1927, 국립 레이나 소피아
왕비 예술센터

호안 미로, 〈흡연자의 머리
(Head of a Smoker)〉, 1925,
국립 레이나 소피아
왕비 예술센터

탄압을 겪으면서는 초현실적인 표현으로 억압당하는 심경을 표
현했다고 하는데, 그림을 겉으로 봐서는 그런 마음으로 그렸는지
알 수가 없다. 그는 고향에서 훨씬 더 칭송을 받는다. 바르셀로나
에는 호안 미로를 기념하는 미술관도 있고, 도심 곳곳에서 그의 대
형 조각품을 볼 수 있다. 호안 미로의 그림은 의미를 떠나서 일단
귀엽고 예쁘다. 캐릭터 같기도 하고 상징적인 의미를 가지고 있을
듯한데, 깊이 알면 심각해진다고는 하지만 작가의 깊은 뜻을 알아
보고 싶은 사랑스러운 그림이다.

긴 이름처럼 장수한 피카소

이 미술관에서는 그 유명한 피카소의 〈게르니카〉 작품을 만날 수
있다. 스페인 내전 중에 반란군인 프랑코Franco를 지원한 나치 독
일은 1937년 4월 26일 스페인 게르니카Guernica 지역을 비행기로
폭격해 수백 명의 민간인이 희생되었는데, 이 참상을 그린 대작이

〈게르니카〉이다. 가로 777cm, 높이 350cm의 큰 캔버스에 그려진 인물들은 공포와 절망감이 가득 찬 눈망울과 몸짓으로 전쟁의 잔혹함과 슬픔을 그대로 전달하고 있다. 이 작품은 1937년 7월 파리 만국박람회의 스페인관에 전시되었고, 이 끔찍한 사건을 국제적으로 알리게 된다.

이후 〈게르니카〉는 영국과 스칸디나비아에서 전시되었고, 뉴욕으로 건너가 현대미술관MoMA, The Museum of Modern Art에 맡겨진다. 스페인 내전에서는 프랑코가 승리했고, 반대파 수만 명이 처형되는 잔혹한 보복이 뒤따랐다. 피카소는 스페인에 자유와 민주주의가 확립되기 전까지는 〈게르니카〉를 스페인으로 돌려보내지 않겠다는 뜻을 밝혔다. 〈게르니카〉는 1981년까지 뉴욕의 현대미술관에서 가지고 있다가 프라도 미술관으로 반환되었고, 이후 국립 레이나 소피아 왕비 예술센터가 개관하면서 이곳에 안착하게 되었다. 아마도 앞으로 이 자리를 떠날 일은 없지 않을까.

파블로 피카소Pablo Ruiz Picasso, 1881~1973는 스페인 남쪽 바닷가 마을 말라가Málaga에서 태어났다. 피카소의 출생 신고서에는 그의 이름이 '파블로 디에고 호세 프란시스코 데 파울라 후안 네포무세노 마리아 데 로스 레메디오스 시프리아노 데 라 산티시마 트리니다드 루이스 이 피카소Pablo Diego José Francisco de Paula Juan Nepomuceno María de los Remedios Cipriano de la Santísima Trinidad Ruiz y Picasso'로 기록되어 있다고 한다. 이름이 길어서일까. 장수는 기본이고, 애인과 부인도 많았고, 미술 사조도 여러 개 만들었으며, 작품도 엄청나게 많이 남겼다. 스페인은 전통적으로 부모의 성을 합쳐서 이름을 짓게 되는데, 조상들의 성을 정리하지 않고 계속 붙이다 보면 이렇게 길

어지게 된다. 피카소도 부모의 성만 붙이면 파블로 루이스 피카소가 되는데, 이름은 파블로, 아버지 성은 루이스, 어머니 성은 피카소이다. 피카소는 19세 때 본인의 선택으로 어머니의 성만 선택해 파블로 피카소로 자신의 이름을 정리했다.

피카소가 평생 남긴 작품은 셀 수도 없이 많다. 그의 카탈로그에만도 16,000점 이상의 그림이 남겨져 있다. 보통의 예술가보다 몇 배나 많은 양이다. 그가 사망했을 때 재산 목록에는 45,000점 이상의 예술품이 기록되어 있었다. 그는 동시대 예술가들과 작품을 교환하기도 했고, 구매도 많이 했다. 그는 프랑스에서 사망하면서 현금 대신 작품으로 세금을 납부했고, 파리는 세금으로 받은 피카소의 작품으로 피카소 미술관을 설립하게 된다. 이렇듯 많은 나라들이 현금 대신 예술품으로 상속세를 받기도 한다. 그의 고향인 바닷가 마을 말라가와 바르셀로나에도 그를 기념하는 미술관이 있다. 피카소의 작품은 수량이 엄청나게 많음에도 작품의 가치는 하락하지 않고 세계 최고의 가격을 유지하고 있으며, 피카소 스스로 기록을 계속 경신하고 있다.

그는 프랑스 공산당에 가입했고, 이념을 뛰어넘어 인권을 수

호하는 평화주의자였다. 피카소는 유엔과 미국의 한국전쟁 개입에 반대하며 〈한국에서의 학살Masacre en Corea〉 작품을 남겼다. 그래서 이 작품은 피카소의 정치적 성향을 보여주는 작품 중 하나라고 평가된다. 이 그림에서는 고야와 마네의 그림처럼 벌거벗은 여성과 어린이들이 두려움에 떨며 처형당하는 모습을 그리며 전쟁에 반대하고 평화를 강하게 호소하고 있다.

스페인 미술 여행의 묘미

스페인은 태양이 지지 않는 나라라는 명성답게 엄청난 컬렉션을 소유하고 있지만 세계적인 예술가들이 많이 탄생한 것에 비해 예술품 관리 시스템이 갖춰지기까지 다소 오랜 시간이 걸렸다. 국가 정세가 오랫동안 혼란스러웠기 때문일 것으로 생각된다. 역사적으로 전쟁도 많았고, 지독한 내전과 세계대전, 오랜 독재 정치로 짠한 마음이 드는 나라이다. 파리나 런던처럼 넘치지도 완벽하지도 않은, 어딘가 모를 허술함이 느껴지는 게 스페인 여행의 묘미이

다. 미술관 입구 바로 앞에 맛있는 타파스 식당도 있으니 샹그리아
도 마시며, 미술관 앞 마당에 서 있는 알베르토 산체스Alberto Sánchez, 1895~1962의 〈스페인 마을에는 별로 이어지는 길이 있다El pueblo español tiene un camino que conduce a una estrella〉 조각도 감상해 보자.

티센 보르네미사 국립미술관
Museo Nacional Thyssen-Bornemisza
연어색 전시실

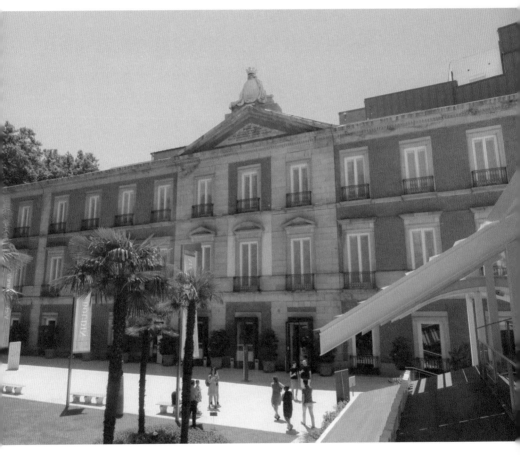

**티센 보르네미사
국립미술관 외관**
출처: 티센 보르네미사 국립미술관
홈페이지

티센 보르네미사 국립미술관은 프라도 미술관과 국립 레이나 소
피아 왕비 예술센터에서 가까운 위치에 있으며 마드리드 3대 미
술관으로 꼽힌다. 네오클래식 양식의 붉은 건물과 야자수가 있는
정원은 스페인 분위기가 물씬 풍긴다. 이름도 낯설고 건물도 아담
해 보여서 금방 보고 나올 수 있을 거라 방심했다. 한 가문에 의해
서 수집된 컬렉션은 13세기 이탈리아 회화에서 팝아트에 이르기
까지 시대별로 체계적으로 전시되어 있어서 서양 미술사를 한 번
에 다 읽을 수 있었다. 특히 프라도 미술관과 국립 레이나 소피아
왕비 예술센터에서 볼 수 없었던 19세기 컬렉션이 너무나 훌륭하
게 전시되어 있어서 눈이 호강하는 시간이었다.

막강한 부를 이룬 가문이 소유한 작품

철강과 석유, 군수 사업으로 부를 이룬 독일의 티센 가문은 3대에
걸쳐서 기업과 미술품을 상속했다. 아우구스트 티센August Thyssen,
1842~1926이 1905년경 로댕에게 7개의 조각품을 의뢰하면서 예술
품 수집이 처음 시작되었다. 아버지의 컬렉션을 이어받은 하인리
히 티센Heinrich Thyssen, 1875~1947은 헝가리 남작 딸과의 결혼으로 귀
족 칭호를 얻으면서 티센 보르네미사Thyssen-Bornemisza로 성을 바꾸
었다. 그는 13세기 고전미술부터 19세기 작품까지 다양한 장르를
수집했는데 베네치아 출신 화가 비토레 카르파초Vittore Carpaccio,
1460경~1525의 〈기사의 초상Young Knight in a Landscape〉과 한스 홀바인
Hans Holbein, 1497~1543의 〈헨리 8세 초상화Portrait of Henry VIII〉를 컬
렉션에 추가한다. 영국의 헨리 8세Henry VIII, 1491~1547는 궁정 화가

였던 한스 홀바인에게만 직접 모델을 해주었다고 한다. 다른 화가
들이 그린 헨리 8세의 모습은 홀바인이 그린 초상화를 보고 따라
그린 것이고, 홀바인이 그린 헨리 8세의 초상화는 몇 점 안 남아 있
어서 아주 귀하다.

이 그림은 원래 스펜서Spencer 가문에서 소유했던 작품이었다.
1400년대부터 이어져온 스펜서 가문은 잘 알려진 대로 비운의 웨
일스 공비 다이애나Diana, Princess of Wales, 1961~1997의 친정이다. 굉
장한 부를 소유했던 스펜서 가문은 19세기 후반에 재정 상황이 어
려워지며 여러 자산을 매각하게 된다. 예술에 조예가 깊었던 스펜
서는 상당한 가치가 있는 명작들을 소유하고 있었고, 그중 한 점인
〈헨리 8세 초상화〉를 매각하게 된다. 1930년 당시에는 큰 금액인
10,000파운드에 판매되었으나 1998년에는 약 5,000만 파운드의
가치로 평가되었다고 한다.

3대째 상속자인 한스 티센 보르네미사Hans Thyssen-Bornemisza,

1921~2002는 20세기 현대 작품을 다양하게 수집했고, 친척들이 판매하려고 내놓은 미술품까지 사들이며 소장품의 규모를 늘려갔다. 스위스 루가노에 거주하며 자택에서 소장품을 전시하던 그는 스위스 정부에 미술관 지원을 요청했으나 충분한 재정적 지원을 받지 못했다. 이 소식을 들은 유럽 여러 국가들은 컬렉션에 눈독을 들이며 앞다투어 전시 공간 지원을 제안한다. 그러나 미스 스페인 출신이었던 한스의 아내 카르멘 세르베라Carmen Cervera, 1943~의 영향으로 스페인에서 지원받기로 결정되고, 1992년에 마드리드의 비야에르모사 궁Palace of Villahermosa을 리모델링해 티센 보르네미사 국립미술관을 개관하게 된다. 스페인 정부는 티센의 컬렉션 가운데 775점을 3억 5,000만 달러에 매입했고, 일부는 카르멘으로부터 대여받아 전시하고 있다. 영향력 있는 카르멘의 의견을 반영해 미술관 내부의 인테리어 색상은 연어색으로 선택되었다. 좀 특이한 색상이긴 한데 그림과 은근히 잘 어울린다.

　3층으로 올라가면 14세기 초기 이탈리아 작품과 15세기 플랑드르 작품이 전시되어 있다. 층별로 유럽 미술사뿐만 아니라 북미

바실리 칸딘스키,
〈뮌헨의 루트비히교회(The
Ludwigskirche in Munich)〉,
1908, 티센 보르네미사
국립미술관

바실리 칸딘스키, 〈무르
나우: 오버마르크트의 주
택(Murnau: Houses in the
Obermarkt)〉, 1908, 티센
보르네미사 국립미술관

회화까지 흐름을 느끼며 체계적으로 볼 수 있다. 2층의 인상파 컬
렉션은 기대 이상으로 다양하고 좋은 작품이 많아서 시간이 부족
하게 느껴질 정도였다. 1층으로 내려와서 20세기 현대 작품까지
만나면서 탄탄한 짜임새에 놀라지 않을 수가 없었다. 독재정치와
내란으로 유럽에서 가장 가난한 나라라는 오명까지 썼던 스페인
은 반쪽짜리 컬렉션만 보유하며 체면을 구길 뻔했으나 티센 보르
네미사 가문 덕분에 현대미술품까지 갖춘 완벽한 컬렉션을 소장
할 수 있게 되었다.

　티센 보르네미사에서 만난 러시아 작가 바실리 칸딘스키
Wassily Kandinsky, 1866~1944의 작품이 눈에 띈다. 칸딘스키의 추상 작
품은 그동안 볼 기회가 많았는데, 추상으로 변하기 전 단계의 작품
이라니 낯설다. 유럽 전역을 여행하고 독일의 바이에른으로 돌아
온 그가 알프스 기슭에 있는 작은 마을 무르나우Murnau에 정착했
을 때인 1908년에 그려진 그림들이다. 대담한 붓놀림과 강렬한 색

상에서는 당시 유행하던 야수파의 기법이 보이고, 그림 속에 묘사된 관중의 모습에서는 점묘법의 사용이 눈에 띄는 매우 개성이 강한 그림이다. 이후 그의 그림은 급속하게 추상화로 변해간다.

예술과 외설의 경계

마침 폴란드-프랑스 화가 발튀스Balthus의 전시가 열리고 있었다. 발튀스는 동화의 한 장면을 보는 듯 어린 소녀들을 예쁘고 사랑스럽게 그리기도 했고, 어떤 작품은 몽환적인 분위기가 묘하기도 하다. 아슬아슬한 위험이 감지되며 갸우뚱하다 보면 다소 과한 표현으로 당황스럽기도 했다. 역시나 그는 어린 소녀를 에로틱하게 표현해 소아성애 혐의를 받으며 논란이 있었다고 한다. 어디까지를 예술로 봐야 하는 건지, 문화적 차이라고 생각해야 하는 건지 다소 혼란스러운 경계에 있는 작품들이 있었다.

　마드리드는 역사가 있고 맛있는 음식도 많고, 미술관도 알찬 매력 만점의 도시이다. 인근의 소도시들도 깊은 역사와 특유의 자연환경으로 어느 한 도시도 빠질 수가 없다. 마드리드에서는 3대 미술관 외에도 스페인 대표 인상주의 화가인 호아킨 소로야Joaquín Sorolla, 1863~1923의 소로야 미술관The Museum Sorolla도 추천한다. 스페인의 어두운 역사 속에서도 밝게 그린 인상파 그룹이 있었을 텐데, 다음 마드리드 방문 때는 스페인의 인상파 그림을 관심있게 보고 싶다.

이재가
들려주는
미술 이야기

발튀스와 소녀 그림

마드리드에서의 마지막 날, 우리 가족은 뿔뿔이 흩어져서 각자 보고 싶은 것을 더 보기로 했다. 그때 엄마와 나는 티센 보르네미사 국립미술관을 선택했는데, 그곳에서 만났던《발튀스 기획전》이 정말 기억에 남는다.

나는 파리 오르세 미술관의 드가 작품이나 오랑주리에서 볼 수 있는 르누아르 작품과 같이 내 기준 보기만 해도 기분이 좋아지는 작품을 제외하고는 웬만한 회화 작품을 보면서 크게 감동을 받아 사진을 찍거나 뮤지엄숍에서 포스터를 사서 간직하는 경우가 별로 없었다. 그런데 발튀스 전시를 보면서는 정말 많은 사진을 남겼고 가장 마음에 드는 작품인〈거리The Street〉는 작은 액자까지 구매했다.

후에 이렇게 마음에 드는 작가가 한 명 더 생겼을 때 두 작가 사이에서 확실한 공통점을 찾을 수 있었다. 정확히 설명할 수는 없지만 이들이 사용하는 붉으면서도 채도가 낮은 듯한 색감이 내 이목을 끌었다. 색감 자체가 매혹적이었기 때문에 발튀스 작품에서 그 어떤 논란의 여지도 느낄 수 없었고, 더군다나 성적인 상징성이 있는지는 전혀 알아차릴 수가 없었다. 이후 석사 과정 중에 발튀스에 대한 에세이를

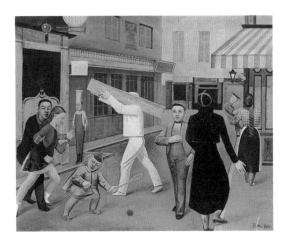

발튀스, 〈거리〉, 1933, 뉴욕 현대미술관

쓰면서 새로운 사실들을 접하게 되었고, 최근까지도 논란이 있었음을 알게 되어서 그 내용을 나눠보려고 한다.

파리에서 태어난 발튀스의 아버지는 유명한 미술사가였고 어머니는 화가였다. 발튀스는 늘 예술가와 작가들이 오가는 환경에서 자랐고, 그의 형 피에르 클로소프스키Pierre Klossowski, 1905~2001도 저명한 작가이자 철학자로 성장했다. 제1차 세계대전이 시작되자 독일 시민권을 가지고 있던 발튀스 가족은 추방을 피해 파리를 떠나 스위스에 정착했고 나중에는 베를린으로 이주한다. 1917년에 발튀스의 어머니는 혼자서 발튀스와 형을 데리고 제네바로 이사하고, 그녀는 그곳에서 그 유명한 시인 라이너 마리아 릴케Rainer Maria Rilke와 연인이 된다. 릴케는 발튀스의 예술적 재능을 알아보고 그의 첫 작품 출판을 도와준다.

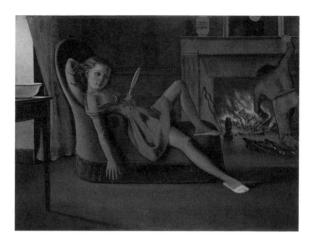

발튀스, 〈좋은 날들(The Golden Days)〉, 1946,
워싱턴 D.C. 허시혼 박물관과 조각공원(The Hirshhorn Museum and Sculpture Garden)

발튀스는 청년기에 이탈리아 피렌체에서 프레스코화를 공부하고, 1933년에 다시 파리로 돌아와 스튜디오를 마련하고 정착한다. 이때 파리에서 사귄 친구들이 피카소, 만 레이, 호안 미로였고 자코메티와는 가장 절친한 친구가 되었다. 또다시 제2차 세계대전이 일어나 피난을 다니면서도 작품 활동을 계속 했고, 1938년에는 뉴욕의 피에르 마티스 갤러리Pierre Matisse Gallery에서 개인전을 열고, 1956년에는 뉴욕의 현대미술관에서 전시를 하며 국제적인 명성을 얻게 된다.

보통 그림에 어떤 특징이 보이면 우리는 작가의 어린 시절에 관심을 가지고 인과관계를 찾으려 한다. 그런데 그의 생애를 들여다보면 그가 성장과정에서 어떤 특이점을 보였다는 기록은 남아 있지 않았다. 단지 그가 자신의 가족사에 대해서 폴란드 귀족이었다는 둥 허상을 주장한 것 이외에는 별다른 이상한 낌새를 찾아볼 수가 없

었다. 같은 시대에 입체파, 초현실주의, 추상표현주의 등의 다양한 흐름이 있었지만 그의 스타일은 한결같이 고전적이었다. 그러나 발튀스의 작품들은 성적 해석의 대상이 되어왔다. 이러한 해석은 주로 그의 그림에서 자주 등장하는 어린 소녀들의 포즈와 표현 때문이었다. 그의 작품에서는 간혹 소녀들이 성인 여성처럼 포즈를 취하거나 특정 신체 부위가 강조되어 성적인 논란의 여지를 제공했다. 이러한 해석은 특히 현대의 시각에서 보았을 때 더욱 민감한 반응을 불러일으켰다.

그러나 발튀스 본인은 성적인 의도를 가지고 그린 것이 아니라고 강하게 반박했다. 발튀스는 자기 작품에 대한 이러한 해석을 "완전한 오해"라고 주장하면서, 어린아이에게서 나오는 순수한 아름다움과 순진함, 그리고 자연스럽게 성장하는 모습을 포착하려는 의도에서 비롯된 것이라고 설명했다. 그는 소녀들의 심리적, 정서적 깊이와 그들의 마음을 표현하고자 했으며, 그 어떠한 방식으로도 도발적이거나 성적인 메시지를 전달하려는 의도가 없었다고 강조했다.

그는 자신의 그림을 보기만 하고 의미를 찾아 읽지 말아 달라고 했다. 또한 그는 작품과 관련해 자신의 개인적인 삶이 분석당하고 관심 받는 것을 굉장히 싫어해서 그의 가족들에게 미술 관련자들과 만나 인터뷰 하는 것을 금지했다고 한다. 사람들이 궁금해할수록 발튀스는 사생활을 숨겼으나, 1967년에 35세 연하의 일본인 화가 세츠코와 재혼하면서 세간의 호기심은 정점을 찍는다.

발튀스 작품에 대한 논란은 최근에도 있었다. 뉴욕 메트로폴리탄 미술관에 소장되어 있는 〈꿈꾸는 테레즈Thérèse dreaming〉는 테레즈라는 이름의 소녀가 한쪽 다리를

발튀스, 〈꿈꾸는 테레즈〉, 1938, 뉴욕 메트로폴리탄 미술관

걸쳐둔 채로 앉아 있고 소녀의 짧은 스커트가 훌렁 올라가 팬티가 보이도록 묘사되어 있다. 이 작품은 2017년에 성적 해석을 불러일으키며 큰 논란이 되었다. 이에 대한 비판이 제기되자 메트로폴리탄 미술관 측은 발튀스의 작품이 예술적 가치를 지니며 다양한 해석이 가능하다는 입장을 취하고, 작품을 철수시키지 않고 설명을 추가해 관람객들이 작품을 더 깊이 이해할 수 있도록 조치한 사례가 있다.

발튀스 작품의 논란은 예술 작품이 갖는 다의성과 관람객의 주관적 해석의 간극을 보여주는 예라고 할 수 있다. 예술이 갖는 개방성은 다양한 해석을 가능하게 하지만 때로는 작품의 의도와 전혀 다른 방향으로 이해될 수도 있는 것이다. 발튀스의 작품에 대한 이러한 해석의 차이는 예술 작품의 수용 과정에서 발생할 수 있는 복잡한 상호작용을 잘 보여주는 사례로 남아 있다.

이 세상의 종말이 임박했고 딱 한 군데만 다녀올 수 있는 기회를 얻게 된다면? 나는 크뢸러 뮐러 미술관에 다녀오고 싶다. 아름다운 자연과 명작들을 한가득 품고 있는 숲 속의 미술관이다. 아직 못 가본 곳도 많고, 다녀본 곳도 적지는 않지만 이곳은 내가 경험한 곳 중 최고였다. 어느 계절에 방문해도 다 좋을 듯하다. 관람객이 별로 없는 한적한 겨울조차도 완벽했다. 우리 모녀가 함께 자전거를 타며 숲을 지나 미술관으로 향하던 그 시간은 분명 영화의 한 장면이었다.

Part 4

네덜란드 암스테르담

Amsterdam
Netherlands

여행은 교육이다
까도 까도 양파 같은 네덜란드

콘체르트헤바우

내가 여행을 아주 중요한 교육이라고 생각하는 이유는 나 스스로에게 매우 중요했기 때문이다. 국내 여행이라면 전국 방방곡곡에서 우리 국토의 숨결을 느낄 수 있고, 바닷가 휴양지에서 쉬면서 에너지를 충전할 수 있고, 스포츠를 즐길 수도 있고, 자연탐방이나 문화탐방이 될 수도 있고, 구호단체나 선교활동으로 집을 떠나는 등 다양한 형태의 여행이 있다. 여행 가서 수영하고 먹고 잠만 자다가 온다고 할지라도 그 과정에서 의미를 찾을 수 있고, 가족과 친구와 함께하는 관계에서도 뜻깊은 시간이 될 수 있다고 생각한다.

책에서 배울 수 없는 것들

학창시절 때마다 치르는 시험을 준비하며 동해안에서 잡히는 생선 이름, 우리나라의 평야 이름, 그리고 역사 공부를 하면서도 그저 덮어놓고 외우던 기억이 난다. 지금 생각해 보면 그걸 왜 그렇게 달달 외웠는지 모르겠다. 물론 그 또한 학업의 과정이겠지만, 외워서 시험 보는 것 말고는 방법이 없었단 말인가. 내 경우에는 성인이 된 후에 다양한 형태의 여행을 다니면서 여러 가지 공부를 하게 되었다. 궁금해서 알아보다 보니 재미도 있고, 배워야 할 게 끝도 없이 깊게 있음을 느끼며 '이래서 공부는 평생 하는 거구나'라는 생각을 했다.

어렸을 때 길지는 않았지만 해외생활을 몇 년 경험한 적이 있다. 일찍이 다른 문화를 접하면서 받은 충격은 컸고, 청소년기에는 새로운 문화가 얼마나 강하게 흡수되는지 잘 알기 때문에 경험이 굉장히 중요하다고 생각한다. 대학 졸업 후 바로 겪게 된 유학

생활도 내 인생에 큰 영향을 주었다. 성격도 바뀌었고, 삶을 개척해 나가는 법을 배웠다. 경제적인 독립을 제외하고는 여러모로 세상에 눈을 뜨는 시기였다. 외향적인 성격은 아니었지만 낯선 우주 공간에 던져진 느낌, 어쩔 수 없이 생존을 위해 지구로 돌아오는 미션을 수행해내며 성장했던 것 같다. 그 나이 때는 모두 다 성장하고 있겠지만, 새로운 것을 접하고 알아가는 것이 두렵지 않았고 재미있고 소중했다.

다양한 책을 보며 여행을 준비하는 기분

여행을 가기 전에는 관련된 책을 사서 읽는데, 한 권이 아니라 서너 권 이상을 찾아본다. 여행지의 정보를 알려주는 가이드 책뿐만 아니라 역사, 종교, 미술, 음악 등 분야를 넓혀서 다양한 책을 읽으며 다음 여행을 준비한다. 원래부터 다양한 방면의 책을 읽는 스타일은 아니었는데 이런 습관은 책을 좋아하는 남편을 통해 얻게 되었다. 한 지역의 여행책만 보더라도 출판사마다 담고 있는 정보가 다르기 때문에 여러 권을 사서 보는 편이다. 공들여 멀리 여행 가는데 준비과정에도 투자를 해야 몇 배를 얻을 수 있다고 생각한다. 온라인을 통해서도 많은 정보를 얻을 수 있으니 최대한 다양한 정보를 수집하자. 여행 전 준비과정에서부터 얻는 즐거움이 쏠쏠하다.

이재가 대학교 1학년 여름방학 때 입학을 축하하며 뉴욕과 보스턴으로 여행을 갔다. 보름 정도의 일정이었는데 이때 여행 관련 책을 몇 권 사주면서 매일매일의 여행 계획을 잡으라고 숙제를

내줬다. 이재는 신이 나서 스스로 여행 준비를 했는데, 그때 이재가 준비한 플랜을 보면서 신선한 충격을 받았다. 책을 지역별로 다 쪼개서 필요한 곳만 선별해서 묶음 편집을 하고, 매일매일의 볼거리 먹거리 카페와 쇼핑 목록까지 리스트를 만들고 지도까지 오려 붙여서 한 손에 들어오는 완전히 새로운 나만의 책을 만든 것이다. 나름 계획을 세우고 여행 중 가볍게 들고 다니며 손쉽게 찾아볼 수 있도록 책까지 만들며 완벽하게 준비를 끝내놓은 것이 참 기특했던 기억이 난다. 이렇게 이재는 한번 주도적인 여행을 경험하고 나니까 이후부터는 혼자서도 계획을 짜고 예약도 하고 짐도 싸서 여행을 할 줄 알게 되었다. 처음에는 가까운 곳들을 다니며 아기새가 멀리 날아갈 준비를 하는 듯하더니, 이내 멀리멀리 유학을 떠났다.

가족들과 함께하는 여행

휴양지에서 가만히 쉬는 여행도 좋아하지만 그건 나의 우선순위에서 밀리다 보니 자연스럽게 가족들도 내 스타일을 따르게 된 것 같다. 궁금한 게 많고 보고 싶은 게 많아서 당분간은 좀 더 내 스타일대로 다닐 듯하다. 그렇다고 아예 쉬는 여행을 안 하는 것은 아니고, 적당히 섞어서 계획을 잡는다. 도심에서 너무 많은 걸 봐서 머리가 아파질 즈음에는 한적한 마을로 이동해서 여유를 갖는다. 꼭 동반자 모두가 함께 움직여야 하는 건 아니다. 미술관에서는 약속시간을 정해놓고 흩어져서 각자 보고 싶은 대로 보다가 만나서 함께 식사를 한다든지, 도심에서도 각자의 취향대로 다니다가

식사할 때쯤 만난다든지, 따로 또 같이 자유롭게 다닌다. 아침잠 없고 기운이 남는 사람은 새벽부터 나가서 산책을 하고 들어오기도 한다. 우리는 식사 시간에 다 같이 모이면 대화 주제가 너무나 다양하다. 역사와 종교부터 시작해서 패션, 트렌드, 음식, 와인, 옛 기억 소환까지 함께 할 이야기가 너무나 많다. 3대가 함께해도 대화 주제는 무궁무진하고 잘 통한다. 이래서 여행이 좋은 것 같다. 밖에서 만나면 더 반가운 사이가 가족이 아닐까?

우리 가족은 네덜란드는 각자 또는 함께 여러 번 방문했다. 반 고흐 미술관을 목적으로 간 적도 있고, 출장으로 간 적도 있고, 이 재가 외할아버지 외할머니를 모시고 함께 간 적도 있고, 이재의 학교에서 필드 수업으로 간 적도 있고, 너무 좋아서 또 간 적도 있다. 네덜란드에는 명문 예술 학교들이 있고, 전 세계에서 미술 애호가들이 전세기를 타고 속속 모여드는 아트 페어 TEFAF The European Fine Art Fair도 열린다. 미술을 좋아한다면 네덜란드는 여러 번 방문해도, 양파 까듯이 보고 또 봐도 또 볼 곳이 나오는 도시라고 느껴질 거다.

다음 챕터에서는 네덜란드의 두 도시, 암스테르담과 헤이그의 미술관들을 소개하려고 한다. 보통 여행으로는 헤이그까지는 잘 가지 않는데, 미술을 좋아한다면 헤이그는 빠져서는 안 되는 도시라서 꼭 추천하고 싶다.

TEFAF

대학원 과정 중에서 가장 기대하던 필드트립 중 하나는 네덜란드에서 개최되는 세계3대 아트 페어 중 하나인 TEFAFThe European Fine Art Fair였다. 우리학교는 미술 전문 대학원이라 세분화된 전공마다 필드트립 장소가 다른데, 내가 기억하기로 TEFAF와 프리즈 아트 페어Frieze Art Fair 두 곳은 모든 학과에 공통적으로 포함된 곳이었다. 프리즈 아트 페어는 프리즈 런던Frieze London이라고도 하고, 2003년에 런던의 리젠트 공원Regent's Park에서 처음 개최된 이후로 매년 열리고 있다. 나도 유학 온 이후로는 매년 참석하고 있다.

프리즈 런던은 컨템포러리 전시가 기본이지만 내가 좋아하는 앤티크와 올드 마스터 페인팅Old Master Paintings 그리고 인상파 작품을 전시하는 프리즈 마스터Frieze Masters가 2012년에 추가되어 같은 전시장 안에서 현대미술과는 구분되어 열리고 있다. 현대미술보다는 고전을 좋아하는 나는 프리즈 마스터의 규모가 현저히 작음에도 불구하고 대부분의 시간을 프리즈 마스터쪽에서 보낸다.

TEFAF는 학교 필드트립으로 처음 방문해 보았다. 네덜란드 암스테르담처럼 접근성이 좋은 지역이 아닌, 브뤼셀Bruxelles과 암스테르담 중간에 있는 마스트리흐트

Maastricht라는 소도시에서 열린다. 그래서 우리 학과는 암스테르담에서 기차를 타고 갔고, 다른 학과는 브뤼셀에서 버스를 타고 왔다. 많은 VIP 고객은 전용기를 타고 온다고 해서 무척 신기했다. 이곳은 아트 페어라기보다는 박물관을 둘러보는 느낌이었다.

1988년에 처음 개최된 TEFAF 마스트리흐트는 매년 10일 동안 20개국의 260여 개의 주요 갤러리가 참여하고, 올드 마스터 페인팅과 앤티크 예술 작품의 전통적인 영역에 특화되어 있는 박람회다. 현대미술이 주를 이루는 다른 아트 페어들과는 달리 앤티크 보석부터 가구 소품, 그리고 20세기의 근현대미술까지 마치 박물관처럼 컬렉션이 구성되어 있다는 점이 다른 아트 페어와의 차별점이다.

TEFAF 마스트리흐트의 전신은 1970년대 중반에 시작된 네덜란드의 두 예술 박람회, 픽투라Pictura와 De Antiquairs International이다. 픽투라는 1975년에 시작된 네덜란드 최초의 국제 미술 박람회였고, 안티쿠아Antiqua는 1978년에 시작된 골동품 박람회로, 1982년에 De Antiquairs International로 이름이 바뀌었다. 두 박람회는 1985년에 합병되어 마스트리흐트에서 Antiquairs International and Pictura Fine Art 박람회로 개최되었고, 후에 TEFAF 마스트리흐트가 된다. TEFAF 마스트리흐트는 1988년에 마스트리흐트 전시 & 컨퍼런스 센터The Maastricht Exhibition & Conference Centre에 89개의 딜러가 참여하면서 시작되었다. 주로 네덜란드 딜러들이 참여했으며 독일과 스위스의 부유한 수집가들을 대상으로 성장했다. 초기에는 구상 미술 딜러 박람회로 시작했지만 현재는 고대 유물, 가구, 중세부터 현대까지의 장식 예술, 희귀 도서, 보석 등을 포함한 다양한 분야의 골동품이 출품된다.

TEFAF

TEFAF에 참가하는 모든 갤러리들은 엄격한 심사과정을 거쳐 선정된다. 출품되는 작품들은 29개의 카테고리로 세분화되어 전 세계에서 모인 200여 명의 전문가들이 작품의 품질, 진위 여부, 상태를 철저하게 확인한다. 행사에는 루브르 박물관, 암스테르담 국립미술관, 프라도 미술관 같은 대표 미술관의 관계자들과 VIP들이 방문하며, 내가 인턴을 했던 아트 로스 레지스터와 소더비의 관계자들도 매년 참석하는 미술계의 중요한 행사이다.

미술업계의 3대 큰 행사인 TEFAF, 아트 바젤, 그리고 프리즈 아트 페어 중에서 프리즈가 한국에서 프리즈 서울Frieze Seoul을 개최하고 있다는 것은 정말 큰 의미가 아닐 수 없다. 우리나라의 미술시장이 아시아의 중심이 되어 전 세계에서 전용기들이 한국으로 속속 도착하게 되기를 바라본다.

암스테르담 국립미술관 Rijksmuseum
겨울을 그리는 작가

암스테르담 국립미술관 외부

보통은 유럽 여행을 굳이 겨울에 가지 않겠지만, 나와 남편은 어쩌다가 한겨울에 스위스와 오스트리아를 여행한 적이 있었다. 알프스 산자락의 눈 덮인 마을과 기차의 통유리창으로 보는 풍광, 기차역에서 까먹던 군밤과 따뜻한 뱅쇼, 너무 추운 날씨라 꽁꽁 싸매고 마음껏 돌아다니지는 못해 아쉬웠지만 최고로 기억되는 아름다운 여행이었다. 루체른에서 리프트를 타고 산 위로 올라가면서 본 전나무 숲은 멋진 나무의 길게 뻗은 가지가지마다 눈이 소복이 쌓여 있는, 크리스마스 카드에서나 볼법한 예쁜 풍경이었다.

겨울을 닮은 작가

겨울 여행을 싫어하지 않는 나의 마음에 쏙 들어오는 작가가 있으니, 헨드릭 아베르캄프Hendrick Avercamp, 1585~1634이다. 네덜란드 황금기 시대 작가들은 풍속화를 많이 그려서 주제가 비슷비슷한데, 이 작가는 한결같이 겨울 풍경만 그렸고 개성이 뚜렷해서 구별이 된다. 아기자기하게 예쁜 마을의 겨울 풍경화를 만나게 되면

헨드릭 아베르캄프,
⟨마을 근처에서 얼음 즐기기
(Enjoying the Ice near a Town)⟩,
1620, 암스테르담
국립미술관

영락없이 아베르캄프의 작품이다. 100여 점의 작품이 남아있어서 대형 미술관에 가면 꼭 몇 점씩은 볼 수 있다.

아베르캄프 그림은 사이즈가 크지 않은 편인데, 캔버스 안에 수십 명의 사람이 담겨 있다. 멀리 있어서 희미하게 표현된 사람들까지 다 세어보면 100명은 넘지 않을까 싶다. 사람들을 어찌나 섬세하고 디테일하게 묘사했는지 자세히 들여다보면 너무 재미있다. 모두들 분주하게 움직이고 있고 표정도 살아 있다. 인물의 작은 몸짓만으로도 연인인지 부부인지 친구인지도 추측해 볼 수도 있다. 얼음 위에서 스틱으로 공놀이를 하고 썰매를 타며, 묵묵히 일하는 사람, 술 취한 사람, 숨어서 용변을 보는 사람까지 별의별 사람의 모습이 다 들어가 있다. 반려동물과 가축들, 날아다니는 새까지도 섬세하게 표현해내는 능력이 너무나 뛰어나다.

아베르캄프는 암스테르담 북동쪽의 마을 캄펀Kampen에서 자랐다. '캄펀의 벙어리'라고 불린 것으로 보아서는 말하고 듣는 데에 어려움이 있었을 거라 추측된다. 아마도 그의 모든 에너지가

다 손끝으로 집중되어서 표현력이 남달랐던 것 같다. 흐릿하게 절제된 색의 사용으로 원근감 표현도 자연스럽고 한겨울의 추위도 느껴진다.

아베르캄프와 비슷한 듯 다른 얀 반 호이엔

암스테르담 국립미술관에서 스케이트 타는 사람을 담은 겨울 풍경화를 보고 첫눈에 당연히 아베르캄프의 작품이라 생각했으나, 다른 작가의 그림이었다. 몇 번이고 '정말 아베르캄프의 그림이 아니라고?' 되물으며 자세히 들여다보았다. 여름과 겨울 두 점이 나란히 걸려 있었는데, 얀 반 호이엔Jan van Goyen, 1596~1656의 작품이었다. 얀 반 호이엔은 주로 바다 풍경을 많이 그렸고, 숲, 강, 농촌의 모습 등 무려 1,200여 점의 작품을 남기며 아베르캄프와 같은 시기에 전성기를 누린 화가로 많은 화가들에게 영향을 주었다. 그는 작품 활동뿐만 아니라 미술 거래도 하고 부동산 투자도 해서 경제적으로 부유했는데, 마지막에 튤립에 투자한 것이 튤립 파동을 맞으며 막대한 부채를 안았다고 한다.

얀 반 호이엔, 〈여름〉, 1625,
암스테르담 국립미술관

얀 반 호이엔, 〈겨울〉, 1625,
암스테르담 국립미술관

아베르캄프의 작품 중에서는 런던의 내셔널 갤러리에 있는 작품이 제일 예쁘다. 팔각형 프레임에 들어있는 원형 그림으로 제목은 〈성 근처에서 스케이트 타는 사람들이 있는 겨울 풍경A Winter Scene with Skaters near a Castle〉이다. 앞에 큰 나무가 이 그림의 중심을 잡아주며 앙상한 가지들이 화면을 풍성하게 채우며 뻗어 있다. 이 그림이야 말로 작은 캔버스 안에 100여 명의 사람이 들어 있는 듯하다. 얀 반 호이엔의 〈겨울Winter〉과는 구도며 분위기며 프레임

헨드릭 아베르캄프, 〈성 근처에서 스케이트 타는 사람들이 있는 겨울 풍경〉, 1609, 런던 내셔널 갤러리

까지 무척이나 비슷하다. 두 작품이 너무 닮아서 작가의 이름을 보고도 믿지 못했던 것 같다.

　빙하기까지는 아니지만 추운 시기였던 중세의 소빙기little ice age는 17세기 후반까지 지속되었다는데, 이 당시의 겨울이 얼마나 추웠을지 상상이 안 간다. 그림 속 사람들의 옷차림을 하나하나 살펴보니 저 정도 옷만 걸치고 겨울을 살아냈다니 안쓰러운 마음이 든다. 다행히도 다들 장갑은 꼈다. 온갖 방한복을 다 껴입어도 춥다고 하는 나로서는 이 풍경이 그림이니까 아름답지, 내가 저 시대에 살았으면 추워 죽겠는데 웬 스케이트일까 싶었을 거다. 코펜하겐에서 탑승했던 택시의 기사님은 8년째 눈이 쌓일 정도로 많이 오지 않아서 너무 속상하다며 이상기온이 심각하다고 말했다. 그러고 보니 나도 어렸을 때 아파트 건너편 공터에 스케이트장이 생겨서 놀러 가던 생각이 나는데, 요즘 날씨로는 어림도 없다. 암스테르담 국립미술관의 뒤쪽으로 나가면 넓은 잔디밭 광장이 나오고 반 고흐 미술관으로 연결되는데, 겨울에는 광장에 스케이트장이 생겨서 아베르캄프의 그림을 보는 듯 아름답다.

여행을 다녀와서 얼마 후에 친정에 갔다가 아빠 방에 아베르 캄프의 그림이 걸려 있는 것을 보고 깜짝 놀랐다. 어머나, 하고 많은 그림들 중에서 이 그림이 마음에 드셔서 갖다 놓으신 걸 보니 우리 부녀 감성이 통했구나 싶어서 무척 반가웠다.

〈마을 근처에서 얼음 즐기기〉
확대한 모습

〈스케이트 타는 사람들이
있는 겨울 풍경〉 확대한 모습

렘브란트의 야간 순찰 복원 작전

소더비 인스티튜트 오브 아트의 단기과정 커리큘럼 중에 왕실 컬렉션 복원 전문가를 만나는 기회가 있었는데, 많은 초빙 중에 가장 인상깊은 강의였다. 이 강의를 듣고 나는 복원에 대해 공부를 해볼 것인지에 대해서 진지하게 고민하는 시간을 갖기도 했다. 엄마한테도 미술품 복원은 나랑 맞을까 고민이 된다고 하니 어릴 때부터 나의 손재주를 높이 평가해 준 엄마는 그것도 괜찮겠다고 하셨다. 그리고 엄마가 본 일본 영화 〈냉정과 열정 사이〉에서 남자 주인공이 피렌체에서 고미술 복원을 공부한다고, 영화를 한번 보라고도 권하셨다.

강의를 해주셨던 분은 당시에는 생존했던 엘리자베스 2세(1926~2022) 여왕의 컬렉션과 왕실 소속의 여러 궁전에 있는 미술품의 총괄 관리인이셨다. 매년 국가에서 미술품 관리 예산을 책정받으면 여러 궁전의 부서들과 회의를 거쳐 당장 복원이 필요한 작품부터 상태가 좋은 작품까지 우선순위를 매겨서 예산과 시간을 배분하고 구체적인 계획을 세운다고 하셨다. 이분의 강의를 통해 복원 분야에 대해서 처음 알게 되었고, 너무나도 멋진 일이라고 생각했다. 특히 대부분의 복원은 고미술을 대상으로 이루어지니, 고미술을 좋아하는 나에게는 더욱 매력적으로 다가왔다.

보존 작업 공개 현장

암스테르담 국립미술관을 방문할 때마다 만나게 되는 '여전히' 복원 중인 작품이 있다. 렘브란트Rembrandt, 1606~1669의 〈야간 순찰The Night Watch〉이 작품명이고, 야간 순찰 복원 작전Operation Night Watch이 프로젝트명이다. 야간 순찰 복원 작전은 2019년에 시작된 미술계에서 가장 큰 연구·보존 프로젝트다. 이 프로젝트는 세 가지 질문으로 시작되었다. 렘브란트는 〈야간 순찰〉을 어떻게 그렸는가? 그림의 상태는 어떠한가? 미래 세대들을 위해 어떻게 보존할 수 있는가? 이러한 질문들을 중심으로 보존가, 미술사학자, 과학자들이 협력해 프로젝트를 진행하고 있다.

방문객들이 프로젝트의 전 과정을 볼 수 있도록 특별히 설계된 유리 방에서 복원을

진행하고 있다. 복원을 시작하기 전에 캔버스를 나무 틀에서 분리해서 맞춤형 스프링 시스템이 장착된 알루미늄 스트레처Stretcher에 다시 장착하는 과정을 거쳤다. 이 스프링 시스템은 캔버스의 장력이 고르게 분포될 수 있도록 하며, 스프링은 센서에 연결되어 있어서 장력을 모니터링하며 필요시에 조정할 수 있게 해준다. 이 과정은 캔버스의 장력 조절을 통해 작품의 변형을 방지하기 위해 필수적이었다. 이 작업을 마치고 나서 2년 반 동안의 작품 스캐닝과 심층 연구를 마치고, 2022년 1월 19일에 본격적인 복원 단계로 들어갔다. 내가 찍은 사진은 2019년도에 방문했을 때 찍은 사진이니, 심층 연구 단계에서 마이크로 스캐닝을 하는 과정이 담긴 사진이다.

암스테르담 국립미술관 Rijksmuseum
37장의 페르메이르 카드 모으기

요하네스 페르메이르,
〈진주 귀걸이를 한 소녀〉,
1665~1667, 마우리츠하위
스 미술관

요하네스 페르메이르Johannes Vermeer, 1632~1675를 알게 된 지는 오래되지 않았다. 페르메이르는 언젠가부터 서서히 스며들었다고 표현하는 게 맞겠다. 그도 그럴 것이 이 작가의 작품 수는 대단히 적고 그마저도 흩어져 있어서 전 세계 몇 대 미술관을 섭렵해도 몇 점 만나 보기가 어렵다. 그의 작품 중에 진품으로 확인된 그림은 30점에서 37점이라고 하는데, 연구 주체마다 주장하는 작품의 수가 다르다. 작가의 일생에 대한 기록이 거의 남아 있지 않고, 대부분의 작품에 날짜와 서명을 남기지 않아서 작품의 진품 여부 확인뿐만 아니라 연대순 정리도 어렵다고 한다. 최근 들어 페르메이르에 대한 다양한 연구가 진행되면서 작가가 조명받고 있다. 물론 〈진주 귀걸이를 한 소녀〉는 〈모나리자〉만큼이나 유명하지만, 그 또한 〈모나리자〉와 견주면서 동급으로 홍보한 효과도 있었을 거다. 어찌 됐건 페르메이르는 네덜란드의 대표 작가이고 그의 작품은 네덜란드에 가장 많이 소장되어 있다. 암스테르담 국립미술관에 4점, 헤이그 마우리츠하위스 미술관에 3점이 있으니 네덜란드에 방문하게 되면 꼭 챙겨보자.

아이돌 못지않은 인기를 누리는 페르메이르

이웃나라 일본에서는 페르메이르 기획전시가 여러 번 있었다. 2007년에는 〈우유 따르는 여인The Milkmaid〉 한 점을 포함한 네덜란드 풍속화를 보러 50만 명이 미술관을 방문했고, 2008년에는 페르메이르 작품 7점이 포함된 기획전에 93만 명이 다녀갔다. 게다가 해외 반출을 안 한다고 알려진 〈진주 귀걸이를 한 소녀〉는 1984년,

2000년, 그리고 2012년까지 무려 3회나 일본까지 날아와서 전시되었다. 또한 2018년부터 2019년 초까지 도쿄와 오사카에서 있었던 《페르메이르 전시》에서는 그의 작품이 9점, 그리고 6점이 포함되었는데, 전 세계 미술관 19곳에 흩어져 있는 작품 중에 무려 9점을 빼온다는 것은 정말 대단한 기획력이 아닐 수 없다. 일본은 역사적으로 일찍이 네덜란드와 무역을 시작했고 지금까지도 교류가 활발한 것이 영향을 미쳤을까. 일본의 페르메이르 사랑은 실로 엄청난 것 같다. 이 즈음에서는 진심 부러운 마음이 들었다.

요하네스 페르메이르,
〈우유 따르는 여인〉,
1658~1661 추측,
암스테르담 국립미술관

2023년 2월 암스테르담 국립미술관에서는 이번 생에 두 번 볼 수 없을 거라는 《페르메이르 전》이 개최되었다. 이 전시를 기획하는 데만 7년이 걸렸고 그의 작품 28점이 전시되었다. 오픈하자마자 55만 장의 티켓이 매진되었다고 하니 얼마나 페르메이르에 열광하는 사람이 많은지 알 수 있다. 이재는 대학원 과정에서 단체로 관람을 다녀오는 행운을 누렸고, 부러워하는 엄마를 위해 생생한 현장 사진을 보내주고 도록도 사다 준 예쁜 딸이다.

사실 페르메이르의 작품은 요즘 아트 페어에서 핫하다는 작품의 분위기와는 아주 동떨어지게 고루하고 밋밋한 고전 작품이지 않은가. 이런 클래식은 너무나 많은데, 왜 유독 페르메이르는 유명 아이돌 그룹 못지않게 인기가 있을까? 지극히 주관적인 생각으로는 작가가 베일에 가려져 있어서 신비스러움이 더해져 호기심을 자극하는 듯하다. 그리고 그보다 더 자극적인 요소는 희소성이 아닐까.

37개 작품 정도는 마음먹으면 다 찾아서 볼 수 있을 것 같아 엉뚱한 도전심이 생기는 게 사실이다. 몇 개를 보고 안 보고가 뭐 그

렇게 중요하겠냐만은, 이런 소소한 관심과 작은 목표는 삶에 재미 있는 양념이 된다. 미술관을 보고 나오면 대부분의 그림은 다 스쳐 지나가서 기억에 남는 게 별로 없기 마련인데, 페르메이르 작품은 희소성 때문에 목적이 되고 성취감도 느껴진다. 나는 페르메이르라는 작가를 알기 이전에는 미술관을 다니면서 분명 그의 작품을 봤을 텐데 아쉽게도 몰라봤다. 역시 아는 만큼 보이는 법이다. 눈으로는 보았을 텐데 기억에는 남아 있지 않아서 너무나 아쉽다. 페르메이르를 인지한 이후에는 몇 작품을 봤는지 세어 보고 있는데 열댓 개의 작품을 만나본 것 같다. 나의 성격상 이렇게 희소성이 있는 것에는 집착 아닌 집착을 하게 된다.

상상력을 불러일으키는 페르메이르

페르메이르는 큰 사이즈의 그림은 그리지 않았고, 종교화나 신화적인 주제를 담은 그림도 그리지 않았기에 최소 3점 정도는 그의 작품이 아닐 거라는 데에는 이견이 없다. 또한 그의 서명과 날짜가 남아있음에도 불구하고 페르메이르의 분위기가 전혀 풍기지 않기 때문에 그가 그렸다고 인정받지 못하는 작품도 있다. 하지만 이는 모두 연구자들의 의견일 뿐이고 진실은 아무도 알 수 없다. 의견이 분분한 작품조차도 귀한 한 점이기에 여전히 자랑스럽게 전시되어 있다. 간혹 비전문가인 내 눈에도 '엥? 이게 페르메이르 그림이라고?' 하는 의심이 드는 작품이 있는데, 연구자들에게는 의문이 오죽 많이 생길까.

연구자들은 페르메이르의 일생을 집요하게 파고들었고, 덕분

에 그의 아버지, 할아버지, 장인, 장모의 에피소드가 모아졌다. 그럼에도 불구하고 페르메이르에 대해 소설을 쓰기에는 정보가 너무 부족했다. 그나마 유아 세례를 받은 기록이 남아 있어서 1632년생임이 확인되었다. 그 이후의 삶에 대해서는 전혀 알려진 바가 없다가, 1653년에 결혼을 공증받았다는 기록이 발견되었다. 그리고 마지막으로는 43세에 사망신고가 되었음이 확인되었다. 한 사람의 일생은 출생, 결혼, 사망으로 매우 심플한 과정을 거친다. 그의 그림 속 디테일들을 통해 그의 생활이 궁핍하지는 않았을 거고 교양도 갖추었을 거라고 추측되면서 수많은 가설이 나오게 되었고, 상상력까지 동원되어 영화가 나오게 된 것 같다.

페르메이르의 작품이 전부 다 실려 있는 도록을 소장하기를 추천한다. 비슷비슷한 그의 작품들을 비교해서 보면 매우 흥미롭다. 그의 그림에는 공통점이 있다. 그의 그림 속 모델은 몇 명 없었던 것 같다. 비슷비슷하게 닮은 얼굴이라 모델이 한 사람일지도 모르겠다. 작가와 모델 둘 다 의상에는 무심했는지 같은 옷을 여러 번 입는다. 특히 황금색과 파란색 드레스가 자주 반복된다. 모델은 모자와 보석, 특히 진주목걸이를 즐겨 착용한다. 대부분의 그림에서는 창문이 왼쪽에 있어서 빛이 왼쪽에서 들어오고, 창문을 그려 넣지 않았더라도 빛은 왼쪽에서 들어온다. 뒷배경으로는 큰 세계 지도나 그림이 걸려있다. 그리고 다양한 악기가 등장한다. 섬세하게 직조된 카펫과 화려한 커튼도 자주 등장하는데, 이는 그의 아버지가 젊었을 때 숙련된 원단 직공이었기에 페르메이르도 수습생으로 일했을 가능성이 있어서 원단을 소품으로 자주 썼을 거라 추측한다. 와인병과 와인잔이 종종 등장하고, 그의 고향

델프트의 블루 패턴이 들어간 도자기도 자주 보인다. 바닥에는 체크무늬 사선 타일이 사용되어 공간감을 준다. 대부분 그림 속에는 인물이 한 명 내지는 소수만 등장한다. 거의 다 실내 작품이고, 〈델프트 풍경View of Delft〉과 〈작은 거리The Little Street〉 두 점만 실외 풍경이다.

미술관 서점에서 책 구경하는 것을 좋아하는데, 페르메이르에 대한 흥미로운 책들을 발견했다. 페르메이르 작품의 배경으로 자주 등장하는 벽에 붙어있는 세계 지도, 그리고 모델이 들고 있는 악기나 착용한 모자에 대해서만 따로 연구한 책이 있었다. 한 작

가의 그림에서 이렇게 여러 가지 연구 제목을 뽑아낼 수 있다니, 사람들의 호기심이 더 흥미롭다. 그중에서 런던의 내셔널 갤러리에서 출간한 책에서는 페르메이르 그림에 등장하는 악기와 그 시대 음악에 대해 연구한 내용을 볼 수 있었다. 17세기 네덜란드 황금기 시대 작품들 중에 음악을 소재로 그린 작품은 전체의 12%나 되고, 특히 풍속화로 분류된 작품들만 따로 따져보면 무려 30%까지나 올라간다고 한다. 페르메이르의 작품 중에서는 무려 12점에서 악기가 등장한다. 이전의 음악은 종교를 위해서 존재했지만, 이때는 음악이 일상으로 스며들었음을 엿볼 수 있다. 가톨릭에서 개신교로 바뀌면서 오르간 이외의 악기는 금지되었고, 복잡하고 웅장한 바로크 음악도 쇠퇴하게 된다. 그러면서 일반 사람들이 다양한 악기를 생활 속에서 즐기게 된다.

요하네스 페르메이르,
〈작은 거리〉, 1657~1658경,
암스테르담 국립미술관

　페르메이르의 그림은 차분하고 소박한 분위기를 풍기지만, 사용된 악기는 전혀 소박하지 않은 부의 상징이었다. 악기를 조금 더 살펴보면 버지널virginal이라는 건반 악기가 여러 번 메인 소재로 등장한다. 소형 하프시코드인 버지널은 건반이 오른쪽에 있기도 하고 왼쪽에 있기도 하는데, 페르메이르 그림에 등장하는 버지널은 오른쪽에 건반이 있다. 뚜껑에는 유명 화가에게 의뢰해서 풍경화나 아름다운 그림을 그려 넣기도 했다. 버지널은 앤트워프Antwerp에 최고의 제품을 생산하는 가문이 있었는데, 한 대의 가격은 당시에 보통 사람들의 일 년 치 임금보다도 높은 가격이었다고 한다. 악기의 대부분은 네덜란드에서 만들어졌지만, 부유한 사람들은 이탈리아, 독일, 영국, 프랑스, 스페인에서 가져온 조금 더 차별화된 악기를 수집했다.

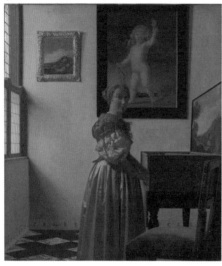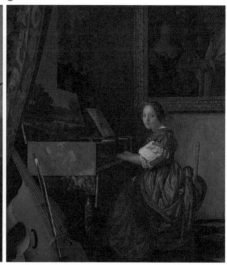

요하네스 페르메이르,
〈버지널 앞에 서 있는 여인
(A Lady Standing at a Virginal)〉,
1670~1672, 런던 내셔널
갤러리

요하네스 페르메이르,
〈버지널 앞에 앉아 있는 여인
(A Lady Seated at a Virginal)〉,
1670~1672, 런던 내셔널
갤러리

그림 속 악기는 어김없이 아름다운 여성이 함께했다. 아마도 이 여성은 교육 수준이 높고 여유로운 생활을 했을 것 같다. 전문적으로 음악을 하는 남자들은 대체로 중산층 아래였다고 한다. 일상에서 음악을 즐겼다고는 하지만 계층에 따라 역할이 달랐다. 간혹 버지널과 함께 남성이 등장하는데 아마도 음악 선생님이었을 거다. 여담으로 당시의 엘리트들은 플루트, 리코더, 백파이프와 같은 관악기들을 연주하지 않았는데, 그 이유로는 호흡을 할 때 얼굴이 일그러지기 때문에 품위 유지를 위해 기피했다고 한다. 그림 속에 담겨 있는 당시의 생각을 엿보는 것도 재미있다.

　네덜란드 황금기 시대 그림을 보면 선술집에서 흥에 겨운 사람들의 모습을 그린 작품들이 많다. 페르메이르의 그림에도 선술집과 와인잔이 여러 번 등장한다. 여러모로 풍요롭던 시기였기에 소시민들도 굶지 않고 풍족함을 누린 걸까? 그림에 묘사된 사람

들은 대체적으로 활기차 보이며 사람 사는 냄새가 난다. 선술집과 와인 등을 소재로 한 그림의 비중은 그 당시 풍속화 전체의 몇 퍼센트나 차지했을지도 궁금해진다.

〈진주 귀걸이를 한 소녀〉를 만나러 헤이그를 가는 길에는 비행기에서도 기차에서도 이 그림을 뚫어져라 들여다보며 관찰해 보았다. 이 작품은 실제로 모델을 보고 그린 것이 아니라 상상으로 그렸다는 설이 유력하다. 일단 나는 이 진주 귀걸이가 조금 이상하다. 진주 사이즈가 말이 안 된다. 페르메이르의 생활 수준을 아무리 높게 봐줘도, 어디서 이렇게 큰 진주를 구해왔단 말인가. 모델의 목이 짧으며 옷깃이 올라와 있고 머리를 갸우뚱하게 옆으로 돌리고 있다지만, 진주가 너무 커서 옷깃에 거의 닿을 지경이다. 당시에 이렇게 큰 자연산 진주가 있었을까. 크기도 크기지만 재질도 진주 같아 보이지 않는다. 조개껍질이라면 모를까. 어쨌든 얼굴 사이즈에 비해서 진주가 너무 커서, 자세히 볼수록 비율이 어색해 보인다. 나 역시 이 그림은 상상해서 그렸다는 의견으로 기울게 된다. 그러나 실제로 작품을 직접 대면하게 되었을 때에는 진주 귀걸이 크기는 눈에 들어오지도 않았다. 이 자그마한 소녀 그림이 주는 신비로움을 표현하기에는 형용사가 부족하다. 미술관 여행을 계획한다면 페르메이르를 기억하고 하나씩 하나씩 모아보는 재미를 느껴보기를 권하고 싶다.

리제너, 내가 제일 좋아하는 가구 장인

엄마와 함께 쓰는 이 책을 준비하는 과정에서 암스테르담 국립박물관에 방문했을 때 어떤 것을 인상 깊게 봤는지 기억을 되짚어보기 위해 휴대폰 사진첩을 뒤적여보았다. 2019년 여름에 찍었던 사진 중에 장 앙리 리제너Jean-Henri Riesener, 1734~1806가 제작한 책상을 발견하고는 많은 생각이 들었다. 당시에 이 사진을 찍을 때만 해도 리제너에 대해 알지 못했는데, 몇 년 후의 나는 그의 업적에 대해 많은 조사를 하는 직업을 가지게 되었다.

내가 소더비 옥션 하우스에서 인턴을 시작했을 때 첫 번째로 받은 업무가 리제너가 제작한 코모드Commode, 프랑스어로 서랍장에 대한 조사였다. 인턴을 마치고 정직원이 되어서 다시 회사로 돌아왔을 때 가구팀에서 "네가 인턴 때 조사했던 그 코모드가 드디어 세일에 나온대"라는 말을 들었다. 나폴레옹의 가구를 조사했을 때와 마찬가지로 리제너의 가구를 세일룸에서 실제로 만났을 때 너무 기뻤다.

독일 이민자였던 장 앙리 리제너는 독일 태생의 가구 제작자인 장 프랑수아 외벤Jean-François Oeben과 함께 일하면서 파리에서 명성을 쌓기 시작했다. 참고로 외벤

리제너가 제작한 책상

은 화가 외젠 들라크루아Eugène Delacroix의 외할아버지이다. 1760년 루이 15세는 베르사유궁의 서재에 들어갈 책상 제작을 외벤에게 의뢰한다. 하지만 외벤이 책상 제작을 끝내지 못하고 생을 마감하게 되자 리제너가 제작을 이어받아 완성해 1769년에 베르사유궁에 납품하게 된다.

이 책상은 왕실가구 관리부서Garde-Meuble의 책임자인 피에르 엘리자베스 드 퐁타뉴Pierre-Elisabeth de Fontanieu의 관심을 끌었고, 이는 리제너의 인생에서 가장 중요한 전환점이 되었다. 리제너는 1774년에 왕실가구 제작자로 정식으로 임명되며, 루이 16세와 마리 앙투아네트 등 왕실의 주요 인물들에게 많은 인기를 끌게 된다.

리제너는 1774년부터 1785년까지 700여 점의 가구를 왕실에 납품했다. 내가 다뤘

던 작품은 리제너가 1779년에 베르사유의 필리프 드 노아유Philippe de Noailles 가문에 납품했던 코모드였다. 그러나 1784년 새로운 가구 관리 책임자로 마르크 앙투안 티에리 드 빌레 다브레이Marc-Antoine Thierry de Ville-d'Avray가 임명되면서 그는 사치스러운 가구 지출을 탐탁지 않게 여겼다. 그래서 리제너의 화려하고 값비싼 가구는 더 이상 왕실로 납품될 수 없었고, 결국 리제너는 1785년에 왕실가구 제작자 자리에서 해임되었다.

그러나 말년에 그의 가구는 영국에서 선풍적인 인기를 얻기 시작했다. 프랑스 혁명 동안 리제너의 작품이 대거 시장에 나오자 혁명 정부는 그의 가구가 해외로 반출되지 못하도록 보호 조치를 했다. 그럼에도 불구하고, 그의 많은 작품이 영국의 수집가들에게 넘어갔다. 이때 사치스러운 생활을 하던 조지 4세(1762~1830)는 해외 출국이 금지되어 파리에서 열리는 경매에 참여할 수 없게 되자 친구들과 딜러에게 부탁해서 리제너의 작품을 구매했다고 한다.

그동안 우리가 박물관에서 보던 럭셔리한 프랑스 가구의 대부분이 리제너의 가구이거나 그의 영향을 받았다고 보면 된다. 그의 가구 스타일은 독일, 영국 등으로 퍼져 나갔고 현대 가구에도 큰 영향을 미치고 있다.

암스테르담 시립미술관 Stedelijk Museum Amsterdam
시민들이 지켜낸 미술품

암스테르담 시립미술관의
외부

반 고흐 미술관과 유럽의 3대 오케스트라인 콘체르트헤바우 Concertgebouw가 상주하는 음악당 사이에 위치한 암스테르담 시립 미술관은 현대식 건물로 겉모습은 그다지 매력적이지 않지만 내실이 꽉꽉 찬 현대미술의 보물창고이다. 암스테르담 시립미술관은 1874년에 설립되었고 1895년부터 지금의 자리를 지켜왔다. 처음에 지어진 역사적인 건물은 그대로 보존하면서 2012년에 모던하게 건물을 증축했다. 혹평을 받았다는 '욕조' 스타일 캐노피가 어색하긴 하다.

시민에 의해 설립된 미술관

이 미술관은 일반적인 유럽의 미술관처럼 귀족이나 왕족의 유산으로 설립된 곳이 아니고 시민들에 의해서 설립되었다. 처음 수십 년간은 개인들에게 기증받은 수집품들로 박물관을 채우다 보니 만물상을 방불케 했다고 한다. 잡다한 가구와 의상부터 동전까지, 심지어는 시민 민병대의 깃발까지 모든 것에 의미를 부여해서 기증받고 보관하다 보니 정리를 할 수가 없었다. 결국 1920년경부터는 현대미술에 초점을 맞추고 회화, 디자인, 사진, 조각들로 컬렉션을 한정하고 엄격하게 선별해 확장해 나갔다. 지금은 현대미술품을 10만 점 이상 보유하고 있고, 연대별로 전시가 잘 되어 있어서 현대미술사의 흐름을 한눈에 볼 수 있는 곳이다.

　암스테르담 시립미술관은 1936년 큐레이터 윌렘 샌드버그 Willem Sandberg, 1897~1984가 부임한 이후 혼란스러운 국제 정세에도 아랑곳하지 않고 꾸준히 전시를 개최하며 예술가들의 저항심을

보여주었다. 독일군에 저항하는 비폭력 단체인 네덜란드 레지스탕스The Dutch resistance의 멤버였던 윌렘 샌드버그의 지휘로 제2차 세계대전 중에는 인근의 모래 언덕 벙커로 박물관의 주요 소장품을 옮기고 박물관 직원들이 교대로 감시하며 미술품을 지켜냈다. 종전 후에 미술관 관장이 된 샌드버그의 야심 찬 기획과 선견지명으로 컬렉션은 풍성해졌고, 특히 반 고흐 컬렉션으로 국제적인 명성을 얻게 되었다. 이후 반 고흐 컬렉션은 반 고흐 미술관이 생기면서 분리 이동되었고, 그 빈자리는 또 다른 현대 작품들로 채워졌다.

1층의 첫 번째 전시실을 들어서면 탄성이 절로 나온다. 1880년 즈음에 그려진 걸작들로 전시실 벽마다 작품이 꽉 차게 걸려 있었다. 오스카 코코슈카, 조르주 브라크, 제임스 엔소, 마르크 샤갈, 반 고흐, 얀 투롭, 폴 세잔 등 이름만 들어도 너무 행복하지 않은가.

러시아 출신 vs 우크라이나 출신

이 미술관은 시대별로 전시실을 나누었다. 《Until 1950년》 컬렉션에서는 러시아 아방가르드의 선구자인 카지미르 말레비치Kazimir Malevich, 1879~1935의 작품들을 만나볼 수 있다. 말레비치는 러시아 제국과 폴란드, 우크라이나의 관계가 복잡했던 시대에 지금의 우크라이나 수도인 키이우Kiev에서 출생하고 활동했다. 폴란드계 가정에서 태어난 말레비치는 정치적 상황에 따라 자신을 폴란드인이라고도 했고, 우크라이나인이라고 밝혔음에도 불구하고 지금까지도 러시아 작가로 구분되어 왔다. 대부분의 학술 문헌과 박물관에서는 그가 러시아에서 활동하며 명성을 얻었다고 해 러

시아 출신이라고 구별했다. 엄밀히 말하면 그는 우크라이나인이다. 최근 들어 암스테르담 시립미술관에서는 말레비치를 우크라이나 출신이라고 공식적으로 정정했다. 2022년 러시아의 우크라이나 침공 이후 말레비치의 국적을 명확히 하자는 움직임이 있고 그의 정체성을 재고하는 분위기다.

말레비치는 25세인 1904년에 모스크바로 이주하고 그곳에서 회화, 건축, 조각 등을 공부했다. 그는 프랑스의 인상파와 야수파 작품을 접하고 빠르게 동화되어 갔다. 1912년 파리 여행을 다녀온 말레비치는 자신의 스타일을 점차 단순화시키고 순수한 기하학적 형태를 사용하며 탐구했다. 그의 작품은 빠르게 추상으로 바뀌어갔는데, 이 새로운 장르가 러시아 아방가르드이다. 이는 소련이 탄생한 1910년대부터 1930년대까지, 소련에서 일어난 예술 현상이다. 인상주의, 야수파, 입체주의와 같이 서유럽에서 들어온 여러 미술 사조와 러시아 고유의 민속 예술이 섞여서 그들만의 입체주의, 미래주의, 절대주의 등이 만들어졌는데 칸딘스키와 말레비치가 그 선구자 역할을 했다.

1903년 블라디미르 레닌(1870~1924)이 이끈 볼셰비키는 추상 미술을 지지했지만 1920년부터 러시아 예술가들의 자유는 점점 위축되어 갔다. 1924년 레닌의 뒤를 이은 스탈린(1878~1953)은 또 다른 예술 이념인 사회주의 리얼리즘을 국가정책으로 지정했는데, 말레비치는 이 스타일을 끝까지 거부했다. 결국 그는 모스크바 미술학교의 교수직도 잃게 되었다. 연구물은 압수당하고 추상 작품 활동도 금지당한다. 이러한 정치적 환경을 견디지 못한 칸딘스키는 독일의 바우하우스로 돌아갔다. 말레비치는 레닌그라드

(지금의 상트페테르부르크)로 건너가서 직물과 벽지와 같은 실용미
술 작업을 하다가 1935년 56세의 젊은 나이로 사망했다. 그의 생
은 짧기도 했지만, 그 짧은 시간마저도 온전히 창작에 집중할 수
없었던 것이 안타깝다.

카지미르 말레비치의 작품들

폐쇄적인 러시아에서만 활동했던 말레비치의 작품이 어떻게
암스테르담까지 이동되었고, 이곳에 많이 소장되어 있는 것인지
궁금하지 않을 수 없다. 암스테르담 시립미술관에는 말레비치의
작품이 러시아가 보유한 작품 수보다 많은 24점이나 소장되어 있
다. 이 작품들이 서유럽으로 오기까지는 수집가들의 공이 컸다.

우크라이나 작가이자 미술품 수집가였던 니콜라이 카르지예
프Nikolai Khardzhiev, 1903~1996와 그리스계 러시아인 조지 코스타키
스Georges Costakis, 1913~1990가 수집한 러시아 아방가르드 컬렉션은
그들이 서유럽으로 이주하면서 반출해 왔다. 이들은 소련이 추상
미술을 금지했던 시기에 상당한 양의 러시아 작품을 수집했다. 스
탈린 치하에서 아방가르드 예술에 동조하는 것은 반혁명 행위에

해당하는 범죄임에도 그들은 위험을 무릅쓰고 수집했다.

　니콜라이 카르지예프는 말레비치가 예술 활동을 금지당한 1930년경에 말레비치 작품을 포함한 여러 작가의 미술작품과 문학작품, 그리고 다양한 문서들까지 엄청나게 많은 양의 기록을 수집했다. 그러나 소련 붕괴 이후 러시아에서 안전함을 느낄 수 없

었던 그는 컬렉션을 가지고 서유럽으로 도피하게 된다. 카르지예프는 암스테르담 대학 연구소의 도움으로 미리 암스테르담에 재단을 설립하고, 1993년 90세의 나이에 부인과 함께 컬렉션을 가지고 암스테르담으로 이주해 재단에 컬렉션을 맡기게 된다. 그가 사망한 후 1997년부터는 시립미술관에서 그의 컬렉션을 관리하고 있다. 이 작품들이 서유럽으로 나온 것이 불과 얼마 안 된 셈이고, 이 과정은 쉽지 않았다. 소련과 끊임없는 협상을 통해 결국 암스테르담에 안착하게 된 것이다.

또 다른 수집가 조지 코스타키스는 세계에서 가장 큰 러시아 아방가르드 컬렉션을 수집했다. 코스타키스의 경우에는 1977년 소련을 떠나 그리스로 이주하면서 소련과 합의를 본다. 그 결과 컬렉션의 50%는 모스크바의 미술관에 남겨두기로 하고, 나머지 컬렉션만 그리스로 반출해 나올 수 있었다. 그리스는 국가 차원에서 1,275점을 코스타키스로부터 매입하고, 그리스 테살로니키 Thessaloniki에 있는 MOMuSMuseum of Modern Art에서 전시하고 있다. 이 수집가들에게 컬렉션의 의미는 국경을 넘어서라도 데리고 나와 자유를 주고 싶은 자식 같은 존재였을 거다.

미술관에서 수많은 작품을 관람할 때 별생각 없이 쓱 지나가면서 보는 경우가 다반사인데, 이분들은 목숨 걸고 수집했고, 위험을 무릅쓰고 반출해 낸 작품들이라니 그냥 단순하게 그림만 감상할 게 아니었다. 많은 분들의 수고와 열정이 대단하고 감사하게 느껴진다. 이렇게 미술관이란 곳은 그림을 보여주는 목적 이외에도 역사가 살아 숨 쉬고 예술가와 후원가 그리고 수집가의 혼이 담겨 있기에 매력적인 곳이다. 이곳은 진정 시민들의 사랑으로 설립

되었고, 시민들의 노력으로 작품이 수집되고 관리되는 시민의, 시
민에 의한, 시민을 위한 미술관인 것 같다.

암스테르담 시립미술관 Stedelijk Museum Amsterdam
현대미술의 보물 창고

〈블루 레드 로커〉와
〈앵무새와 인어〉

암스테르담에서는 네덜란드 화가 반 고흐 미술관이 제일 유명하지만, 현대미술품을 다양하게 보유한 시립미술관도 기대 이상으로 볼 게 많았다. 일반적인 여행 관련 책에서는 시립미술관을 비중 있게 다루지 않았고 관련 정보도 별로 없지만, 시간이 허락한다면 꼭 들러보기를 추천한다. 컬렉션이 풍부해서 근현대 작가들의 대표작들을 다양하게 볼 수 있다. 이 책에서는 반 고흐 미술관 대신 암스테르담 시립미술관에 지면을 더 할애할까 한다.

예술과 키치의 경계

몇 가지 눈에 띄는 작품 중에 내가 좋아하는 작가 제프 쿤스Jeff Koons, 1955~의 작품 〈진부함의 도래Ushering in Banality〉는 무조건 반가웠다. 1989년 시립미술관이 제프 쿤스의 초기 작품을 인수했을 때 네덜란드에서는 난리가 났다고 한다. 많은 사람은 왜 이렇게 큰돈을 들여서 이 작품을 매입하는지 이해하지 못했다. 이 작품이 과연 예술인지, 아니면 순수하게 키치*로 봐야 할지, 과연 이 작가를 이 시대의 예술가로 인정할 수 있는 건지, 또한 작가가 100명 이상의 조수를 거느리고 공장에서 제품을 생산하듯 만든 작품을 과연 예술품이라고 할 수 있는 건지, 논란의 여지가 너무 많았다. 지금은 세계에서 가장 비싼 작품의 대열에 올라서 있으나 30여 년 전에는 반응이 그랬을 수도 있었겠다 싶다.

*
Kitsch, 고급예술과 정통예술의 반대말

포르노그래피가 예술이 되다

2012년 독일 프랑크푸르트에서 우연히 제프 쿤스의 전시를 본 적
이 있었다. 우리가 잘 알고 있는 다양한 예쁜 조각품들뿐만 아니
라 사진전도 있었는데, 그 전시에서 받은 충격은 잊을 수가 없다.
전시명은 《메이드 인 헤븐Made in Heaven》으로 1989년에 발표된 작
품 시리즈였는데, 알고 보니 제프 쿤스의 원래 전공은 포르노그래
피였다. 사진전에 출품된 작품들은 평범한 사진이 아닌 포르노그
래피였고, 사진을 크게 확대해 유리나 캔버스 등에 인쇄해 예술성
이 물씬 풍기는 게 멋지기는 했다. 상상을 뛰어넘는 그의 포르노
작품들은 관람 중 사진 촬영은 절대 금지였고, 인쇄물이나 책으로
도 발행하지 않으며 철저하게 보안을 유지했다. 오직 전시장을 방
문한 사람만이 작품을 볼 수 있어서 현장에서 관람한 것은 정말 운
이 좋았다.

　놀랍게도 포르노 작품의 주인공은 제프 본인과 그의 부인이었
다. 부인인 치치올리나Cicciolina는 유명한 포르노 배우이자 이탈리

아에서 급진당 국회의원까지 지낸 인사였다. 그는 부인과의 결혼으로 더 유명해졌고, 자신들의 결혼 생활을 그린 〈메이드 인 헤븐〉으로 훨씬 더 유명해졌다. 그는 어느 시점부터인지 포르노그래피 작업은 그만두었는데, 아마도 그들의 결혼 생활이 짧게 끝났기 때문일 거라 생각된다. 제프는 대중의 사랑을 흠뻑 받을 만큼 사랑스럽고 귀여운 강아지 시리즈 등을 지속적으로 선보이며 세계적으로 사랑받는 작가가 되었다. 포르노그래피 작품과 동화 속에나 나올법한 예쁜 조각품 모두 다 아이디어가 기발하고 유니크하다.

화려함 뒤에 숨겨진 비운의 작가

어두운 전시실 한 곳에서는 쿠사마 야요이Kusama Yayoi, 1929~의 배 한 척을 만나게 된다. 이 배는 우리가 잘 알고 있는 그녀의 작품들인 물방울무늬, 호박 모티브, 거울로 된 무한대의 방보다 훨씬 이전에 탄생한 작품이다. 그녀의 환각 경험은 어린 시절부터 시작되었다. 아버지는 문란한 생활을 했고, 어머니는 딸인 쿠사마에게 아버지의 밀애 현장을 엿보고 알려달라고 시켰다. 아동학대 환경에서 자라면서 그녀의 마음은 병들기 시작했다. 그녀는 자신의 상황에서 벗어나 예술가로서 더 넓은 곳에서 활동하기 위해 1957년 28세에 뉴욕으로 이주했고 그곳에서 폭발적인 예술 활동을 하게 된다.

1962년에는 버려진 소파나 의자 등의 오브제를 주워다가 뭔가로 덮는 작업을 시작했는데, 이곳에서 만난 쿠사마의 배 한 척도 하얀색의 천 뭉치들로 덮여 있었다. 그냥 얼핏 보면 자갈 같은 것을 덧붙인 듯 보이는 배 한 척인데, 가까이 가서 자세히 들여다

보니 하나하나가 남성의 성기였다. 그녀는 어릴 때 느낀 두려움과 섹스에 대한 혐오감을 스스로 치유하기 위해서 남근을 만들기 시작했다고 한다. 쿠사마는 같은 건물에서 작업실을 쓰던 동료 예술가 도널드 저드Donald Judd와 함께 폐차장을 돌아다니며 재료를 구하다가 망가진 보트를 발견하고는 가져와 작업했다. 이 배는 그녀가 남긴 남근 시리즈 중에서 가장 사이즈가 큰 작품이 되었다. 보트가 놓여 있는 방 전체는 바닥부터 천장까지 보트를 인쇄한 검은색 포스터 999장으로 포장되어 있다. 그래서 작품의 제목이 〈모음: 천개의 배Aggregation: One Thousand Boats Show〉인가보다. 초기 작품에서도 한 가지 패턴에 집착하는 작가의 모습을 볼 수 있다.

쿠사마는 뉴욕에서 활동하면서 성차별과 인종차별을 받았고, 언론에 의해 조롱받으며 마음의 상처가 깊어졌다. 결국 1973년에 일본으로 돌아가서 정신병원에 입원하게 된다. 2023년 패션 브랜드 루이 비통의 전 세계 매장에는 야요이 쿠사마와의 콜라보 제품이 깔리고 매장 건물의 외벽까지 그녀의 물방울과 호박패턴으로

엘스워스 켈리, 〈블루 레드 로커〉, 1963, 암스테르담 시립 미술관

장식되었다. 이처럼 전 세계에서 환호하는 쿠사마에게 차별받고 조롱받으며 위축되었던 시기가 있었다니 믿을 수 없었다. 누구에게나 굴곡이 있고, 바닥이 있으면 올라가기도 하고, 올라가면 내려오기도 하는가 보다. 작품을 통해 그녀의 어린 시절을 알게 되었고, 그 악몽을 생각하니 마음이 안 좋았다.

앙리 마티스Henri Matisse의 대형 컷아웃 앞에는 이 작품과 딱 어울리는 색감의 조각품이 다소곳이 설치되어 있다. 미국 작가인 엘스워스 켈리Ellsworth Kelly, 1923~2015의 〈블루 레드 로커Blue Red Rocker〉 작품이다. 비록 엘스워스 켈리 자신은 마티스의 영향을 받지 않았다고 직접적으로 부인해 왔지만, 어쨌든 두 작품을 함께 배치하니 잘 어울린다. 켈리는 자신에게 조각이란 벽에서 떼어낸 그 자체라고 했는데, 그러고 보니 〈블루 레드 로커〉는 정말 벽에서 떼어낸 듯 얇고 깔끔했다. 컷아웃은 앙리 마티스의 후기 작품으로 몸이 안 좋아 침대에 누워서 시간을 보내던 작가가 주변의 작은 정원에서 걸으면서 볼 수 있는 대상들을 오려서 표현한 대형 콜라주이다. 나뭇잎, 석류, 앵무새, 그리고 인어 등의 오브제로 표현했다. 〈앵무새와 인어La perruche et la sirène〉라는 제목의 작품으로, 앵무새는 왼쪽에, 인어는 오른쪽에서 찾을 수 있다. 두 작품을 함께 배치하니 서로를 더 돋보이게 해주어 조화롭다.

암스테르담 시립미술관은 마르크 샤갈Marc Chagall, 1887~1985의 작품도 40여 점 소유하고 있는데, 그중 〈손가락이 7개인 자화상 Self-Portrait with Seven Fingers〉 작품이 눈에 띈다. 이 작품은 샤갈이 파리에 정착했을 무렵인 1913년에 그린 자화상으로, 제목처럼 손가락이 7개인 그림이다. 그림 안에는 두 도시가 있다. 에펠탑이 보이

마르크 샤갈, 〈손가락이 7개
인 자화상〉, 1913, 암스테르
담 시립미술관

는 새로운 정착지인 파리와 그가 떠나온 고향 벨라루스로 새로운
환경에 정착했을 당시 샤갈의 복잡한 마음을 담은 듯하다.

샤갈은 러시아 제국의 일부였던 벨라루스 인근의 가난한 유대
인 가정에서 9남매 중 장남으로 태어났다. 그는 시골의 미술학교
를 거쳐 상트페테르부르크에서 어렵게 미술 공부를 하고, 1910년
파리로 유학을 떠났다. 당시의 벨라루스는 교회와 회당이 그림같
이 아름다워서 '러시아의 톨레도'라고 불리기도 했지만, 제1차 세
계대전을 겪으면서 목조로 지어진 건물들은 거의 다 사라졌다고

한다. 샤갈은 아름다운 두 도시에서 자랐고 살고 있었지만 마음은
편하지 않았을 것 같다.

　이 외에도 재활용 병뚜껑을 활용한 대형 조각품으로 유명한
가나 예술가인 엘 아나추이El Anatsui의 기념비적인 작품 〈세상에
있지만 세상을 모른다In the World But Don't Know the World〉도 볼 수 있
다. 평면인 작품은 엄청난 규모로 멀리서 보아도 압도적이고 가까
이서 자세하게 보면 보석처럼 반짝이는 디테일이 매력적이다. 수
천 개의 병뚜껑을 자르고 펴고 비틀고 접으면서 소비 세계의 부정
적인 측면과 환경 문제의 메시지를 전달하고 있다. 그 외에도 처음
만나 보는 현대작들이 대부분이었지만 언제나 새로운 작품을 만나
는 것은 즐겁고 흥분되는 일이다. 가능하면 다양한 작가들의 세계
를 알고 싶고 가까워지고 싶은 마음이 충만해지는 곳이었다.

크뢸러 뮐러 미술관 Kröller-Müller Museum
국립공원 안의 미술관

크뢸러 뮐러 미술관 외부

이 세상의 종말이 임박했고 딱 한 군데만 다녀올 수 있는 기회를 얻게 된다면? 나는 크뢸러 뮐러 미술관에 다녀오고 싶다. 아름다운 자연과 명작들을 한가득 품고 있는 숲 속의 미술관이다. 아직 못 가본 곳도 많고, 다녀본 곳도 적지는 않지만 이곳은 내가 경험한 곳 중 최고였다. 어느 계절에 방문해도 다 좋을 듯하다. 관람객이 별로 없는 한적한 겨울조차도 완벽했다. 우리 모녀가 함께 자전거를 타며 숲을 지나 미술관으로 향하던 그 시간은 분명 영화의 한 장면이었다.

자연과 어우러진 미술관

자연 속에서 보석 같은 작품들의 전시 공간을 나 혼자 차지하고 본다는 사실도 너무나 감동스러웠다. 암스테르담에서 당일치기가 충분히 가능하지만 시간적 여유가 있다면 작은 도시 오텔로Otterlo에서 하룻밤 묵으면서 여유롭게 보기를 권한다. 이틀의 시간이 절대로 길지 않을 거다.

세계정세가 어수선한 1938년에 미술관이 세워지다니, 그것도 국립공원 안에 말이다. 더군다나 반 고흐 미술관 다음으로 많은 숫자의 반 고흐 작품을 보유하고 있다고 하니 어떤 곳일지 너무나 궁금했다. 겨울이라 호헤 벨루베 국립공원De Hoge Veluwe National Park 입구 매표소 앞은 한적했다. 입장료를 내고 지도를 받아서 들어가니 수백 대의 자전거가 질서 있게 정렬되어 있었다. 자전거는 바퀴가 크고 브레이크 페달이 없었다. 모든 자전거에 아이용 캐리어가 부착되어 있는 클래식한 디자인이다. 마침 겨울코트를 입고 모직모자를 쓰고 온지라 1930년대 감성으로 자전거를 타고 있는 내 모습이 영화의 한 장면처럼 느껴졌다.

아침의 안개가 걷히는 중, 쌀쌀하고 촉촉한 공기에 코끝이 살짝 빨개졌지만 참 상쾌했다. 숲 속 길을 따라 들어가는 이곳은 사슴, 노루, 멧돼지, 늑대, 여우, 담비 등 야생동물들이 서식하고 천혜의 자연이 보존되어 있는 공원이다. 갈림길이 두어 번 있었는데 미술관 이정표를 따라서 신나게 달려갔다. 파이프를 물고 연기를

뿜으며 자전거를 타는 할아버지와 할머니가 우리 옆을 지나 앞서 나가는데, 그들도 영화 속에서 갑자기 나온 배우 같았다. 한 15분 정도 놀면서 슬슬 달려왔더니 나무 숲 사이로 나지막한 건물들이 보이고 야외에 조각품들이 하나 둘씩 보이기 시작했다. 상상 그 이상의 미술관이 숲 속에 있었다. 사진은 자전거 타는 딸의 뒷모습과 우리를 지나가는 노부부의 뒷모습이다. 내가 찍었지만 배경이 다했다.

천재 화가를 알아보는 축복받은 안목

이 미술관을 세운 헬레네Helene Kröller-Müller, 1869~1939는 독일 재력가 집안의 딸로 네덜란드의 안톤 크뢸러Anton Kröller, 1862~1941와 결혼하고 양가로부터 사업을 물려받게 된다. 두 집안은 광산 철강 해운업으로 유럽에서 손꼽히게 부유했다. 부부는 네덜란드 전통에 따라 친정의 성 뮐러Müller와 남편의 성 크뢸러Kröller를 모두 사용해서 크뢸러 뮐러가 되었다.

헬레네는 일찍이 예술품 수집을 시작했는데, 특히 반 고흐의 천재성을 제일 먼저 알아보고 작품을 모으는 신의 축복을 받았다. 헬레네는 35세 때인 1905년부터 딸과 함께 화가인 브레머Henk Bremmer에게 미술을 배웠고, 브레머는 헬레네에게 현대미술을 소개하며 작품 구매도 조언하게 된다. 헬레네는 1907년에 폴 가브리엘Paul Gabriël, 1828~1903의 작품 〈멀리서 온다It Comes from Afar〉를 처음으로 구입하고, 이를 시작으로 파리와 암스테르담 등지에서 열리는 경매에 참여하면서 수집가의 길을 걷게 된다. 헬레네는 뛰

어난 안목과 예지력으로 반 고흐의 유화 90점, 소묘 185점을 수집해 반 고흐 미술관 다음으로 많은 작품을 보유하게 된다. 헬레네가 구입한 첫 번째 반 고흐의 작품은 〈네 송이 해바라기Four Cut Sunflowers〉로 1908년에 구입했고, 다음 해에는 〈씨 뿌리는 사람The Sower〉을 구입한다.

빈센트 반 고흐, 〈네 송이 해바라기〉, 1887, 크뢸러 뮐러 미술관

빈센트 반 고흐, 〈씨 뿌리는 사람〉, 1888, 크뢸러 뮐러 미술관

그녀가 처음부터 뛰어난 안목과 결단력을 가지고 있었던 것 같지는 않다. 조르주 쇠라Georges Seurat, 1859~1891의 〈그랑드자트 섬의 일요일 오후A Sunday Afternoon on the Island of La Grande Jatte〉를 구매할 수 있는 기회가 있었는데 그의 멘토인 브레머가 작품을 구입하지 말라고 조언하는 바람에 포기했다. 아쉽게도 그 작품은 인상주의의 한 획을 긋는 중요한 작품으로 평가받게 되었다. 그녀는 빠르게 다음 기회를 잡아 〈샤위Le Chahut〉를 구입했고, 이 작품은 조르주 쇠라의 대표작으로 위풍당당하게 전시되어 있다. 그림의 제목인 샤위는 프랑스 스타일의 캉캉 춤이다. 그림에서 신나는 춤과 파워가 느껴진다.

그녀가 선택한 작품이 모두 다 반 고흐의 작품처럼 인정받고 인기를 얻은 것은 아니었다. 헬레네는 네덜란드 작가인 바르트 판 데르 레크Bart van der Leck, 1876~1958의 작품을 400점 이상 구매했다는데 이 작가는 그다지 주목받지 못했다. 그래도 어느 날 갑자기 바르트 판 데르 레크가 재조명 받고 큰 인기를 얻게 되어 수장고에서 잠자고 있는 그의 400여 점의 작품이 빛을 보게 될지도 모를 일이다.

이 미술관 부지는 남편 안톤 크뢸러가 47세였던 1909년부터 사냥터로 사용할 목적으로 사들이기 시작했다. 이 넓은 부지를 개인 사냥터로 구입했다니 그들이 가진 부의 규모는 가늠이 안 된다. 이 공원의 면적은 55 km²로 지도로만 봐도 엄청나게 넓다. 헬레네는 1910년에 이탈리아 피렌체를 여행하면서 미술관을 지어야겠다는 아이디어를 얻는다. 그녀는 우선 헤이그에 있던 사무실 건물에 전시장을 만들고 그때까지 수집한 작품으로 대중을 위해 전시했다. 그 당시에는 이렇게 현대미술을 관람할 수 있는 곳이

없었다고 한다. 제1차 세계대전 때는 헬레네도 모든 사업을 내려
놓고 부상당한 군인들을 간호하는 데 직접 나서서 헌신을 다했다.
크뢸러 뮐러 부부의 사업들은 세계대전 덕분에 더욱 번창하게 되
었고, 헬레네는 더 많은 작품에 투자할 수 있었다. 이때 구매한 작
품 중 하나가 르누아르의 〈어릿광대The Clown〉이다.

국립공원에 미술관을 지은 이유

부부는 호헤 벨루베 국립공원에 애착을 가지고 있었기에 이곳에
미술관을 짓기로 한다. 건물 설계를 하고 건축에 사용하기 위해
독일에서 사암 수입까지 진행하던 중인 1922년에 글로벌 경제위
기가 닥치면서 파산 위기를 겪게 되어 건축은 중단된다. 상황은
곧 호전되었지만 큰 위기를 겪은 부부는 어떤 상황에서도 미술품
을 지켜낼 수 있도록 재단을 설립하고, 수집품 12,000점과 공원

전체를 네덜란드 국가에 기증한다. 기증하는 조건은 단 하나, 국가에서 이 공원에 대형 미술관을 지어주는 거였다. 헬레네는 정부와 긴밀한 협조를 하며 중단되었던 건축을 진행시킨다. 1938년 미술관은 마침내 오픈하게 되었지만 곧바로 이어진 제2차 세계대전으로 얼마 후에 휴관에 들어간다. 그들은 방공호로 작품을 이동시키고 보관하며 지켜냈다. 헬레네는 1938년에 미술관 오픈식을 보고, 1939년에 70세의 나이로 세상을 떠났다. 이후 1948년부터는 조각정원이 새롭게 조성되었고, 여러 번의 확장을 통해 지금의 모습으로 안착되었다. 현재 야외 정원에는 160개 이상의 조각품이 설치되어 있다.

기묘한 삼각관계

헬레네의 옆에는 예술품 컬렉션과 큐레이팅을 도와주는 사람들이 계속 있었다. 초기에는 화가이자 그녀의 미술 선생님인 브레머가 수집가의 세계로 이끌어줬다. 헬레네가 남긴 3,400여 통의 편지를 통해 그녀의 일생을 연구한 에바 로버스Eva Rovers에 따르면 헬레네에게는 소울메이트가 있었다고 한다. 부부는 첫 딸의 동창생인 샘 반 데벤터Sam Van Deventer를 좋게 보고 부부의 회사에 취업시켜 평생 인연을 이어가게 되는데, 헬레네는 샘과 그 이상의 관계가 된다. 헬레네는 샘과 1908년부터 편지를 주고받았는데 서로 멀리 떨어져 있을 때는 하루에도 몇 통씩 편지를 썼고, 그들이 한 도시에 있을 때는 함께 산책하며 시간을 보냈다.

헬레네는 샘과의 관계로 인해서 딸과는 문제가 생겼지만 남편

과의 관계에는 이상이 없었다. 이들은 민감한 부분은 암묵적인 합의 하에 늘 셋이 함께 다니는 이상한 조합을 유지하게 된다. 편지의 내용을 보면 헬레네가 샘을 많이 의지한 듯하다. 미술관 설립을 의논할 때도 안톤은 헬레네에게 충분하게 공감하지 않았고, 이에 불만을 느낀 그녀는 샘과 대화하면서 정신적인 결핍을 채우고 따뜻한 위로와 공감을 받은 모양이다. 어쨌든 그들은 서로에 대해서 매력을 느끼고 갈망했으며, 깊은 플라토닉 사랑을 한 것 같다. 헬레네가 미술관 설립을 해내기까지 정신적인 서포트는 샘에게서 받은 걸로 보인다. 물론 경제적인 서포트는 남편에게 받았겠지만 말이다. 아무튼 이 미술관이 탄생하기까지는 부부뿐만 아니라 샘의 공로도 컸음에 틀림없다.

고흐의 작품집을 꼭 소장해야 하는 이유

미술관으로 들어가기 전 입구의 정원이 너무 예뻐서 사진을 찍느라 정신이 없었다. 잔디 위에는 포터블 화분이라는 이름으로 자루 안에 담긴 식물들이 자연스럽게 놓여 있었다. 날씨가 급변하기 때문에 지체 없이 예쁜 뷰를 카메라에 담았다. 시시각각 구름이 변했다.

우리는 우선 미술관 안에 있는 뷰가 예쁜 카페테리아에 앉아서 커피를 마시며 한숨을 돌리고, 천천히 동선을 따라 관람을 시작한다. 큐비즘 전시실의 다양한 컬렉션이 인상적이다. 멋진 작품들을 주제별로 느낌별로 그룹핑해둔 큐레이팅이 센스 있게 느껴졌고, 덕분에 여러 작가의 작품이 한눈에 들어왔다. 큐비즘 작가가

이렇게나 다양했던가.

마침내 빈센트 반 고흐Vincent van Gogh, 1853~1890 작품이 있는 4번 전시실로 들어간다. 모네, 쇠라, 피카소, 몬드리안 등을 애써 외면하며 제일 안쪽의 반 고흐 전시실까지 직진했다. 멀리서부터 고흐의 작품들이 보이니 무척 설렜다. 초기 작품부터 골고루 한가득 있어서 정말 어쩔 줄을 모르겠다. 헬레네가 세상을 떠날 때 고흐의 작품들을 일렬종대로 걸어두고 그 앞에 꽃다발을 놓고 빈소를 차렸다니 감동적이다.

고흐의 어릴 때 작품부터 한 작품씩 순서대로 설명을 읽으며 자세히 들여다본다. 붓터치를 뚫어져라 보면서 고흐의 마음을 느껴보았다. 두껍게 겹겹이 올려져 있는 물감의 색도 참 신비롭고 조화롭게 섞여 있었다. 가까이서 보면 그저 짧은 붓터치일 뿐인데 조금 떨어져서 보니 꽃밭을 그린 거였다. 그 유명한 〈밤의 카페

빈센트 반 고흐, 〈분홍빛 복숭
아나무〉, 1888, 크뢸러 뮐러
미술관

테라스Terrace of a Café at Night〉의 별들도 가까이서 자세히 보니 환상적이다. 분홍색 꽃이 만발한 한 그루의 나무 〈분홍빛 복숭아 나무 Pink Peach Trees〉에 눈이 간다. 가는 붓터치와 파스텔톤의 옅은 색상으로 섬세함과 차분함이 느껴진다.

과수원을 사랑한 고흐

반 고흐는 한 주제를 가지고 여러 번 혼신을 다해서 그렸다. 감자 먹는 사람들도, 침대와 의자 그림도, 우체국 아저씨의 초상화도, 마담의 초상화도, 그리고 자화상도 한 가지 주제를 여러 번 그렸기 때문에 '어느 미술관에서 본 거 같은데, 어디서 봤지?' 기억을 끌어내기가 어렵다. 그래서 반 고흐 작품집은 꼭 한 권 갖고 있기를 추천한다. 해바라기만 해도 여러 점을 그렸고 전 세계 곳곳에 소장되어 있다. 고흐의 책을 펼쳐놓고 보면 시기별로 꽃의 모양이 어떻게 다른지, 어느 미술관에 작품이 소장되어 있는지 한눈에 볼 수 있어서 정리가 된다.

정말 이곳은 고흐의 작품으로 꽉 차 있었다. 헬레네의 안목도 대단하지만 고흐 생전에 그림 판매가 되지 않은 덕분에 많은 작품을 어렵지 않게 확보할 수 있었던 것 같아 안타까운 마음도 든다. 정성이 많이 들어가고 순수해 보이는 고흐의 초기 작품을 오래오래 천천히 보고 싶었다. 고흐가 어렸을 때 그린 어두운 톤의 작품들은 나이가 들어가면서 서서히 밝은 색이 입혀지고 다채롭게 변해갔다.

반 고흐 작품을 전체적으로 보면 과수원 그림이 많다. 과수 나

무의 이름도 구체적이다. 자두나무, 살구나무, 복숭아나무, 배나
무, 아몬드나무, 그리고 이 그림들은 대부분 다 아를Arles에서 머물
던 시기인 1888~1889년 정도에 그려졌다. 특히 3월부터 4월 과
실수의 꽃이 만개하던 이 한 달 동안에 14점이나 그려냈다. 남프
랑스의 뜨거운 태양과 아름다운 기후는 고흐가 내면에 품고 있던
색채를 다 꺼내서 작품에 몰입할 수 있게 도와주었다. 눈앞에 펼
쳐진 과수밭과 반짝이는 별빛을 보며 1년 동안 200여 점의 작품을
쏟아낼 수 있었다.

　이들 중에는 언제 봐도 황홀한 명작들이 대거 포함되어 있다.
노란색과 주황색을 사용해 강렬한 태양의 기운을 품기도 하고, 짧
은 붓터치와 테두리 선으로 강하고 긍정적인 느낌을 주기도 한다.
고흐는 이곳에서 꽤 잘 지내다가 정신 발작과 고갱과의 다툼 끝에
자기 귀를 베어내는 사건을 일으켰다. 그래놓고도 차분하게 그림

을 계속 그렸다.

　나는 룰랭 부인과 우체부 룰랭 아저씨의 초상화를 좋아한다. 이들의 초상화에 사용된 초록색은 어쩜 이렇게 세련되고 예쁠 수 있는지. 룰랭 부인이 같은 포즈로 앉아 있는 초상화는 5점으로, 그 중 한 점은 앞에서 소개한 암스테르담 시립미술관에 전시되어 있다. 고흐의 해바라기도 비교해서 보면 아를에서 그린 것들이 가장 활짝 피어 있고 풍성하다. 강렬한 햇살 아래에 싱싱한 해바라기를 직접 보며 그려서일 거다.

　고흐는 자신의 마음을 치료하기 위해 스스로 옆 동네인 생 레미 드 프로방스Saint Remy De Provence의 요양원으로 떠난다. 그는 이곳에서 1889년 5월부터 딱 1년을 머물렀다. 이곳에서 1890년에 그린 〈꽃피는 아몬드 나무Almond Blossom〉를 제외하고는 소용돌이치는 물결무늬가 공통적으로 보인다. 아를의 스위트한 과수원 느낌과는 완전히 달라진다. 나무들은 꼬불꼬불 곡을 갖게 되고 가지도 물결처럼 춤을 추기 시작한다. 땅도 하늘도 산등성이도 정신없이 함께 움직인다. 이때 올리브나무, 뽕나무mulberry, 사이프러스, 포플러, 소나무, 그리고 밀밭을 그렸다. 나무의 선만 봐도 고흐의 불안감을 느낄 수 있다. 어두움 속에서도 화려한 색상이 밝게 쓰인 것을 보면 고흐는 색감 천재임이 틀림없다.

　고흐 생전 처음이자 마지막으로 팔린 단 한 점의 그림은 모스크바의 푸시킨 미술관Pushkin Museum에 있는 〈붉은 포도밭〉이었다. 나는 여태까지 나지막하고 꼬불꼬불한 나무들은 다 포도나무인 줄 알았는데 자세히 공부해 보니 올리브나무였다. 생 레미 시기에 그린 올리브나무만 10여 점이 된다. 그러고 보니 고흐의 그림 중

빈센트 반 고흐,
〈붉은 포도밭〉, 1888,
푸시킨 미술관

빈센트 반 고흐,
〈오베르가 보이는 포도밭〉,
1890, 세인트 루이스 미술관

에 포도밭 전경은 두 점 밖에 없나 보다. 〈붉은 포도밭〉 외에 또 한 점은 〈오베르가 보이는 포도밭Vineyards with a View of Auvers〉으로, 이 작품은 미국 세인트 루이스 미술관The Saint Louis Art Museum에 있다. 고흐의 아를 시기와 생 레미 시기에 그린 나무들의 특징을 눈여겨보는 것도 재미를 더해준다.

미술관의 조각공원

야외의 조각공원은 무려 25만m^2(약 76,000평)나 된다고 하는데 도대체 정원이 얼마나 넓은 걸까. 유명 작가의 조각품이 많기도 하고, 작품과 공간이 잘 어울리도록 배치되어 있었다. 오후 3시경에 미술관을 나서는데 이미 어둠이 깔리고 있었다. 겨울은 해가 정말 짧다. 크륄러 뮐러 부부도 그 시절에 이렇게 자전거를 타고 다녔을까 상상하며 혹시라도 멧돼지라도 마주칠까 봐 서둘러 페달을

야외 조각공원

밟았다. 우리는 공원 앞 마을에서 하룻밤을 더 보내고 다음날 암스테르담으로 돌아갔다. 오래오래 기억에 남을 미술관이다. 기회가 되면 다른 계절에 다시 와서 정원에서 맥주도 마시며 천천히 조각들도 둘러보고 싶다.

평화로운 마을 오텔로

오텔로는 아주 작고 평화로운 마을이다. 그림 같이 예쁜 집들 옆에는 염소나 말이 한가롭게 노닐고 있다. 이곳 마을에는 웬일인지 캐나다 국기가 군데군데 걸려 있어서 의아했는데 호텔 근처를 산책하다가 전쟁 추모비를 보게 되었다. 1945년 4월 16일 밤 이 마을에서 독일군과 치열한 전투가 있었고 그때 몸 바쳐서 싸워준 연합군 중 캐나다인들의 사상자가 많았다고 한다. 이 마을에서는 지금도 일상생활 중에 그들을 추모하며 매일 활짝 핀 생화를 추모비 아래에 갖다 놓고 있었다.

6·25 전쟁 때 우리나라에서 희생된 유엔군 사망자는 37,000여 명이고, 오텔로 전투에서 희생된 사망자는 캐나다인 17명, 영국인 6명, 민간인 4명이었다. 우리가 겪은 전쟁의 규모에 비하면 작은 전쟁이었다고 말할 수도 있지만 이들은 지금까지도 마을 한복판에 캐나다 국기를 걸어두고 그들의 희생을 기리며 감사와 추모하는 마음을 전하고 있었다. 이 모습을 보며 적잖은 충격을 받았다. 우리는 우리의 전쟁과 희생자에 대한 고마움을 많이 잊고 사는 게 아닌가 하는 생각이 들었다.

이 많은 컬렉션을 전쟁으로부터 지켜내고, 작품이 흩어지지

않도록 재단을 만들고, 국가에 기증하고 관리하도록 결단을 내린 크뢸러 밀러 부부의 판단도 존경스럽고, 오텔로 주민들이 보여주는 가치관도 참 성숙하다고 느껴진다. 이 미술관과 작은 마을은 기회가 될 때 또 오고 싶은 곳이 되었다.

헤이그 방문은 처음이었다. 목적은 오로지 페르메이르의 〈진주 귀걸이를 한 소녀〉를 보기 위해서였지만, 헤이그 일정을 마치고 돌아오면서 정말 와보기를 잘했다고 생각하며 이 도시에서의 눈호강을 마음에 담아두었다. 우리가 사용하는 지명 헤이그는 네덜란드어로는 덴하흐Den Haag이고, 헤이그의 정확한 영문 명칭도 'The Hague'라는 걸 여행을 준비하면서 알게 되었다. 지도를 보니 헤이그는 북쪽 바다에 인접한 도시였다.

네덜란드 헤이그

Hague
Netherlands

마우리츠하위스 미술관
Mauritshuis Royal Picture Gallery
헤이그의 황금방울새

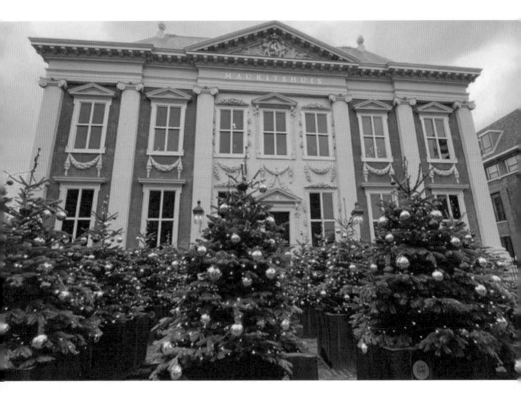

마우리츠하위스 미술관 외부

헤이그 방문은 처음이었다. 목적은 오로지 페르메이르의 〈진주 귀걸이를 한 소녀〉를 보기 위해서였지만, 헤이그 일정을 마치고 돌아오면서 정말 와보기를 잘했다고 생각하며 이 도시에서의 눈호강을 마음에 담아두었다. 우리가 사용하는 지명 헤이그는 네덜란드어로는 덴하흐Den Haag이고, 헤이그의 정확한 영문 명칭도 'The Hague'라는 걸 여행을 준비하면서 알게 되었다. 지도를 보니 헤이그는 북쪽 바다에 인접한 도시였다. 내 손 안에 온 세상과 연결된 핸드폰을 쥐고도 처음 알게 되는 사실이 많은데, 1907년 이준 열사는 어떻게 이곳에서 열린 만국평화회의를 찾아올 수 있었을까. 그분들에게는 얼마나 어려움이 많았을까 생각하니 속상함이 느껴졌다. 이준 열사 기념관도 헤이그 도심에 있으니 들러보면 좋겠다.

클래식과 현대가 공존하는 도시

네덜란드의 수도는 암스테르담이지만 헤이그는 행정 수도로 국왕의 집무실과 총리실, 대법원, 외국 대사관이 이곳에 모여 있다. 또한 국제사법재판소가 있는 곳이기도 하다. 도심의 건물은 13세기에 건축된 성부터 근대적인 건물, 그리고 초현대적인 건물이 공존하고 있어서 근처의 도시들을 여행하다가 헤이그를 방문하면 분위기가 많이 다르다고 느껴질 거다. 미술을 사랑한다면 헤이그는 꼭 권하고 싶은 도시다. 헤이그에는 17세기 네덜란드 황금기 시대의 작품뿐만 아니라 현대미술품까지 소장한 미술관이 여러 개 있어서 수만 점의 클래식 예술품과 성화에 지칠 즈음에 색다른 현대미술로 재충전할 수 있는 도시가 되어주었다.

비넨호프 주변의 연못

　　마우리츠하위스 미술관은 현재 국회의사당, 외무부, 국무총리
실 등의 행정기관으로 사용되는 비넨호프Binnenhof 옆에 자리 잡고
있다. 멀리서 보면 동화 속에 나오는 멋진 성 같아 보이는 비넨호
프는 헤이그가 도시로 형성되기 시작한 13세기에 자리 잡았다. 비
넨호프 주변을 감싸는 고풍스러운 건물들과 해자*를 둘러싼 연못
과 백조, 그리고 도심을 오가는 트램이 헤이그를 시간이 멈춘 도시
처럼 보여준다.

　　미술관 건물은 절제된 듯 아담하게 예쁜 것이 순정만화에 등
장하는 저택 같다. 이 건물은 신성로마제국의 공국 중 한 곳의 통
치자였던 존 모리스John Maurice, 1604~1679의 저택으로 1633년부터
지어졌다. 그는 브라질에 총독으로 파견 나가 설탕과 노예제도를
기반으로 막대한 돈을 벌어들였고, 헤이그와 브라질 양쪽에 집을
지었다. 1704년에는 화재로 외벽만 남았으나 10년 이상 걸려서
복구했고, 이후에는 비넨호프 소속 건물로 이용되다가 1820년 네
덜란드 정부가 왕실의 미술품 보관을 위해 건물을 매입하면서 미
술관으로 대중에게 공개되었다.

마우리츠하위스 컬렉션의 기본은 빌럼 5세William V, Prince of Orange, 1748~1806가 소장했던 미술품이다. 그가 1774년에 갤러리 프린스 빌럼 5세Prince William V Gallery를 만들어서 대중에게 공개 하면서 네덜란드 최초의 미술관이 되었다(현재는 마우리츠하위스 근 처에 있다). 그의 뒤를 이어받아 네덜란드를 최초로 통일한 빌럼 1 세William I of the Netherlands, 1772~1843는 마우리츠하위스로 왕실의 컬렉션을 옮겨왔고, 그의 관심과 애정으로 페르메이르의 〈델프 트 풍경〉 등을 경매에서 구매하게 된다. 이후 미술관은 렘브란트 Rembrandt의 〈니콜라스 튈프 박사의 해부학 수업The Anatomy Lesson of Dr. Nicolaes Tulp〉, 카렐 파브리티우스Carel Fabritius의 〈황금방울새〉 등 도 경매에서 놓치지 않고 구입했고, 귀한 작품들을 기증 받기도 했 다. 이 당시 네덜란드의 육군 장교이자 미술품 수집가였던 아르놀 두스 데 톰베Arnoldus des Tombe, 1816~1902는 페르메이르의 귀한 작품

렘브란트, 〈니콜라스 튈프 박사의 해부학 수업〉, 1632, 마우리츠하위스 미술관

프란스 할스, 〈웃는 소년
(Laughing Boy)〉, 1625,
마우리츠하위스 미술관

들이 해외로 판매되는 것을 안타깝게 생각해 〈진주 귀걸이를 한 소녀〉를 경매에서 구입했고, 자신의 수집품 12점과 함께 1902년에 마우리츠하위스에 기증했다.

미술관은 연대별로 구성되어 있으나, 우선 페르메이르의 작품부터 보고 싶은 마음에 2층의 첫 번째 전시실부터 찾아갔다. 그 방에는 페르메이르의 그림이 세 점 걸려 있는데, 〈진주 귀걸이를 한 소녀〉, 〈디아나와 요정들〉, 그리고 그의 유일한 풍경화인 〈델프트의 풍경〉이다. 〈진주 귀걸이를 한 소녀〉부터 눈으로 확인한 후에야 비로소 안도의 숨을 쉬며 여유가 생겼다. '아 너였구나…' 그 유명하고 유명한 작품을 실제로 마주하고 보니 작고 소박했다. 화려하지 않은데 신비하고 묘한 매력이 있고, 빠져들어야 할 것만 같은 힘이 느껴진다.

〈진주 귀걸이를 한 소녀〉는 트로니Tronie 장르로 구분된다. 트로니는 초상화로 보이지만 특정한 실존 인물을 모델로 놓고 그린 것이 아니라 화가의 상상으로 그린 그림이다. 대상의 특징적인 표정이나 성격 혹은 의상 등을 과장되게 묘사하는데 쉽게 말하자면

풍속화 스타일의 초상화이다. 네덜란드 황금기 회화에서 많이 볼 수 있고 특히 프란스 할스Frans Hals와 렘브란트 작품에서 종종 볼 수 있다. 이들의 초상화를 보면 인물의 볼터치에 핑크빛을 과하게 쓰고 코도 좀 큰 듯하고 눈가에는 주름을 깊게 넣어서 표정이 과장되고 해학적인 분위기가 느껴진다.

작고 소중한 황금방울새

이 미술관에서 만난 카렐 파브리티우스Carel Fabritius, 1622~1654의 〈황금방울새〉를 소개하고 싶다. 이름도 예쁘다, 황금방울새. 이 그림은 얼마나 유명한지 2014년에 퓰리처상을 수상한 소설 『황금방울새』의 주제로 등장했고, 2019년에는 이 소설을 각색해 〈더 골드핀치The Goldfinch〉라는 영화로도 제작되었다. 그림은 작고 소박했으며, 우리 키보다 높은 벽에 걸려 있었다. 새는 앵무새처럼 화려하지 않은 그냥 작은 새다. 이 작은 그림이 왜 그렇게 유명할까? 자세히 보니 새의 다리에 얇은 쇠사슬 줄이 연결되어 있다. 어머나 불쌍해라. 차라리 새장 속에라도 넣어두지, 왜 붙잡아 뒀을까. 이 새는 2,000여 년 전 고대 시대부터 애완용으로 키워진 기록이 있다고 한다. 지능이 높아서 먹이상자를 직접 열거나 아주 작은 골무 크기의 양동이로 물을 떠서 먹을 수 있을 정도로 훈련이 가능하고, 아름다운 목소리는 건강과 행운을 가져온다고 여겨져서 유행처럼 키웠다고 한다. 새가 도구를 사용해 어떻게 물을 떠먹을지 그저 상상을 해보았다.

　황금방울새는 가시나무의 붉은 열매를 먹고 사는데, 기독교

카렐 파브리티우스,
〈황금방울새〉, 1654,
마우리츠하위스 미술관

라파엘로 산치오,
〈황금 방울새의 성모〉,
1505~1506, 피렌체 우피치
미술관(The Uffizi Gallery)

에서는 예수님이 쓰신 가시나무관과 그 가시에 찔려 흘리는 핏방울과 연결해 그리스도의 고난과 구원을 상징하는 새가 되었다. 그동안 유심히 본 적이 없어서 몰랐는데 르네상스 종교 성화에 무려 500번 이상 등장했다고 한다. 유명한 새였구나. 주로 성모마리아와 어린 예수님의 그림에 등장하고, 레오나르도 다 빈치의 그림에도 등장한다. 라파엘로 산치오Raffaello Sanzio, 1483~1520의 〈황금 방울새의 성모Madonna of the Goldfinch〉에서도 아이들이 작은 손으로 황금방울새를 감싸고 있다.

이렇게 숨은 그림 찾기 하듯이 눈 씻고 찾아봐야 보이던 작은 새가, 이번에는 단독 모델로 발탁되어서 실물 사이즈로 초상화가 그려진 것이다. 붉은기가 도는 얼굴과 노란색으로 터치된 황금색 깃털까지 그림 자체는 완벽하지만 어딘가 쓸쓸한 면이 있다. 하얀 뒷벽의 여백 때문일까, 작가가 사망한 해에 그려진 그림이라 운명을 암시하는 듯한 느낌이 들어서일까.

카렐 파브리티우스,
〈델프트 풍경〉, 1652,
런던 내셔널 갤러리

작가인 카렐 파브리티우스에 대해서는 알려진 바가 많지 않다. 10대 후반인 1640년대 초부터 암스테르담에 있는 렘브란트의 스튜디오에서 미술 공부를 했고, 1650년대 초에는 델프트로 이사를 했고 1652년부터는 길드에 가입했다. 페르메이르도 1653년에 같은 길드에 가입했고 평생 델프트에서 살았으니 서로 인연이 있지 않았을까. 카렐 파브리티우스는 젊은 나이였던 1654년 10월, 델프트에서 있었던 화약 폭발사고로 32세에 요절했다. 도시의 4분의 1이 파괴되었고 100여 명이 사망한 큰 폭발 사고였다. 그의 사망과 함께 작업실에 있던 그의 작품 대부분도 소실되어 12점 정도만 건질 수 있었다고 한다. 그중의 한 점이 〈황금방울새〉다.

렘브란트와 페르메이르를 잇는 파브리티우스

카렐 파브리티우스의 작품 중 런던 내셔널 갤러리에 소장된 〈델프트 풍경〉은 완성도가 높다. 그는 페르메이르와 화풍이 비슷해 카렐 파브리티우스가 페르메이르의 스승이었다는 설도 있다. 파브리티

우스는 렘브란트의 제자 중에서 자신의 고유한 스타일을 가지고 있는 유일한 화가라고도 평가받는다. 렘브란트는 대체적으로 배경을 어둡게 처리하고 주제에 스포트라이트를 주어 환하게 그렸는데, 파브리티우스의 작품은 그렇지가 않다. 특히 그가 그린 초상화들을 보면 어둠과 빛의 대비가 크지 않고, 전체적으로 밝고 온화하다. 황금방울새도 배경이 밝고 부드럽게 처리되었다. 그의 다른 작품들도 렘브란트보다는 페르메이르 스타일에 더 가까워서 그를 렘브란트와 페르메이르를 연결시켜주는 작가라고도 평가한다.

전시를 보는 내내 방마다 다른 색상의 실크벽지와 화려한 커튼에서 눈을 떼지 못하고 연신 감탄했다. 벽지와 커튼조차도 얼마나 고심해서 제작했을까. 유서 깊은 역사와 명성을 이어가는 이곳 사람들의 감각은 정말 압도적이다. 늘어진 커튼 뒤 창문으로 보이는 연못과 풍경조차도 한 폭의 작품이었다. 촘촘하게 걸려 있는 작품들은 모두 각자의 자리를 정확히 찾은 듯 잘 어울린다. 19세기 초에 300점 정도였던 컬렉션은 이후에 850점까지 늘어났다. 연대별로 장르별로 배치가 잘 되어 있어서, 황금기 시대 안에서도 초반과 후반의 분위기가 조금씩 달라짐을 볼 수 있다.

네덜란드 작가를 잘 모르는 채로 미술관을 보면 기억에 남는 게 없을 듯해 네덜란드 황금기 시대의 주요 작가들을 소개하는 책을 한 권 사서 보고 왔다. 작품의 주제와 화풍이 비슷비슷한 풍속화지만 작가마다 저마다의 개성이 있기 때문에 특징을 찾아볼 수 있었다. 역시 공부하고 온 보람이 있어서 도움이 되었다. 첫날 방문했던 마우리츠하위스 미술관은 헤이그의 시작이었을 뿐, 놀라운 미술관들이 매일매일 기다리고 있었다.

네덜란드 아트 프로퍼티 컬렉션

평소에 나는 전시를 관람할 때 그림 옆에 붙여둔 친절한 설명인 작은 갤러리 텍스트도 꽤 집중해서 읽는 편이다. 기획전일 경우, 작품을 어느 뮤지엄에서 대여해 왔는지 혹은 개인 수집가의 소유인지에 대해서도 관심을 가지며, 특별한 내용의 갤러리 텍스트가 있다면 시간을 들여 읽곤 한다. 마우리츠하위스에서는 내가 평소 관심을 가지고 있는 분야에 대한 갤러리 텍스트를 읽게 되었다. 이때는 아트 로스 레지스터에서 인턴을 하기 전이었지만, 그곳의 대표 변호사의 강의를 들은 적이 있어서 출처와 나치 약탈품 반환에 큰 관심이 있을 때였다. 다음과 같은 내용이 있는 작품들이 여러 개 있었다.

"이 그림은 네덜란드 예술 재산 컬렉션(NK 컬렉션)의 일부입니다. NK 컬렉션은 나치 정권 동안 도난당하거나 압수되었거나 구매된 물건들로 구성되어 있습니다. 제2차 세계대전 후 이 물건들은 네덜란드 정부의 관리 하에 놓이게 되었습니다. 최근 몇 십 년 동안 반환 신청이 다시 고려되었고 일부 물건들은 정당한 소유자의 상속인들에게 반환되었습니다."

마우리츠하위스 미술관 내부

이 갤러리 텍스트를 보고, 나는 네덜란드 아트 프로퍼티 컬렉션Netherlands Art Property Collection에 대해 더 알아보기로 했다. 마우리츠하위스 미술관은 지난 20여 년 동안 컬렉션 중에 나치에 의해 약탈된 예술품이 있는지를 조사해 왔다고 한다. 1933년부터 1945년 사이 나치는 도난, 압수 또는 강매를 통해 대규모로 예술품을 획득했는데, 유대인들이 주요 희생자였다. 또한 전쟁 중 경매에 부쳐지거나 개인적으로 판매되었거나 안전을 위해 맡겨진 예술품들도 상황에 따라 약탈된 것으로 간주될 수 있다.

내가 아트 로스 레지스터에서 인턴을 할 때, 1933년에서 1945년 사이에 소유권이 이전된 작품들에 대해 집중해야 한다고 배웠다. 네덜란드 정부의 반환 정책도 1933년에서 1945년 사이에 강탈된 예술품을 정당한 소유자나 그 상속인에게 반환

하는 것을 목표로 하고 있다.

일반적으로 네덜란드 박물관의 약탈품은 두 가지로 나뉜다. 첫째는 연합군에 의해 독일에서 네덜란드로 반환된 예술품이고, 둘째는 1933년 이후 박물관이 획득한 약탈품이다. 전자는 정당한 소유자나 그 상속인에게 반환할 필요가 있는 경우에 반환을 담당하는 네덜란드 예술품 관리 재단SNK, Netherlands Art Property Foundation의 관리 하에 반환된다. 반환이 어려운 미술품들은 모두 네덜란드 정부 소속의 컬렉션으로 모아져 일부는 네덜란드의 미술관과 박물관에서 전시되고 있다. 그중에서 약 20점의 작품이 1948년부터 마우리츠하위스 미술관으로 보내졌는데, 이 중 대부분은 1960년에 박물관으로 소유권이 이전되었다.

네덜란드 교육문화과학부는 1998년에 설립된 출처가 불명한 작품 관리 기관 Origins Unknown Agency에 아직 반환되지 않은 국가 소속의 미술품들이 정당한 소유자나 상속인에게 반환될 수 있는지 철저하게 조사하도록 지시했다. 그러나 많은 미술품들이 약탈된 예술품이 아니거나, 일부는 이전 소유자가 자발적으로 소유권을 포기했는지 여부를 확인할 수 없었다고 한다. 그럼에도 불구하고, 국가 소속의 컬렉션에서 마우리츠하위스 미술관으로 전달된 작품 중 8점은 2000년대에 정당한 소유자의 상속인에게 반환되었다.

쿤스트 뮤지엄 헤이그 Kunstmuseum Den Haag
부기우기를 그린 몬드리안

쿤스트 뮤지엄 헤이그 외부

대표적인 네덜란드 화가를 꼽으라고 한다면? 우선 반 고흐가 생각나고, 페르메이르도 떠오른다. 또 다른 한 명은 렘브란트이고, 또 한 명은 생각지도 못했던 피에트 몬드리안Piet Mondrian, 1872~1944이다. 그 유명한 몬드리안의 빨간색, 노란색, 파란색이 들어간 그림은 뉴욕의 현대미술가들에게 큰 영향을 주었기에 그는 뉴욕 출신인가 싶었다. 쿤스트 뮤지엄 헤이그는 몬드리안의 작품을 가장 많이 소장한 미술관이다.

쿤스트 뮤지엄 헤이그의 자랑

쿤스트 뮤지엄 헤이그가 위치한 곳은 복합 예술 단지로 어린이 미술관, 사진 미술관, 현대미술관, 야외 정원 등으로 구성되어 있고, 그 중앙에 쿤스트 뮤지엄이 자리 잡고 있다. 미술관은 유럽의 긴 역사치고는 꽤 현대인 1935년경에 지어졌다. 1935년도면 나름 오래된 건축물이지만 유럽에서는 왠지 현대 건축물로 느껴진다. 외관은 평범하고 수수하다. 이곳에 대한 별다른 정보가 없었기에 큰 기대 없이 방문했는데, 내부의 규모가 너무 커서 다 둘러보는 데에만 굉장히 오랜 시간이 필요했다.

　네덜란드의 블루 색상이 들어간 델프트 도자기부터 유리공예, 인형의 집, 인상파 회화, 근현대 회화뿐만 아니라 패션 소품까지 다양한 컬렉션을 16만 점이나 소장하고 있다. 연간 25~30개의 기획 전시를 개최한다고 하는데, 이날 얼떨결에 보고 나온 기획전만 10개 정도는 되는 것 같았다. 그만큼 내부의 규모가 넓다. 특히 패션 브랜드인 발렌시아가BALENCIAGA의 기획 전시는 미술관에서

몬드리안, 〈키가 큰 나무
근처의 풍차(Windmill near Tall
Trees)〉, 1906~1907,
쿤스트 뮤지엄 헤이그

만나는 패션이라는 점에서 무척이나 신선했다.

　이 미술관의 자랑인 몬드리안 컬렉션은 그의 트레이드 마크인 구성 디자인뿐만 아니라 풍경화와 인상주의 그림까지 폭넓게 전시되어 있었다. 몬드리안도 초기에는 여느 화가들과 마찬가지로 평범하게 꽃도 그리고 풍경도 그리는 등 그만의 스타일을 정착시키기 위해 고민한 흔적이 느껴졌다. 그의 예술적 탐구 방향이 사실화에서 추상화로 점차 발전해 가는 과정을 따라가다 보면 어느새 완전히 다른 사람이 그린 듯한 추상으로 장르가 바뀌는 것을 볼 수 있었다.

　네덜란드에서 교육받고 활동하던 몬드리안은 39세가 되던 1911년에 파리로 이주했다. 파리에서 피카소와 조르주 브라크의 입체파를 접하게 되면서 그의 화풍에도 변화가 생기게 된다. 그의 그림은 파리로 가기 이전부터 이미 추상화로 변해가고 있었다. 네덜란드에서 그린 〈저녁: 붉은 나무Evening: The Red Tree〉는 추상으로 넘어가는 과도기 작품으로 절제된 형태와 색상이 느껴진다. 파리에 도착해서 그린 〈진화Evolution〉는 여성을 그린 3폭의 추상화로, 그는 이 작품을 마지막으로 더 이상 인물화는 그리지 않았다. 몬드리안의 그림이라고 보기에는 너무나도 낯선 추상화 시기가 지나가면 그를 상징하는 신조형주의가 등장한다.

몬드리안의 데 스틸

그는 1914년에 잠시 네덜란드로 돌아왔는데 전쟁이 발발하면서 다시 파리로 돌아가지 못하고 1918년까지 머무르게 되는데,

몬드리안, 〈진화〉, 1911,
쿤스트 뮤지엄 헤이그

그때 네덜란드에서 데 스틸De Stijl을 결성하게 된다. 데 스틸은
'The Style'이라는 뜻으로 1917년에 테오 반 되스부르크Theo van
Doesburg, 1883~1931와 몬드리안을 중심으로 시작된 예술 운동이고
신조형주의라고도 불린다. 데 스틸은 기본적으로 형태와 색상을
강조하고 불필요한 장식이나 디테일을 배제해 예술과 생활 사이
의 경계를 없애려고 노력했다. 미술, 건축, 가구 디자인 등 다양한
예술 분야에서 데 스틸을 받아들여 단순하고 세련된 디자인들이
생활 속에 자리 잡게 된다. 데 스틸은 이후 추상표현주의나 미니
멀리즘, 모더니즘 등에 영향을 준다.

　　데 스틸 시기에 그려진 몬드리안의 구성 작품은 선을 사용해
디자인되었다. 오직 수직선과 수평선만으로 만들어진 면은 순수
한 색상들로 채워졌는데, 절대로 빨간색, 파란색, 노란색, 흰색, 검
은색을 벗어나지 않았다. 몬드리안은 이렇게 단순화된 형태로 균
형 잡힌 조화로움을 추구했고, 영적인 세계와 예술을 이어주고자

몬드리안, 〈저녁: 붉은나무〉,
1908~1910, 쿤스트 뮤지엄
헤이그

했다. 그의 그림을 유심히 보면 가로와 세로를 분할하는 선의 색상이 검은색인 그림도 있고 회색인 그림도 있다. 초기 작품에는 검은색, 회색, 흰색과 같은 무채색의 선을 사용하다가 후기 작품에서는 선 자체에 색상을 넣었다. 그마저도 3가지 색을 벗어나지는 않았지만.

몬드리안 그림의 특이점은 수평선과 수직선만으로만 분할되었다는 점이다. 몬드리안은 데 스틸을 함께 만든 테오 반 되스부르크와 의견 차이로 갈라서게 되는데, 갈등의 이유가 기가 막히다. 테오 반 되스부르크는 데 스틸 회화에서 사선의 사용을 허용하자고 주장했고, 몬드리안은 절대로 사선을 허용할 수 없다고 주장을 굽히지 않았기 때문이다. 이 두 작가의 그림을 비교해서 보면 기본 개념은 같지만, 테오 반 되스부르크의 그림에서는 대각선이 사용되었고 몬드리안의 그림에서는 대각선이 일절 사용되지 않았음을 볼 수 있다. 그러고 보니 몬드리안의 그림에서 강직하고 고집스러움이 느껴지고, 테오 반 되스부르크의 그림에서는 약간의 부드러움이 느껴진다.

　미술관에 전시된 데 스틸 스타일의 의자와 가구들은 수십 년
이 지났지만 여전히 세련되게 느껴지는 디자인이다. 특히 반 고흐
미술관의 인테리어를 디자인한 건축가였던 게리트 리트벨트Gerrit
Rietveld, 1888~1964의 작품 〈레드 블루 체어Red Blue Chair〉는 지금 봐
도 세련되었다. 이 의자에서도 직선과 빨간색, 파란색, 노란색, 검
은색으로 색상이 절제되어 사용되었음을 볼 수 있다. 데 스틸 작
가들은 전통적인 형태와 구조는 무시했고, 새로운 철학을 담은 혁
신적인 디자인과 함께 기능도 고민했다. 최근 우리나라 가전제품
에도 데 스틸 디자인이 적용된 모델이 있다.

　제1차 세계대전이 끝나고 다시 프랑스로 돌아간 몬드리안은
1938년까지 오랜 시간 파리에 머무르며 그만의 스타일로 작품을
쏟아냈다. 유럽의 정세가 심각하게 불안해지자 그는 잠시 런던에
서 머물다가 1940년에 네덜란드가 침공당하고 파리가 함락되면

1926년 몬드리안의 파리
스튜디오

서 뉴욕으로 이주했고, 비록 짧은 4년이지만 사망할 때까지 뉴욕에서 활동한다. 몬드리안은 파리, 런던, 뉴욕에서 생활하면서 그의 삶과 작품 공간을 일치시켰다. 그는 선과 색에 강박관념이 있었던 것일까. 그가 살던 집과 작업실도 그림과 똑같은 콘셉트로 꾸몄다. 파리와 뉴욕의 작업실 공간이 사진으로 남아있는데, 그가 추구하던 데 스틸의 이상대로 예술과 생활에서의 경계를 없앤 그의 확고한 집념을 볼 수 있다.

평생 동안 수평, 수직 그리고 무채색 혹은 3가지 색상 안에 갇혀 살면서 갑갑하지는 않았을까. 그는 다른 예술가들과는 달리 별다른 스캔들과 연애기록도 남기지 않았다. 50대 후반에 20대 여성과 잠시 사랑했는데 그때 처음으로 작업실에 초록색 식물이 담긴 화분을 들여놨다고 전해진다. 아마도 주변 사람들에게는 그의 연애 소식보다도 초록색 식물이 더 쇼킹했을 것 같다. 평생 흰색

꽃만 갖다 둘 정도로 엄격하게 정해진 틀 안에 갇혀 살던 그에게 초록 식물은 얼마나 큰 심경의 변화와 도전을 의미한 걸까. 2014년 영국 테이트 리버풀 미술관Tate Liverpool 전시회에서는 그의 파리 스튜디오를 그대로 재연해 큰 관심을 받았다.

그가 사망한 직후에 친구에 의해서 남겨진 뉴욕 스튜디오의 사진에서 그가 작업 중이던 〈빅토리 부기우기Victory Boogie Woogie〉 가 이젤 위에 놓여 있는 것을 볼 수 있다. 이 작품에서는 기존의 작품들과는 다른 점이 보인다. 첫째로는 마름모로 캔버스를 배치했고(이전에도 여러 작품에서 마름모 캔버스를 사용하긴 했다), 두 번째로는 선 자체에 여러 가지 색상이 분할되어 들어가 있다. 그리고 가로와 세로 선으로 생긴 사각형 면 안에는 또 다른 면과 색이 들어가 한층 복잡해져 있음을 볼 수 있다. 그의 작품은 후기로 갈수록 선이 많이 사용되었는데, 이는 기존의 작품들에 비하면 대단히 큰 변화다. 비슷한 시기에 그린 〈브로드웨이 부기우기Broadway Boogie Woogie〉도 닮은 꼴이다. 부기우기는 1930년대에서 1940년대에 인기 있던 블루스로 템포가 빠른 댄스 음악을 말한다. 이름에서 느

껴지는 템포와 리드미컬한 색상의 반복이 피아노 건반이 춤을 추 듯이 잘 어울린다.

　몬드리안의 작품이 헤이그에 많이 소장되기까지는 여러 사람 의 공로가 있었다. 몬드리안의 친구이자 후원가인 살로먼 슬라이 퍼Salomon B. Slijper는 네덜란드계 유대인으로서 제2차 세계대전 중 은신처에서 숨어 지내면서 목숨 걸고 지켜낸 소장품을 쿤스트 뮤 지엄에 기증했는데, 이 중에는 몬드리안 작품이 197점이나 포함 되었다. 또한 1951년부터 1974년까지 쿤스트 뮤지엄의 관장이었 던 루이스 바이젠베크Louis Wijsenbeek의 탁월한 안목으로 미술관은 몬드리안 작품을 적극적으로 수집했고, 국가 차원에서도 힘을 보 탰다. 네덜란드 정부는 1998년 미국으로부터 몬드리안의 마지막 작품인 〈빅토리 부기우기〉를 구입해 고국으로 가져오는 큰 결단 을 한다. 이로써 몬드리안의 초기 작품부터 마지막 하이라이트까 지, 그가 추구한 예술의 모든 단계를 쿤스트 뮤지엄 한 자리에서 볼 수 있게 되었다. 헤이그에서는 몬드리안 뿐만 아니라 데 스틸 운동 에 참여했던 그의 친구들의 작품도 함께 챙겨보기를 추천한다.

보르린덴 미술관 Museum Voorlinden
놀이터가 되어 준 현대미술관

보르린덴 미술관 입구

이곳에서 만난 완전히 새로운 장르는 미술관에 대한 고정관념을 뛰어넘게 했고, 이런 현대미술이라면 한없이 좋아할 수 있을 것 같았다. 헤이그는 가는 곳마다 기대 이상이었다. 이렇게 감성 넘치는 도시를 왜 이제야 와본 거지? 우리 모녀는 매일매일 새로운 예술을 만나며 헤이그의 매력에 빠져들었다. 보르린덴 미술관의 위치는 행정구역으로는 바세나르Wassenaar 지역이지만 헤이그 도심에서 매우 가깝다. 미술관 입구로 들어가는 길 옆 초원에는 소와 말이 노닐고 있어 평화로움 그 자체였다. 자연 친화적인 건축미가 느껴지는 미술관에서는 느긋한 마음으로 능동적으로 체험하며 관람할 수 있었다.

상설전이 훌륭한 보르린덴 미술관

세상에 흔치 않은 작품들을 만나 볼 수 있었던 보르린덴 미술관은 네덜란드 화학업계의 재벌인 요프 반 칼덴보르흐Joop van Caldenborgh 소유의 현대미술관이다. 그는 50년 동안 현대미술을 찾아다니며 데미안 허스트Damien Hirst,, 트레이시 에민Tracey Emin,, 안젤름 키퍼Anselm Kiefer, 쿠사마 야요이Kusama Yayoi, 댄 그레이엄 Dan Graham, 1942~2022, 아이 웨이웨이Ai Weiwei, 1957~ 등 현재 활동하고 있는 작가들의 주요 작품을 수집했다. 2016년에는 개인 소장품 500여 점을 전시하기 위해 그의 고향인 바세나르에 미술관을 열었다. 복잡한 도심 속에서 평온한 오아시스가 되기를 원한다는 이 미술관의 사명처럼 이곳은 어른과 어린이 모두에게 놀이터이자 쉼터가 되어준다. 여유로운 공간에 배치된 작품들과 함께하는

레안드로 에를리치,
〈수영장〉, 2016,
보르린덴 미술관

그 자체만으로도 힐링이 되었다. 작품들도 초원에 둘러싸인 넓은 공간에서 따뜻한 채광을 받으며 관람객과 소통하고 사랑받으며 행복하지 않을까 하는 생각을 해본다.

이곳은 상설전이 기가 막히게 멋지다. 가장 신기했던 작품은 수영장이었다. '미술관 안에 수영장이 있다고?' 믿을 수 없겠지만 놀랍게도 물이 채워진 듯이 보이는 수영장이 실제로 있었다. 아르헨티나 개념 미술가인 레안드로 에를리치Leandro Erlich, 1973~의 가장 인기 있는 작품 중 하나인 〈수영장Swimming Pool〉은 이 미술관을 위해 디자인했다고 한다. 이 작품은 수영장으로서 갖춰야 할 요소는 다 갖추고 있다. 물속으로 들어갈 때 붙잡고 내려가는 사다리, 파란색 수영장 바닥, 주변의 타일까지 이곳이 리얼 수영장임을 보여주고 있다. 관람객들은 수영장 옆에 있는 계단을 이용해 한 층

제임스 터렐,
〈스카이스케이프〉, 2016,
보르린덴 미술관

더 아래로 내려가면 수영장 수면 아래의 공간으로 들어가서 바닥
에 서 있을 수 있다. 수영장 바닥에 서서 수영하는 척하면서 가짜
수영을 진짜처럼 즐길 수 있는 것이다. 위를 올려다보면 진짜 물
이 있는 듯 아른아른거린다. 정말 물속에 들어와 있는 기분이 든
다. 어른인 나도 너무 신기하고 재미있는데, 아이들에게는 오죽
재미있을까. 착시현상으로 관람객 모두가 재미있게 즐겨 주기를
바라는 작가의 의도가 성공적으로 통했다. 그의 작품 중에는 거
울을 이용해 집과 관람객들이 거꾸로 서 있는 것으로 보이게 하는
〈달스턴 하우스Dalston House〉도 유명하다.

　제임스 터렐James Turrell, 1943~의 〈스카이스케이프Skyspace〉 작품
도 너무 좋다. 터렐도 미술관 개관 당시에 이 공간을 특별히 설계
해 천장에 사각 창을 만들었다. 관람객들은 벽에 등을 기대고 긴

의자 위에 앉아서 천장 위의 사각형 안을 지나가는 구름을 하염없이 쳐다본다. 날씨가 좋을 때는 파란 하늘을 지나가는 구름을 볼 수 있지만 비가 올 때면 사각 하늘은 닫히고 텅 빈 공간은 터렐이 제작한 조명으로 채워진다. 가만히 앉아서 보고만 있어도 시공간의 여운이 오래 기억에 남는다. 우리나라에도 강원도에 위치한 뮤지엄 산에 제임스 터렐관이 있다. 하늘을 느낄 수 있는 작품과 실내에서 빛과 착시를 이용한 신비로움을 느낄 수 있는 작품이 5점 있는데, 작가가 동서남북 방향과 경관까지 고려해 작품이 배치될 위치를 정했다고 한다. 상설전이라서 언제든지 방문해서 관람할 수 있는 공간이고 작품 수도 많아서 너무 좋다.

헤이그 뮤지엄의 조각 작품들

리처드 세라Richard Serra, 1938~2024의 작품 〈오픈 엔디드Open Ended〉는 무게가 무려 216t에 달한다. 이렇게 거대한 작품을 어떻게 들여왔을까. 이 작가를 설치미술가라고 하기에는 작품 스케일이 너무나 거대하다. 〈오픈 엔디드〉는 왼쪽 위에서 볼 때와 오른쪽 위에서 볼 때의 모양이 다르게 보이고, 평지에서 볼 때도 위치에 따라 모양이 다 다르게 보인다. 거대한 금속의 안쪽 공간으로 들어가면 겹겹이 미로여서 밖으로 나오기까지 시간이 오래 걸렸다. 그래서 제목이 〈오픈 엔디드〉인가 보다. 작가의 예술세계는 둘째치고, 이렇게나 거대한 작품을 강철을 사용해서 제작했다니 정말 대단하다. 이 작품은 미니멀리즘 조각의 수준이 아니라 거의 조선소 스케일이 아닐까 싶다.

리처드 세라, 〈오픈 엔디드〉,
2007~2008, 보르린덴
미술관

　그의 이력 중 특이한 경력이 보인다. 세라는 미국 캘리포니아 출신으로 대학에서 영문학을 공부하며 생계를 위해 제철소에서 일했다. 작은 규모의 제철소가 아니라 유조선을 만드는 곳이었다고 한다. 그가 제작한 초대형 조형물들은 제철소에서 일했던 경험이 있었기에 상상을 현실화시킬 수 있었을 거다. 그는 녹슨 강철로 공간을 조각하듯 만들었다. 그의 작품에서 볼 수 있는 균형, 무게, 중력, 수평과 유선형 등은 우연히 나온 게 아니었다. 시작은 우연이었겠지만 그 또한 운명 안에 계획되어 있던 것이 아니었을까. 이 글을 쓰는 중인 2024년 3월 26일 그가 세상을 떠났다는 소식을 듣게 되었다. 거장을 떠나보내기에는 아쉽지만 세계 곳곳에 그가 남긴 압도적인 작품들은 우리 곁에 오래오래 남아있을 거다.

　호주 출신으로 영국에서 활동중인 론 뮤익Ron Mueck, 1958~의 거대한 인물 조각인 〈우산 아래의 커플Couple under an Umbrella〉은 사람보다 딱 2배가 큰 거인의 모습이었다. 비치 파라솔 아래에서 할

아버지가 할머니의 다리를 베고 누워있는 아름다운 모습이다. 극
사실주의답게 주름, 모공, 털, 점까지 완벽하게 표현했다. 특히 할
아버지의 발가락과 반바지 수영복 속으로 보이는 허벅지 피부, 하
얗게 샌 눈썹, 팔목의 힘줄, 주름진 뱃살까지 자세히 보면 볼수록
사람의 손으로 어떻게 이렇게까지 정교하게 표현했는지 정말 대
단하다. 극사실주의 회화를 보면서도 감탄에 감탄을 하며 인간승
리라고 생각하는데, 이 작품은 보통 조각도 아닌 대형 사이즈 조각
이 아닌가.

작가의 이력에서도 특이점을 볼 수 있다. 그는 장난감 공장을
운영했던 아버지의 영향으로 장난감을 직접 만들어 볼 기회가 많
았는데, 이 경험으로 어린이 TV프로그램에서 인형 제작자로 일하
게 된다. 역시 지나고 보면 쓸모없는 경험은 없다는 것은 진리이다.

2021년 리움미술관 기획전에서 론 뮤익의 〈마스크 II〉(2002)
가 화제가 되었는데, 이 작품을 마주 대했을 때 너무 큰 얼굴과 디

테일에 당황했던 기억이 난다. 그의 작품 대부분이 그렇듯이 거대한 사이즈와 과장된 표현이 좀 기괴하기도 하지만, 작품의 크기가 큰 만큼 인간의 삶의 깊이가 더 크게 확대되어 느껴지기도 한다. 인생의 크고 작은 파도가 다 지나가고 해변에 누워서 쉬는 모습이라서 그런 걸까. 이 할아버지 할머니의 거대한 사이즈 덕분에 행복함과 평화로움이 몇 배로 더 크게 느껴져 아름다워 보인다.

큰 창 앞에 놓인 벤치에 앉아서 바깥의 초원과 정원 뷰를 보면서 쉬는 시간도 소중하다. 통창문을 통해서 들어오는 자연스러운 빛을 따라 작품을 보는 것도 따뜻한 느낌이었다. 들어오는 입구 쪽에 근사한 도서관이 있다. 이곳은 천장까지 책이 가득 차 있어서 현대적이면서도 오래된 도서관 같아 보인다. 고대의 골동품부터 현대 작가들에 이르기까지 많은 자료들을 가지고 있고, 미리 예약하면 안내를 받을 수 있다. 이곳의 정원 또한 예사롭지 않다. 유명한 정원 디자이너에 의해서 조성되었고, 60여 개의 조각들도 만

나볼 수 있다.

보르린덴 미술관에는 상설전인 《하이라이츠Highlights》 외에도 몇 개의 기획전이 알차게 구성되어 있다. 나는 성격이 급하기도 하고 사람 없는 곳에서 한적하게 보고 싶어서 전시실을 왔다 갔다 하면서 보는 편이었다. 이재와 함께 관람하던 중에 내가 자꾸 순서를 건너뛰고 다른 전시실에 가 있으니 그렇게 보지 말고 순서대로 보라고 한다. 기획전은 큐레이터의 기획의도를 읽으며 진행 방향대로 움직여야 한다고. 듣고 보니 너무 당연하고 옳아서 그 이후부터는 나도 미술관의 기획의도를 존중하며 전시실을 순서대로 천천히 보게 되었다. 가끔은 선생님 같은 딸이다. 이곳은 진정 럭셔리한 놀이터가 아닐까. 헤이그까지 왔다면 절대로 놓치지 않고 방문해 보기를 추천한다.

메스다흐 파노라마 뮤지엄
Museum Panorama Mesdag
360도 파노라마 캔버스

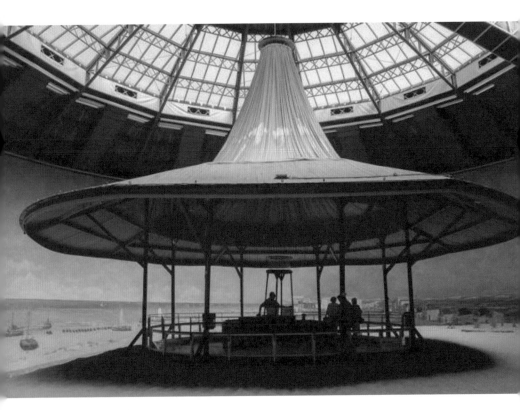

메스다흐 파노라마 뮤지엄의
파노라마 전시실 전경
출처: 메스다흐 파노라마 뮤지엄
홈페이지

헤이그 도심 한복판에 위치한 메스다흐 파노라마 뮤지엄은 헤이그에서의 마지막 날 오후에 시간이 남아 계획에 없이 들어가게 되었지만, 안 가봤다면 아쉬울 만한 곳이었다. 화가는 바닷가 풍광을 360도 파노라마 뷰로 캔버스에 그려 벽에 설치했고, 해변과 마을을 실제처럼 꾸민 작은 공간이었다. 파노라마 메스다흐는 유럽에서 가장 큰 원형 캔버스인데, 아마도 이런 미술관으로는 유일하지 않을까. 간혹 도심의 고층 빌딩 위 레스토랑이 360도 회전해 야경을 보며 식사한 경험은 있지만 이렇게 그림을 360도로 돌면서 보는 것은 상상도 하지 못했던 방식이었다.

1층의 일반 전시실을 다 지나고 나면 나선계단을 따라 위층으로 올라가게 되고 큰 오두막이 나온다. 이곳에 서서 멀리 바다를 바라보면서 왼쪽이나 오른쪽 방향으로 발을 뗀다. 백사장을 지나 바다 멀리 수평선도 보이고, 마을을 지나 지평선 끝을 보다 보면 한 바퀴를 다 돌아 제자리로 오게 된다. 특이한 점은 벽에 그림만 그려서 둘러놓은 게 아니고, 고운 모래를 가져다가 바닥에 잔뜩 부어서 실제 해안가 모래사장처럼 보이도록 연출했다는 것이다. 가져온 모래는 그림 속의 모래해변과 자연스럽게 연결되어 설득력 있는 착시현상과 원근감이 느껴진다. 해안가에는 어부들이 버려둔 그물도 있고 나무 널빤지들도 굴러다니고, 마른 풀들이 심겨 있어서 정말 바닷가 느낌이 든다. 중앙은 대형 원두막처럼 만들어져서, 실제로 해변가의 가옥 발코니에 서서 밖을 내다보는 듯하다.

바다를 사랑한 메스다흐

메스다흐Hendrik Willem Mesdag, 1831~1915는 원래는 은행원이었는데 본격적으로 그림을 그리기 위해 35세에 퇴사한다. 이름을 남긴 화가들 중에 이런 결단을 내린 경우가 종종 있는데, 원래 직업을 내려놓기까지 얼마나 갈등했을까. 그는 37세에 바다를 그리기 위해 헤이그로 이주했고 수많은 바다 그림을 그렸다. 미술관 1층에 전시되어 있는 그의 바다 그림들은 대형 사이즈가 많고, 옅은 파스텔 톤으로 은은하고 잔잔하면서도 깊이가 느껴진다. 이런 수많은 연습이 있었기에 대형 파노라마 대작이 가능했겠구나 싶었다.

　메스다흐 부부는 1880년 벨기에의 한 회사로부터 스헤베닝겐Scheveningen 마을에서 보는 바다 뷰를 파노라마 그림으로 그려달

메스다흐의 작품
1층 전시실

라는 의뢰를 받게 된다. 스헤베닝겐은 헤이그 도심에서 북쪽으로 4km 정도에 위치한 작은 바닷가 마을이다. 메스다흐의 부인 시나 Sina도 화가였기에 함께 작업을 했다. 그는 부인과 제자들의 도움을 받으며 약 1,680m² (약 500평) 화폭에 그림을 그려나갔고 약 4개월 만인 1881년에 파노라마 작품을 완성했다. 360도 파노라마 원형의 지름은 36m 정도 되는데 원근감 덕분에 바다 멀리까지 보여 훨씬 더 큰 공간감이 느껴진다. 원두막 위 천장의 채광창을 통해 들어온 빛으로 캔버스 위의 하늘과 구름이 더 자연스러워 보인다. 캔버스 속 해변가 이젤 앞에 앉아 있는 시나의 모습이 그림 속에 있으니 한번 찾아보자.

　그러나 얼마 지나지 않아 파노라마 그림의 유행은 시들해지고, 1886년 미술관을 운영했던 회사는 파산하게 된다. 자식 같은

(확대한 모습)
부인 시나가 이젤에 앉아 그림을 그리고 있다.
출처: 홈페이지

그림이 경매에 넘어가면서 그 누구보다도 애가 탔던 메스다흐가 직접 미술관을 인수한다. 그는 자신의 작품들을 팔아서 손실을 메꾸며 버텨냈고, 그 덕분에 파노라마 메스다흐는 지금까지 원래의 자리를 지키고 있는 가장 오래된 파노라마 작품으로 남게 되었다.

파노라마 그림은 주로 풍경화가 많고, 많은 군사들이 동원된 전투현장 같은 역사화로도 많이 그려진다. 파노라마는 18세기부터 시작되었고 19세기에는 유럽과 북미지역에서 유행되어 지금까지도 작품들이 남아있다. 파노라마에는 캔버스와 현실의 차이를 느낄 수 없을 정도로 생생하게 그려 관람객들이 몰입되게 한다. 또한 캔버스의 경계선을 실제처럼 꾸며 현실감을 높여주고, 채광을 사용해서 사실처럼 보이도록 만들었다. 관람객들은 그림 속으로 빠져들어가며 실제처럼 느껴지는 공간에서 신비로움까지 경험하게 된다. 보통은 관람객이 직접 돌면서 그림을 감상하지만, 때로는 관람객은 가만히 앉아 있고 그림이 회전하도록 롤러를 설치하기도 했다. 파노라마로 그림을 보기 위해 미술관을 원형으로 건축하고, 때로는 롤러까지 돌려가며 그림을 보려는 인간의 상상력과 도전정신은 정말 대단하다.

헤이그와 반 고흐

재미있는 점은 반 고흐의 발자취가 헤이그 여러 군데에 남아 있다는 거다. 그는 헤이그에서 두 차례 길게 머물렀다. 1869년에서 1873년까지, 그리고 1881년에서 1883년까지다. 반 고흐는 종종 마우리츠하위스 미술관을 방문하고 그림을 감상하며 영감을 얻

었다고 한다. 그리고 가끔은 스헤베닝겐 바닷가에 앉아서 작업을
했다. 반 고흐는 〈폭풍우 속의 스헤베닝겐 해변Beach at Scheveningen
in Stormy Weather〉 뿐만 아니라 헤이그 바닷가 마을의 풍경, 해변가
의 사람들, 조용한 바다풍광 등을 그리며 이곳에서 여러 작품을 남
겼다.

　국제 도시인 헤이그에는 네덜란드인보다 이민자가 더 많이 거
주하고 있다. 과거 네덜란드 식민지였던 인도네시아의 영향으로
혼혈 인구도 많고, 유엔기구와 각국의 대사관이 헤이그에 있기도
해서 그런지 외국인 거주 비율이 50% 이상을 차지한다. 덕분에 이
곳에는 아시아 식당이 다양하고 맛도 괜찮았다. 유럽 여행 중에
느끼함으로 잃은 미각은 헤이그에서 되찾을 수 있으니 며칠 머무
르기에 더없이 좋은 도시이다. 그나저나 360도 동영상을 지면에
서도 공유하고 싶은데, 언제쯤이면 지면 위에서 동영상을 볼 수 있
을 때가 올 것인지 궁금하다.

로열 델프트 뮤지엄 Royal Delft Museum
블루 도자기의 발원지

요하네스 페르메이르,
〈델프트 풍경〉, 1661,
마우리츠하위스 미술관

헤이그 여행을 마무리하고 공항으로 이동하는 중간에 델프트Delft
라는 소도시에 잠시 들렀다. 헤이그 도심에서 로테르담 공항까지
는 20km로 비교적 가까운 거리인데 델프트는 그 중간 정도에 위
치해 있어서 그냥 지나치기에는 아쉬웠다. 델프트는 요하네스 페
르메이르의 고향이고, 여러 화가의 풍경화에도 등장하는 마을이
라 궁금하기도 했다.

델프트는 지금은 작고 소박한 마을이지만 16세기에는 저지
대국가를 호시탐탐 노리던 스페인 합스부르크 왕가로부터의 독
립을 이끌어 낸 네덜란드의 초대 세습 총독인 빌럼 1세 오렌지공
William the Silent 혹은 William of Orange, 1533~1584의 기반이자 사실상 수
도 역할을 했다. 그는 델프트에서 단단한 요새를 기반으로 전쟁을
지휘하다가 안타깝게도 암살당해 네덜란드의 독립을 보지 못했
으나, 네덜란드 왕실의 뿌리가 돼주었다.

델프트 도자기 컬렉션

쿤스트 뮤지엄 헤이그에서 만난 델프트 도자기 컬렉션이 인상 깊었다. 네덜란드를 여행하면서 많이 보게 되는 푸른색이 들어간 도자기를 델프트웨어Delftware, 델프트 포터리Delft Pottery, 혹은 델프트 블루Delft Blue라고도 부른다. 1775년부터 이어온 로열 코펜하겐이 덴마크에 있다면, 네덜란드에는 1653년에 설립된 로열 델프트가 있다. 사실 그릇 마니아가 아니라면 이 두 브랜드는 너무 비슷해 구별하기가 어렵다.

네덜란드는 이미 16세기 후반부터 이탈리아의 기술력을 전수받아서 도자기 생산 능력을 가지고 있었다. 델프트는 1602년도에 설립된 네덜란드 동인도 회사의 6군데 거점 중 한 곳이었다. 이 회사는 아시아 지역과 활발한 무역을 했기에 수백만 개의 중국 도자기를 수입했고, 네덜란드의 부유한 엘리트들은 중국에서 온 푸른색 도자기에 매료되었다. 17세기에 제작된 델프트 도자기들은 오히려 중국이나 일본 제품이라 느껴질 정도로 동양적인 모습이다.

이 당시 거의 모든 예술가들은 지역의 길드에 소속되어 있었는데, 〈황금방울새〉의 작가 카렐 파브리티우스와 페르메이르는 델프트의 길드 출신이었다. 길드에서는 전문적인 예술가를 배출하는 것은 기본이고 생산관리도 했으며, 길드 회원만이 작품을 팔거나 상점을 운영할 수 있도록 규제하는 엄격하고 합리적인 조직이었다. 그래서 델프트 길드 출신들만 델프트 블루를 생산할 수 있었다.

카렐 파브리티우스의 목숨을 앗아간 1654년 델프트의 화약폭

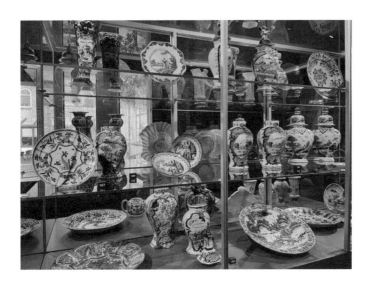

발 사고는 도시를 초토화시켰고, 이때 파괴된 양조장의 상당수는
도자기 공장으로 바뀌게 된다. 이 즈음에 델프트에는 32개의 도자
기 공장이 생기면서 값비싼 동양 제품에 비해 상당히 저렴하게 도
자기를 생산해 낼 수 있었고 이 기술은 인근 나라들로 전해졌다.
그래서 덴마크보다 네덜란드 도자기 회사의 설립연도가 더 오래
된 것이다. 델프트 블루는 1700년대 초반까지 인기를 끌었으나,
유럽 전역에서 다양한 도자기 점토가 개발되면서 네덜란드는 점
차 경쟁력을 상실하게 된다. 18세기 말에는 영국의 웨지우드 등
새로운 브랜드들이 퍼져 나가면서 델프트의 도자기 산업은 쇠퇴
하게 되었다.

　로열 델프트 뮤지엄Royal Delft Museum에서는 도자기의 제조 공
정을 보여주고 체험도 가능하며, 델프트 블루 역사를 시대별로 전
시하고 있다. 그릇을 좋아하는 나에게는 또 하나의 그릇 브랜드로
만 보였는데, 이재는 제조공정을 보면서 평소에 궁금했던 산화코

발트가 화학반응을 일으키며 푸른색을 발현하는 과정을 알게 되었다며 뿌듯해했다. 이럴 때 참 흐뭇하다.

마치 우리나라의 석탑처럼 쌓아 올린 델프트 도자기를 헤이그 곳곳에서 볼 수 있었다. 무엇에 쓰는 물건일까 보니 튤립 전용 화병이었다. 역시 네덜란드는 튤립의 국가임을 상기시킨다. 네덜란드는 1600년경부터 1720년경까지 세계에서 가장 높은 1인당 소득을 가진 최고의 경제 강국이었다. 이때가 예술 분야의 황금기였으며, 델프트 블루도 사랑받던 시기였다. 역사의 전성기 중심에 있었던 델프트는 지금은 더없이 조용한 마을이 되었지만 헤이그 여행길에 반나절 정도 시간을 내어 과거의 영광을 느껴보기 좋은 곳이다. 14세기의 네덜란드는 북해에서 청어잡이에 성공하고 청어를 통조림으로 개발시키면서 부강해졌다고 하는데, 청어 통조림을 못 먹어 본 게 아쉽다. 다음 기회에 와인 안주로 시도해 봐야겠다.

이재가
들려주는
미술 이야기

푸른색 염료

늘 푸른색 염료가 과거에 가장 비싼 물질이라고 배웠지만 어떻게 만들어지는지에 대해서 자세히 배운 적은 없었다. 그 해답을 로열 델프트 뮤지엄에서 배울 수 있어서 정말 기뻤다. 중학생 때 잠시 도예과에 진학하는 꿈을 가지고 도자기 공방을 다니면서 배우고 경험한 적이 있었다. 그래서 로열 델프트 뮤지엄에서는 도자기를 만드는 과정보다는 염료를 제조하는 방법을 알려주는 설명이 나에게는 더 새롭고 매우 흥미롭고 유익했다.

17세기 중반까지도 예술가들은 원재료를 가지고 직접 안료를 만들어야 했다. 화가로서 페인팅만 잘해야 하는 것이 아니라 물감의 제조와 색상을 만드는 기술까지 숙달해야 했다. 마치 연금술사처럼 감각에 의존해 다양한 재료를 가져와 다양한 온도로 가열하는 실험을 하면서 만족스러운 색상을 만들어냈다. 당시에는 화학에 대한 연구와 지식이 부족했기 때문에 실험 중에 독성 물질들이 많이 발생해서 도예가의 평균 수명은 목수보다 짧았다고 한다.

당시에는 퇴색되지 않는 파란색 페인트를 만들기 위해서는 꼭 청금석lapis lazuli, 남

로열 델프트 뮤지엄 델프트 블루 타일 전시

쿤스트 뮤지엄 헤이그 델프트웨어

동석azurite, 인디고indigo 원석을 사용해야만 했다. 이 원석들은 아시아에서 배로 들여와야 했던 귀한 돌이었기 때문에 구하기도 어려웠지만 가격이 아주 비쌌다. 그래서 푸른색은 일상에서 보기 어려운 귀한 색이었고, 푸른색 식기나 옷은 귀족과 부유층의 전유물이 되었다.

17세기 네덜란드의 황금기 시대
세계 경제 대국이었던 네덜란드

얀 판 에이크,
〈아르놀피니 부부의 초상〉
1434, 런던 내셔널 갤러리

쏟아져 나오는 출판물 속에서 유독 미술 분야의 책들이 나의 시선을 사로잡았다. 그 책들 덕분에 뉴욕, 파리, 런던 등 대도시의 유명한 미술관과 작품을 찾아다니기 시작했다. 미국에서 거주했던 90년대 중후반에는 비전공자로서 어떻게 미술에 접근해야 하는지 잘 알지 못했다. 심신의 여유가 없던 20대이기도 했고, 인터넷 검색이라는 것이 처음 시작되었던 시절이라고 하면 상상할 수 있을까. 이후에 책을 통해 미술을 알게 되면서 새로운 세계로 문을 열고 들어가는 듯했다. 대표적인 미술관들을 섭렵하면서 경험이 쌓이고 나니, 이제는 한 단계 깊게 다양한 도시의 미술관들을 찾아다니게 되었다. 코로나19로 3년의 긴 어둠 속 터널을 지나고 맞이한 2022년, 오랜만에 작심하고 지도 앱을 열어보았다.

이번에는 어느 쪽으로 가볼까. 미술관을 다니면서 알게 된 플랑드르 미술Flemish Art이 떠올랐다. 그저 미술관에서 비중있게 공간을 많이 차지하는 어두운 그림으로 전시실이 고루하게 느껴지던 장르라 생각되었는데, 이번에는 플랑드르 미술을 공부해 보자 싶어서 네덜란드를 중심으로 루트를 짜다 보니 헤이그까지 오게 되었다. 헤이그는 우리 모녀 둘 다 처음 방문하는 곳이라 낯선 곳에 대한 설렘과 기대감이 있었다. 친해지고자 했던 플랑드르 장르는 지금의 벨기에 지역에서 15세기부터 발달했다는데, 결과적으로는 17세기 네덜란드의 황금기 시대 미술에 집중하는 의미 있는 여행이 되었다.

경제 대국 네덜란드의 황금기 시대

15세기 이전의 네덜란드는 토지를 개간해서 소유하는 척박한 자연환경으로 영주의 지배 구조가 불가능했고 귀족의 세력이 절대적으로 약했기 때문에 네덜란드 시민들은 흔쾌히 개신교를 받아들였다. 개신교 지도자들은 교회가 타락한 배경으로 가톨릭의 전통적인 요소인 성상과 성화를 지목하고 파괴했기 때문에 이때부터는 종교화를 볼 수 없게 된다. 개신교를 받아들인 1578년 이후 북부의 예술가들에게는 더 이상 종교와 관련된 작품 제작이 불가능했기 때문에 이들은 생존을 위해 새로운 장르를 개발하게 된다. 이 당시의 미술은 크게 역사화, 풍속화, 초상화, 정물화, 풍경화로 나눌 수 있다.

특히 중산층과 서민들의 모습을 담은 풍속화가 급속하게 많아진다. 정물화와 풍경화는 기존에도 많았지만 다른 점이라면 궁전이나 귀족들의 대저택을 위한 작품이 아니다 보니 사고 팔기에 좋도록 그림의 크기가 작아졌고 보기 좋게 그려졌다. 또 실력이 받쳐줘야 팔릴 수 있으니 작가는 한 가지 화풍만을 꾸준히 연마하며 자신의 개성을 강조했다.

이후 1588년에는 네덜란드 공화국이 수립되었고 80년 독립전쟁을 치르면서 스페인 합스부르크 제국으로부터 독립을 쟁취한다. 네덜란드는 1602년에 인도와 동남아시아로 진출하기 위하여 동인도회사를 세웠는데 이는 주식을 발행한 최초의 주식회사였고, 1621년에는 아메리카와 아프리카와 무역을 하기 위해 서인도회사를 세운다. 이들은 노예와 식민지를 지배했고 강력한 해군

프란스 반 미에리스,
〈오이스터 밀〉, 1661,
마우리츠하위스 미술관

을 가졌으며 무역을 통해 막대한 부를 이루며 경제 대국이 된다. 또한 포르투갈에서 종교 박해로 추방당한 유대인을 포용함으로써 상인, 과학자, 문학자를 대거 수용하게 되었고, 남부의 앤트워프 지역에서 활동하던 예술가들이 북부 지역으로 많이 이주하게 됨으로써 네덜란드 예술계는 황금기 시대를 맞이하게 된다. 이 당시에 화가의 숫자가 역사상 가장 많았을 거라고 하는데, 그만큼 거래가 활발했다고 볼 수 있다.

이 시대의 대표 화가인 얀 스틴Jan Steen, 프란스 할스Frans Hals, 게릿 두Gerrit Dou, 제라르 테르 보르흐Gerard ter Borch, 가브리엘 메취Gabriël Metsu 등이 그린 풍속화를 보자. 풍요롭고 번영했던 시대를 살아가던 그들은 일상적인 삶에 위트를 살짝 넣어줬는데 그 포인트를 발견하면 미소가 지어진다. 가령 마우리츠하위스 미술관에

서 만난 프란스 반 미에리스Frans van Mieris I, 1635~1681의 작품 〈오이
스터 밀The Oyster Meal〉에 등장하는 남녀의 모습은 좀 아슬아슬해
보이지만 주인공들이 상황을 즐기고 있음을 오이스터를 보면 알
수 있다. 오이스터는 에로틱한 의미로 세속적인 쾌락을 상징하며,
당시의 장르화에서 자주 등장하는 소재였다. 황금기 시대 작가들
을 조금 기억해 두면 미술관을 다니면서 눈에 들어오는 작품이 훨
씬 더 많아지고 흥미를 가질 수 있다.

덴마크 지도를 본 적이 있었던가. 일단 국토 면적이 넓어서 놀랐고, 국토 모양이 이렇게 난해한지도 처음 알았다. 가보고 싶은 미술관들의 위치를 확인해 보니 동서남북 끝에서 끝으로 분포되어 있었고, 지리적인 문제로 이동할 때마다 바다를 건너야 했다. 깔끔하게 목적지를 코펜하겐 한 도시로 좁혔고, 미술관을 몇 군데로 좁히며 동선을 정리했다. 코펜하겐은 그 유명한 인어공주 동상이 세계에서 가장 어이없는 3대 관광지 중 하나로 꼽힌다는 점 이외에는 별로 아는 바가 없는 멀고도 먼 북유럽 도시 중 한 곳이었다.

Part 6

덴마크

Denmark

덴마크의 황금기 시대
코펜하겐의 역사적인 배경

코펜하겐의 거리

네덜란드의 황금기 시대를 공부하다 보니, 덴마크의 황금기 시대도 지나칠 수 없었다. 이름은 같은 황금기 시대Golden Age이지만, 시기도 다르고 배경도 달랐다. 이참에 지도 앱을 열고 요리조리 미술관 검색을 해 보았다. 덴마크 지도를 본 적이 있었던가. 일단 국토 면적이 넓어서 놀랐고, 국토 모양이 이렇게 난해한지도 처음 알았다. 가보고 싶은 미술관들의 위치를 확인해 보니 동서남북 끝에서 끝으로 분포되어 있었고, 지리적인 문제로 이동할 때마다 바다를 건너야 했다. 깔끔하게 목적지를 코펜하겐 한 도시로 좁혔고, 미술관을 몇 군데로 좁히며 동선을 정리했다. 코펜하겐은 그 유명한 인어공주 동상이 세계에서 가장 어이없는 3대 관광지 중 하나로 꼽힌다는 점 이외에는 별로 아는 바가 없는 멀고도 먼 북유럽 도시 중 한 곳이었다. 이재는 본인이 제일 좋아하는 미술관이 코펜하겐 인근에 있는데 몇 번을 가봐도 좋았다며 엄마랑 같이 가고 싶다고 추천했고, 코펜하겐은 취업을 해서 살아보고 싶을 정도로 마음에 드는 도시라고 하길래 기대감을 가지고 방문하게 되었다.

수백 년 후를 내다본 도시

결과적으로 코펜하겐 미술관은 한곳 한곳 기대 이상으로 좋았다. 코펜하겐을 다시 생각해 보면 가볍게 며칠 스쳐 지나갈 도시가 아닌 듯하다. 역사적인 명소와 아름다운 자연을 즐기며 충분하게 시간을 보내고 싶은 곳이고, 특히 작은 도시 안에 미술관이 왜 이렇게 많은지 훗날 한 달 살기를 해보고 싶을 정도로 마음에 드는 도시였다. 음식도 굉장히 좋았고, 빵은 어디를 가나 너무 맛있었다.

역시 데니쉬 빵이 유명한 데에는 이유가 있었다. 정말로 특별한 도시다.

다른 유럽 도시들과는 사뭇 다르게 구도심 안의 도로가 넓고 시원시원하게 쭉 뻗은 게 인상적이었다. 도로 양옆의 건축물들은 몇 백 년씩은 된 듯 고풍스러웠는데, 웅장한 건물 자태로 보아서는 도로가 최근에 확장된 것 같지는 않았다. 그렇다면 그 옛날에 10차선 도로를 계획하며, 미래형 도시를 기획했다는 말인가?

결론은 계획된 도시가 맞다. 코펜하겐은 1728년부터 80년 동안 대화재를 세 번이나 겪게 된다. 안타깝게도 1728년 10월 20일부터 3일간 있었던 대화재로 중세 시대에 건설된 도시의 대부분이 파괴되었다. 그 후 10년에 걸쳐서 재건을 했는데 1794년과 1795년에 또다시 화재가 잇달아 발생하며 남아있던 르네상스 유산은 거의 다 사라졌고, 18세기 이전의 건물도 몇 채만 남게 되었다. 게다가 1801년과 1807년에는 나폴레옹이 일으킨 전쟁에 휘말리며 큰 피해를 입게 된다. 덴마크가 프랑스 편에 서서 해상전을 지원하게 될까 봐 우려한 영국은 미리 코펜하겐 항구를 폭격했고 정박되어 있던 함대뿐만 아니라 도시 전체가 잿더미가 되었다.

이후 도시 재건을 하면서는 건축 자재로 벽돌을 사용하도록 규정해 화재 대비뿐만 아니라 도시 전체에 통일감을 주었다. 교차로에 서 있는 건물의 모서리는 직각이 아닌 대각선으로 만들어서 곳곳의 광장은 사각형이 아닌 팔각형이 되었다. 그 당시에 왜 도로를 넓게 만들었을까 이미 몇 백 년 후를 내다본 걸까. 이유는 당시의 중요한 대중교통 수단이었던 자전거 전용 도로를 계획하기 위함이었다.

지금도 코펜하겐에서는 자동차만큼이나 자전거를 많이 탄다. 덕분에 도로의 옆길은 폭이 10m, 주도로는 15m나 된다. 상처가 아물기도 전에 연이어 발생한 사건들 속에서 미래지향적인 코펜하겐이 만들어졌고 수백 년이 지난 지금까지도 불편하거나 어색하지가 않다. 도시 전체를 아우르는 미적 감각과 그 안목이 놀랍고, 전체적인 도시 분위기만으로도 호감도가 상승했다.

코펜하겐에서 만나보는 19세기 덴마크 황금기 시대

미술관은 덴마크 국립미술관, 칼스버그 맥주 회사 창립자가 세운 신 카를스베르크 글립토테크 미술관Ny Carlsberg Glyptotek Copenhagen, 현대미술품을 만나 볼 수 있는 아르켄 현대미술관ARKEN Museum of Modern Art, 코펜하겐 외곽의 바닷가에 위치한 루이지애나 현대미술관Louisiana Museum of Modern Art으로 추려보았는데 모두 훌륭한 건축물과 컬렉션을 소장하고 있다. 특별히 코펜하겐에서는 덴마크 예술의 황금기 시대라 불리는 1850년 전후의 덴마크 회화를 감상해 보자. 덴마크 특유의 고급스러움과 고요함이 느껴져서 보는 이를 차분하게 만들고, 네덜란드의 황금기 시대와는 확연하게 다른 분위기를 느낄 수 있었다.

일반적으로 황금기 시대라 하면 당연히 태평성대를 생각하지만 아이러니하게도 덴마크의 황금기 시대는 국가적으로 가장 힘들었던 시기였다. 1800년부터 1850년경까지 비교적 짧은 시기이지만 이때를 덴마크의 황금기 시대라고 본다. 이 시기는 정치 경제 외교 전반에 걸쳐 고통의 시간이었다. 연속된 대형 화재와 전

쟁의 여파로 1813년에는 국가 부도를 맞으며 큰 위기를 겪게 되었고, 주변국들이 나폴레옹과 연합해 덴마크는 위축되고 급격하게 쇠퇴했다. 이후 서서히 산업화가 시작되며 경제가 일어났고, 1848년에는 덴마크에 민주주의가 도입되고 프랑스 혁명의 영향으로 중산층이 강해진다.

이 시기에는 회화뿐만 아니라 조각, 건축, 음악, 발레, 문학, 철학, 과학 등 모든 분야에서 근본적인 발전과 창조력이 돋보이게 되었고, 새로운 계층인 엘리트들은 풍요로운 문화를 누릴 수 있었다. 유명한 동화 작가인 안데르센Hans Christian Andersen, 1805~1875도 이 시기에 활동했다. 최악의 황폐함 속에서 예술의 꽃이 찬란하게 피어나다니, 그래서 더 가치 있는 황금기 시대였다고 느껴진다.

왕립 아카데미의 설립

1700년대에는 예술의 정체성 확립은 어려웠다. 중산층뿐만 아니라 상류층도 예술에 관심 가질 여유가 없었고, 공공기관에서도 작품을 사들일 형편이 안 되었다. 이미 종교개혁은 16세기 중반 덴마크에도 영향을 주었기에 종교 예술품의 수요도 줄어들었고, 굳이 예술가가 필요하다면 외국 작가에게 의뢰하던 시기였다. 이때 프레데리크 5세Frederik V, 1723~1766는 과학, 문화, 예술을 지원하는 왕립 아카데미와 재단을 설립하고 적극적으로 자국의 예술가들을 후원하기 시작했다. 초기 왕립 아카데미의 궁극적인 목적은 역사화를 그릴 수 있는 궁정 화가를 양성하는 것이었다. 덴마크는 오랫동안 이탈리아 르네상스의 영향 아래에 있었고, 외국 화

에케르스버그, 〈콜로세움
3층의 북서쪽 아치 3개를
통한 전망(A View through
Three of the North-Western
Arches of the Third Storey of the
Coliseum)〉, 1815, 덴마크 국립
미술관

가들에게 의존할 수밖에 없었기에 국가적 차원에서 덴마크 화가
를 배출하고자 했다. 그러나 기본적으로 교수진이 전부 외국인이
다 보니 부작용이 있었다. 학생들의 회화 실력은 늘어났으나, 작
품의 주제가 종교와 신화에서 벗어나지 못했고 덴마크적인 특징
을 찾아볼 수가 없었다.

　　1780년에 들어서서야 덴마크인 교수로 세대교체가 되었고,
1818년에는 덴마크 화가 에케르스버그C.W. Eckersberg, 1783~1853가
교수로 임명되며 활약하게 된다. 당시 덴마크에는 네덜란드와 같
은 길드 조직이 없었기 때문에 왕립 아카데미만이 유일한 등용문
이었다. 에케르스버그는 이후 35년간 왕립 아카데미에서 회화뿐
만 아니라 자연, 예술, 과학, 철학, 종교까지 가르치며 지금의 대학
교처럼 아카데미를 운영했다. 덴마크 황금기 시대에 활동했던 화
가들은 거의 대부분 에케르스버그의 제자였다고 보면 된다. 아카
데미에서 주최하는 대회에서 선발되면 국비 장학생으로 이탈리
아 등 해외로 유학을 다녀올 수 있는 제도가 있었다. 런던과 네딜

에케르스버그, 〈로마 빌라 보르헤세 정원 전경(View of the Garden of the Villa Borghese in Rome)〉, 1814, 덴마크 국립미술관

란드에서도 뛰어난 화가가 될성싶으면 이탈리아로 유학을 보냈는데, 당시 최고 예술가로 인정받기 위한 엘리트 코스였다. 에케르스버그 역시 일찍이 이탈리아에서 유학을 하고 돌아왔다. 이 때문에 이들의 풍경화에서는 이탈리아 배경을 자주 볼 수 있었고, 이때까지는 덴마크스러운 화풍이 모호했다.

장르화가 등장한 배경

에케르스버그는 로마에서 오일 스케치를 배워왔다. 덕분에 화가들은 스튜디오에서 상상으로 그리던 그림에서 벗어나, 야외에서 스케치하고 바로 현장감을 생생하게 담아내는 그림을 그릴 수 있게 되었다. 튜브에 담긴 물감이 생기면서 야외 작업이 시작된 프랑스 인상주의와 비슷하다. 역사화, 종교화, 해양화, 풍경화 등 멈

쳐 있는 장면을 그리던 전통적인 주제에서 삶의 현장을 이해할 수 있는 장르화로 점차 변해갔다. 집 안의 모습, 시장 골목과 광장의 모습, 구시가지에 남아있는 성곽이나 들판 너머의 바람이 느껴지는 전원풍경과 같이 일상의 모습을 빛과 함께 그려냈다. 〈비바람이 부는 날씨의 거리 풍경Street Scene in Windy and Rainy Weather〉의 휘어진 우산을 보니 코펜하겐 아르켄 현대미술관 앞에서 우산이 날아갈 정도로 강력한 비바람을 맞은 적이 있는데, 내 인생에서 가장 강력한 바람을 느꼈던 그때의 기억이 나서 미소가 지어졌다.

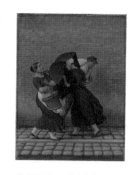

에케르스버그, 〈비바람이 부는 날씨의 거리 풍경〉, 1846, 덴마크 국립미술관

　　장르화가 나오게 된 또 다른 배경에는 부르주아의 영향이 크다. 민주국가로 변해가면서 사회계급이 해체되었고, 새로 등장한 부르주아는 미술 시장의 트렌드를 바꾸었다. 아마도 경제적 개념이 있었던 부르주아가 보기에 기존 거장들의 작품은 식상하기도 했을 것이고, 이에 반해 장르화는 가격이 저렴해서 접근하기가 쉬웠을 것이다.

덴마크와 네덜란드 장르화의 차이

덴마크 장르화는 네덜란드의 장르화에 비해 좀 더 절제되고 차분하다. 개인적인 생각으로는 네덜란드 화가의 경우에는 길드에 소속되거나 성공한 화가의 작업실로 들어가서 본인의 개성을 개발하며 그림을 발전시키다 보니 살아있는 표정이 나타나고 자유분방한 느낌이 드는 것 같고, 덴마크 화가는 왕립 아카데미에서 획일적인 교육을 받았기에 다소 경직된 듯 미묘하게 다른 차이점이 보이는 것 같다.

덴마크는 네덜란드보다 약 100여 년 후에 황금기 시대를 누리며 과학, 문학, 건축 등 모든 면에서 골고루 발전했지만 회화에서는 보수적으로 화풍이 다양하게 발전하지 않았고 두각을 나타낸 국민 화가도 나오지 않아서 아쉬운 점이 있다. 덴마크 황금기 시대에는 영향력 있는 화가들이 사망하면서 황금기 시대도 지속되지 않고 이내 사그라들었다. 특히 가장 영향력 있었던 에케르스버그 교수가 사망하면서 황금기 시대도 자연스럽게 소멸되었다. 이 시기의 그림들을 보면 혼란스러운 정세와는 반대로 차분하고 고요하며 고급스러운 것이 오히려 비현실적이다.

어려움 속에서도 예술에 우선순위를 두고 국가 차원에서 투자하고 후원하며 발전시킨 노력이 있었기에, 지금의 덴마크가 북유럽 예술을 대표하는 세련된 트렌드의 대명사가 된 게 아닐까. 100년이 채 지속되지 못하고 끝난 황금기 시대였지만, 이 강력한 변화의 힘이 지금까지도 덴마크 감성을 이끌고 있는 듯하다.

덴마크 국립미술관 SMK : Statens Museum for Kunst
죽음과 장례식

덴마크 국립미술관 외관

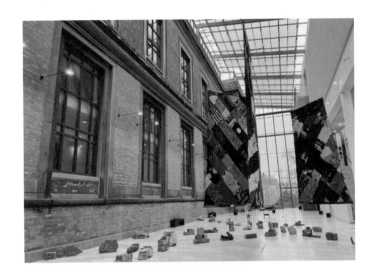

로젠보르그성Rosenborg Castle과 자연사 박물관Museum of Natural
History, 그리고 끝없이 넓은 공원과 호수에 둘러 싸여 있는 덴마크
국립미술관은 규모도 웅장하고 컬렉션별로 구성도 잘 되어 있었으
며 수준 높은 기획력도 느낄 수 있었다. 겨울에 온지라 국립미술관
한곳만 보는 데도 반나절 이상이 걸렸는데, 화창하고 따뜻한 계절
이었다면 이 근방에서만 시간을 보내도 며칠은 금세 지나갈 것 같
았다. 그래서인지 미술관에만 집중할 수 있는 겨울 여행도 나쁘지
는 않다. 덴마크 국립미술관에는 고미술품보다는 근현대 작품의
비중이 크다. 이곳에서 인상 깊었던 점은 정성스럽게 준비해둔 갤
러리 텍스트였다. 그간 다녀 본 미술관 중에서 가장 섬세하고 정성
스러운 갤러리 택스트를 전시실 벽마다 준비해 준 덕분에 낯선 덴
마크 회화의 시대적 배경과 작가 소개로 감상에 큰 도움이 되었다.
　　덴마크 군주들은 16세기부터 예술품을 수집하기 시작했다.
특히 크리스티안 4세Christian IV, 1577~1648와 프레데리크 5세Frederik

V. 1723~1766는 다른 유럽 왕실의 컬렉션에 뒤지지 않도록 플랑드르와 네덜란드, 독일, 이탈리아, 프랑스 작품을 대규모로 구입하며 컬렉션 규모를 늘려 나갔다. 화재로 중요한 문화유산들이 다 소실되어서 더 열심히 모은 것 같다. 민주주의로 발전하면서 크리스티안스보르 궁전Christiansborg Palace의 왕실 컬렉션은 1827년부터 시민들에게 공개되었으나 안타깝게도 1884년 화재로 궁전은 소실되었고, 1897년이 되어서야 완전히 새로운 덴마크 국립미술관이 탄생하게 되었다. 화재가 계속되는 걸 보니 덴마크 역사의 키워드는 '화재'라고 할 수 있겠다.

컬렉션은 14세기부터 현재까지 덴마크와 해외에서 온 26만 점 이상의 회화, 조각, 판화 등으로 구성되어 있다. 1300년에서 1800년 사이의 서유럽 거장들의 작품을 다수 보유하고 있고, 최근 들어서는 현대 작품 수집에 집중하고 있다. 미술관은 크게 네 구역으로 구분되어 있다. 1800년 이전의 유럽 미술, 덴마크 황금기 시대 회화, 1900년도의 프랑스 미술, 그리고 1900년 이후의 덴마크와 유럽 현대미술로 나뉜다. 700년 이상에 걸쳐 있는 컬렉션을 통해 덴마크가 어떻게 변해가는지를 흥미롭게 볼 수 있었다.

덴마크 현대 회화부터 보고 싶어서 연결된 신관으로 먼저 갔다. 원래의 건물은 그대로 보존하면서 신관을 증축했고, 유리 돔으로 두 건물을 연결해 현대적인 감각이 돋보이는 멋진 건축물이다. 1900년대 회화 첫 번째 전시실을 들어가니 죽음을 의미하는 그림이 가득했다. 단번에 노르웨이 작가인 에드바르 뭉크Edvard Munch, 1863~1944의 작품임을 알 수 있었으나, 천천히 보니 전부 다 뭉크 그림은 아니었다. 무척 흡사했지만 전시된 작품의 대부분은 덴마

크 작가인 옌스 쇠네르고르Jens Søndergaard, 1895~1957의 작품이었다.

뭉크 작품에 나타난 죽음의 공포

뭉크는 어린 나이에 어머니와 한 살 많은 누나를 병으로 잃으며 죽음의 공포와 우울감에 평생을 시달렸고, 연이은 사랑에 실패하며 정신적으로 치명상을 입게 된다. 세 번째 사랑에서는 애인과 다투다가 왼손가락에 총상을 입고 사랑이 죽음으로 치달을 수도 있다는 사실에 경악하게 된다. 세상과의 소통에도 실패한 그에게는 삶자체가 고통이었고 머릿속에는 온통 죽음만을 생각하며 살았다. 뭉크는 불행하게도 아주 오래 살았고, 그의 작품에는 죽음의 공포가 그대로 나타난다. 전시실에 걸려 있는 첫 번째 작품은 뭉크의 〈죽음의 투쟁Death Struggle〉으로, 임종을 둘러싼 가족들의 슬픔과

엔스 쇠네르고르, 〈장례식〉,
1926, 덴마크 국립미술관

영혼의 안녕을 기도하는 성직자의 숙연한 모습이다.

아나 앙케르, 〈장례식〉, 1891,
덴마크 국립미술관

프란츠 헤닝센, 〈장례식〉,
1883, 덴마크 국립미술관

죽음을 그린 작품들

그 옆의 작품에서는 해가 지는 마을을 뒤로한 높은 언덕에 가족과
지인이 모여서 매장하는 모습을 그린 엔스 쇠네르고르의 〈장례식
Funeral〉이 나란히 걸려 있다. 그림 속 인물들은 슬픔과 두려움이

가득 찬 유령처럼 묘사되어 있다. 전쟁과 사고, 스페인 독감 등 예상치 못했던 헤어짐을 겪으며 슬픈 마음으로 그린 것 같다. 이 작품을 보고 있는 21세기에도 팬데믹과 전쟁은 반복되고 있기에 작가의 슬픈 마음을 충분히 공감할 수 있었다.

아래층의 19세기 덴마크 회화실에서 만난 또 다른 장례식의 모습도 기억에 남는다. 아나 앙케르Anna Ancher와 프란츠 헤닝센 Frants Henningsen의 〈장례식A Funeral〉이다. 이 시기에는 유독 죽음과 장례식, 묘지를 표현한 그림이 많이 보였다.

덴마크 황금기 시대 미술의 흐름

계속해서 이어지는 덴마크 황금기 시대의 풍경화는 눈부시게 아름답다. 하늘은 환하고 밝으며 매우 이상적으로 그려졌다. 덴마크의 변화무쌍한 날씨와 긴 겨울의 어두움과의 괴리로 상상화를 보는 듯했다. 바다의 풍경도 비현실적으로 잠잠하고 아름답기만 하다. 강력한 해군을 가졌고 해상 전쟁이 끊이지 않았던 덴마크의 실상과는 상관없는 듯 평화롭기만 하다. 초상화는 소박하고 수수했고, 덴마크 국기가 등장하는 민족주의적 그림도 보인다. 암담한 현실 속에서 비참한 인간의 모습은 외면하고 싶었던 걸까. 미래에 대한 불안감 등의 내적 갈등은 숨기고 이상적인 현실을 꿈꾸며 포장한 듯하다.

후기 황금기 시대에서 20세기로 들어가면서는 색상이 화려해지고 빛이 들어오며 조심스럽게 감정 표현을 하는 듯했다. 유럽에서 최고 강대국이었던 덴마크는 시민국가를 거쳐서 현대 민주주

의로 계속 변해갔지만 그림은 현실처럼 격변하지는 않았다. 화려함도 한 줌의 재로 바뀔 수 있다는 것을 여러 번 경험해서 그런지 그림 속의 사람들은 여전히 무덤덤해 보인다. 과장되게 예쁘게 꾸며서 표현하지도 않았고 감정 표현도 강하게 하지 않았지만 덴마크만의 독특함이 느껴진다. 이후 현대미술로 들어가면서는 과감한 색감과 디자인에서 세련미가 돋보인다. 근래의 트렌드를 이끌고 있는 북유럽 콘셉트가 나오기까지의 과정이 느껴진다. 시대별 순서대로 덴마크 미술의 흐름을 보면 좋을 것 같다.

아메데오 모딜리아니
(Amedeo Modigliani),
〈앨리스(Alice)〉, 1918,
덴마크 국립미술관

2층에 깜짝 선물 같은 전시실이 있으니 놓치지 말자. 프랑스 인상파 컬렉션은 뜻밖이었다. 어떤 경로로 상당한 규모의 인상파 작품을 보유하게 되었을지 궁금했다. 정치가이자 수집가였던 요하네스 럼프Johannes Rump, 1861~1932는 평범한 사람들도 예술에 쉽게 접근할 수 있어야 한다는 평소의 신념대로 1928년에 자신의 대규모 현대 프랑스 컬렉션을 덴마크 국립미술관에 기증했다. 일찍부터 예술품 수집을 시작한 그는 조르주 브라크, 앙드레 드랭, 앙리 마티스, 파블로 피카소 등의 초기 작품을 다수 보유하고 있었다. 요하네스 럼프의 진보적인 가치관은 후손들에게 큰 선물이 되었다.

앙리 마티스 그림 앞에 옹기종기 모여 앉아서 선생님의 설명을 듣고 있는 어린아이들을 보니 참 부러웠다. 마침 마티스의 특별전도 진행 중이어서 덤으로 볼 수 있던 좋은 기회였다. 그동안 진행되었던 기획전 리스트를 보니 참 수준 높은 전시들이 많았다. 미술관은 겉에서는 수수해 보이는 고전미가 느껴졌지만 알고 보니 현대미술까지 아우르는 고리타분하지 않은 모던한 국립미술관이었다.

기스브레히츠의 트롱프 뢰유

덴마크 국립미술관에서 인상적인 마티스 전시와 멋진 컬렉션을 보다가 정말 재미있는 그림을 그리는 작가를 만나게 되었다. 기스브레히츠Cornelis Norbertus Gijsbrechts, 1625/1629경~1675경라는 17세기 후반에 네덜란드, 독일, 덴마크, 그리고 스웨덴에서 활동한 플랑드르 출신 화가이다. 한국어로 읽자니 이름이 너무 길다. 코르넬리스 노르베르투스 기스브레히츠.

기스브레히츠에 대해 알려진 바가 많지는 않지만 그는 덴마크 왕실의 궁정 화가로 활동했고, 트롱프 뢰유Trompe-l'œil 정물화를 전문으로 작품활동을 했다. 트롱프 뢰유는 프랑스어로 눈속임을 뜻하는데, 실물로 착각할 정도로 사실적으로 그림을 그리는 장르다. 그는 궁정 화가로 활동할 당시 왕실에서 볼 수 있는 물체들을 실제 크기와 비슷하게 그려 착시 효과를 극대화했다고 한다.

기스브레히츠의 작품은 약 70여 점이 남아 있다고 알려져 있다. 그가 가장 활발하게 작품 활동을 한 시기는 1668년부터 1672년까지 덴마크 궁정에 머물던 기간이었다. 남아 있는 작품 대부분이 이 시기에 그려졌는데 그중 22점이 트롱프 뢰유 정

물화이고 이 중 19점이 덴마크 국립미술관에 소장되어 있다. 나머지 2점은 로젠보르그성Rosenborg Castle에, 그리고 마지막 한점은 프레데릭스보르성Frederiksborg Castle의 국립역사박물관Museum of National History에 소장되어 있다.

그의 작품은 일상에서 볼 수 있는 물건들, 예술품, 악기, 과학기구 그리고 사냥 도구 등을 정확하게 묘사하고 있어 많은 학자에게 역사적 가치도 지니고 있다. 덴마크 국립미술관에서 본 그의 작품 중 가장 인상적인 작품은 〈뒤집어진 캔버스The Reverse of a Framed Painting〉다.

이 작품은 캔버스의 뒷면을 아주 사실적으로 그린 작품인데, 처음 그렸을 당시에 덴마크 왕립 박물관Royal Danish Kunstkammer 입구 벽에 기대어져 있어서 마치 벽에 걸리기를 기다리고 있는 작품처럼 전시되어 있었다고 한다. 지금도 기스브레히츠의 작품들이 모여 있는 전시실의 벽에 기대어 전시되어 있어서 주의깊게 안 보면 그냥 지나칠 수 있다. 요즘 인기가 많은 현대 작가 앤드류 스캇Andrew Scott, 1991~의 작품이 떠오른다. 스캇의 작품은 1700년대의 트롱프 뢰유 방식을 이 시대에 어울리게 동영상으로 보여주고 있는데, 매우 흥미롭다.

기스브레히츠, 〈뒤집어진 캔버스〉, 1668~1672,
덴마크 국립미술관

기스브레히츠, 〈아이보리 탱커드가 있는 호기심의 캐비닛(A Cabinet of Curiosities with an Ivory Tankard)〉, 1670,
덴마크 국립미술관

덴마크 국립미술관 SMK : Statens Museum for Kunst
숲 속의 요괴를 그린 에밀 놀데

에밀 놀데,
〈양귀비(Valmuer)〉, 1935,
덴마크 국립미술관

에밀 놀데Emil Nolde, 1867~1956에 대해 알게 된 것은 덴마크 국립미술관에서 만난 가장 큰 수확이었다. 덴마크 근대 작가들 틈에서 빛나던 그의 작품은 표현은 무겁지만 풍부하고 어두운 색상조차도 화려해 보인다. 덴마크 회화 전시실에서 큰 비중을 차지하던 에밀 놀데의 국적은 독일이다. 그는 왜 덴마크 작가들 틈에 있었을까? 알고 보니 그의 국적은 독일계 덴마크라고 기록되기도 했다. 그의 고향 마을 놀데Nolde가 덴마크와 독일의 경계선에 있어서 정세에 따라 덴마크에 속하기도 했으나 현재는 독일에 속해 있다. 그는 원래 본인의 이름인 한스 에밀 한센Hans Emil Hansen을 버리고 고향 마을 이름인 '놀데'로 자신의 성을 바꾸었을 정도로 고향을 사랑했고, 그곳에서 노후를 보냈다. 얼마나 고향을 사랑하면 자신의 성을 고향의 이름으로 바꿀 수 있단 말인가.

에밀 놀데가 손수 지어서 살던 집은 그가 사망한 후 1957년에 놀데 재단 미술관Nolde Foundation Seebüll으로 개관되어 에밀 놀데의 작품을 전시하고 있으며 지금까지도 아름다운 모습으로 남아있다. 살아 생전에 재단이 만들어지고 작가가 살던 집이 미술관으로 개관되는 경우는 많지 않은데, 그의 생애가 더욱 궁금해지고 그가 남긴 많은 작품을 보고 싶다.

표현주의의 개척자

그는 표현주의자로 불리는 것을 좋아하지 않았다. 그의 바람대로 표현주의 작가라고 구분 짓고 싶지는 않지만 그의 작품을 보면 표현주의 특징을 넘치게 가지고 있다. 확실한 것은 그 스스로 표현

주의를 개척했다는 점이다. 그는 대상을 깊게 관찰하며 정성껏 풍
부하게 묘사했다. 그러다 보니 꽃의 형태도 한 송이 한 송이 소담
스러우며 다채롭고 강렬한 색상으로 표현되었다. 꽃을 담은 화병
도 밝은 광채를 써서 생명감을 불어넣었다. 넘실대는 파도의 물보
라 거품도 깊은 바다색과 대비되는 밝은 색으로 생동감이 넘치며,
해가 기울어 찾아오는 어둠 속에서도 밝은 빛을 품은 구름이 뭉개
뭉개 흘러간다.

인물 표현도 풍요롭다. 게르만족의 굴곡 있고 각진 얼굴은 단
순하고 거친 붓질로 표정을 실어주고, 때로는 동화 속의 요괴 혹
은 요정처럼 그리기도 한다. 특히 요괴는 현대 애니메이션 캐릭터
느낌도 든다. 이런 특색 있는 화풍을 종합적으로 정리하면 이전에
없던 표현주의가 되는 것 같다. 그는 딱딱한 캔버스 위에 붓의 터
치로 생명을 불어넣어 준 조물주 같은 능력자였다.

　　표현주의 작가들 중에는 남태평양과 아프리카에서 강한 영감
을 받아 토착민의 모습을 그리고 가면과 조각상 등의 예술품을 만
든 경우가 종종 있었는데, 그가 뉴기니 섬에서 그린 작품에서도 그
런 특징들을 찾아볼 수 있다. 표현주의 초기 작가인 폴 고갱이 타
히티 섬에서 그린 향토적인 그림과도 비슷한 느낌이 든다.

에밀 놀데가 묘사한 우리나라

에밀 놀데는 1913년부터 모스크바, 시베리아를 지나 한국, 일본,
중국을 거쳐 뉴기니 섬까지 긴 여행을 다녀온다. 그 시대에 시베
리아를 횡단해서 한국까지 오다니 상상할 수 없는 일이다. 비록
우리나라에는 그가 다녀간 기록이 남아 있지 않지만, 그의 자서전
과 그림에서는 한국을 다녀간 흔적을 찾아볼 수 있다. 우리나라
사람을 그린 드로잉 몇 점이 남아 있고 기행문에서는 조선을 신비
하고 아름다운 곳이라고 묘사했다고 한다.

　　한국 방문 이전에 그린 〈선교사The Missionary〉에는 장승이 등장
하는데 베를린 박물관에 있는 장승을 보고 영감을 얻었다는 이야

기가 있다. 놀데가 한국 여행 때 그린 드로잉은 오래전에 에밀 놀
데를 연구하신 김혜련 저자의 책『에밀 놀데』(열화당, 2002)에서 볼
수 있었고, 그의 생애와 작품을 상세하게 연구해 두셨다.

고갱과 닮은 에밀 놀데

에밀 놀데는 베를린, 스위스, 뮌헨, 파리 등을 무대로 활동하다가
60세가 되어서야 고향 놀데로 돌아와 정착한다. 모네가 그랬던 것
처럼 그도 집을 짓고 정원을 가꾸며 꽃을 그렸다. 이때 그린 꽃 그
림을 보면 좀 현대적이다. 꽃이야 변하지 않지만 꽃 그림은 시대
에 따라 화풍이 많이 다르다. 그는 반 고흐의 해바라기에 많은 관
심을 보였다고 하는데 그래서일까, 놀데도 해바라기 작품을 여러
점 남겼다. 어려서 기독교 교육을 받고 자란 그는 성경의 중요한
장면들을 매우 강렬하게 그려낼 수 있었다. 〈최후의 만찬The Last

에밀 놀데, 〈예수의 생애〉,
1912, 독일 놀데 재단
미술관(Nolde Foundation
Seebüll)

Supper〉이나 〈예수의 생애The Life of Christ 9편〉은 매우 강렬하다. 고갱이 그린 십자가의 예수님과 놀데가 그린 예수님은 어딘지 많이 닮은 듯하다.

나치에게 모욕 당한 에밀 놀데

그는 젊었을 때 유대인 예술가들에 대해 부정적인 의견을 내며 나치당을 지지했다. 그러나 나치가 독일에서 권력을 장악한 후에는 그의 작품도 퇴폐 미술Degenerate Art로 낙인 찍히고 탄압을 받게 된다. 그의 작품 중 총 1,052점이 박물관에서 퇴출되는 비운을 겪게 되었고, 1941년 이후에는 예술 작업 자체를 할 수 없도록 통제를 받는다. 그는 이 시기에 조용히 고향에 머무르며 사람들의 눈을 피해 수백 점의 수채화를 그렸다.

나치 집권기인 1933년에서 1945년 사이에 히틀러는 현대미술을 공개적으로 탄압했다. 나치는 현대미술이 독일 국민의 정서에 나쁜 영향을 준다고 생각하며 퇴폐 예술로 분류했고 퇴폐 미술

전을 열어서 공개적으로 모욕을 주며 비판했다. 히틀러는 창의력은 별로 들어가지 않아서 누구나 쉽게 이해할 수 있는 신고전주의를 좋아했다. 또한 나치는 개인이 국가를 위해 희생되는 것은 당연하다는 주장에 타당성을 부여하고 국민을 단합시키고 통제하기 위해 계획적이고 정치적으로 예술품을 이용했다. 그들은 게르만 민족의 혈통과 남성의 우월성을 강조하는 권위적이고 영웅주의적인 그림을 선호했기 때문에 감성 표현이 풍부한 에밀 놀데의 그림은 나치가 원하는 화풍이 아니었던 것이다. 놀데 재단은 훗날 나치에게서 되찾아 온 그림 중 8점을 코펜하겐 국립미술관에 기증했다. 나치에게 빼앗긴 나머지 1,000여 점도 전부 다 되찾았는지 궁금하다.

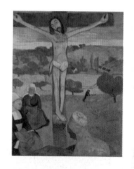

폴 고갱, 〈황색의 그리스도 (The Yellow Christ)〉, 1889, 뉴욕 버펄로 AKG 뮤지엄(the Buffalo AKG Art Museum)

〈예수의 생애 9편〉 등 주요 작품들도 놀데 재단 미술관에 있다는데 꼭 한 번 방문해 한국에서 그린 드로잉과 그가 가꾼 아름다운 정원도 만나보고 싶다. 에밀 놀데는 아직까지 우리나라에서 조명받지 못했는데, 앞으로 언젠가 에밀 놀데의 기획전을 한국에서 만나볼 수 있기를 소망해 본다.

덴마크 국립미술관 SMK : Statens Museum for Kunst
코펜하겐에서 발견한
에르미타주 미술관의 마티스

앙리 마티스,
〈더 레드 스튜디오〉, 1911,
뉴욕 현대미술관

덴마크 국립미술관의 기획력은 예사롭지 않았다. 덴마크 국립미술관의 소장품 중에 앙리 마티스의 좋은 작품도 많았지만, 이와는 별개로 진행된 마티스의 《더 레드 스튜디오The Red Studio》 특별전은 내가 봐 온 전시 중 최고의 기획이었다고 말할 수 있다. 이 전시를 주관한 뉴욕의 현대미술관MoMA과 덴마크 국립미술관의 큐레이터들에게 이 전시는 얼마나 신나는 큐레이팅이었을까. 이 전시는 2022년 5월부터 9월까지 뉴욕 현대미술관에서 먼저 전시되었고, 2022년 10월부터 2023년 2월까지 덴마크 국립미술관에서 전시되었다. 이 전시를 통해 현 시대의 큐레이터 역할, 작가의 재능을 일찍이 알아보고 미술사에 영향을 끼친 후원자들, 그리고 작가의 생애를 함께하며 미술계 발전에 기여한 작가의 가족 등 많은 사람의 손길을 느낄 수 있었다.

혁명적인 레드

이 전시의 대표 작품인 〈더 레드 스튜디오The Red Studio〉는 파리 인근의 이시레물리노Issy-les-Moulineaux 마을에 있던 마티스의 스튜디오 내부 모습으로, 벽과 바닥 그리고 가구까지 모두 다 빨간색으로 채워져 있다. 테이블과 의자, 시침 없는 시계, 콘솔 등의 가구와 벽과 바닥에 있는 여러 점의 그림들, 그리고 몇 점의 조각품과 도자기 등의 오브제들이 묘사되어 있다. 작가는 후원자에게 편지를 보내면서 이 빨간색에 대해서 설명을 남겼다. "붉은 황토색보다 조금 더 따뜻한 베네치안 레드Venetian red입니다." 지금까지 마티스 작품 중 가장 사랑받는 작품으로 남아 있는 이 작품은 마티스의 후

원자인 러시아 사업가 세르게이 슈추킨Sergei Shchukin, 1854~1936에게 판매하기 위해 1911년에 그려졌으나 세르게이 슈추킨이 인수하지 않게 되면서 마티스가 16년 동안 작업실에서 그대로 가지고 있다가 뒤늦게 판매되었다. 이후에도 소유자가 몇 번 더 바뀌었고 최종적으로 1949년에 뉴욕 현대미술관에서 인수했다. 흑백 회화도 자리 잡지 않았던 시대에 빨간색을 흑백처럼 사용하다니 마티스의 레드는 가히 혁명적인 시도였다.

전시관의 첫 번째 넓은 방에는 그림 몇 점이 띄엄띄엄 걸려 있어서 휑한 느낌이었다. 사전 지식 없이 들어갔던 무지한 나는 우선 쓰윽 둘러보면서 '왜 이렇게 휑하지?'라고 생각했다. 도슨트도 듣지 않고 설명도 읽어보지 않고 대충 둘러보다가 소득 없이 나오는 대참사를 맞을 뻔했다. 옆에서 같이 보던 이재가 나지막이 설명해 주는데, 귀로 듣고 눈으로 보니 이게 보통 전시가 아닌 거였다. 〈더 레드 스튜디오〉 작품 안에 묘사된 오브제들은 전부 다 마티스 자신의 실제 작품을 보고 그린 거였고, 우리는 이 오브제 하나하나를 한자리에 불러 모은 전시를 보고 있는 거였다. 작품 속에 묘사된 그림들은 작가가 30세 정도 되던 1898년부터 스튜디오에서 작업 중이던 작품들이다. 이 작품들은 훗날 아뜰리에를 떠나 뿔뿔이 흩어졌다가 거의 110년 만에 처음으로 한자리에서 재회하도록 기획된 전시였다. 와, 얼마나 놀라운 일인가. 그제서야 그림 속의 그림들이 한 점 한 점 눈에 들어오기 시작했다.

덴마크 국립미술관에서 3점, 뉴욕 메트로폴리탄 미술관The Metropolitan Museum of Art에서 1점, 독일 발라프 리하르츠 미술관The Wallraf-Richartz Museum에서 1점, 개인소장품에서 1점, 그리고 뉴욕

현대미술관에서 가져온〈더 레드 스튜디오〉까지 총 7점의 그림이
전시되었다. 이 작품 속 그림 중에서 실존하지 않아서 가져오지
못한 한 점은 제일 왼쪽의 큼직한 핑크색 바탕의 누드화인 1911년
작품〈큰 누드Large Nude〉인데, 미완성 작품이었기 때문에 마티스
의 유언대로 그의 사망 후에 파기했다고 한다.

　　그림 속 왼쪽 위에 걸려 있는 그림부터 보면〈하얀 스카프를 두
른 누드Nude with White Scarf〉,〈젊은 선원 IIYoung Sailor II〉,〈시클라멘
Cyclamen〉,〈룩스 IILe Luxe II〉, 그림 속 바닥에 놓인 왼쪽 작은 그림
은〈코르시카, 올드 밀Corsica, The Old Mill〉, 오른쪽 아래 그림은〈목
욕하는 사람들Bathers〉이다. 그리고 제일 앞쪽의 도자기 그릇은 뉴

욕 현대미술관의 소장품이다. 다음 전시실로 넘어가면 마티스의 회화 작품과 소품을 시기별로 전시해 두어서 작가의 생애와 화풍의 변화를 전체적으로 볼 수 있었다.

재력가 집안의 후원

마티스의 오랜 후원자였던 세르게이 슈추킨은 러시아에서 가장 큰 제조·도매업을 하는 집안의 아들이었다. 당시 러시아 최고 재력가 집안의 후원을 받다니, 마티스에게는 운도 따랐나 보다. 세르게이 슈추킨 집안에는 여러 명의 미술 수집가가 있었는데 세르게이의 형제 표트르 슈추킨Pyotr Shchukin, 1853~1912은 러시아 고대 예술품과 괄목할 만한 인상파 걸작품을 수집했고, 또 다른 형제 이반 슈추킨Ivan Shchukin도 미술품과 책을 수집했다. 세르게이 슈추킨은 1897년 파리를 여행하면서 처음으로 모네의 작품을 구입했고, 이때부터 미술품을 수집하기 시작한다. 그는 모네, 르누아르, 세잔, 반 고흐, 고갱, 앙리 루소, 피카소 등 엄청나게 많은 작품을 수집했고, 특히 오랜 시간 동안 마티스를 후원하게 된다. 세르게이는 당시 마티스가 작업한 신작 중에서 〈더 레드 스튜디오〉에는 인물이 들어가 있지 않다는 이유로 인수하지 않았고 대신에 〈더 핑크 스튜디오The Pink Studio〉를 선택했다고 한다. 이 작품은 현재 모스크바의 푸시킨 미술관에 소장되어 있다.

세르게이는 1917년 러시아혁명이 시작되면서 모스크바를 탈출해 파리로 갔고, 남은 생은 파리에서 지냈다. 그는 망명하는 과정에서 궁전 같이 화려했던 모스크바 자택에 그가 평생 동안 수집

한 예술품 총 258점을 고스란히 남겨두고 나왔다. 그가 두고 나온 미술품은 통째로 국가 소유가 되고 그의 저택에 걸린 채 그대로 박물관으로 이용되었다가 이후 상트페테르부르크의 에르미타주 미술관과 모스크바의 푸시킨 미술관에 나뉘어 소장되었다.

아, 이제야 모든 게 이해가 되었다. 몇 년 전 상트페테르부르크의 에르미타주 미술관을 방문했을 때 오르세 미술관에 버금가는 인상파 컬렉션을 보고는 문화적 충격을 받았는데 그 비밀이 풀렸다. 도대체 러시아가 언제 인상파 작품을 수집한 건지, 엄청난 수집광이었던 예카테리나 2세Catherine the Great, 1729~1796의 뒤를 이어 근대 미술품을 수집한 이는 누구인지 궁금했지만 공부는 하지 않은 채로 여행의 감동은 흐지부지 끝이 났다. 그때 에르미타주 미술관에 마티스 전시실이 있었는데 세르게이가 남긴 유산이었구나. 이제야 모든 퍼즐이 맞춰지는 것 같았다. 세르게이는 마티스

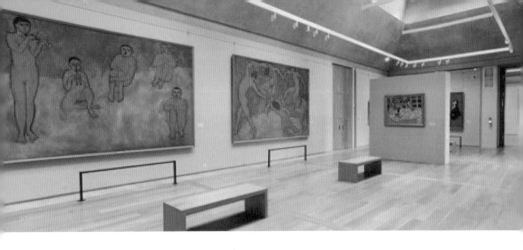

와 각별한 관계여서 그의 저택에 맞춤용으로 그림을 주문했다고
한다. 그래서 이렇게 마티스의 대작들이 남아있게 된 것이다. 에
르미타주 미술관의 한쪽 벽면을 가득 채우고 있던 마티스의 대작
〈음악Music〉과 〈춤The Dance〉은 잊을 수가 없다.

그 시대 주목할 만한 수집가 중에는 러시아에서 최고로 성공한
기업인들이 여러 명 있었다. 대부분 서유럽으로 망명하면서 컬렉
션을 가지고 나오지 못하고 국가에 압수된 경우가 많았다. 시대적
흐름이 그랬다. 나는 운이 좋게 러시아를 안전하게 방문할 수 있었
던 2018년도에 상트페테르부르크를 다녀왔고, 이후에 모스크바를
방문하고 싶었으나 또 다시 여행 가기 어려운 지역이 되어서 아쉽
다. 역사는 계속 흐르고 반복되니, 러시아에 갈 수 있는 기회가 온다
면 다음번에는 수집가와 컬렉션 중심으로 관람을 해보고 싶다.

마티스와 피카소, 그리고 후원자들

1906년경 마티스는 12세 연하인 파블로 피카소를 만나 평생 친

구이자 경쟁자가 된다. 나중에는 둘 사이가 틀어져서 피카소는 마티스의 장례식에도 참석하지 않았다고는 하지만. 어쨌든 젊은 시절 그들은 서로의 예술 세계를 논하기 위해 파리의 살롱에 모여 예술가들과 잦은 만남을 가졌다. 그 모임의 주최자는 미국에서 이민 온 작가이자 소설가이자 미술 수집가인 거트루드 스타인Gertrude Stein, 1874~1946이었다. 파리에 정착한 거트루드 스타인의 가족들(거트루드의 두 남동생 레오와 마이클, 그리고 마이클의 아내 사라) 모두는 마티스 그림의 수집가이자 주요 후원자가 되었다.

게다가 미국의 볼티모어에서 온 거트루드의 친구인 클레리벨Claribel과 에타 콘Etta Cone 자매도 마티스와 피카소의 후원자가 되어 100점이 넘는 피카소의 작품과 500여 점의 마티스의 유화, 조각, 소묘, 판화, 책 등을 수집했다. 콘 자매는 50여 년간 3,000여 점의 예술품을 수집했고, 후에 콘 컬렉션Cone Collection은 볼티모어 미술관The Baltimore Museum of Art에 기증되고, 그곳은 마티스 작품을 가장 많이 볼 수 있는 미술관이 되었다.

마티스는 꽤 장수한 화가이기 때문에 그의 긴 인생 여정에서 화풍은 여러 번 바뀌게 된다. 말년에는 여러 차례의 암투병으로 체력적으로 그림을 그릴 수 없게 되자 그는 침상에 누워서 종이를 오리는 작업을 시작한다. 그는 이 컷아웃 작업에 점점 심취해 나중에는 벽화 크기만 한 작품을 남기기도 했다. 어린아이의 작품 같기도 하지만 이 시리즈는 현대미술의 최정점을 찍은 듯하다.

이곳 덴마크 국립미술관에서는 마티스가 인생 마지막 여정 중에 열정적으로 작업한 컷아웃을 소개한 책《재즈》를 상세하게 볼 수 있다. 그의 컷아웃 모티브는 어떤 색상과 어떤 조합으로 구성

앙리 마티스, 《재즈》

해도 완벽해 보면 볼수록 감탄하게 된다. 《재즈》에 나오는 모티브 하나하나는 포스터로도 판매가 되고 있는데 수십 년이 지났어도 고루하지 않은 세련된 디자인이다.

마티스는 나치에 의해 예술 활동에 핍박도 받았고 가까운 주변 사람들의 고통도 목격했으나 망명하지 않고 끝까지 프랑스에 남아서 프랑스의 자부심이자 아버지가 되어주었다. 그의 막내아들인 피에르 마티스Pierre Matisse, 1900~1989는 유대인과 반나치 프랑스 예술가들이 프랑스를 탈출해 미국으로 망명하는 과정을 도와주었다. 아버지에게도 미국으로 망명하자고 간절히 얘기했지만 앙리는 듣지 않았다.

마티스의 후손들

미국에 자리 잡은 피에르는 1931년 뉴욕에 자신의 이름을 건 갤러리를 열었고, 1942년에는 망명한 유럽 예술가들을 위한 전시회를 열어 크게 성공하기도 했다. 1989년에 그가 사망할 때까지 유지되었던 갤러리는 유럽 작가들을 미국에 소개하는 데 큰 역할을 했다. 그의 아버지 앙리 마티스를 포함해 호안 미로, 마크 샤갈, 자코메티, 앙드레 드랭, 발튀스, 레오노라 캐링턴 등을 미국에 소개했다. 그는 전쟁으로 쑥대밭이 된 유럽에서 보석 같은 작가들을 찾아냈고, 세계 경제의 축이 이동한 뉴욕으로 무대를 옮겨와 작가들을 데뷔시켰다.

작가들은 미국에서 먼저 성공하고 나서 거꾸로 유럽으로 명성이 전해지게 되었고, 유럽에서는 뒤늦게 그들의 작품에 관심을 가지게 된 경우가 부지기수다. 앙리 마티스의 많은 후손들은 지금까지도 미술계에서 비중 있는 활동을 하고 있다. 앙리 마티스 평생의 작품들이 소장되어 있는 프랑스 남부 시미에Cimiez의 마티스 미술관Musée Matisse도 지도 앱에 표시를 해두었다.

녹색 선

교수님의 수업 중에 언급되었던 작품을 미술관에서 실제로 마주치게 되는 순간은 정말 신나고 즐겁다. 덴마크 국립미술관에서 마티스의〈마티스 부인의 초상/녹색 선Portrait of Madame Matisse, The Green Line〉을 만났을 때 많은 생각이 들었다. 석사 과정 동안 가장 이해하기 어려웠던 미술운동 중 하나인 포비즘Fauvism, 야수파을 대표하는 이 작품을 직접 보게 되어, 야수파에 대해 다시 한 번 복습할 수 있었다.

〈녹색 선The Green Line〉은 마티스가 그의 아내 아멜리 마티스Amélie Matisse를 그린 걸작으로, 덴마크 국립미술관의 하이라이트 중 하나다. 이 작품은 얼굴 중앙을 따라 수직으로 그어진 초록색 선이 특징이다. 이 선은 아멜리의 이마에서 시작해서 코를 거쳐 윗입술까지 이어지는데, 강렬하고 비현실적인 색상으로 표현하는 야수파의 특징이 가장 잘 보이는 요소다.

1905년 여름, 마티스는 동료 앙드레 드랭André Derain, 1880~1954과 함께 프랑스의 지중해 어촌 지역인 콜리우르Collioure에서 작품활동을 했다. 그때 이들은 자연의 색상을 따르지 않고 대담한 색 사용으로 표현하는 새로운 표현 기법을 실험했는

데, 이것이 야수파의 시초가 된다. 야수파는 생동감 있고 비현실적인 색상과 단순화된 선의 사용 등이 특징인데 마티스와 드랭이 이 운동의 선두주자였다. 마티스가 콜리우르에 머무는 동안에 그린 작품들 중 야수파의 상징이 된 다른 작품으로는 〈열린 창The Open Window〉과 〈모자를 쓴 여인Woman with a Hat〉이 있다.

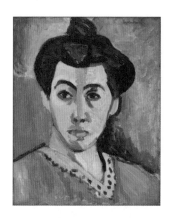

앙리 마티스, 〈마티스 부인의 초상/녹색 선〉, 1905, 덴마크 국립미술관

앙리 마티스, 〈모자를 쓴 여인〉, 1905,
샌프란시스코 현대미술관(San Francisco
Museum of Modern Art)

앙리 마티스, 〈열린 창〉, 1905, 워싱턴 D.C. 국립
미술관(National Gallery of Art, Washington D.C.)

신 카를스베르크 글립토테크 박물관
Ny Carlsberg Glyptotek Copenhagen
오아시스 같은 정원

신 카를스베르크 글립토테크
박물관 외부

호텔 방 창문으로 내려다 보이는 신 카를스베르크 글립토테크 박물관Ny Carlsberg Glyptotek의 푸른색 돔과 하늘 뷰가 얼마나 예쁘던지, 덴마크 그림 속의 하늘색이 다채로운 이유를 알 것 같았다. 모던하고 낮은 톤의 호텔 방도 참 마음에 들었다. 욕실의 타월조차도 미세한 차이가 느껴지는 화이트 색상과 실의 촉감에서 느껴지는 뽀송뽀송함이 아주 아주 조금 다름에서 고급스러움이 몇 배 더 느껴지며 우아, 감탄이 나왔다. 이것이 북유럽의 센스일까.

박물관 내부의 겨울 정원

박물관은 중앙역에서 가깝고 바로 옆에는 1843년에 문을 연 놀이공원인 티볼리 정원Tivoli Gardens이 있어서 위치가 참 좋다고 생각했는데, 개관 당시의 귀족들은 도로 한복판에 박물관이 덩그러니 서 있고 평민들이나 놀러 오는 공원이 바로 옆에 있다고 썩 달가워하지 않았다고 한다.

시간이 멈춘 듯한 겨울 정원

외관은 웅장하고 내부는 열대나무로 무척이나 이국적이다. 이런 컨셉의 미술관은 처음이라 색다르게 느껴졌다. 미술관 정문으로 들어가면 마주하게 되는 의외의 정원, 이름하여 겨울 정원이 중심에 있다. 바깥의 변화무쌍한 날씨와는 상관없이 나뭇잎 하나도 흔들리지 않는 시간이 멈춘 듯한 이 공간은 예술의 영역으로 들어가기 전에 마음을 맑게 하는 오아시스 개념으로 만들어졌다. 유리 돔은 온실 속에 들어와 서 있는 느낌을 준다. 천장에 닿을 듯 쭉쭉 뻗은 야자수와 열대 식물로 꾸며진 정원, 그리고 1층에 가득한 고대 조각품을 보면서 내가 어느 도시에 와 있는 건지 신비롭게 느껴

진다. 5,000년 종교와 시대를 초월한 수집품이 가득한 이곳은 꼭 추천하고 싶은 미술관이다.

맥주 회사 가문이 설립한 박물관

신 카를스베르크 글립토테크 박물관은 덴마크 맥주 양조업자인 칼 야콥센Carl Jacobsen, 1842~1914 부부가 만든 박물관이다. 그렇다, 맥주 회사의 가문이 맞다. Ny Carlsberg는 New Carlsberg라는 뜻으로, 카를스베르크 양조업을 하는 아버지에게 양조 기술을 이어받아 설립한 회사 이름이다. 글립토테크는 그리스어에서 파생된 단어로 조각품을 뜻하는 glyptos와 모으거나 전시를 뜻하는 theke의 합성어로 조각박물관을 말한다. 이 책에서는 글립토테크라는 이름이 어려우니 친밀감을 높이기 위해 편의상 '카를스베르크 박물관'이라고 부르겠다.

야콥센 부부가 1882년에 양조장 근처의 저택에서 컬렉션을 공개하면서 박물관이 시작되었다. 화려한 저택에서 외동아들로 자란 칼 야콥센은 어릴 때부터 수준 높은 교육을 받으며 동시에 예술 애호가로서의 기본 소양도 쌓게 된다. 처음 카를스베르크 박물관 오픈 시에 그는 이미 고대 그리스와 로마의 조각품, 그리고 당대의 프랑스 조각품을 깜짝 놀랄 정도로 많이 소장하고 있었다. 점점 늘어나는 컬렉션으로 전시 공간이 부족해지자 박물관을 코펜하겐 중심부로 옮기기로 하고, 5년간의 건축 기간을 거쳐 1897년에 공간의 일부를 완성하며 개관하게 되었다. 현재에도 카를스베르크는 성공한 글로벌 양조회사로서 "모든 것은 맥주에서 온다

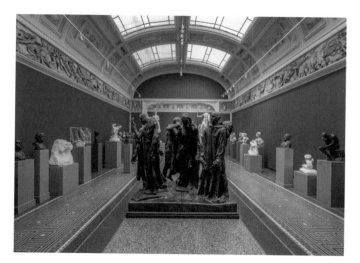

It All Comes from Beer"라는 사명으로 과학과 예술의 연구 발전에 기여하고 있는 훌륭한 기업이다. 그 유명한 코펜하겐의 인어공주 조각품도 칼 야콥센이 덴마크 조각가 에드바르드 에릭센Edvard Eriksen에게 의뢰해 1913년에 제작하고 기증한 작품이다.

살아 있는 사람들을 위한 살아 있는 예술

카를스베르크 박물관의 하이라이트는 고대 그리스와 로마의 조각품이다. 칼 야콥센은 회화보다도 모든 시대의 입체적인 3D 인간상에 큰 관심을 가졌다. 그가 가장 처음 구매한 고대 유물은 1870년대에 발굴된 그리스의 조각상인 〈레이엇Rayet의 두상〉으로 지금까지 발견된 가장 훌륭한 고대 조각 중 하나로 평가받고 있다. 1879년 파리에서 구매한 이 조각품은 그리스 신전이나 무덤의 표지로 세워지던 조각상의 일부로 추정된다. 엄청난 가치가 있

〈레이엇 두상〉
기원전 530~520경, 신 카를
스베르크 글립토테크 박물관

로마 제국의 석관

는 유물이었지만 이때만 해도 야콥센은 고대 조각에 별로 매력을 느끼지는 못했다.

이후 1883년에 또 하나의 대표작을 우연히 매입하게 되는데, 2세기에 제작된 것으로 추측되는 로마 제국의 석관이었다. 야콥센의 요청으로 라파엘로의 그림을 구하기 위해 로마로 간 친구가 미술상을 통해 매입해 왔다. 야콥센은 이 석관의 매입을 계기로 고대 조각상에 관심을 가지게 된다. 그는 1887년에는 아테네를 여행하며 수천 개의 선사시대 석기를 사들이고, 1899년에는 자신의 컬렉션을 국가에 기증하고 건축 공모전을 통해 디자인을 선정하고 박물관 확장 공사를 추진한다. 20여 년간 공들인 부부의 예술품 수집과 수년간의 고민 끝에 선정된 부지, 그리고 자금 조달로 박물관은 마침내 1906년이 되어서야 지금의 모습으로 개관될 수 있었다. 겨울 정원에서 열린 박물관 개관식에서 야콥센은 박물관 건립의 신념을 밝혔다. "카를스베르크는 살아 있는 사람들을 위한 살아 있는 예술이 되어야 한다Living art for living people!" 너무 멋진 마인드다.

코펜하겐에 이집트의 판테온을 만들고자 한 야심

야콥센은 고대 그리스 작품을 수집하면서 그리스인들의 영감이 된 이집트 문화를 연결시키지 않을 수가 없었다. 카를스베르크의 시그니처인 이집트 컬렉션의 상당수는 루브르 박물관이 자금 사정으로 경매에서 작품 매입을 망설일 때 발 빠르게 결정해서 사들인 유물들이다. 이집트 컬렉션은 기원전 3000년경 이집트 시대

부터 1세기까지의 작품들로 1,900여 점을 소장하고 있다. 야콥센이 수집한 첫 번째 이집트 유물은 1884년에 베이루트 주재 덴마크 영사이자 중동 미술 무역 전문가를 통해 가져온 미라와 관이었다. 1890년에는 파리 경매에서 중요한 이집트 조각상들을 성공적으로 매입하게 되는데, 이때 가져온 〈앉아 있는 아누비스〉(기원전 664~525)가 대표적인 유물이다. 이집트 신화에서 죽은 자의 신으로 알려진 아누비스는 대형 사이즈의 조각이 드문데, 이 유물은 45cm나 된다. 아누비스는 룩소 신전을 지키던 신으로 머리는 자칼(이집트 늑대) 모양을 하고 있고 손에는 생명을 상징하는 앵크(고대 십자가)를 쥐고 있다. 또한 카이로에서는 이집트 학자들의 도움으로 이집트 파라오 아메넴헤트 3세Amenemhat III, 재위 기원전 1860~1814의 조각상 등 귀한 유물들을 손에 넣게 된다.

이집트 유물에 집중하며 흥이 난 야콥센은 코펜하겐에 이집트의 판테온을 만들겠다는 계획으로 1900년까지 엄청난 유물을 사들인다. 사람의 욕심은 끝이 없나 보다. 매입만으로는 부족함을 느낀 이들은 아예 발굴 작업부터 직접 하겠다는 의지로 이집트 정부와 이집트의 박물관으로부터 합의를 받아낸다. 그동안 독일, 프랑스, 런던의 박물관에서 만난 이집트 유물들을 보면서 어떻게 가져왔을까 의아했는데, 일부 답을 얻은 듯하다. 카를스베르크 박물관은 제1차 세계대전 전까지 지속된 발굴로 3m가 넘는 화강암 조각상인 〈람세스 2세와 프타신〉을 가져왔다. 양조장 운영으로 성공해 남의 나라 유물 발굴이 가능했다고 하니, 국가를 능가하는 재력이 아니었나 놀랍기만 하다.

고대 중동의 엄청난 컬렉션을 보고 나면 바로 프랑스 조각품

〈람세스 2세와 프타신〉, 기원전 1250년경, 신 카를스베르크 글립토테크 박물관

외젠 들랑플랑슈, 〈음악〉,
1878, 신 카를스베르크 글립
토테크 박물관

전시실로 연결된다. 야콥센은 1878년 파리 전시회에서 프랑스 조각을 보고 큰 감명을 받아 그 어느 시대의 조각도 프랑스 조각처럼 압도적인 것은 없었다고 말할 정도로 깊게 매료되었다. 1878년 외젠 들랑플랑슈Eugène Delaplanche, 1836~1891의 작품 〈음악Music〉 구입을 시작으로, 로댕의 작품에 관심을 가지며 로댕의 스튜디오까지 직접 찾아가서 작품을 구매했다. 카를스베르크에서는 거의 로댕 미술관 수준으로 다양한 로댕의 조각품들을 만나볼 수 있어서 뜻밖이었다. 내가 좋아하는 로댕의 〈키스Kiss〉 작품도 여기서 다시 보니 야콥센이 왜 프랑스 조각품을 압도적이라고 했는지 알 듯했다. 다소 딱딱한 고대 조각과는 다르게 프랑스 조각에는 영혼을 불어넣은 듯하다. 어느 방향에서 보아도 완벽하고 절절한 아름다운 사랑이 느껴지는 작품이다.

야콥센 부부는 지속적으로 덴마크와 프랑스 당대의 미술품을 구매하며 대중을 위한 컬렉션을 늘려 나갔다. 덴마크 황금기 시대 작품은 잔잔하고 차분하며, 20세기로 들어가면서는 작가 개개인의 개성이 드러나는 듯하다. 특히 프랑스 인상주의 컬렉션은 알차고 촘촘하게 갖추어져 있는 것이 미술 교과서 그 자체를 보는 듯했다. 코펜하겐에서 기대도 하지 않았던 고대 그리스 로마 미술품부터 이집트 유물들, 그리고 인상주의 컬렉션까지 깜짝 선물을 받은 기분이었다. 앞으로는 칼스버그 맥주를 마시면 야자수 정원을 가진 코펜하겐의 미술관이 떠오를 듯하다. 정원 옆에 위치한 서점과 카페도 참 유니크한 공간이니 잠시 쉬어 가자.

신 카를스베르크 글립토테크 박물관
Ny Carlsberg Glyptotek Copenhagen
고갱의 처가는 코펜하겐

고갱의 고요한 풍경화들

카를스베르크 박물관에서 만난 프랑스 인상파 컬렉션에서는 특이함이 감지될 정도로 폴 고갱Paul Gauguin, 1848~1903의 작품이 많다. 특히 인상주의 컬렉션의 마지막 전시실에는 고갱의 작품이 가득했다. 그동안 많이 보아왔던 이국적인 타히티 그림도 있었지만 작은 방 안에는 고갱의 차갑고 고요한 풍경화들이 전시되어 있었다. 고갱이 이런 그림도 그렸었나? 흥미롭게도 고갱의 조강지처는 덴마크 사람이었고, 처가가 있는 코펜하겐에서 함께 살 때 그린 작품들이었다. 고갱의 코펜하겐 처가살이는 아주 짧게 끝이 나서 그의 이력에는 잘 언급되지 않는다. 카를스베르크 박물관에서 고갱의 알려지지 않은 과거를 만나게 되어 매우 흥미로웠다.

부유하던 고갱의 경제적 몰락

고갱은 복잡한 집안 사정으로 어린 시절에는 페루에 있는 외가에서 부유하게 자랐다. 파리로 돌아온 고갱은 1871년 그의 나이 23세에 증권거래소에 취업했고 고소득자로 부유한 생활을 했다. 그 즈음 취미 삼아 그림을 시작했고 카미유 피사로Camille Pissarro, 1830~1903를 스승으로 모시고 예술적 교감을 나누었다. 그의 초기 작품을 보면 아마추어 느낌도 들어서 인간적으로 느껴진다. 고갱은 사회적으로 탄탄대로를 달렸지만 파리 생활에서 답답함을 느낄 때면 틈틈이 여행을 다니며 새로운 세상을 탐닉했다.

젊은 나이에 성공한 고갱은 메테 소피 가드Mette-Sophie Gad와 결혼도 하고 10년 동안 다섯 자녀를 낳는다. 그가 1881년과 1882년 두 차례에 걸쳐 인상파 전시회에 출품한 걸로 미루어 보아 취미

로 시작한 미술임에도 꽤 실력이 좋았나 보다. 그러나 1882년 파리 주식 시장이 폭락하고 경제 상황이 안 좋아지면서 그는 직장을 잃게 된다. 부유하긴 했으나 일곱 식구가 수입 없는 지출만으로는 오래 버틸 수 없었을 거다. 고갱은 생계를 위해 본격적으로 그림을 그리기 시작했지만 생활비를 마련하기에는 역부족이었다. 결국 아내는 아이들을 데리고 친정이 있는 코펜하겐으로 떠났고, 고갱도 이듬해인 1884년에 가족을 따라나선다. 고갱은 완전한 이주를 생각했던지 자신의 초기 작품과 카미유 피사로 등 인상파 화가들로부터 구입했던 작품을 전부 다 코펜하겐으로 가져갔다. 그는 폴 세잔Paul Cézanne, 1839~1906의 그림도 12점이나 가지고 있었다.

　그가 코펜하겐에 도착했을 때는 11월 겨울이었다. 고갱이 피사로에게 쓴 편지를 보면 코펜하겐의 겨울은 아름답고 그림도 잘 그려져서 편안한 마음이라고 긍정적인 소식을 전했다. 그가 그린 〈코펜하겐의 눈La Neige à Copenhague〉은 아주 평범하고 흔한 풍경화로 그가 코펜하겐에 와서 처음으로 그린 그림이다. 고갱은 프랑스에서도 눈 풍경을 즐겨 그렸는데 코펜하겐에 와서도 겨울 풍경을

폴 고갱, 〈코펜하겐의 눈〉,
1884, 신 카를스베르크 글립
토테크 박물관

폴 고갱, 〈프레데릭스버그
가든의 스케이트 타는 사람
들(Skaters in Frederiksberg
Gardens)〉, 1884, 신 카를스베
르크 글립토테크 박물관

꾸밈없고 자연스럽게 그렸다.

이때까지 그린 그림에서는 고갱의 색깔이 별로 드러나지 않는다. 타히티의 풍광에 익숙한 관람객으로서는 매우 낯선 그림이다. 이 시기 고갱의 주요 관심사는 하늘이었을까, 파리와는 다른 겨울 하늘이 돋보인다. 고갱은 전문적으로 미술 교육을 받은 적이 없음에도 눈이 반사되는 겨울의 하늘을 감각적으로 표현했다. 핑크빛이 도는 겨울 하늘, 푸른빛이 느껴지는 겨울 하늘, 회색 빛의 어두운 겨울 하늘. 이 작은 방의 그림들은 따뜻하고 잔잔하니 너무 좋다. 부채 모양의 캔버스 위에 세잔의 그림을 따라 그린 풍경화도 느낌 있다.

고갱은 아내의 도움으로 그림도 팔고 일자리도 소개받았지만, 덴마크어로 소통하는 데 어려움이 있었고 생활력도 없어서 정착하지 못하고 힘들어했다. 겨울이 지나고 봄이 되면서 고갱은 점점 더 코펜하겐이 싫어지고 무기력해졌다. 그는 베를린 샤를로텐보르 궁전Charlottenburg Palace에서 열리는 전시회에 출품하고자 했으나 심사위원단에게 거절당하며 좌절했고, 예술적 교감을 나눌 친구도 없어 답답해하며 불만이 쌓여갔다. 부부관계는 점점 더 악화되었고 결국 여름이 되면서 고갱 혼자서 다시 파리로 돌아가게 된다. 그가 코펜하겐에서 지낸 시간은 1년도 채 되지 않았다. 이후 1891년까지 부인과는 편지로만 소통했고, 1894년에 정식으로 이혼하게 된다. 아내는 남편이 남겨두고 간 작품을 전시하고 판매하며 생계를 꾸려 나갔다. 이혼 직전인 1893년에 코펜하겐에서 열린 전시회에는 고갱의 작품이 51점이나 출품되었다. 고갱이 코펜하겐에 남겨두고 떠난 그림은 그의 아내가 전부 다 알뜰하게 내다

신카를스베르크 글립토테크
박물관의 고갱 컬렉션

팔았고, 누가 구매했는지도 정확하게 기록으로 남겼다. 부인은 생
활력이 강할 수밖에 없는 엄마였다.

파리로 돌아온 고갱은 타히티로 건너가 이국적인 그림들을 그
리기 전까지는 프랑스 여러 지역에서 활동한다. 고갱은 많은 그림
을 그렸고 판매도 잘 되었음에도 불구하고 죽을 때까지 가난에 시
달렸다. 그는 늘 여자를 좋아했고, 경제적인 개념은 없었다. 젊었
던 고갱 부부의 풍요로운 결혼 생활을 망친 증권시장의 폭락이 원
망스럽지만, 이 변환점 덕분에 우리는 고갱을 만날 수 있었다. 카
를스베르크 박물관을 세운 칼 야콥센의 아들이자 박물관 관장이
었던 헬게 야콥센Helge Jacobsen, 1882~1946은 열정적으로 고갱의 작
품을 수집했다. 고갱의 코펜하겐 시절 작품을 이만큼이나 수집한
것을 보면 고갱의 부인이 남긴 판매 기록이 도움되었을 듯하다.
고갱의 인생에서 거의 알려져 있지 않던 짧디짧은 코펜하겐 살이
를 엿볼 수 있는 흥미로운 전시였다. 다른 곳에서는 볼 수 없는 고
갱의 귀한 코펜하겐 설경이니 놓치지 말자.

아르켄 현대미술관
ARKEN Museum of Modern Art
코펜하겐의 방주

코펜하겐 중앙역

아르켄 현대미술관은 완전히 새로운 곳을 발굴한 느낌에 소중하게 추억하는 곳이다. 미술관 건축에서부터 완전한 현대미술이 느껴져서 아주 신선했다. 코펜하겐 중앙역, 바쁘게 출근하는 사람들 사이에서 나도 따뜻한 라테와 빵을 사들고 기차를 탔다. 검은깨가 뿌려진 빵이 참 고소하다. 코펜하겐 중앙역에서 남서쪽으로 15분 정도 이동하면 이쇼이Ishøj라는 바닷가 소도시가 나온다. 아주 천천히 이동하는 칙칙폭폭 기차에서 보는 비 오는 풍경은 아름다웠다. 라테를 마시다 보니 어느새 이쇼이 역에 도착해서 버스로 환승했다. 일반 버스가 미국의 스쿨버스 같은 노란색이다. 미술관까지는 몇 정거장 안 되어 금세 도착했다. 입구까지 조금만 걸어가면 되는데 앞으로 나아갈 수가 없을 정도로 강력한 비바람으로 가져간 우산은 뒤집히다 못해 완전히 휘어졌다. 와아, 이렇게 강한 비바람은 태어나서 처음이었다.

흔들 목마를 탄 아이

미술관 입구에는 흔들 목마를 탄 아이가 손을 흔들며 환영 인사를 한다. 역사적으로 기마상은 과거의 왕과 군대의 힘을 상징하지만, 흔들 목마를 탄 아이는 현대판 기마상으로 성장하는 영웅의 희망적인 미래의 모습을 보여준다고 한다. 작가는 이 아이를 통해 승리와 패배만 있던 과거가 아닌, 그 이상의 것에 의미를 두는 자존감 높은 우리의 모습을 보여주고자 했다. 역시 어려운 현대미술이다. 그냥 귀엽고 예쁜 흔들 목마로만 보이는데, 이런 깊은 뜻이 담겨 있는 줄 어떻게 알 수 있단 말인가. 어쨌든 현대판 기마상〈파워

엘름그린&드라그셋, 〈파워
리스 스트럭처즈 피겨 101〉,
2012년 런던 트라팔가 광장
출처: Alamy

리스 스트럭처즈 피겨 101Powerless Structures, Fig. 101〉은 보기에도 좋
았다. 이 작품은 2012년에 런던 트라팔가 광장Trafalgar Square에 전
시되었던 작품을 아르켄 현대미술관으로 가져와서 입구에 설치
한 것이다. 트라팔가 광장에 있는 4번째 주각은 1841년에 건설되
었다. 원래는 윌리엄 4세William IV, William Henry, 1765~1837의 기마상
을 올려두려고 주각을 제작했으나, 당시에 자금이 부족해 기마상
을 제작하지 못했고 지금까지 150여 년간 비어 있게 되었다. 근래
에는 이 주각을 활용해 주기적으로 화제성 있는 조각품을 선정해
전시하고 있어서 런던 방문 때마다 이번에는 어떤 작품이 올라와
있을까 기대하며 광장 앞을 지나가게 된다.

덴마크 출신인 엘름그린Michael Elmgreen과 노르웨이 출신 드라
그셋Ingar Dragset은 '엘름그린&드라그셋'이라는 듀오로 활동한다.
두 사람이 1994년 코펜하겐에서 처음 만났을 당시에 엘름그린은
시를 쓰는 작가였고 드라그셋은 연극을 공부하고 있었다. 이들은

뜻이 맞아 1995년부터 함께 작업을 시작했고 1997년부터 베를린에 정착해서 건축, 퍼포먼스, 설치 작업 등의 예술 활동을 하고 있다. 이들은 작품을 통해 우리의 정체성에 대해 질문하고 기발한 아이디어로 사회·문화·정치 제도를 한 번씩 짚어주는데, 호기심을 자극하는 작품에서 유쾌함이 느껴진다.

아르켄에서 만날 수 있는 현대미술

지하 1층부터 관람하기 위해 내려가는 계단에서 스위스 예술가 우고 론디노네Ugo Rondinone, 1964~의 무지개 작품 〈우리는 어디로 가야 하는가Where do we go from here〉를 만나게 된다. 작가는 대형 조각을 네온이 들어간 화려한 색상으로 귀엽고 사랑스럽게 표현한다. 우고는 무지개와 광대를 함께 무대에 올리기도 하고, 형형색색 창문을 배치하기도 하며 알쏭달쏭하게 표현해 내는 흥미로운 작업을 보여준다. 광대들의 색상이 예쁘고 사랑스러워서 밝은 이미지로 보이기도 하지만 2018년도에 아르켄에서 보여준 작품 〈고독한 단어들Vocabulary of Solitude〉에서는 광대들이 수동적이고 명상적인 행동을 취하며 인간의 고독을 묘사하는 예술행위를 보여주었다. 2024년 4월부터 강원도 원주시의 뮤지엄 산에서 전시 중인 《번 투 샤인Burn to Shine》에서는 그 광대들이 큰 돌로 바뀐 듯하다. 그는 '나는 마치 일기를 쓰듯 살아있는 우주를 기록한다. 지금 내가 느끼는 이 계절, 하루, 시간, 풀잎 소리, 파도 소리, 일몰, 하루의 끝, 그리고 고요함까지'라고 기록했다. 강원도 산속의 전시 공간과 작가의 마음이 잘 어울린다.

우고 론디노네,
〈우리는 어디로 가야 하는
가〉, 1999,
아르켄 현대미술관

우고 론디노네,
〈고독한 단어들〉,
2017~2018,
아르켄 현대미술관

아르켄 미술관은 대형 작품들이 설치될 수 있도록 층고가 높고 전시실 문도 크다. 대형 작품들은 여유 있게 공간을 차지하고 있는데, 솔직히 너무 현대작품이라서 내가 아는 작가가 거의 없었다. 아르켄의 소장품 중에는 안젤름 라일리Anselm Reyle의 작품이 비중 있게 전시되어 있었다. 대규모의 추상화와 설치작품, 조각품 등 다양한 시도를 하는 독일 작가다. 알루미늄과 호일 시리즈가 유명하고, 네온과 빛을 사용하기도 하며, 줄무늬 시리즈도 사랑받는다.

우고 론디노네,
《번 투 샤인》, 2024,
원주 뮤지엄산

큰 전시실문

안젤름 라일리,
〈무제(Untitled)〉, 2007,
아르켄 현대미술관

　아르켄 현대미술관은 400개가 넘는 덴마크, 스칸디나비아 전후 예술 작품을 소장하고 있다. 미술관은 1996년 바닷가의 인공 해변가에 지어졌는데, 마치 난파선과 같은 건축물로 굉장한 이슈가 되었다고 한다. 건축 공모전에서 우승의 주인공은 덴마크 학생이었던 소렌 로버트 룬드Søren Robert Lund, 1962~로 26세인 1988년에 대담한 디자인으로 업계를 놀라게 했다. 아르켄은 덴마크어로 '방주'라는 의미로 바이킹의 나라였던 덴마크의 이미지를 건축에 담아냈다. 건물 내부의 인테리어는 무거워 보이는 큰 철문을 사용했고, 볼트를 노출시켜서 거친 느낌을 주었으며, 철제 계단을 설

엘름그린&드라그셋, 〈파워
리스 스트럭처즈 피겨 101〉,
미술관 외부

치해 선박 내부처럼 보이도록 했다. 이런 차별화된 디자인은 현대
작품과도 잘 어울리고 관람객에게도 새로운 공간에 들어온 듯한
기분 전환을 선사했다.

처음 만나보는 작가들의 아이디어와 기획의도를 알아가는 과
정이 즐겁기만 하다. 날씨가 좋다면 바닷가 모래 해안을 산책하며
조각품과 자연을 느끼면 좋았겠지만 우리는 미술관 2층의 카페에
서 먹구름과 비바람 치는 풍광을 감상했고, 그것만으로도 충분했
다. 뮤지엄 숍도 감각적이고 컬러풀한 서적들로 예쁜 공간이었다.
코펜하겐에서 굳이 외곽에 나오기는 쉽지 않겠지만 시간 여유가
된다면 반나절 코스로 추천하고 싶다.

이재가
들려주는
미술 이야기

얽히고설킨 예술가와 수집가들의 관계

페기 구겐하임Peggy Guggenheim, 1898~1979에 대해 조사하던 중 그녀가 동시대의 미국 작가들뿐만 아니라 유럽에서 활동하는 작가들과도 정말 많은 교류를 했다는 사실을 알게 되었다. 그녀의 컬렉션을 지도한 사람이 마르셀 뒤샹이라는 사실부터 칸딘스키의 첫 런던 개인전을 열어준 사람이 구겐하임이라는 사실까지, 그 시절에 대해 매우 흥미로움을 느끼고 점점 더 궁금해져 이를 주제로 석사 논문을 쓰게 되었다.

보통 전시회에 가면 큐레이터들이 정성스럽게 준비한 갤러리 텍스트가 너무 재미있어서 그림을 보는 시간보다 글을 읽는 시간이 더 길 때가 있는데, 아르켄 현대미술관에서 본 레오노라 캐링턴Leonora Carrington, 1917~2011 전시가 딱 그런 느낌이었다. 전시를 보기 전에는 레오노라 캐링턴에 대해 전혀 알지 못했는데 갤러리 텍스트를 통해 그녀의 파란만장했던 인생을 알게 되었다. 그 스토리 안에 페기 구겐하임이 등장하며 얽히고설킨 관계는 마치 한 편의 영화를 보는 듯했고 나는 그들의 스토리와 함께 작품에 몰입할 수 있었다.

페기 구겐하임은 미국에서 대표적으로 부유한 구겐하임 가문에서 태어났다. 1912년 타이타닉 호에 탑승해서 실종된 가장 저명한 미국인 승객 중 한 명인 벤자민 구겐하임Benjamin Guggenheim, 1865~1912이 그녀의 아버지다. 또한 미술품 수집에 집중하기 위해 철강회사를 은퇴까지 하고 뉴욕에 솔로몬 R. 구겐하임 미술관을 설립한 솔로몬 구겐하임Solomon Guggenheim, 1861~1949의 조카이기도 하다. 그녀도 예술가들과 교류하며 작품을 수집했고 1949년에는 베네치아에 정착해 아름다운 대운하 옆에 페기 구겐하임 미술관Peggy Guggenheim Collection을 세웠다.

이 전시의 주인공인 초현실주의 여류작가 레오노라 캐링턴은 영국 태생이지만 인생의 대부분을 멕시코시티에서 활동하며 그곳에서 생을 마감했기에 멕시코 화가라고 해도 무방하겠다. 한 세기를 초현실주의 화가로 활동한 그녀의 작품과 일생도 한 편의 드라마였다. 초현실주의는 세계 2차 대전이 끝나면서 함께 희미해졌지만 캐링턴은 94세까지 장수하면서 초현실주의를 이어간 유일한 예술가로 남았다. 그녀는 화가이기도 했지만 여러 편의 소설과 인생 스토리가 담긴 회고록 등도 남겼다.

1937년 어느 날 런던에서 열린 막스 에른스트의 첫 개인전 디너 파티에서 에른스트와 만난 그녀는 한눈에 반해 사랑에 빠진다. 에른스트는 46세의 유부남이었고, 캐링턴은 20세였다. 화가 난 캐링턴의 아버지는 에른스트의 포르노 작품 전시를 빌미 삼아 권력을 이용해 에른스트를 체포하려는 시도까지 한다. 외동딸인 그녀는 아버지에게서 도망쳐 에른스트와 함께 파리를 거쳐 남프랑스 론Rhône의 생마르탱다르데슈Saint-Martin-d'Ardèche 지역의 오두막 집에서 함께 지낸다. 사실 아버

지뿐만 아니라 에른스트의 부인을 피해서 도망간 것이기도 했다. 그녀는 오두막 집 내부 벽을 물고기, 도마뱀, 말, 유니콘 등으로 꾸몄고, 테라스에는 조각을 만들고, 정원에서는 공작새를 키우며 꿈같은 시간을 보낸다. 처음에 그곳은 비밀 장소였으나 점점 지인들이 놀러 오는 아지트가 되었다. 이 시기에 그녀는 계속해서 소설도 썼는데 에른스트와 그의 부인, 그리고 그녀 자신의 삼각관계를 허구로 표현해서 담기도 했다. 그녀는 에른스트와 함께하면서도 그의 뮤즈로 끝나지 않고 독립된 초현실주의 예술가로 인정받기 위해 애썼다. 초현실의 중심에 있었던 에른스트와 서로 예술적 영향을 주고받으며 깊은 대화가 가능했을 것 같다. 이렇게 그녀는 운명을 쫓아간다.

그러던 중 제2차 세계대전이 발발하고 독일인인 에른스트는 체포되어 감옥에 수감된다. 그녀는 그의 석방을 위해서 백방으로 노력했고, 시인 폴 엘뤼아르Paul Éluard의 도움으로 그는 곧 석방되었다. 그러나 1940년 나치가 파리를 점령하면서 에른스트는 다시 체포되는데, 이번에는 타락한 작품을 제작했다는 이유로 나치에 의해 구속된다. 캐링턴은 또다시 불안감과 우울증으로 힘든 시기를 보내며 아버지에 의해서 정신병원에서 치료를 받게 된다. 그녀의 아버지는 캐링턴을 남아프리카에 있는 요양소로 보내기 위해 간호사와 함께 동행시킨다. 그러나 캐링턴은 리스본 항구의 카페에서 함께 있던 간호사를 따돌리고 뒷문으로 도망친다.

그녀는 파리의 멕시코 대사관에서 근무하고 있던 친구 레나토 레둑Renato Leduc, 1897~1986을 리스본에서 만나 그의 도움으로 미국으로 떠날 수 있는 방법을 모색한다. 이때 어이없게도 그즈음에 석방된 에른스트를 우연히 만나게 되는데, 그의

옆에는 그 유명한 페기 구겐하임이 함께 있었다. 페기와 불륜 관계였던 에른스트는 캐링턴에게 여전히 매우 사랑한다고 말하고, 뉴욕에 가서도 연락하며 갈팡질팡한다. 결과적으로 에른스트는 후원자였던 페기 구겐하임과 결혼해서 짧은 시간 (1942~1946)을 함께한다. 에른스트가 리스본에 등장한 대목에서 놀라움을 금할 수 없었다. 이 당시 그들의 사진을 보면 캐링턴은 굉장한 미인이었고 에른스트와 정말 사랑하는 게 느껴진다.

1942년 말 캐링턴은 뉴욕을 떠나 레나토 레둑의 고향인 멕시코로 함께 간다. 그 이후로 다시는 에른스트를 만나지 않았다. 멕시코시티에 정착한 그녀는 유럽과 미국에서 망명한 예술가들과 어울렸다. 프리다 칼로는 캐링턴과 그녀 주변 사람들을 '유럽에서 온 암캐들'이라고 칭했다고 한다. 후에 그녀는 헝가리 사진작가 에메리코 웨이즈Emérico Weisz와 결혼해 자식들을 낳고 끝까지 함께했다.

멕시코는 그녀가 초현실주의 예술을 탐구하기에 좋은 환경이었다. 그녀는 타로, 마야, 점성술, 토속신앙, 전통자수, 목공예 등 폭넓은 문화를 접할 수 있었다. 1968년 멕시코시티에서 일어난 반정부 시위로 수백 명이 사망하자 그녀는 반정부 운동에 참여하면서 멕시코 정부의 체포 대상이 된다. 결국 캐링턴은 남편 없이 뉴욕으로 도망가서 25년을 혼자 머무르며 외롭고 가난한 고통의 시간을 보낸다. 그후 1983년에 멕시코로 다시 돌아와 그녀의 바람대로 영원히 그곳에서 지내다가 생을 마감한다. 말이 25년이지, 그녀의 인생 중에서 많은 시간을 도망 다니며 외롭게 산 것 같아서 마음이 아팠다.

레오노라 캐링턴, 〈마야인들의 마법의 세계(The Magical World of the Mayans)〉, 1964,
멕시코 국립인류학박물관(National Museum of Anthropology, Mexico)

그녀의 인생에서 그나마 쉬웠던 부분이라면, 뼛속까지 초현실주의자로 태어났고
운 좋게 런던과 파리에서 제대로 초현실주의 시기를 만난 거다. 초현실주의는 소
리 없이 사라졌지만, 다양하고 새로운 조류가 수없이 바뀌는 20세기에 꿋꿋하게
초현실주의를 지켜낸 그녀의 고집이 놀라웠다.

레오노라 캐링턴의 인생과 작품세계에 대한 설명을 담은 텍스트를 읽는 동안에
계속 반복해서 등장하는 친숙한 이름들 덕분에 나는 레오노라 캐링턴과도 뭔가
모를 친밀감을 느끼게 되었고, 전시를 더욱 깊이 있게 감상할 수 있었다. 이 경험
을 통해 큐레이터들이 준비한 갤러리 텍스트가 관객의 경험에 얼마나 큰 영향을
미치고 전시의 감동을 배가시키는 중요한 요소인지를 실감할 수 있는, 기억에 남
는 전시였다.

루이지애나 현대미술관
Louisiana Museum of Modern Art
루이스, 루이스, 루이스

2022년 여름의
루이지애나 현대미술관

2023년 겨울의
루이지애나 현대미술관

루이지애나 현대미술관Louisiana Museum of Modern Art은 세계에서 제일 아름다운 미술관으로 선정되곤 한다. 사실 코펜하겐에 간 김에 들른 미술관들이 기대 이상으로 좋았던 것은 덤이었고, 주 목적지는 이곳 루이지애나 현대미술관이었다. 코펜하겐에서 북쪽으로 해안가를 따라서 35km의 작은 마을 홈레베크Humlebæk에 위치한 루이지애나는 바닷가 절벽 위에 서 있다. 기차역에 내려서 미술관까지 10여 분 걸으면서 지나가게 되는 작은 마을은 아기자기하게 예쁘고, 담도 없는 주택들은 방문객을 환영하는 듯 정원을 정성스럽게 꾸며두었다.

미술관 입구에 걸려 있는 전시 포스터는 모던하고 감각적인 것이 루이지애나에 대한 기대감을 높여준다. 소박한 건축물과 배경이 되어주는 바다와 하늘, 그리고 예술품은 그 경계가 모호하고 자연스럽게 어우러져 영화의 한 장면 같은 모습이 펼쳐진다. 야외 조각 정원에서 바닷가로 이어지는 산책로까지 전체를 만끽하기 위해서는 날씨 좋은 계절에 방문하기를 권하고, 관람객이 정말 많으니 붐비지 않을 시간에 요령껏 이용하기를 추천한다. 파란 하늘 아래 음료 하나씩 들고 잔디 위에 누워 있는 방문객들의 모습이 너무나 평화롭고 낭만적이다. 나 역시 루이지애나에 와보니 혼자만 알기에는 미안한 마음이 드는 곳이었다.

세 명의 루이스

미술관 이름이 루이지애나Louisiana인 연유가 놀랍다. 1855년경 루이지애나 미술관 자리에 알렉산더 브룬Alexander Brun이라는 사람

헨리 무어, 〈리클라이닝
피겨(Reclining Figure)〉,
1969~1970, 루이지애나
현대미술관

이 저택을 지었다. 그에게는 세 명의 부인이 있었는데 세 부인 모두 이름이 공교롭게도 루이스Louise였기에 사람들은 그 저택을 루이지애나 빌라Louisiana villa라고 불렀다. 세월이 지나 1958년 이 토지는 치즈 사업으로 성공한 크누드 옌센Knud W. Jensen, 1916~2000이 소유하게 되고, 그가 이 자리에 미술관을 지으면서 운명을 받아들여 미술관 이름을 루이지애나 그대로 쓰기로 한다.

크누드 옌센이 처음 미술관을 설립했을 때에는 덴마크에 현대미술관이 없었기 때문에 현대미술관으로 만들어야겠다는 생각으로 덴마크 작품을 집중적으로 수집했다. 그러나 독일 카셀에서 열린 대형 전시Kassel documenta에 참석한 그는 글로벌 미술시장 규모에 충격을 받고 컬렉션 방향을 급하게 바꾸게 된다. 그는 국제적인 명성을 가지고 있는 덴마크 작가뿐만 아니라 유럽과 미국의 현대 작품을 체계적으로 모으기 시작했다.

하늘과 바다, 그리고 현대미술

루이지애나 현대미술관은 크게 두 시대로 나누어서 전시한다. 1945년 이후의 유럽과 미국 미술, 그리고 1990년부터 지금까지의 현대미술이다. 미술관에서는 자연스레 코브라 운동, 누보 리얼리즘, 팝아트, 미니멀리즘, 컬러필드 등의 예술 사조를 순서대로 보며 카렐 아펠, 저메인 리치에, 알베르토 자코메티, 이브 클라인, 루초 폰타나, 장 팅겔리, 앤디 워홀, 로이 리히텐슈타인, 로버트 라우센버그, 도널드 저드 등 다양한 작가를 만나게 된다.

　미술관은 루이즈 부르주아와 필립 거스턴 등 현대 작가의 작품도 계속 매입하고 있다. 특히 2007년에는 데이비드 호크니의 〈더 가까운 그랜드 캐니언A Closer Grand Canyon〉을 구입했다. 이 작품은 호크니의 대표작으로 60개의 작은 캔버스를 파노라마로 연결해 구성했는데 가로가 20m나 되는 대형 사이즈이다. 미국 서부의 그랜드 캐니언을 단순하지만 강한 색으로 표현해 애리조나의 뜨거움과 웅장하고 신비로운 협곡을 현실감 있게 표현한 작품이다.

데이비드 호크니, 〈더 가까운
그랜드 캐니언〉, 1998,
루이지애나 현대미술관

전시실로 들어가는 초입에서는 덴마크 추상화가인 아스게르
요른Asger Jorn, 1914~1973의 작품을 여러 점 만날 수 있다. 미술관 개
관 초기에는 해외에서 인정받던 아스게르 요른의 작품을 집중적
으로 구입했다. 화려한 색감이지만 정리된 듯 차분하고 미국의 추
상화와는 어딘지 다른 느낌으로 멋진 작품으로 기억해 두고 싶은
작가다.

야외 조각 또한 멋지게 구성되어 45개의 작품들이 풍광 속에
살며시 놓여 있다. 1976년생인 폴란드계 독일 작가 알리시아 크

알렉산더 칼더,
(왼쪽)〈올모스트 스노 플라
우〉, 1976, 루이지애나
현대미술관
(오른쪽)〈리틀 재니 와니〉,
1976, 루이지애나
현대미술관

알렉스 다 코르테, 〈태양이 떠
있을 때까지〉, 2021, 루이지
애나 현대미술관 2022년 기
획전

바데Alicja Kwade가 돌로 만든 '작은 것으로 큰 것을 바라본다'는 뜻
을 가진 구球〈파스 프로 토토Pars Pro Toto〉는 우주와 행성을 표현하
는 듯 신비스럽다. 헨리 무어Henry Moore, 1898~1986의 〈투 피스 리클
라이닝 피겨 넘버 파이브Two Piece Reclining Figure No.5〉도 바닷가 앞에
묵직하게 자리 잡고 있다. 조각품들은 변화무쌍한 바닷가 날씨와
계절에도 개의치 않고 원래부터 있던 자연의 일부분인 듯하다.

　이곳의 하이라이트는 바닷가 앞에 마주보고 서 있는 알렉산더
칼더Alexander Calder, 1898~1976의 작품 두 점이다. 묵직한 〈올모스트

스노 플라우Almost Snow Plow〉와 하늘하늘한 〈리틀 재니 와니Little Janey-Waney〉 모빌 그리고 이 배경의 조화는 루이지애나가 사랑받는 이유일 거다. 2022년에는 알렉스 다 코르테Alex Da Corte의 작품〈태양이 떠 있을 때까지As Long as the Sun Lasts〉을 가져와서 〈리틀 재니 와니〉를 대신했는데, 우리에게 친숙한 미국 인형극 〈세서미 스트리트Sesame Street〉의 파란색 빅 버드Big Bird가 사다리를 들고 초승달에 걸터앉아 있다. 너무나 예쁘다. 여름 밤하늘에 쏟아지는 별을 배경으로 보면 어떨까. 얼핏 보면 기존의 칼더 작품과 비슷하지만, 개념 미술가인 알렉스 다 코르테의 작업 방식이다. 뉴욕과도 잘 어울렸지만 루이지애나와 너무나 잘 어울리고 행복함을 더해주는 작품이었다.

루이지애나에서 하늘과 바다와 조각품과 함께 시간을 가지는 경험은 버킷리스트에 넣을 만큼 충분한 가치가 있다. 뮤지엄 숍에서는 특히 포스터를 주목해 보자. 역대 전시 포스터의 디자인이 너무 멋져서 포스터 자체로도 좋은 작품이 될 것 같다.

루이지애나 현대미술관
Louisiana Museum of Modern Art
자코메티의 소인국 세계

2022년 여름의 자코메티
살롱

루이지애나 현대미술관Louisiana Museum of Modern Art에서 단연 눈에 띄는 작가는 알베르토 자코메티Alberto Giacometti, 1901~1966이다. 그의 작품을 이곳만큼이나 다양하게 보유한 곳이 있을까 싶다. 알베르토 자코메티는 스위스에서 유명한 화가 조반니 자코메티Giovanni Giacometti의 아들로 태어났다. 1933년 그의 아버지가 임종했을 때 스위스는 국가 차원에서 애도를 표하고 그의 업적을 치하했다. 알베르토는 아버지 덕분에 일찍이 미술 교육을 받으며 넉넉한 생활을 할 수 있었고, 동생 디에고Diego는 알베르토의 작품의 모델이자 조수로서 평생 수족이 되어 주었기에 그는 온전히 작업에만 몰두할 수 있었다. 알베르토는 파리에서 활약하던 예술가들과 매일 밤 만나서 교류했는데, 천재들끼리는 서로 알아보고 당기는 힘이 있었나 보다. 파리가 지금도 최고로 사랑받는 도시인 까닭은 과거 대단했던 예술가들의 에너지가 지금까지도 남아 있기 때문일 거다.

자코메티와 베이컨의 우정

루이지애나 현대미술관은 자코메티(앞에서는 아버지, 동생과 구별하기 위해 '알베르토'라고 표기했으나 지금부터 알베르토 자코메티를 '자코메티'로 표기하겠다)의 초기 작품부터 후기 작품까지 다양하게 보유하고 있어서 시대별로 달라지는 작품의 변천사를 볼 수 있다. 통창이 있는 넓은 공간에 덩그러니 서 있는 〈걷는 남자Homme qui marche〉는 단연 이곳의 하이라이트다. 이 작품과 마주 보고 있는 흰 벽에는 아일랜드 태생의 영국 작가 프랜시스 베이컨Francis Bacon,

알베르토 자코메티,
〈걷는 남자〉, 1960,
루이지애나 현대미술관

1909~1992의 〈남자와 아이Man and Child〉가 걸려 있다. 1960년대 초 파리로 여행 왔던 베이컨은 한 카페에서 자코메티를 만나게 된다. 베이컨은 평소에도 자코메티를 인간적으로 존경했고 그의 작품도 높이 평가했다. 부와 명예를 다 가진 자코메티가 파리에서 소박하다 못해 허름한 작업실을 초심 그대로 사용하고 있는 모습조차도 베이컨에게는 멋지게 보였다. 또한 사람들과 어울리는 것을 좋아하며 식당에서 팁을 시원스럽게 듬뿍 주는 모습에서도 본인과 닮았다고 느꼈다. 자코메티가 전시를 위해 런던을 방문했던 1964년에도 이 둘은 만나서 함께 시간을 보냈다. 이들의 우정을 기념하기 위해 작품을 마주 보게 배치한 걸까, 더 훈훈하게 느껴지는 방이다.

프랜시스 베이컨,
〈남자와 아이〉, 1963,
루이지애나 현대미술관

피카소와 발튀스, 그리고 자코메티

자코메티가 젊은 시절인 1929년경에는 호안 미로, 막스 에른스트 등 초현실주의에 심취한 친구들을 사귀게 되었고, 그도 영향을 받아 초현실주의 작가로 자리매김하게 된다. 1932년에는 처음으로 파리에서 개인전을 열었는데, 이 전시회 오픈식에 제일 먼저 방문한 사람이 피카소였다. 피카소가 자코메티보다 20살이나 더 많았지만 그 둘은 절친한 친구로 지내며 서로의 작품에 대해서 조언을 해주었다. 특히 피카소가 작업실에서 두문불출하며 〈게르니카〉를 그릴 때 자코메티는 피카소의 화실에 들러서 작품의 진행 상황을 볼 수 있는 몇 안 되는 사람 중 한 명이었다.

또한 예술적 성향은 완전히 달랐지만 발튀스와도 친구가 되어

알베르토 자코메티,
〈걷는 여자 I〉, 1932~1936,
루이지애나 현대미술관

진열장(작은 소품들)

서 30년간 우정을 나눴다. 자코메티는 자기와 성향이 달라도 상대방의 개성을 존중했기에 주위에 친구들이 항상 많았던 것 같다. 사진의 〈걷는 여자Walking Woman〉는 초현실주의에 빠져 있던 1932년에 제작되었고, 〈서 있는 여자Standing Woman〉는 그의 인생 후반기인 1960년에 제작되어 얇고 길어졌다. 두 작품에서 시대별 차이가 극명하게 보인다.

작은 조각품에 담긴 자코메티의 고뇌

알베르토 자코메티,
〈서 있는 여자 IV〉, 1960,
루이지애나 현대미술관

긴 복도를 지나다 보면 한쪽 벽의 유리 진열장 안에 전시된 소품들이 눈에 들어오는데, 조각품들의 크기가 조그맣다. 작품이 조그맣다고 해서 작가가 소홀히 대하거나 실패한 작품은 절대 아니다. 이 작품들은 그가 30대 중반에 초현실주의와 결별하고 나서 10여 년 동안 고군분투하며 고민에 고민을 담아 만든 인간의 형상이다. 이 소품들은 대부분 7cm보다 작아서 주머니에 넣고 다녔다고 한다. 제2차 세계대전 중인 1940년에 프랑스 북부가 독일군에게 점

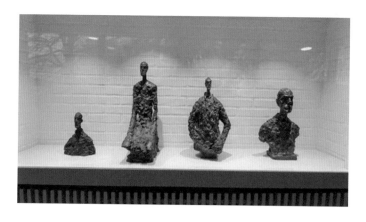

령당하자 자코메티도 피난을 떠나며 작업실 한쪽 바닥에 커다란 구멍을 파고 지난 몇 년간 만든 작품들을 묻고 흙으로 덮었다. 이 곳에서 마주하게 된 작은 작품들은 나름의 매장 의식을 거쳐 전쟁에서 살아남은 귀한 작품들이었다. 스토리를 알고 보니 자코메티가 얼마나 애지중지했던 작품이었을지 더 작고 소중해 보인다.

그렇다고 자코메티가 일부러 작게 만든 것도 아니었다. 인물을 잘 만들려고 엄청나게 고민하고 노력했지만 작품이 뜻대로 나오지 않았고 사이즈는 커지지도 않았다. 비록 작품의 크기는 작았지만 그는 자신이 추구하는 것은 전부 다 담았다고 생각했다. 자코메티는 1939년 취리히에서 열린 큰 전시회에 참여하게 되었는데, 전시 관계자들은 볼품없이 작은 그의 작품들을 보며 실망감을 감추지 못했다. 그의 고향인 스위스는 오랫동안 자코메티의 예술적 비전을 알아보지 못했고 작품 구매도 하지 않았지만, 파리에서 함께하던 그의 친구들은 자코메티의 예술성을 이해하고 격려했다. 특히 피카소는 자코메티가 본질적으로 완전히 새로운 조각을 만들기 위한 과정을 거치고 있으며, 이 작은 형상들 하나하나가 얼

알베르토 자코메티, 〈디에고
(Diego)의 초상〉, 1959, 런던
테이트 갤러리(Tate Gallery)

마나 큰 의미를 가지는지 통찰하고 있었다. 이때부터는 자코메티가 고민하면 할수록 작품의 키는 커져갔고, 작품의 키가 커질수록 인체는 점점 더 가늘어졌다. 이렇게 자코메티의 스타일은 서서히 확립되어 갔다. 이곳 전시실 천장에서 쏟아지는 햇살을 받으며 서 있는 앙상하고 긴 인체 그룹이 인상적이었다. 안정된 포스가 느껴진다.

한편으로 그는 급격하게 인물의 비례가 변한 것에 스스로 당황했으나, 곧 그 비례에서 친밀감과 희열을 느끼게 되었다. 가늘어질수록 한눈에 형상을 볼 수 있었고, 재료의 역동성에서는 생명력도 느낄 수 있었다. 1947년에는 놀랄 만큼 작업에 속도가 붙었고 만족스러운 작품들이 나오게 된다. 자코메티는 앙리 마티스의 아들이자 당시 유럽과 미국을 오가며 큰 활약을 한 미술상 피에르 마티스Pierre Matisse를 통해 유럽보다는 미국에서 먼저 명성을 얻고 인정받게 되었다. 우리가 많이 보는 얇고 길쭉한 작품들은 그의 인생 후반 20년 동안에 폭풍처럼 몰아친 작업으로 탄생되었다.

건강과 맞바꾼 작업

그는 조각뿐만 아니라 드로잉과 초상화도 많이 그려냈다. 1965년에는 그의 대규모 회고전이 런던의 테이트 갤러리Tate Gallery, 뉴욕의 현대미술관MoMA, 그리고 덴마크의 루이지애나 현대미술관에서 연이어 열렸다. 자코메티는 배를 타고 먼 길을 여행하며 새로 개관한 루이지애나 현대미술관 전시회에 참석했다. 이때 루이지애나 현대미술관은 자코메티의 작품을 대거 구입하게 된다. 이 전

알베르토 자코메티, 〈큰 두상
(Grande tête)〉, 1959~1960,
루이지애나 현대미술관

시회를 마지막으로 자코메티는 급속하게 건강을 잃으며 다음 해에 세상을 떠난다. 그는 평생토록 식사를 제대로 하지 않았고, 오로지 커피와 담배만 달고 살았다. 늘 기침을 했고, 죽을힘을 다해서 체력이 방전될 때까지 작업을 하고 또 하며, 더 이상 작업에 쓸 힘이 없을 때까지 모든 에너지를 다 쏟아냈다. 그의 열정이 담긴 작품을 이렇게나 많이 만나볼 수 있다니, 이곳을 다녀와서도 한동안 자코메티에 대한 감동이 사그라들지를 않았다. 코펜하겐은 먼 곳이지만 자코메티 때문에라도 또 방문할 것 같다.

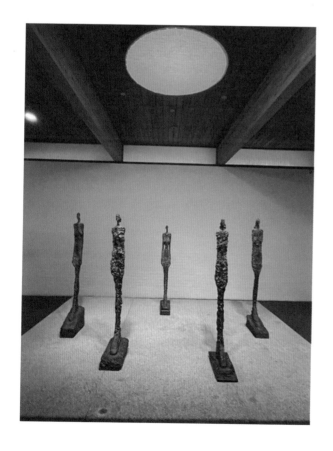

알베르토 자코메티,
〈베니스의 여자(Venice Woman) VIII〉, 1956,
루이지애나 현대미술관

에필로그 1

미술을 전공하는 딸을 유학보내기까지

이재가 다니던 대학교를 자퇴하겠다고 했을 때는 이미 말려서 될 일이 아니었다. 원하는 길을 선택할 수 있도록 지원하기로 빠르게 결정했다. 전공을 미술로 바꾸기 위한 준비와 유학 준비를 동시에 해야 하는데, 아무런 정보 없이 뛰어들었다. 우리의 경험이 최선이었는지는 모르겠지만 결과는 만족스러웠다. 일단 고등학교 때 입시 미술학원을 다녀본 적이 없어서 기술적인 면에서는 절대적으로 부족했지만, 대신에 영어 점수는 충분했다. 우선 유학 미술 전문 학원 몇 군데를 방문해서 상담을 받았고, 성향에 맞는 곳으로 선택했다.

처음에는 뉴욕의 미술 대학을 생각하고 있었으나, 미술 준비를 하면서 런던으로 방향이 바뀌었다. 같은 전공 안에서도 어느 국가의 어느 학교로 진학할지에 따라서 포트폴리오를 다르게 준비해야 했다. 뉴욕의 학교들만 방문해 보았기 때문에 당연히 뉴욕으로 진학하려고 생

각했으나, 런던도 고려해 보라는 남편의 조언대로 런던을 방문해서 미술로 유명한 학교들을 쭉 둘러보았다. 그 결과 런던으로 진학하기로 마음을 바꾸게 되었다. 아무래도 생활환경이 런던이 더 편안하고 안전하게 느껴졌고, 무엇보다도 런던을 중심으로 유럽 전체를 바라보며 미술공부를 할 수 있겠다고 생각한 것이 가장 큰 결정 요소였다.

우선 유학 미술 전문 학원을 다녀야만 하는 여러 이유가 있었다. 유학 미술학원에서는 세부 전공분야가 각기 다른 선생님들의 수업을 자율적으로 선택해 본인이 원하는 만큼의 강의를 신청해서 수강할 수 있다. 담당 선생님들이 해외 유학 경험자들이라 어느 정도 수준의 포트폴리오가 필요한지, 그리고 어느 학교가 잘 맞을지 학생의 실력과 성향을 보면서 조언해 주신다. 그리고 진학을 원하는 학교에 합격할 수 있는 수준의 포트폴리오 결과물이 나올 수 있도록 학생과 토론하며 실력을 끌어내 주신다. 물론 혼자서도 준비할 수 있겠지만 우리는 그럴 시간적 여유가 없었기 때문에 전문가의 조언을 받아 짧은 준비 기간을 극복하고 합격할 가능성을 높이는 방법을 선택했다.

예술 전문 중학교나 고등학교를 졸업한 학생들에 비해서 기술면에서는 실력이 한참 떨어지는 게 사실이다. 그렇지만 외국 대학교에서는 기술력을 중요하게 보는 것 같지는 않았다. 내가 느끼기에는 창의력과 가능성을 보는 듯했다. 문제는 합격하고 나서 대학에 진학한 이후가 더 어렵다는 점이다. 이재는 미술 준비 기간이 짧았던 만큼 다양한 재료들을 접해보지 못한 점에서 자신감이 떨어졌다. 대학교 입학 합격 여부는 12월과 1월 중에 결과가 나왔고, 영국의 경우에는 10월 입학이

라서 합격자 발표 후에 9개월 정도의 준비 기간을 여유롭게 가질 수 있었다. 이 시간 동안은 작가 선생님들의 스튜디오 몇 군데에 나가서 다양한 재료를 사용하는 방법을 배우며 진학 이후를 준비했다. 심지어는 목공소까지 찾아가서 나무 다루는 방법까지 배웠다. 순수 미술의 범주가 무한대라서 캔버스 위에 그려진 그림은 미술의 아주 일부분일 뿐이었다. 무궁무진한 상상력으로 작품을 뽑아내기 위해서는 다양한 재료를 다룰 수 있어야 했다. 이후에도 한국에 들어오면 털실, 원단 등 재료를 준비해서 런던으로 가져가기도 했는데, 우리나라에서 재료를 구하기가 쉽고 더 저렴했다.

학부생활을 하면서는 고민도 많고 힘들어 보였다. 늘 토론수업이 병행되어서 본인이 만든 결과물에 대해 질문 세례를 받으며 작품의 제작 의도를 설명하고 방어해야 했다. "그냥 만들고 싶어서 만든 거야"라는 답은 있을 수 없고, 왜 그렇게 작업을 했는지 이유를 설명해야 했다. 그 과정을 옆에서 지켜보고 나니, 작품을 제작할 때 그냥 기분대로 하는 건 아닌 것 같았다. 기획에는 이유가 있어야 했고 제작 과정도 설명할 수 있어야 해서 토론 중에 있었던 논쟁으로 상처를 받았다는 푸념을 들어주기도 했다. '아니 내가 만들고 싶고 그리고 싶어서 그린 거지, 그걸 왜 설명해야 하나?' 싶기도 했지만 그게 교육이었나 보다. 학부 생활을 옆에서 지켜보면서 현대미술품을 대하는 나의 태도도 바뀌어 가는 것을 느끼게 되었다. '그냥 작가가 하고 싶은 대로 표현한 거겠지? 내가 왜 이 어려운 현대 작품을 이해해야 해?'라고 생각했는데, '분명 작가의 깊은 뜻이 있을 텐데 그게 뭘까?'라는 궁금증을 갖게 되었다.

세계 각국에서 모여든 창의력 천재들 사이에서 위축되는 면도 있었다. 그들에 비해서 너무 평범한 사고를 하는 게 문제였다. 순수 미술 전공을 하는 학생 중에는 몸소 나체로 행위예술을 하며 작품이라고 발표하는 경우도 있었으니, 한국의 '유교 걸'에게는 충격이 컸을 거다. 건축가이자 홍익대학교 유현준 교수님의 저서 《어디서 살 것인가》(을유문화사, 2018)에서 읽은 대목이 강하게 와닿았다. 건축의 관점에서 우리나라의 학교 건물은 군대, 교도소 건물과 같은 구조라서 창의성 있는 교육으로 이끌기에 썩 좋은 환경이 아니라는 내용이었다. 개인의 성향이 제일 중요하겠지만 여러 가지 사회 구조가 창의력을 키우기에 좋은 환경이 아닌 것은 사실이다. 다행히도 이재는 나름 타고난 창의력이 있었고 손재주가 있었기 때문에 학부 과정 중에 만들어 내는 결과물이 엄마인 내게는 괜찮게 보였고, "작품이 정말 멋지구나. 어떻게 이런 작품을 만들 생각을 했니!" 하고 진심으로 응원해 주었다.

대학교에서는 학생들에게 작업할 스튜디오를 제공했고, 작품 평가전이 있을 때는 같은 전공 친구들과 함께 전시 공간을 꾸미는 작업을 했다. 가벽을 설치하고, 벽에 원하는 색상으로 페인트 칠을 하며 자기가 원하는 전시 공간을 만들었다. 나도 직접 가서 보지는 못했고 때마다 사진으로만 보며 잘했다고 칭찬 세례를 해주었다. 이런 과정들이 쉽지 않았기에 대학원 진학을 하면서는 학부 전공대로 순수 미술 공부를 계속할지, 전공을 바꿀지 고민을 많이 한 것 같다. 손끝이 야무져서 잠시 복원미술 쪽으로도 고민을 했다.

이렇게 좌충우돌 학부과정을 보내며, 방학과 연휴기간에는 무조

건 영국이나 옆 나라의 미술관에 가서 시간을 보내라고 했다. 많이 보면 볼수록 실력이 쌓일 거라고 확신했다. 앉아서 책으로 공부해서 될 분야가 아니라고 생각했는데 지나고 보니 옳았던 거 같다. 많이 보고 경험한 것이 가장 큰 재산으로 남은 듯하다.

세계 최고의 옥션 하우스에 입사하기까지

런던에서의 첫 여행은 2016년이었다. 당시 나는 미국의 미술대학 입시를 준비 중이었는데, 부모님께서는 런던에서의 학업도 고려해 보라고 권유하셨다. 런던은 유럽을 경험할 수 있는 좋은 기회가 될 것이며, 문화적으로도 풍부한 도시라고 말씀하셨다. 이에 따라 나는 런던의 미술대학들이 졸업 전시를 여는 시기에 맞춰 이곳을 방문하게 되었다. 번잡한 뉴욕보다는 오래된 건물과 역사의 흔적이 남아 있는 런던이 내게는 더 매력적으로 다가왔다. 결국 런던에서 학업을 시작하게 되었지만, 학부 시절에는 학문보다는 영국과 유럽의 미술관, 성, 궁전을 탐방하며 실제로 보고 경험하는 데 더 집중했다. 이 과정에서 나는 현대미술보다는 고전미술에 더 큰 애정을 가지고 있음을 깨닫게 되었고, 석사 과정에서는 고전미술을 전공하게 되었다.

석사 과정 동안 여러 옥션 하우스와 갤러리를 방문하면서도 설마

내가 이곳에서 일할 수 있을 것이라고는 기대하지 않았다. 특히 입사 지원서에 사내에 지인이 있는지를 묻는 항목에서부터 자신감을 잃기도 했다. 아무래도 전통과 역사가 깊은 만큼 유럽인들과 경쟁하기에는 동양에서 온 내가 작게 느껴진 것이 사실이었다. 언어에서도 독일어나 프랑스어 정도는 기본적으로 해야 하는데 나는 부족함이 많았다. 하지만 운 좋게도 소더비에 입사하게 되었고, 그곳에서 나는 런던에서의 모든 시간을 합친 것보다도 더 많은 배움과 경험을 쌓을 수 있었다.

이 책의 원고를 다 쓰고 출판사에 넘긴 후 여러 옥션 하우스와 앤티크 갤러리들과의 인터뷰 기회가 여러 차례 있었다. 보통 인사 부서와 2차까지 인터뷰를 진행하고, 3차에서는 해당 부서와 직접 면담하는 경우가 많았다. 이 과정에서 매번 받는 질문이 있었다. "어쩌다 고전 서양미술이나 가구에 관심을 가지게 되었는가?"라는 질문이었다. 처음에는 생각해 본 적이 없던 질문이었지만, 여러 번의 인터뷰를 통해 깊이 생각해 보게 되었다. 아마도 어릴 적 친할머니댁과 외할머니댁에 있던 로코코 혹은 신고전주의Neoclassical 스타일의 가구들, 유럽의 세라믹 찻잔과 주전자들이 나에게 익숙했던 것이 영향을 주지 않았을까 싶다. 또한 어릴 적부터 부모님께서 다양한 박물관으로 데려가 주신 것도 큰 영향을 미쳤다고 생각한다. 누군가에게 여행은 쇼핑과 맛집 탐방일 수 있지만, 미술을 좋아하시는 부모님 덕분에 내게 여행은 미술관과 박물관을 탐방하며 공부하는 기회였다.

소더비에서 근무하던 시절, 가구 부서의 경매 사전 전시가 한창 진행 중일 때였다. 갤러리를 돌며 작품을 확인하던 중 우연히 한국인 가

족이 관람 중인 것을 보게 되었다. 부모님이 아이에게 오늘은 경매를 볼 수 없다고 설명하는 모습이 왠지 모르게 나의 부모님과 겹쳐 보였다. 평소에는 낯을 가려 그냥 지나쳤을 상황이었지만 그날만큼은 다르게 행동하게 되었다. 한국에서 온 그 가족에게 갤러리를 안내하며, 특별한 역사적 가치를 지닌 가구에 대해 설명해 주었다. 아이가 훗날 나처럼 어릴 적 부모님과 함께한 경험으로 꿈을 꿀 수 있을지도 모른다는 생각에 열심히 설명했던 기억이 난다.

나는 현대미술보다는 영국과 유럽에서 흔히 볼 수 있는 하우스 뮤지엄에 큰 애정을 가지고 있다. 베르사유 같은 대궁전이 아니더라도 귀족들이 살던 집을 통째로 박물관처럼 운영하는 경우가 많은데, 이는 영국의 높은 상속세 때문이기도 하다. 상속세 부담을 줄이기 위해 역사적 가치가 있는 건물이나 작품들을 대중에게 일정 기간 전시하는 대신 세금을 감면받는 경우가 많다. 나는 이런 하우스 뮤지엄에서 그림뿐만 아니라 그림 옆에 놓인 가구들이 매우 매력적이라고 느꼈다. 현대미술과 달리 이러한 가구들은 역사와 가치를 지니고 있어 그만큼 더 큰 매력을 느끼게 한다.

현재 나는 크리스티에서 역사와 가치를 지닌 프라이빗한 컬렉션들을 다루는 부서에서 근무하고 있다. 세계적인 옥션 하우스 1위를 다투는 소더비와 크리스티 두 곳을 모두 경험하게 된 것은 나를 응원하고 지원해준 가족들 덕분이라고 생각한다. 석사 과정 동안 최선을 다했기에 이룰 수 있었던 일이라고도 생각하지만 이 모든 것은 하나님의 계획에 있었음을 믿고 있다.

유럽 아트 투어

초판 1쇄 발행 2024년 9월 19일

지은이 박주영 · 김이재
펴낸곳 ㈜에스제이더블유인터내셔널
펴낸이 양홍걸 이시원

블로그 · 인스타 · 페이스북 siwonbooks
주소 서울시 영등포구 영신로 166 시원스쿨
구입 문의 02)2014-8151
고객센터 02)6409-0878

ISBN 979-11-6150-889-4 03600

시원북스는 ㈜에스제이더블유인터내셔널의 단행본 브랜드
입니다.

독자 여러분의 투고를 기다립니다.
책에 관한 아이디어나 투고를 보내주세요.
siwonbooks@siwonschool.com